音乐学师范专业
声乐教程

主　编：孙会玲

副主编：朱　莹

　　　　岳　李

东南大学出版社
·南京·

图书在版编目（CIP）数据

音乐学师范专业声乐教程 / 孙会玲主编 . -- 南京：东南大学出版社，2023.9
ISBN 978-7-5766-0078-0

Ⅰ.①音… Ⅱ.①孙… Ⅲ.①声乐—师范大学—教材 Ⅳ.① J616

中国版本图书馆 CIP 数据核字（2022）第 254691 号

责任编辑　张丽萍　　责任校对　子雪莲　　封面设计　毕　真　　责任印制　周荣虎

音乐学师范专业声乐教程

主　　编	孙会玲
副 主 编	朱　莹　岳　李
出版发行	东南大学出版社
出 版 人	白云飞
社　　址	南京市四牌楼 2 号（邮政编码：210096　电话：025-83793330）
经　　销	全国各地新华书店
印　　刷	广东虎彩云印刷有限公司
开　　本	880 mm × 1230 mm　1/16
印　　张	22.75
字　　数	297 千字
版　　次	2023 年 9 月第 1 版
印　　次	2023 年 9 月第 1 次印刷
书　　号	ISBN 978-7-5766-0078-0
定　　价	79.00 元

本社图书若有印装质量问题，请直接与营销部调换。电话（传真）：025-83791830

前 言

教材是依据课程标准编写、系统反映课程内容的教学用书，是实现课程教学目标的重要保证。编写、出版高质量的教材，一直备受教育管理部门、学校和教师的重视与关注。"声乐"是普通高校音乐学师范专业培养中小学音乐教师基本专业素质和能力的核心课程，声乐教材建设是音乐学师范专业建设的一项重要内容和优秀中小学音乐教师培养的重要抓手。

早在2006年教育部颁布的《全国普通高等学校音乐学（教师教育）本科专业必修课程教学指导纲要》中，就明确把声乐基础理论与知识、声乐基本技能与方法、声乐艺术审美与表现、中小学音乐教育教学实践列为声乐课程教学基本内容，并将具备自弹自唱的能力作为课程目标之一。在我国全面开展师范专业认证，推动本科师范专业教学水平的提升的背景下，本教材编写团队依托校优秀声乐教学团队建设，发挥集体优势，综合成员丰富的教学成果，总结近年来音乐学师范专业人才培养的改革和实践经验，吸收以往不同类型教材的优点，立足于学生的专业基础和师范特色，编写了本教材。本教材力争合理规划内容，强化声乐基础理论和技能训练，精炼声乐演唱基础理论讲解，精选使用价值高的经典声乐作品，丰富作品创作背景与演唱分析。同时，以江苏凤凰少年儿童出版社近年出版的小学和初中音乐教材为例，纳入中小学歌曲弹唱相关知识，强化教材的思想性、基础性、实用性、综合性，以促进师范生综合能力培养，体现音乐学师范专业特色。

具体来说，本教材具有如下特点：

1. 编写理念方面：本教材体现了音乐学师范专业课程改革的理念与方法，立足于师范专业对学生知识结构和能力的要求，加强声乐基础训练。同时，强化内容的丰富性和多样化，采用理论与实践相结合的方式，引导学生加强师德修养，增强学习能力、教学能力、自我发展能力，全面提高学生的综合素质和专业水平，较好地契合了当下教育部开展师范专业认证、保障教师队伍培养质量的精神。

2. 编写体例方面：本教材结构清晰，内容丰富，启发性、引导性、综合性强。采用模块化编写方式，通过基础理论篇（基础知识讲解）、声乐作品篇（作品背景知识与演唱分析）及中小学歌曲弹唱篇三部分，强化学生的理论修养和实践能力。尤其是第三部分"中小学歌曲弹唱篇"，对中小学生歌曲特点、演唱要求及基本弹唱方法等进行概述，丰富了本课程的知识，突出了师范生的专业技能训练，针对性地改变了师范生就业中"声乐考试高分，儿歌唱不了""会唱不会弹"的窘境，实现了大学课堂学习与中小学音乐教学的顺利衔接，符合当前师范专业人才培养的定位。

3. 数字化资源方面：与同类教材不同，本教材结合声乐教学改革实践，适应时代需求，充分利用现代技术手段和方法，除文字、乐谱外，录制了外国歌曲的外文歌词范读和部分歌曲的范唱音频，供教材使用者欣赏、学习。这增强了教材呈现方式的多样化和生动性，突出了声乐课程教学的实践性特点，充分调动了学生学习的积极性与学习兴趣。

本教材编写分工如下：

第一部分"基础理论篇"由孙会玲教授撰写，第二部分"声乐作品篇"文字说明由孙会玲教授、朱莹老师、岳李教授、周筠副教授、周闵副教授、王雯婧副教授、张婧婧博士撰写，第三部分"中小学歌曲弹唱篇"由孙会玲教授、朱莹老师、岳李教授完成。

李翔宇老师、王天熙博士、张婧婧博士范读了意大利语歌词，周筠副教授范读了俄语歌词，特邀南京晓庄学院外语学院刘鑫老师、德国波恩大学博士研究生王匡嵘分别范读了法语、德语歌词。

部分声乐作品示范演唱由南京晓庄学院本科生赵晓晓、李羽彤、程昱旻、余觊儒、周云飞、李政隆、郭盈君、杨子安完成，钢琴伴奏由袁因杙汶老师、杨诗铃老师及王僖潮、朱沁同学完成，音频录制由刘子剀老师完成，在此一并表示诚挚的谢意！

同时，感谢江西新余云开信息科技有限公司、东南大学出版社张丽萍女士和李成思老师的鼎力支持和帮助！

遗憾的是，由于篇幅、时间以及编者的能力和认知所限，本教材只采撷了古今中外部分声乐经典曲目，许多优秀作品未能采用，理论讲解部分的体系建构不够严谨，同时也难免存在表述欠准确和恰当之处，期待各位专家、同行提出宝贵批评和建议，以利于今后不断改进提高。

本教材适用于音乐学师范专业本、专科学生，以及有志于报考中小学音乐教师编制的声乐爱好者，也可作为中小学音乐教师进行自我声乐演唱能力提升的参考用书。

目 录

第一部分　基础理论篇

歌唱发声原理

歌唱的发声 ………………………………………………………………………… 3

歌唱的呼吸 ………………………………………………………………………… 4

歌唱的共鸣 ………………………………………………………………………… 5

歌唱的语言 ………………………………………………………………………… 6

歌唱艺术表现

歌唱中的情感 ……………………………………………………………………… 8

歌唱中的表演 ……………………………………………………………………… 9

第二部分　声乐作品篇

一、中国作品

1. 问 ……………………………………………………… 易韦斋 词　萧友梅 曲　13
2. 怀念曲 …………………………………………………… 毛　羽 词　黄永熙 曲　15
3. 长城谣 …………………………………………………… 潘子农 词　刘雪庵 曲　21
4. 渔光曲 …………………………………… 安　娥 词　任　光 曲　陈贻鑫 配伴奏　24
5. 红豆词 …………………………………[清]曹雪芹 词　刘雪庵 曲　桑　桐 配伴奏　28
6. 长城永在我心上 ……………………………………… 高泽顺 词　陆祖龙、王晓君 曲　31
7. 岁月悠悠 ………………………………………………… 黄嘉谟 词　江定仙 曲　35
8. 点绛唇·赋登楼 ……………………………………… [宋]王　灼 词　黄　自 曲　39
9. 教我如何不想他 ………………………………………… 刘半农 词　赵元任 曲　42

10. 思乡 ………………………………………………………… 韦瀚章 词　黄　自 曲 47

11. 玫瑰三愿 ……………………………………………………… 龙　七 词　黄　自 曲 50

12. 大江东去 ……………………………………………… [宋] 苏　轼 词　青　主 曲 53

13. 春晓 …………………………………………………… [唐] 孟浩然 词　黎英海 曲 58

14. 山中 …………………………………………………………… 徐志摩 词　陈田鹤 曲 61

15. 越人歌 ………………………………………… 古词　刘　青 曲　邓　垚、白栋梁 配伴奏 65

16. 钗头凤 …………………………………………………… [宋] 陆　游 词　周　易 曲 69

17. 嘎达梅林 ……………………………………… 内蒙古民歌　安　波 记谱译配　桑　桐 配伴奏 72

18. 嘎哦丽泰 …………………………………………………………… 新疆民歌　黎英海 编曲 76

19. 高高太子山 ……………………………………………… 赵大纲 词　克　义 曲　黎英海 配伴奏 79

20. 在那遥远的地方 ………………………………………… 新疆民歌　王洛宾 改编　陈田鹤 配伴奏 82

21. 在那银色的月光下 …………………………………… 塔塔尔族民歌　王洛宾 配歌　黎英海 改编 84

22. 黄水谣（选自《黄河大合唱》）………………………… 光未然 词　冼星海 曲　刘　庄 配伴奏 88

23. 嘉陵江上 ……………………………………………………… 端木蕻良 词　贺绿汀 曲 93

24. 松花江上 ………………………………………………… 张寒晖 词曲　张　栋 配伴奏 97

25. 乡音乡情 ……………………………………………… 晓　光 词　徐沛东 曲　余卓群 配伴奏 102

26. 我为祖国献石油 ………………………………………………… 薛柱国 词　秦咏诚 曲 105

27. 长鼓敲起来 …………………………………………… 李洁思 词　金凤浩 曲　胡廷江 配伴奏 109

28. 生活是这样美好（电影《海外赤子》插曲）………………………… 瞿　琮 词　郑秋枫 曲 113

29. 杨白劳（歌剧《白毛女》选段）………………………… 贺敬之等 词　马　可等 曲　黎英海 改编 117

30. 紫藤花（歌剧《伤逝》选段）…………………………………… 王　泉、韩　伟 词　施光南 曲 122

31. 一首桃花（歌剧《再别康桥》选段）………………………………… 林徽因 词　周雪石 曲 128

32. 一道道水来一道道山（新版歌剧《刘胡兰》选段）… 海　啸 词　陈　紫 曲　茅　沅 配伴奏 133

33. 赛里木湖面起了风浪（歌剧《阿依古丽》选段）… 海　啸 词　石　夫、乌斯满江 曲 137

34. 我的爱人你可听见（歌剧《长征》选段）……… 邹静之 词　印　青 曲　白栋梁 配伴奏 141

35. 轻轻推开一扇窗（音乐剧《星》选段）………… 许　雁 词　李小兵 曲　叶青青 配伴奏 144

二、外国作品

1. 阿玛丽莉 …………………………………………………………………… [意] 卡奇尼 曲 150

2. 我亲爱的 ………………………………………………………………… [意] 乔尔达尼 曲 154

3. 虽然你冷酷无情 ………………………………………………………… [意] 卡尔达拉 曲 157

4. 多么幸福能赞美你 ……………………………………………………… [意] 博农奇尼 曲 162

5. 尼娜……………………………………………………………[意] 佩尔戈莱西 曲 167

6. 在我的心里………………………………………………[意] 斯卡拉蒂 曲 170

7. 假如你爱我………………………………………………[意] 佩尔戈莱西 曲 175

8. 紫罗兰……………………………………………………[意] 斯卡拉蒂 曲 180

9. 游移的月亮………………………………………………[意] 贝里尼 曲 185

10. 我心爱的意中人…………………………………………[意] 多诺迪 曲 190

11. 如果弗洛林多忠诚………………………………………[意] 斯卡拉蒂 曲 195

12. 恒河上升起太阳…………………………………………[意] 斯卡拉蒂 曲 201

13. 我怀着满腔热情…………………………………………[德] 格鲁克 曲 206

14. 亲切的平静………………………………………………[奥] 莫扎特 曲 211

15. 三套车……………………………………………………俄罗斯民歌 215

16. 伏尔加船夫曲……………………………………………俄罗斯民歌 218

17. 母亲教我的歌……………………………[捷] 海杜克 词 [捷] 德沃夏克 曲 223

18. 请你别忘了我……………………………………………[意] 库尔蒂斯 曲 226

19. 理想佳人…………………………………………………[意] 托斯蒂 曲 230

20. 我为你忧郁，优雅的女神………………………………[意] 贝里尼 曲 234

21. 卡迪斯城的姑娘…………………………………………[法] 德立布 曲 238

22. 让我痛哭吧………………………………………………[英] 亨德尔 曲 242

23. 你们可知道………………………………………………[奥] 莫扎特 曲 245

24. 绿树成荫…………………………………………………[英] 亨德尔 曲 250

25. 天神赐粮…………………………………………………[法] 弗朗克 254

26. 世上没有优丽狄茜我怎能活……………………………[德] 格鲁克 曲 258

27. 美妙时刻即将来临………………………………………[奥] 莫扎特 曲 263

28. 求爱神给我安慰…………………………………………[奥] 莫扎特 曲 268

29. 我去向何方？……………………………………………[奥] 莫扎特 曲 272

30. 你发火，就爱生气………………………………………[意] 佩尔戈莱西 曲 278

31. 受伤的新娘………………………………………………[意] 维瓦尔第 曲 287

32. 你再不要去做情郎………………………………………[奥] 莫扎特 曲 293

33. 请你到窗前来吧…………………………………………[奥] 莫扎特 曲 301

34. 偷洒一滴泪………………………………………………[意] 多尼采蒂 曲 305

35. 像天使一样美丽…………………………………………[意] 多尼采蒂 曲 310

36. 哈巴涅拉舞曲……………………………………………[法] 比才 曲 315

37. 我亲爱的爸爸 ……………………………………………… [意] 普契尼 曲 320

38. 每逢那节日到来 ……………………………………………… [意] 威尔第 曲 324

第三部分　中小学歌曲弹唱篇

中小学歌曲弹唱中的"唱"

　　中小学生的嗓音特点 ………………………………………………… 331
　　中小学歌曲的类型及特点 …………………………………………… 332
　　中小学歌曲的演唱 …………………………………………………… 334

中小学歌曲弹唱中的"弹"

　　伴奏编配的必备知识与技能 ………………………………………… 339
　　中小学歌曲旋律的弹奏 ……………………………………………… 341
　　中小学歌曲的伴奏编配 ……………………………………………… 343
　　民族调式中小学歌曲的伴奏编配 …………………………………… 348

附：演唱 MP3 目录 ……………………………………………………… 353

第一部分

基础理论篇

歌唱发声原理

歌唱的发声

声音产生的原理是物体振动产生声波，通过介质传播并能被人或动物的听觉器官所感知。物体的振动源于动力，因此，物体振动发声的基本要素是振动体和动力。大多数乐器除了动力和振动体之外，还有共鸣体这一要素，其作用是扩大振动的空间，使振动产生的声音音量扩大，并通过泛音美化和丰富振动的基音音色。比如：提琴的琴弦是振动体，人的手臂拉动琴弦的力量是动力，琴身为共鸣体；钢琴的振动体是琴弦，人的手指力量则是动力，琴箱就是共鸣体，其发声原理是手指弹奏琴键，通过杠杆作用使另一头的琴槌敲击琴弦产生振动，琴箱扩大振动的音量和美化基音音色。

人声的发声原理与乐器相似，包含三个基本要素：动力（呼吸器官）、振动体（声带）和共鸣体（与发声系统相通的中空腔体）。但与乐器发声不同的是，人声发声还有独特的第四个要素，即语言。即使是练声曲或无词的声乐曲，也有元音。因此，人声音响的发声机理是人的呼吸器官产生的呼气气流，引起处于闭合状态并带有一定张力的声带产生振动，再借助于各个共鸣器官获得共振，扩大、美化声带振动产生的基音，从而形成人声嗓音。而语言的加入，则使人声音响获得了器乐声响所没有的更为具体、丰富的语义内容和情感内涵。这也使得人声歌唱成为最为独特和富有魅力的音乐艺术。

从人声歌唱的生理学角度看，歌唱发声器官是由包括声带、软骨、肌肉的整个喉部器官组成，其中最重要的是产生振动的振动体——声带。喉，又称为喉头，是人声歌唱的重要组成部分，对歌唱发声具有十分重要的意义。喉位于人颈部前端正中，上连咽腔，下接气管，由甲状软骨、杓状软骨、环状软骨、会厌软骨等11块软骨及喉支架和肌肉组成，声带位于其内。声带由肌肉和韧带组成，分为左右对称的两条，表面覆盖着黏膜。健康的声带呈象牙白色，富有弹性，前端附着于甲状软骨内侧，后端连接在杓状软骨上。两片声带之间的三角形空隙称为声门。声门在不发声时呈现打开状态，声带松弛。发声时两片声带在肌肉带动下靠拢、闭合，在呼吸肌肉群的共同作用下气流冲击声带，使得声带挡气，形成规律性的振动。在良好的闭合状态下，呼气气流经过声带，引起振动，发出声音。

人声嗓音发声机能包括真声、假声、混声、半声等。真声由声带靠拢后整体振动产生，其特点是声音较为结实、明亮、亲切、有力。由于低声区及下中声区的音高与日常说话的音高相接近，所以纯真声较易发出，但当音高渐渐进入中高声区时，就会造成咽部紧张，发声困难。假声是由声带靠拢后仅仅边缘振动而产生，它位置较高，音色柔和，较易在高声区发出，但在中低声区就会空洞、虚弱，缺少力度和光泽。因此，艺术歌唱发声中，一般不用单纯的真声或假声，而是运用配合良好的真假混声，获得丰富、饱满、明

亮、圆润、富有质感的歌唱嗓音。在真假混声训练中，必须依靠积极的气息支持、声音高位置和正确的喉部状态，在假声的下行级进中逐渐融入真声，或在真声的上行级进中逐步融入假声，如此反复地练习，逐渐达到真假声的混合，形成低声区以真声为主，随着音高增高不断加大假声的比例，直至高声区以假声为主的混声歌唱发声。

歌唱的呼吸

呼吸是生命体存在的基本条件和本能运动，无论是维持基本生理需求的自然呼吸，还是说话、唱歌等嗓音发声，都必须有呼吸的支持。人声歌唱中，正是通过人体呼吸系统的作用产生歌唱发声的动力，因此，作为动力源，呼吸是歌唱训练和歌唱艺术表现的重要基础，而了解呼吸器官的生理机能、呼吸方法和呼吸技术是进行歌唱艺术活动的重要前提。

人的呼吸器官包括鼻、咽、喉、气管、支气管、肺及相关肌肉。气管上接环状软骨和喉头，下连左右两根支气管，支气管继续向下分杈，深入左右肺气叶，连接肺泡。肺处在胸骨、锁骨、脊柱及左右各十二根肋骨包围的胸廓中，由无数的肺泡组成。肺的上方容量小，下方和底部容量较大。肺的底部连接膈（又称为横膈膜、膈膜，是分隔胸腔和腹腔的膜状肌肉）。当空气经由上呼吸道吸入下呼吸道时，肋骨在吸气肌肉群带动下向外扩张，肺小泡充满气，体积膨胀，肺底部的膈下降，胸腔扩大。呼气时，呼气肌肉群收缩，牵动肋骨回位，压缩胸腔使胸廓变小，肺受到压迫，气压升高，排出气息。这是生理性呼吸的运动方式。生活中的说话和人声歌唱的呼吸是带有主动意识和情感思想的呼吸运动，因此，必须借助呼吸气流和声门关闭活动，引起声带的振动，进行发声。而人声歌唱由于乐句长度、音高、音量、音色，以及与作品所包含的独特思想感情内涵相一致的艺术表现的区别，其呼吸运动比基本生理性呼吸和日常生活中的说话等发音呼吸运动更为复杂，这也是歌唱训练和艺术表现的重点技术。

歌唱发声中，必须要有持续的、一定强度的气流呼出，才能保持声带在闭合状态下的张力和持续、有规律的振动，这需要呼吸肌肉群和膈积极主动地参与。因此，歌唱发声呼气的开始阶段，要保持住吸气状态，身体向下用力，腰腹部向外、向下扩张，直到气息被消耗过半后，腰腹部才在主观上继续向外扩张的基础上形成客观上的内收。正由于膈和吸气肌肉群与呼气肌肉群的协作，合力控制气流的呼出，才能使歌唱发声时呼气与吸气的状态达到平衡。歌唱中的呼气既保持着生理呼吸中的呼气机能，又加入了吸气技能。这是歌唱中的基本呼吸状态。

歌唱中的呼吸类型有胸式呼吸、腹式呼吸和胸腹联合式呼吸。胸式呼吸就像人们气喘吁吁、大口吸气的状态。这种呼吸方法虽然吸气速度快，但是吸气量少，呼吸位置较浅，与膈和腹部联系较少，对声音的支持缺少深度和力度，导致腰腹部没有力量，比较虚弱，也容易使喉部肌肉紧张。腹式呼吸虽比较深、比较有力，但是由于呼吸位置离发声器官距离较远，会使得声音缺失灵活性。胸腹式呼吸法是教学中被普遍认可和运用的方法。它是结合了单纯的胸式呼吸和腹式呼吸方法的优点，依靠胸腔、膈和腹部肌肉控制气息进行呼

吸的方法。歌唱发声前，通过口、鼻安静地深呼吸，气息沿着口腔、鼻腔、气管一直吸到肺的底部，两肋张开，膈下降，腰腹扩张。歌唱发声时，不能像生理呼吸那样不加控制地将肺中的气息一呼而出，而是在呼气状态下，保持喉咙的吸气状态，从而避免喉咙的挤、卡、憋，获得灵活自由的歌唱发声，同时，保持胸腹部的吸气状态，给予歌唱发声以流畅、积极、持续、有力的气息支持。

歌唱的共鸣

歌唱共鸣是指声带在气息作用下振动发声，产生的振动声波在不同的共鸣腔体中形成同频率的共振，从而扩大和美化嗓音原声。歌唱共鸣分为三类：头腔共鸣（也称上部共鸣）、口腔共鸣（也称中部共鸣）和胸腔共鸣（也称下部共鸣）。它们上下相连、有机结合。在歌唱发声中，演唱者通过对歌唱共鸣腔体的形状、构造、体积、运用比例等方面进行精细调节，达到提高声音位置、优化音色、扩大音量以及增强声音穿透力的歌唱音响效果。大多数乐器制造完成后，共鸣腔体就固定下来，不可以调节了，而人声乐器共鸣腔体的可变和不稳定性赋予了人声歌唱更多的魅力，也给人声乐器的建构（即歌唱技术的训练和掌握）带来了更大的复杂性和难度。演唱者需要对歌唱共鸣原理具有清醒的理论认识，并经过严格规范的长期实践训练，形成稳定的共鸣腔体的控制、调整能力。

歌唱共鸣腔体由头部骨骼之间的各种空窦腔体、喉腔、咽腔、口腔、气管、肺等共鸣器官组成，它们分属于不同类型的共鸣类型（见表1-1）。

表1-1 共鸣类型

共鸣类型	头腔共鸣 （上部共鸣）	口腔共鸣 （中部共鸣）	胸腔共鸣 （下部共鸣）
共鸣器官	鼻腔、鼻窦（包括上颌窦、额窦、筛窦、蝶窦）、鼻咽腔	口腔（包括硬腭、软腭、唇齿等）、口咽腔、喉咽腔	喉头、气管、支气管、肺
可调节性	不可变共鸣腔体	可变共鸣腔体	不可变共鸣腔体

歌唱共鸣腔体包括不可变共鸣腔体和可变共鸣腔体。

不可变共鸣腔体指体积、形状、结构较为固定，可调节幅度较小的共鸣腔体，如头腔共鸣腔体和胸腔共鸣腔体。头腔共鸣的获得主要是在鼻咽腔体中通过抬高软腭和悬雍垂，使声音沿着咽壁传送到鼻腔和各种窦性腔体，形成腔体中的共振。这种额面部的振动，就是常说的面罩共鸣。胸腔共鸣的获得是声带振动声波作用于下方的气管、支气管中的空气柱，形成共振，以及传导到胸廓和肺部的共鸣振动。

可变共鸣腔体是指口腔共鸣。口腔共鸣也被称为中部共鸣和口咽共鸣，它所形成的可变"口咽共鸣管"在歌唱共鸣中具有最重要和核心的作用。口腔共鸣器官连接上下两类共鸣器官，同时也是声音流传出体外的重要部位和通道。口腔腔体通过颌关节的打开、舌面

平放、软腭抬起以及面颊肌的积极配合获得口腔共鸣效果。口咽腔通过对悬雍垂、软腭、舌根、会厌、咽壁的调节改变空间、形状和结构。喉咽腔体的调节是通过改变喉头的位置和会厌立起的状态来达到的。只有喉咽腔上方的会厌挺立起来、下方的喉头位置下放了，才能加长、增大喉咽管，形成良好的共鸣空间。通过对可变的"口咽共鸣管"在空间、形状、结构以及各个共鸣腔体的使用比例的精心调节，不同的音高获得相应的共振，形成完美的共鸣效果。

虽然在理论上可以把歌唱共鸣分为三类，但歌唱发声中却不是单一地使用某一类共鸣，而是根据不同音区和声部有所侧重地同时运用三类共鸣。比如高音区、高声部较多地运用头腔共鸣，形成高频共振，音色较为明亮、辉煌、圆润；低声区、低声部更多运用胸腔共鸣，产生较多低频共振，形成深沉、浑厚、饱满的音色；中声区、中声部更多运用口腔共鸣，与中频声响形成共振，音色效果则较为丰满、明朗、自然、亲切。

歌唱的语言

人声歌唱与器乐演奏的最大不同，在于人声歌唱有语言这一情感表达的重要因素。"字正腔圆""以字传声""以字传情"是歌唱艺术对于咬字吐字的基本要求和技术规范。卡鲁索说过，清晰的咬字，绝对不会对声音有害处，相反会使声音更完美、更集中、更柔和。因此，歌唱中必须掌握咬字吐字的基本理论和正确方法，才能做到字头清晰、字腹准确、字尾快收，从而能用更美好的歌声表情达意。

数百年来，我国民族声乐在咬字、吐字方面已积累了极其丰富的经验，"五音""四呼""归韵""收声"等都是在长期的歌唱实践中总结出来的咬字和吐字理论和方法。歌唱发音中的相关概念有：

1. 子音。也叫辅音，是字的声母部分。子音在字音中起引导作用，是一个字的开头，子音也会出现在字的结尾处。相较于母音来说，子音是不响亮的声音。

2. 母音，也被称为元音，是字的韵母部分，有单韵母 a、o、e、i、u、ü 以及各种复韵母、鼻韵母。相较于子音而言，母音发音受更多的条件影响，如发音时的唇形、位置、口型开闭等，都会直接影响到母音的发音状况、歌唱的音色、音质。

3. 五音。在现代汉语拼音中，五音指21个声母（子音）的发音部位，清代《乐府传声》中说，五音包括喉、舌、齿、牙、唇。声出于喉为喉音，出于舌为舌音，出于齿为齿音，出于牙为牙音，出于唇为唇音。即喉音 g、k、h；舌音 d、t、n、l；齿音 zh、ch、sh、r、z、c、s；牙音 j、q、x；唇音 b、p、m、f。

4. 四呼。近现代汉语音韵学中，有39个韵母，按照结构可分为单韵母、复韵母、鼻韵母；按照开头元音发音的口型，则可分为开口呼、齐齿呼、撮口呼、合口呼，简称"四呼"。四呼不仅反映韵母的口型变化，也体现了韵母的着力部位。

（1）开口呼。不是 i、u、ü，也不是 i、u、ü 开头的所有韵母，叫开口呼，其唇放松，用力在喉。现代汉语中有15个韵母属于开口呼，如 -i（前、后）、a、o、e、ê、er、ai、

ei、ao、ou、an、en、ang、eng 等。

（2）齐齿呼。i 或以 i 开头的韵母称为齐齿呼，其用力在齿，发音时上下齿几乎是对齐的，现代汉语有 9 个韵母属于齐齿呼，它们是 i、ia、ie、iao、iou、ian、in、iang、ing。

（3）撮口呼。ü 或以 ü 开头的韵母称为撮口呼，其用力在唇，现代汉语中有 5 个属于撮口呼的韵母，它们是 ü、üe、üan、ün、iong。

（4）合口呼。u 或以 u 开头的韵母称为合口呼，发音时圆唇，用力在满口。现代汉语中，有 10 个韵母属于合口呼，分别是：u、ua、uo、uai、uei、uan、uen、uang、ueng、ong。

本质上来说，歌唱语言来源于生活语言，两者在语言的语音构成和内容表达上是一致的，但歌唱发声对于音高、音值、音强、音色以及情感抒发的夸张与艺术化要求，导致歌唱语言发声与日常生活语言发声存在着较大差异，这主要表现在母音发声中。

由于歌唱发声中的子音主要用来分割母音和表达字词，不能延长其音响，因此，它与日常生活中的子音发声并没有实质的区别，但为了保证歌唱语言字声、词意的准确表达和母音发音的连贯、优美，必须注重子音的咬字技术，在正确的发音位置上迅速、有力又松弛、灵活地发出子音，并迅速进入发音响亮的母音。训练子音发声，平时应多大声朗读歌词，养成良好的读字习惯，使子音发声更加自然而清晰。

母音是歌唱发声的主体，是形成人声歌唱的重要因素，正是通过母音的连贯和持续发声，才构成通常的歌唱音响和声乐艺术审美。声乐艺术讲究歌唱发声的母音纯正与统一，要求母音发声时保持良好的歌唱状态，打开牙关、口咽腔，上腭抬起，咽壁竖立，喉头下放，从而获得充分的共鸣腔体以增强音量、美化音色，以及远超过生活语言的情感表达深度与广度。在训练母音时要求适当夸张，口唇成圆形或椭圆形，稳定咽腔、口腔的形状。到高音区适当"母音变形"，即保持不同母音发声状态的统一。

歌唱语言除了汉语，还包括意大利语、法语、德语、英语、俄语等不同国家的语言。它们分属于不同语系，如汉语属于汉藏语系，意大利语、法语、德语、英语、俄语虽然都属于印欧语系，但属于不同语族：意大利语、法语属于罗曼语族，德语、英语属于日耳曼语族，俄语属于斯拉夫语族。它们在语言形式、语法意义、发音规律方面都有一定的区别。同时，不同的声乐流派与作品风格有不同的审美追求，这也会对歌唱发声技术产生较大影响。在歌唱语言发声方面，存在发音部位及共鸣腔体空间运用的差异，但保证子音发音的准确、迅速和母音的纯正、统一、圆润、饱满的要求是一致的。

歌唱艺术表现

歌唱中的情感

《礼记·乐记》曰："乐者，心之动也；声者，乐之象也。"这是说，音乐产生于人的情感（"心之动"），声音是音乐的物质表现形式（"乐之象"）。在歌唱艺术中，从表达角度来说，声与情具有二元性：一方面，音乐生于情。客观事物感动人心，激起人内心的固有情感，从而表现为音乐之声，声音成为音乐艺术的表现方式和手段。另一方面，音乐表达情。人们将由客观事物所激起的内心情感，借助音乐之声表现出来，故音乐之声又有咏物言志、表情达意的功能。

黑格尔说，感情是音乐所特有的表现对象。歌唱艺术是情感的艺术，它借助于歌唱者所发出的音乐声响这个特殊的表达工具，来传递主体的思想情感，塑造音乐的艺术形象。歌唱的目的就是以优美的声音所传达的音乐声响来表达、传递、刻画、展示人们丰富的精神世界，因此，所传之"情"是歌唱艺术的核心审美要素。

从声乐艺术的本质来看，声乐作品寄托了作曲家的审美取向、思维方式，表达了他对客观事物的看法、态度和感情，是艺术作品的"一度创作"；声乐演唱是演唱者在作品思想内容的基础上，积极融入自身主观情感的"二度创作"，其目的是传情达意；声乐欣赏则是欣赏者结合自身修养、经历、情感，对所表演作品的体会、感受。贯穿这整个艺术过程的核心是"情"。对作品情感的感悟与体验，是作曲家、演唱者、欣赏者对艺术作品产生情感共鸣的基础，使得艺术活动得以完成。同时，由于个人自身的生活经历、审美喜好、认识水平等差异，人们对艺术作品又有着个性化的理解和解读，从而使艺术活动的内涵更加丰富、生动和多样化，但情感是构成声乐艺术活动的核心要素和终极目标。

那么，声音是通过哪些方式和因素来表达出不同的情感状态的呢？从音乐作品的音响构成本身来看，音有四个基本物理属性——音高、音长、音量和音色，它们也是音乐艺术和歌唱艺术表现的重要组成部分，在音乐创作中直接演变为音乐的旋律、节奏、力度和音色等音乐表现手段。

旋律是音乐作品的"生命线"，节奏是音乐的灵魂，力度具体地体现出声音、语调的强弱和情感表达的深度，音色在歌唱活动中对音乐情感的表达和音乐形象的塑造有着至关重要的影响。在每一部音乐作品中，它们通常都能够体现作品本身所蕴含的思想内涵、情感表现力和生命力等内容，而且以有机统一的形式表现出来。而旋律、节奏、节拍、音区、调式调性、和声、曲式、音色、配器等的不同运用与组合，会产生出丰富多变的艺术效果，从而共同完成音乐艺术情感的渲染和艺术形象的塑造任务。正因为如此，音乐艺术才能表现出人类任何一种语言都无法准确表达的无限微妙的精神世界，这也是音乐艺术比

其他艺术更能洞察灵魂，直接渗入心灵的魅力之所在。

歌唱艺术中，歌唱者如何准确、生动地表达作品所蕴含的情感呢？在声乐艺术中，"声"是最为重要的审美要素和先决条件，美好的情感和想象都必须建立在美好的声音基础上。歌唱者要想让自己的演唱更富于艺术魅力、情感更真切感人，真正实现声情并茂，首先必须注意提高自己的歌唱发声技巧，这是声乐作品由没有生命力的无声物质转化成有声可闻、有乐可感的声乐音响，进而创造出真正艺术的技术保证，也是以"声"表"情"的物质前提。

正如黑格尔所说，各种艺术都需要技巧，歌唱者对各种演唱技巧的掌握程度与调控能力是决定歌唱审美活动成功与否的关键，而这种熟练技巧不能仅仅从灵感中获得，它更需要刻苦、勤奋的练习和思考。同时，歌唱者对音乐作品内涵的情感状态的主观积极的感受、把握和表现，与音乐音响本身所具有的某种情感情绪对歌唱者的内心听觉、感受力、想象力的影响，是同时发生、相互作用的。这就要求歌唱者的生理、心理状态具有高度的积极性，以情带声，努力在音乐体验中唤起心中的美感，由此引发出的情感再反作用于歌唱活动，从而建立起声情的互为支撑和良性循环，实现歌唱活动本身的审美价值。歌唱者对音乐作品的情感的敏感性和艺术想象力是一种可贵的能力，它给歌唱者的演唱插上了美妙的灵性的翅膀，它浸润着丰裕的情感，飞向人们的心灵深处，也使歌唱活动成为真正的艺术创造。

歌唱中的表演

歌唱中的表演，是指在声乐演唱中，结合歌曲的内容、情感、风格，以准确的形象与贴切的动作，进行得体的形体表演。艺术的本质是美，要给人带来美的享受，并给人以情感上的共鸣和思想上的启迪。声乐演唱正是给人视听上美的感受，而歌唱者的形象美，则不仅能给观众带来视觉美感，而且有助于歌唱者形成积极的歌唱意识，建立通畅、松弛的声音通道，进行生动的情感表达。因此，完美的声乐演唱除了要具备扎实的声乐技能技巧，还要辅以恰当的形体与动作表演。那么，歌唱者如何能够准确、生动地进行表演呢？

第一，要有正确的歌唱姿势。自然、舒展的姿势是进行歌唱发声和表演的先决条件。一般来说，要求身体直立，胸腔打开，腰部能托住气息，保持身体的舒展、挺拔，不能僵硬、紧张；双脚稍稍分开，可以前后站，也可左右站，但要站稳；双肩略打开，双臂放松、自然下垂，便于歌唱时自然、协调地做动作。避免站姿不直、含胸驼背、身体僵硬，或者机械地摆动身体等不自然姿态。

第二，要有积极、自然的面部表情。面部表情是歌唱中情感表达的重要手段。面带微笑，既有利于上颚的打开，获得声音的高位置，也给人亲切的感受。眼睛是心灵的窗户，歌唱中要大方、积极地看出来，还要结合歌曲内容，做到眼前有景、有情境，通过眼神实现与听众的交流和情感内容的传递。眉毛要舒展，不能为了显示情感上的投入或者寻求声音的集中和高位置而皱紧眉头。嘴巴既是呼吸器官，也是语言器官，还是共鸣器官，歌唱

中要保持嘴巴放松，咬字吐字都在腔体里，不能使嘴巴紧张僵硬。

第三，要有协调、优美和符合作品风格、内涵的形体动作。

不论中外，声乐艺术最初是和舞蹈、表演结合在一起的。古希腊的悲剧、喜剧以及西方歌剧艺术都是声乐和戏剧表演的融合，中国从古代乐歌到讲究唱念做打统一的戏曲，以及丰富多样的民间歌舞，都是歌唱与舞蹈相结合的综合形式。声乐艺术中，运用恰当的、艺术化的形体动作，可以带动歌唱者更深入地理解作品，融入作品情境，实现歌唱者心理、情感状态与作品内涵的同频共振，并形象、充分地将其外化，增强歌唱艺术的感染力，也可以帮助欣赏者从优美的歌声和积极、自如的形体动作中更深切地感受其表现内容，从而产生强烈的情感共鸣。

歌唱的形体动作要在正确的歌唱姿势基础上，依据不同作品的内容、风格，体现简洁、生动、美化的原则。声乐作品有不同的类型，包括民歌、艺术歌曲、创作歌曲、歌剧音乐剧等，不同国家、时期、地域、流派，以及不同作曲家的声乐体裁都有不同的表现内容和风格特点，因此，形体动作要与其相协调。

中国民歌中的小调，音调婉转曲折，情感生动细腻，形式规整优美，衬词、衬腔多，演唱时的形体动作就要结合歌词内容，进行细腻的面部表情、眼神配合和相对幅度较小的手势和身段表演。而产生于人们生产劳动的号子，具有爽直简朴的表现方式、高亢嘹亮的音调和粗犷果断的性格，表演中形体动作更强调利落、有力的律动性。

艺术歌曲是一种具有高度文学性和室内性的艺术体裁，一般来说，表演者不需要有太多、太夸张的形体表演，而是通过人声歌唱与钢琴伴奏的密切合作，深刻、细腻地表现歌曲内涵。所以，相对于歌剧表演的戏剧性和较强的情感张力，艺术歌曲表演需要运用丰富的音色、细致的语调、清晰的咬字、含蓄的风格来达到对音乐的精雕细刻。

歌剧艺术是结合了音乐、舞蹈、戏剧、舞美、服装、道具等综合性的舞台艺术，一般来说，有着丰富的戏剧情节的发展过程，体现出生动的人物形象刻画和强烈的戏剧冲突。因此，歌剧表演中，随着剧情发展和人物形象的塑造，声乐形体动作在幅度、强度、范围上，更加具有戏剧性，从而突出歌剧的戏剧张力。

第二部分

声乐作品篇

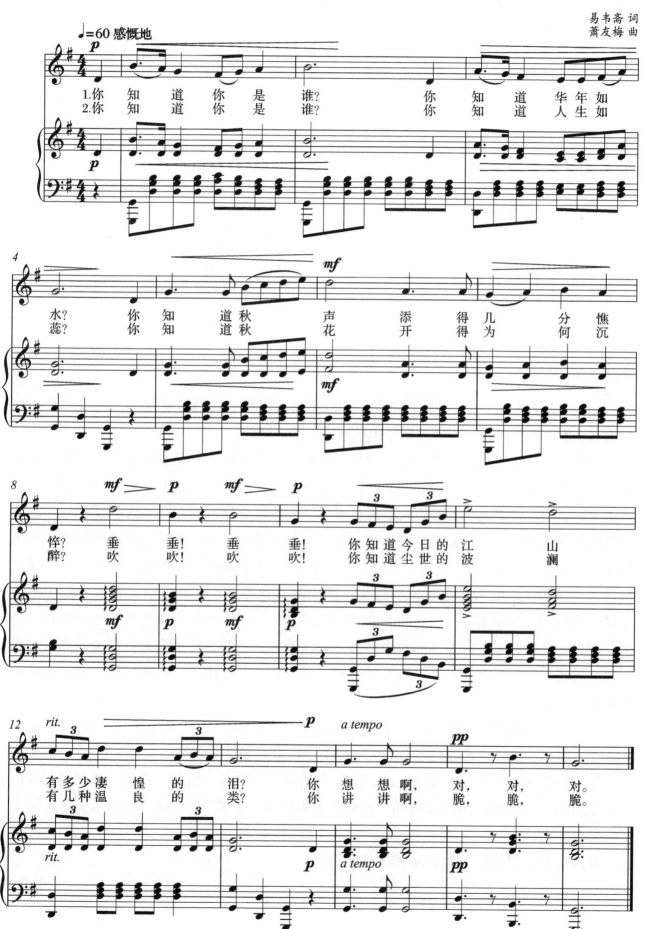

背景知识

易韦斋（1874—1941），广东鹤山人，中国早期学校歌曲的重要词作家，曾先后在北平女子高等师范音乐科、北京大学音乐传习所教授国文诗词，1927年受聘于上海国立音乐院任国文、诗词教员，并兼任民智书局编辑，著有《大厂词稿》《和玉田词》《双清池馆词集》《韦斋曲谱》《金石学》等。

萧友梅（1884—1940），字思鹤，又名雪朋，广东香山（今中山市）人，音乐理论家、作曲家，中国专业音乐教育的奠基人和开拓者。他于1901年、1912年分别赴日本、德国留学深造，1920年回国，1927年11月在蔡元培支持下，在上海成立了中国第一所高等音乐学府——国立音乐院（今上海音乐学院），担任教务主任、院长。

《问》创作于1921年左右，1922年发表于萧友梅歌曲集《今乐初集》——我国作曲家出版的第一本带钢琴伴奏的五线谱创作歌曲集。歌曲用简练的音乐材料和独特的艺术手法表达了深刻的思想内容。曲式结构灵活、词曲结合紧密，以连续四个问句的设问形式，展开了对人生和生活的哲理性探索，反映了爱国知识分子对当时军阀统治下中国社会现实的不满，以及对国家前途和命运的忧虑。

演唱提示

《问》是带尾声的乐段结构，G大调，以舒缓的慢板、抑扬格旋律形态以及含蓄委婉的语气，唱出人们对当时国家内忧外患的忧虑、感慨之情。

开始两句"你知道你是谁？你知道华年如水？"设问式的歌词意味深长，旋律结构规整，提醒人们时光飞逝，要珍惜当下，莫虚度光阴。演唱时，起音要轻柔，口腔打开，找打哈欠的状态，速度稍慢，平衡自然地作渐强。注意气息保持平稳，声音顺畅有弹性，语调舒缓亲切。第三句"你知道秋声添得几分憔悴？垂垂！垂垂！"透露出对中国社会现状愤慨却又无可奈何的焦虑心情。"秋声"中强力度，用气息推动，"垂垂！垂垂！"叹息似的两个下行三度音程形成情感的过渡，歌唱腔体保持住，往心里唱，为下一乐句积聚能量。第四句"你知道今日的江山有多少凄惶的泪？"似乎压抑许久的情感终于得到了爆发，饱含愤慨和叹息，启示人们在山河破碎、国难当头之际，应勇敢地站起来，担负起天下兴亡的责任。注意开头两个三连音的流动、紧凑以及"江山"二字的坚定，富有激情地把歌曲推向高潮。

歌曲在力度 pp 上沉吟似的结尾"你想想啊，对，对，对"，音乐形态简单却意义深刻、引人深思。这句内心独白需用心去感受其力度变化和情感状态。

第二段歌词的演唱处理如第一段，演唱者始终要对声音、情感、速度、力度做到灵活积极的处理，唱出歌曲的深刻内涵。同时注意歌词的"灰堆辙"，每个字的元音音素需交代得清楚、准确。

歌曲音域为 d^1~e^2，适合初级程度的演唱者。

（朱莹）

怀 念 曲

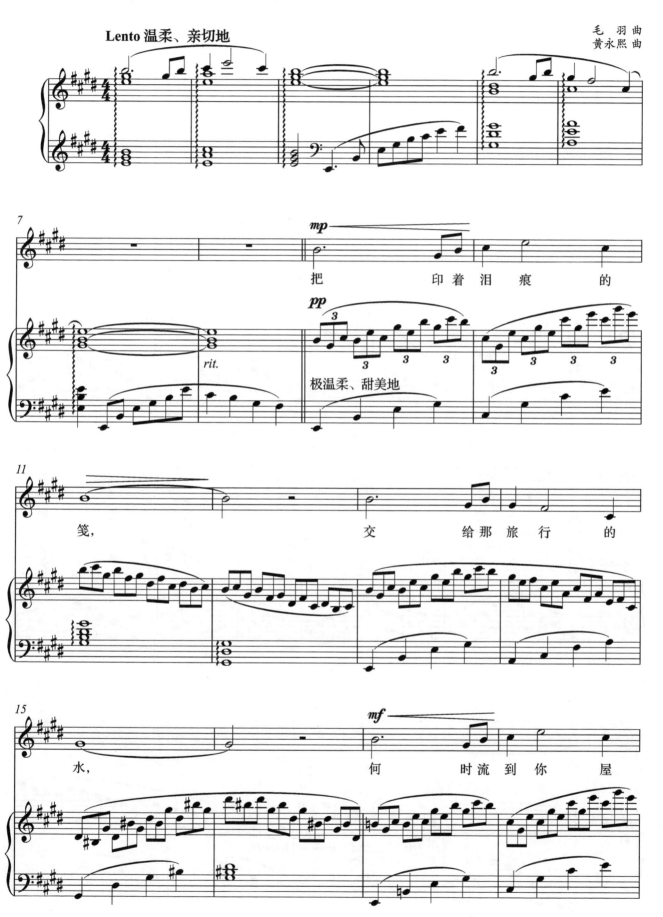

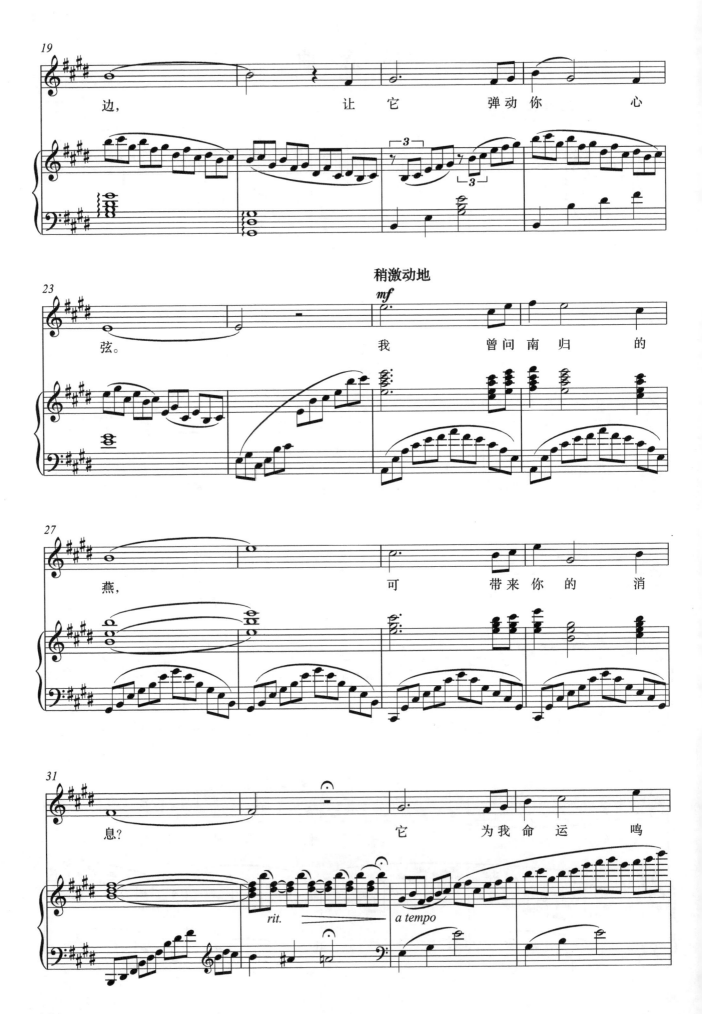

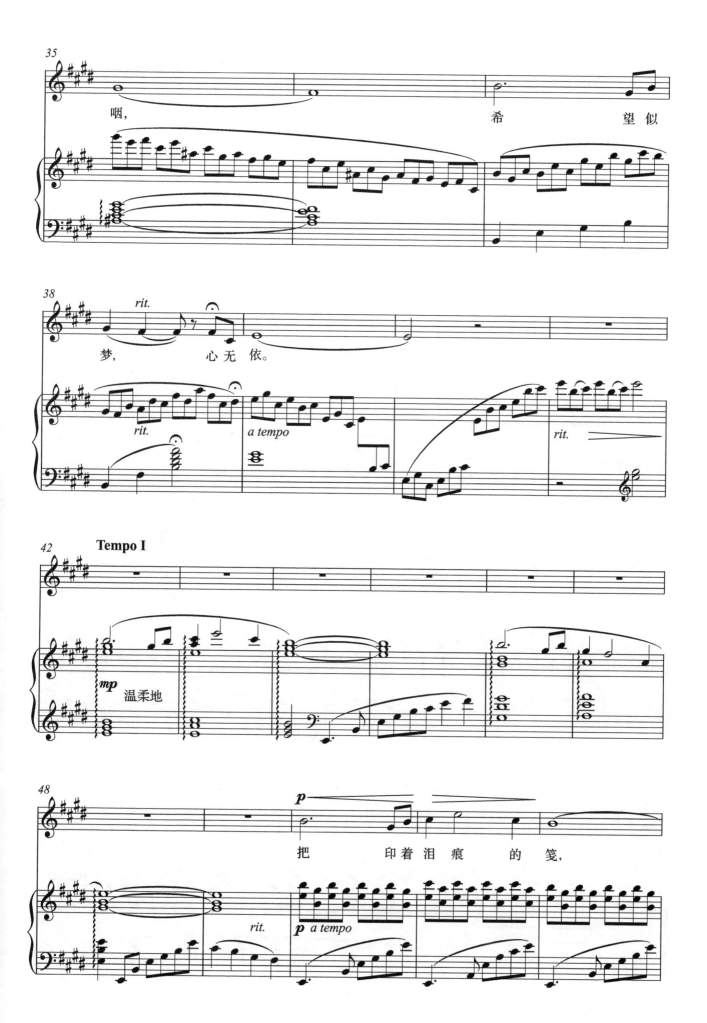

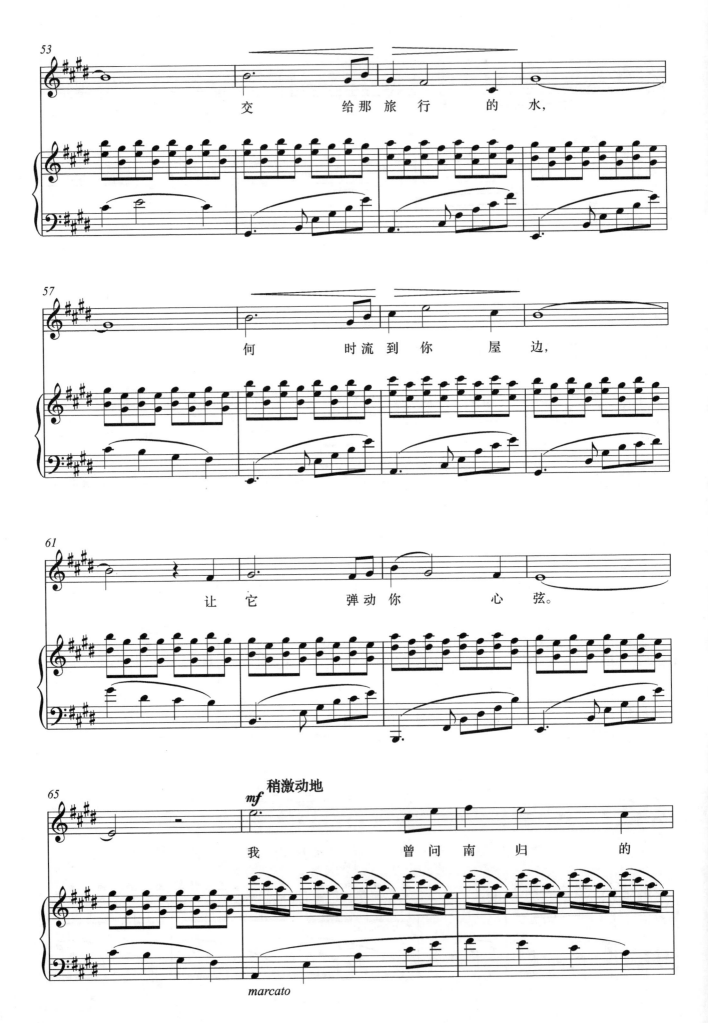

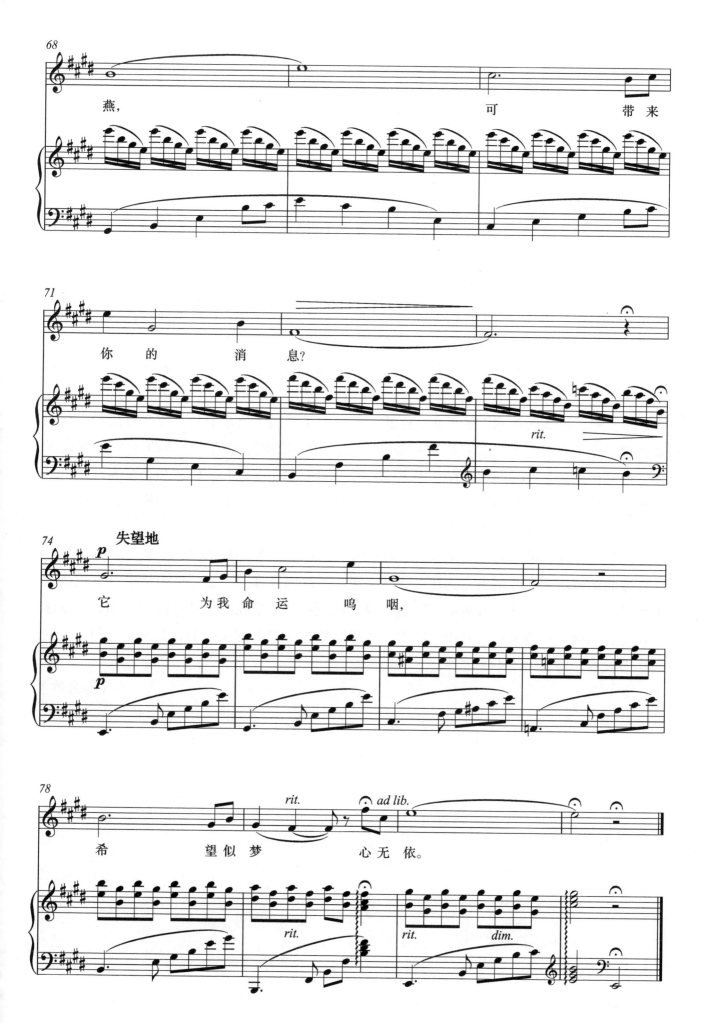

背景知识

毛羽，1925年出生，这首歌词是其在20世纪30—40年代为一部话剧创作的，充满了浓浓的诗意和思念之情。

黄永熙(1917—2003)，作曲家、音乐教育家，20世纪40年代末至60年代早期留学美国攻读音乐，后定居香港，出任香港多个圣乐团体公职。1968—1969年间担任香港中文大学音乐系署理系主任及崇基合唱团指挥。除从事指挥及圣乐工作外，创作了《阳关三叠》《怀念曲》《声声慢》等广泛流传的艺术歌曲。

演唱提示

《怀念曲》歌词文辞优美，含义隽永，典雅婉转，含蓄深沉，表现了中国社会动荡中知识分子无助、无奈的情感状态。歌曲为二段体结构的分节歌，五声E宫调式，慢板，旋律工整精致、连绵悠长、委婉深情，素材精练，每句运用同样的节奏型。

前奏中琶音奏出的柱式和弦营造出轻柔、宁静、唯美意境。第一段歌词"把印着泪痕的笺……让它弹动你心弦"，富有诗意地叙述了对恋人、亲人或友人的思念，以及"日日思君不见君，共饮长江水"的无奈、伤感。伴奏右手采用了流水般的三连音分解和弦，似那绵延不绝的深情。第二段是歌曲高潮，"我曾问南归的燕，可带来你的消息？"音区提高，情感稍激动，充满期待。伴奏中三连音音型转换到左手，右手柱式和弦演奏旋律，织体加厚，情感表达更强烈。但后两句"她为我命运呜咽，希望似梦，心无依"恢复原来的伴奏形态，旋律下行，情绪失落无奈。

第二遍重复时通过力度和伴奏织体的变化，进一步深化歌曲主题和情感。

歌曲篇幅不大，音域不宽，在声音、气息的控制以及情感、意境的表达上，有较高的训练价值。演唱时要深入理解歌词内涵，要有画面感，声情相融，音色圆润柔和，声音连贯流畅；同时要有较强的气息控制能力，准确唱好乐句中的渐强渐弱，尤其是每句句尾的跨小节长音，要有绵延不绝之感。

（孙会玲）

长城谣

潘子农 词
刘雪庵 曲

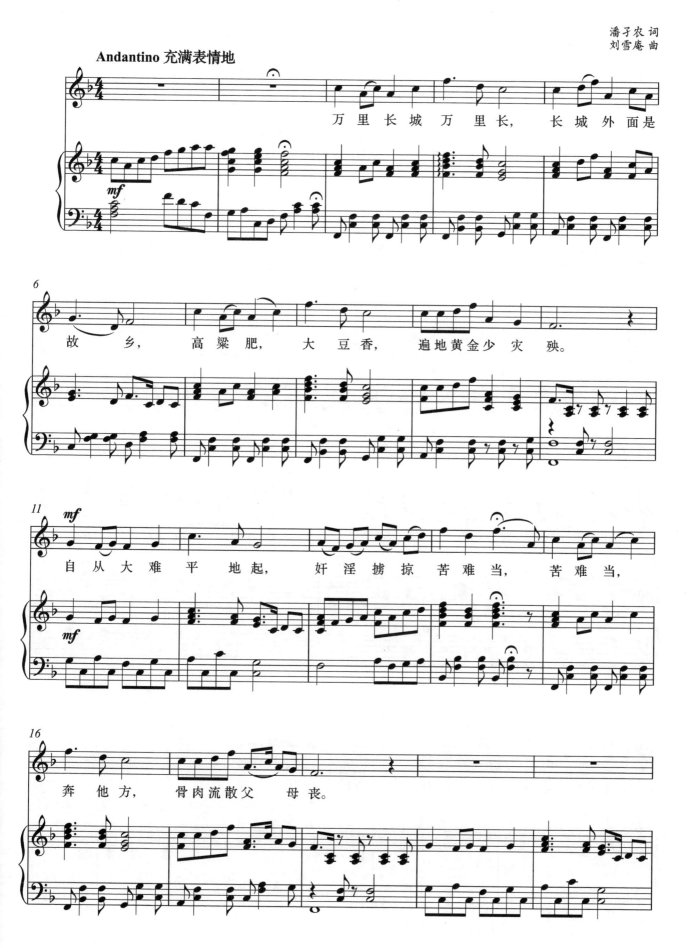

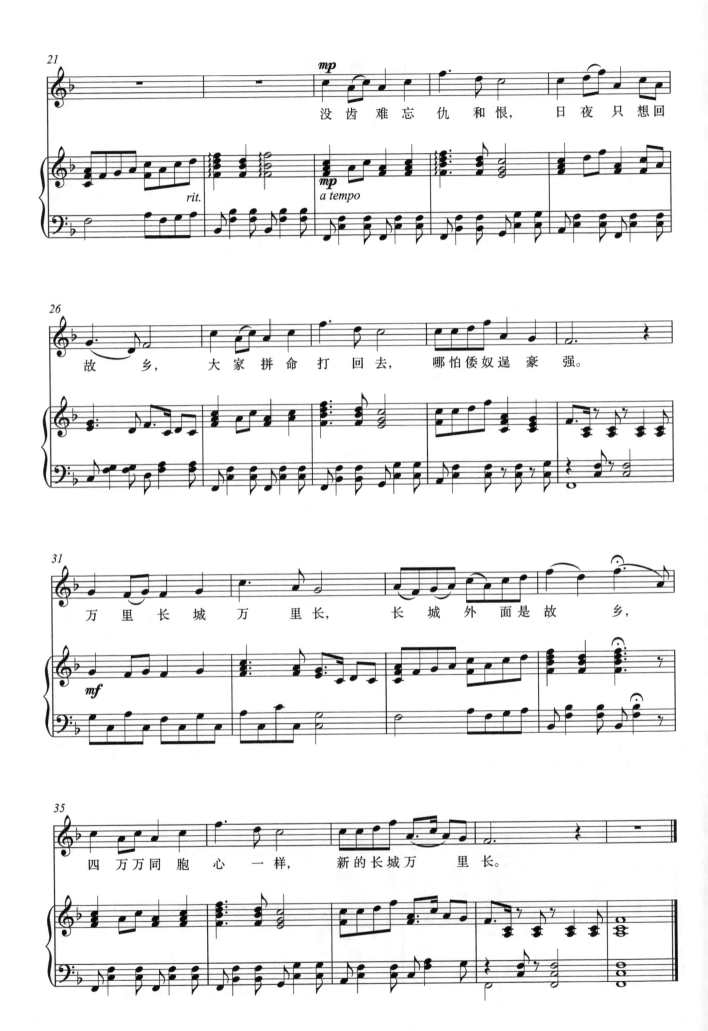

背景知识

潘孑农（1909—1993），浙江吴兴人，戏剧家。

刘雪庵（1905—1985），四川铜梁人，作曲家、音乐教育家。1930年在上海国立音专随萧友梅、黄自学习作曲，是黄自先生的四大弟子之一，创作了不少典雅而又富有浓郁生活气息的艺术歌曲。抗战开始后，积极投入抗日救亡运动，创作了大量救亡歌曲。后来主要从事音乐教育工作，曾任教于中国音乐学院。代表作有《踏雪寻梅》《红豆词》《飘零的雪花》《长城谣》等。

这首歌曲是影片《关山万里》的主题歌，1937年"七七事变"后创作于上海。影片讲述了"九一八事变"后，一个京剧艺人携妻女流亡东北的故事。艺人在颠沛流离中，自编小曲教育幼女牢记国仇家恨。后幼女在流亡中走散，被音乐家收养。在支持东北义勇军的抗日募捐演唱会上，幼女演唱了这首由音乐家根据艺人的自编小曲改编的《长城谣》，父女得以团圆。由于"八一三"淞沪战争的爆发，影片未能拍成，但爱国歌曲《长城谣》抗战期间在全国广为流传，后来由歌唱家周小燕演唱并灌制了唱片，发行到海外，激发了广大侨胞强烈的爱国热情。

演唱提示

歌曲运用起承转合的简洁结构，为由四个大乐句构成的单乐段分节歌，共两段歌词。采用五声性民族风格的F宫调式，节拍平稳，节奏规整，一字一音的词曲结合使旋律自然朴实，简洁易学，唱起来朗朗上口。

歌曲音域不宽，节奏简练，结构方整，情绪悲壮哀伤，抒情与叙事相结合，蕴含着深沉的力量。演唱时要深刻理解歌词中国破家亡的悲愤和对日寇暴行的强烈控诉，并怀着中华民族抗战必胜的坚定信念，号召大众奋起抗战、报效祖国的情感。气息支持积极，咬字吐字准确。第一、二、四句旋律素材几乎相同，要注意句尾不同的语气感；第三句则通过音程级进和盘旋式上行的音调，把情感推上高点，需注意保持气息的支持和喉头的稳定。

这首歌音域为$d^1 \sim f^2$，适合初级程度的学生训练用。

（孙会玲）

渔 光 曲

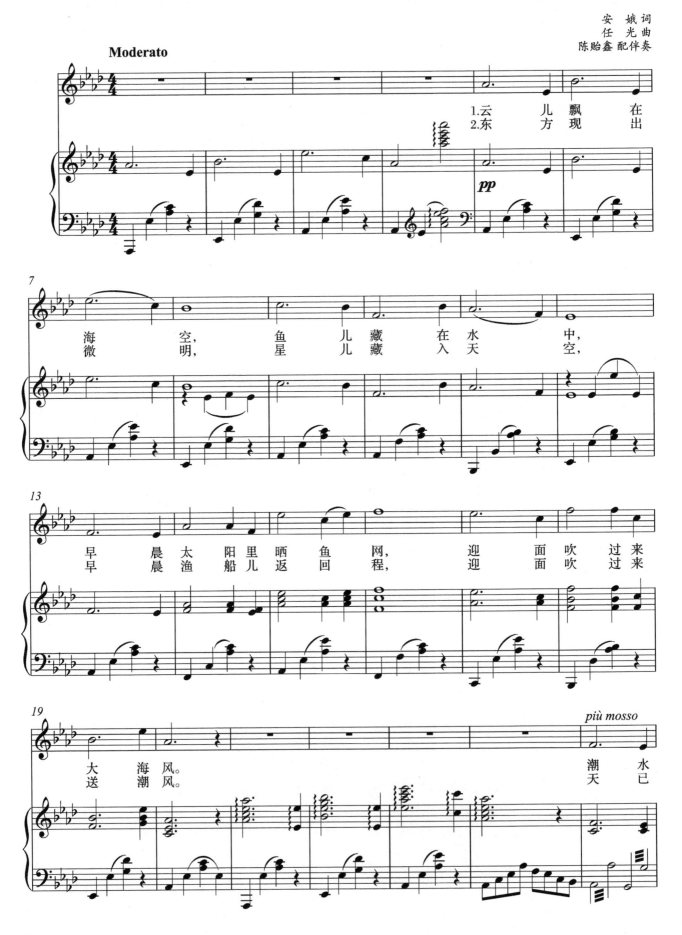

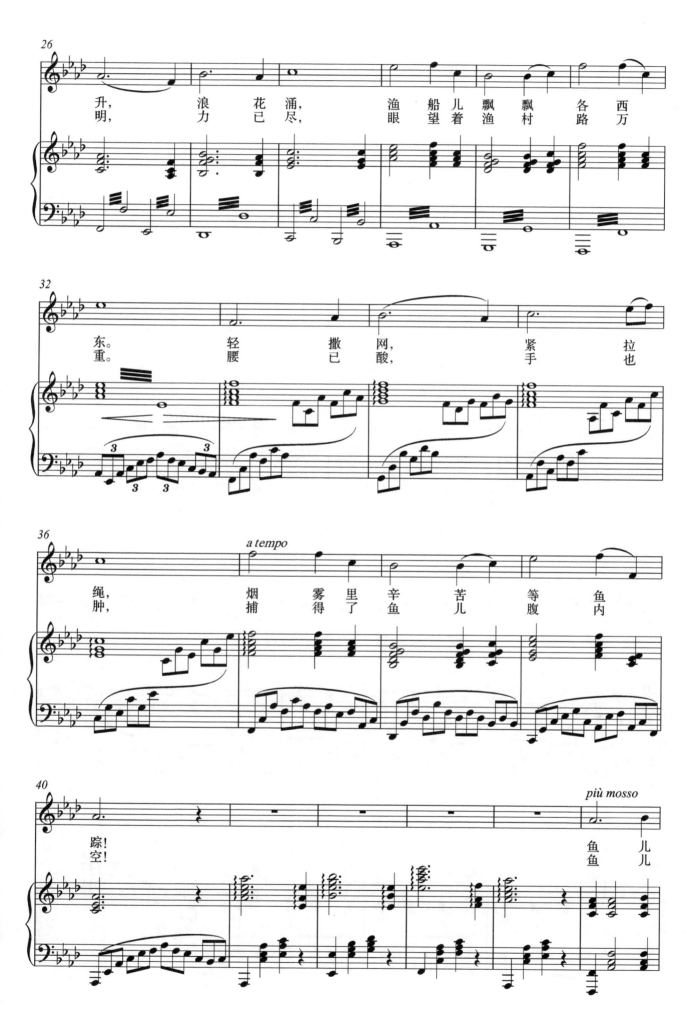

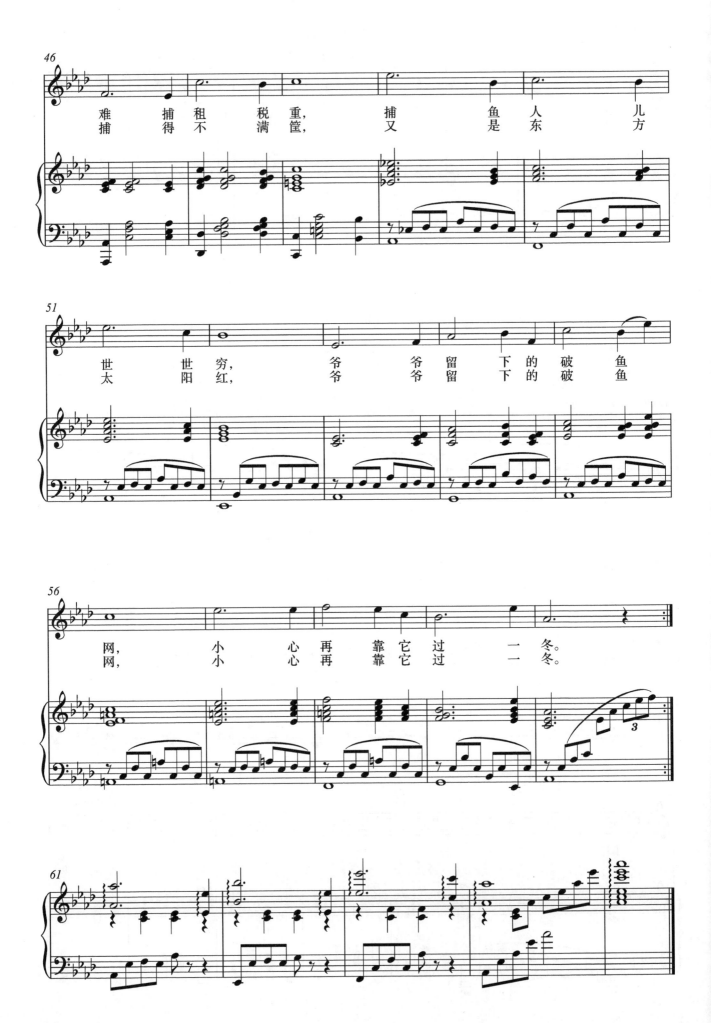

背景知识

安娥（1905—1976），原名张式沅，女词作家，为救亡歌曲创作做出了重要贡献，代表作有《卖报歌》《抗敌行军曲》《新凤阳歌》《打回老家去》以及歌剧《洪波曲》剧本与唱词等。"四人帮"肆虐期间，由于受到丈夫——著名诗人、剧作家田汉的牵连，1976年离世。

任光（1900—1941），出生于浙江嵊州市，自幼热爱民间音乐。1919年赴法国勤工俭学，边打工边学习作曲和钢琴调音技术，毕业后受聘到越南河内亚佛钢琴厂分厂任总工程师兼经理，1928年回国后进入上海百代唱片公司任音乐部主任，30年代参加左翼文化运动，积极从事革命歌曲的创作。抗战全面爆发后，他多次往返法国、新加坡，向世界宣传中国抗战歌曲以及中国人民反抗法西斯的决心，引起国际范围内对中国抗日战争的关注。1940年参加新四军，在战地文化服务处负责音乐工作，1941年在皖南事变中不幸牺牲。任光在其七八年的音乐创作时间里，留下了40多首歌曲、1部歌剧和4首民族器乐曲，被誉为"中国革命电影音乐的开拓者"。代表作有《渔光曲》《月光光》等大批电影插曲和《十九路军》《打回老家去》《高粱红了》等抗日救亡歌曲。

《渔光曲》创作于1934年，是同名"默片"电影的主题歌，由影片主演王人美演唱。影片讲述了旧社会贫苦渔民家庭在渔霸压迫剥削下的痛苦生活和悲惨遭遇。歌曲在影片中出现了4次，以徐缓的速度、哀伤的旋律，营造了哀婉忧伤的情绪基调，深化了影片的主题，具有强烈的艺术感染力。聂耳给予这首歌曲极大的肯定，认为它的成功来自内容的现实、节调的哀愁、曲谱的组织化、配合影片的现实题材，并形成了后来的影片要配上音乐才能卖座的一个潮流。

演唱提示

歌曲采用五声 $^\flat$A 宫调式，曲式结构为ABC并列三段体，但运用了相同的前奏、间奏与尾奏和固定的节奏型，以及统一的舒缓忧伤的情绪。歌曲各部分既有变化，又联系紧密、形象集中。

歌词的内涵由景物描绘开始，层层递进。第一段描写了自然景观和渔民的生活环境，第二段运用诗意的语言渲染了生活的艰辛与无奈，第三段则运用写实手法诉说了渔民在繁重租税下世代贫穷的沉痛心情，寄托了作者对劳动人民苦难生活的深深同情。歌曲旋律抒情柔美，具有江浙地区民歌的韵味，线条悠长，盘旋上行中蕴含着压抑、忧伤的情感，下行音调似长长的悲叹，诉说着渔民受压迫的命运，前长后短的节奏型生动地描绘出海波荡漾、渔船颠簸摇曳的情形。演唱中要具有良好的呼吸支持和声音控制能力，咬字吐字徐缓，声音连贯平稳，在把握好歌曲的情感基调的基础上，做出各段的细微变化。第一段描绘了晨曦中渔民开始一天的辛苦劳作的情景，音乐基调纯净委婉，情绪表面宁静但内含起伏，对于旋律第一句连续大跳音程进行和第三句婉转上行后的高音，要注意气息的均匀连贯和声音位置的稳定。第二段描写了风起浪涌中渔民捕鱼谋生的场景，速度更紧凑一些，音乐更流动，烘托出渔民靠天吃饭的无奈。第三段沉痛诉说渔民衣食难保的苦难生活。演唱时情感深沉，咬字在呼吸支持上，保证字头清晰、有力，表达出对穷苦百姓悲惨生活的同情。

歌曲音域为 $^\flat e^1 \sim f^2$，音调舒缓，是声乐初学者训练发声、气息、咬字吐字和声音通道较好的教材。

（孙会玲）

红豆词

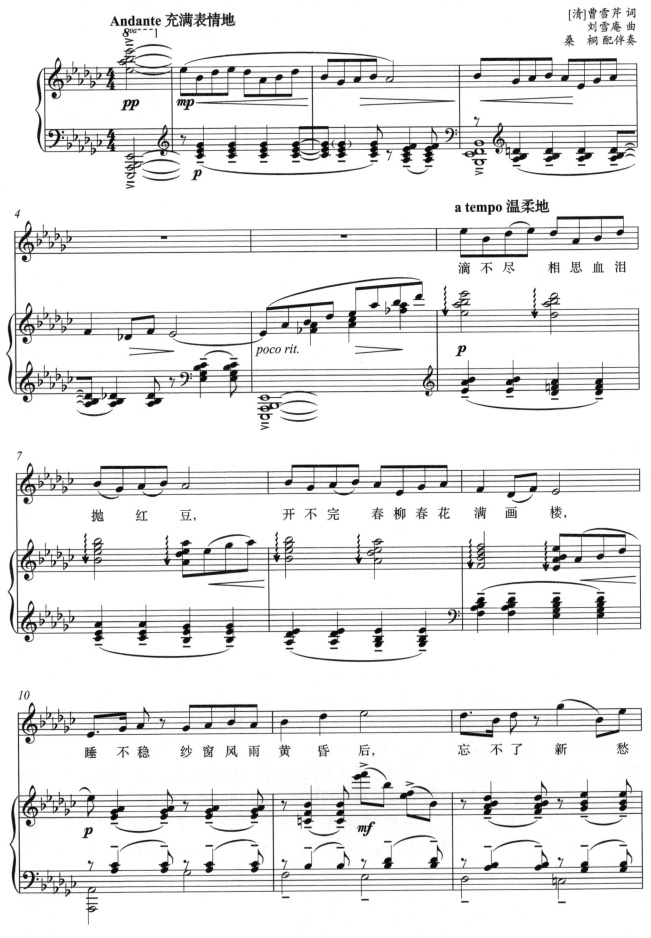

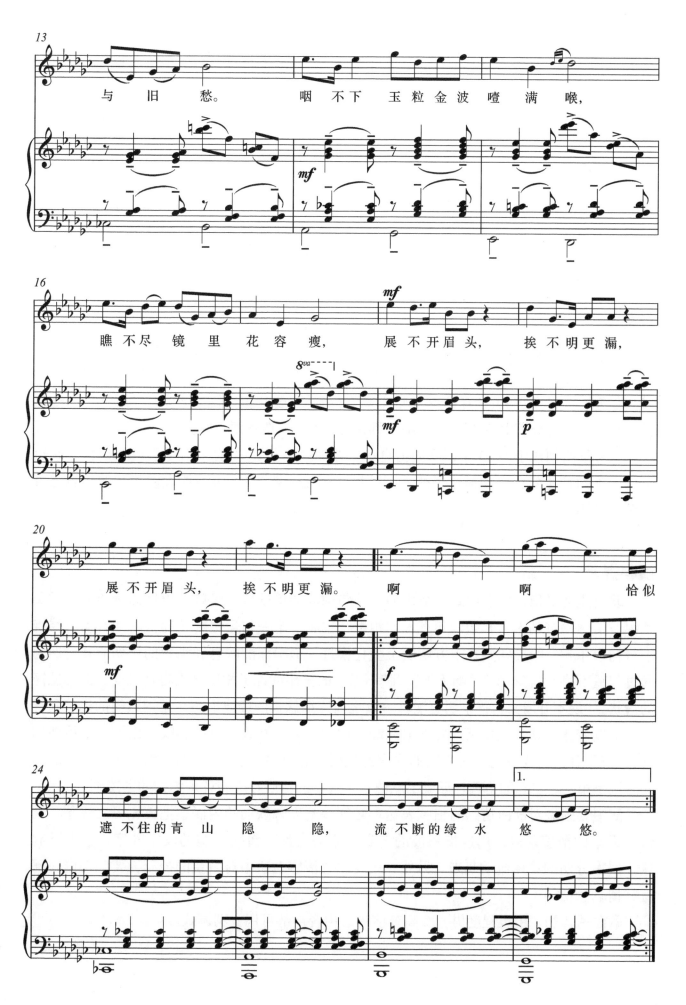

背景知识

红豆又叫相思豆，在古代象征着爱情和相思，常常出现在历代文人表达离愁别恨的诗词中，如"愿君多采撷，此物最相思"（唐·王维《相思》），"半妆红豆，各自相思瘦"（北宋·黄庭坚《点绛唇》），"绿窗红豆忆前欢"（北宋·晏几道《浣溪沙》），"摘得一双红豆子，低头，说著分携泪暗流"（清·纳兰性德《南乡子·烟暖雨初收》）。

这首歌曲创作于1943年，歌词出自曹雪芹《红楼梦》中贾宝玉的词《抛红豆》，它运用一连串的排比句，生动描述了恋人"愁思绵绵无绝期""为伊消得人憔悴"的相思之苦和无奈之情。

演唱提示

歌曲速度平稳，♭e羽调式，结构为多乐句构成的单乐段，民族五声性的旋律音调柔美缠绵，情感深沉动人。开始两句直入"相思"主题，第一句运用婉转起伏的四音动机委婉下行构成乐句，第二句则在下方四度上变化模进，似深深的叹息和满腹的忧伤。其后四句通过"睡不稳""忘不了""咽不下""瞧不尽"的排比诉说了相思之人寝食难安、形容憔悴的情状。"展不开眉头，挨不明更漏"一改之前连绵悠长的旋律形态，运用较短的乐节和音区、力度变化，逐步把情感抒发推上高潮。虚词"啊"淋漓尽致的感叹引出歌曲最后两句"恰似遮不住的青山隐隐，流不断的绿水悠悠"，给人以荡气回肠、回味无穷之感。最后两句音调是第一、二句的再现，形成了歌曲音乐素材的前后呼应和音乐结构的紧凑感。

演唱要强调对歌曲情感的细腻表达。必须深刻理解歌词的内涵，把握相思之忧愁、惆怅、无奈的情感基调，用连贯积极的气息和亲切自然、清晰柔婉的咬字吐字，让上下起伏、层次分明的旋律流动起来。另外，还要注意情感表达中对声音的控制，要唱得内在深沉、情真意切。

歌曲适合初、中级程度男、女高音演唱，中音声部可用c羽调式。

（孙会玲）

长城永在我心上

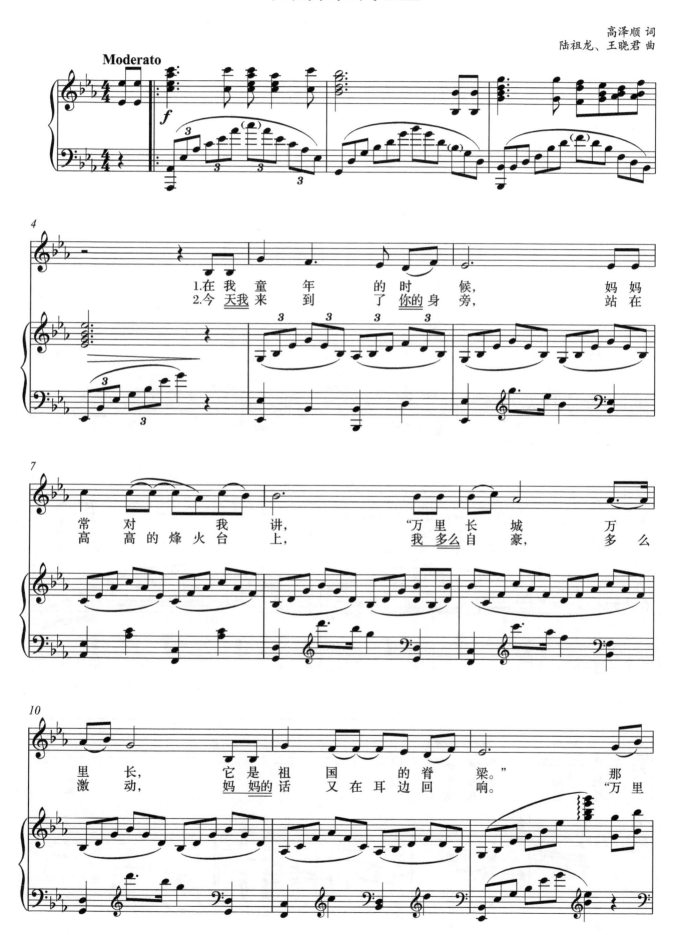

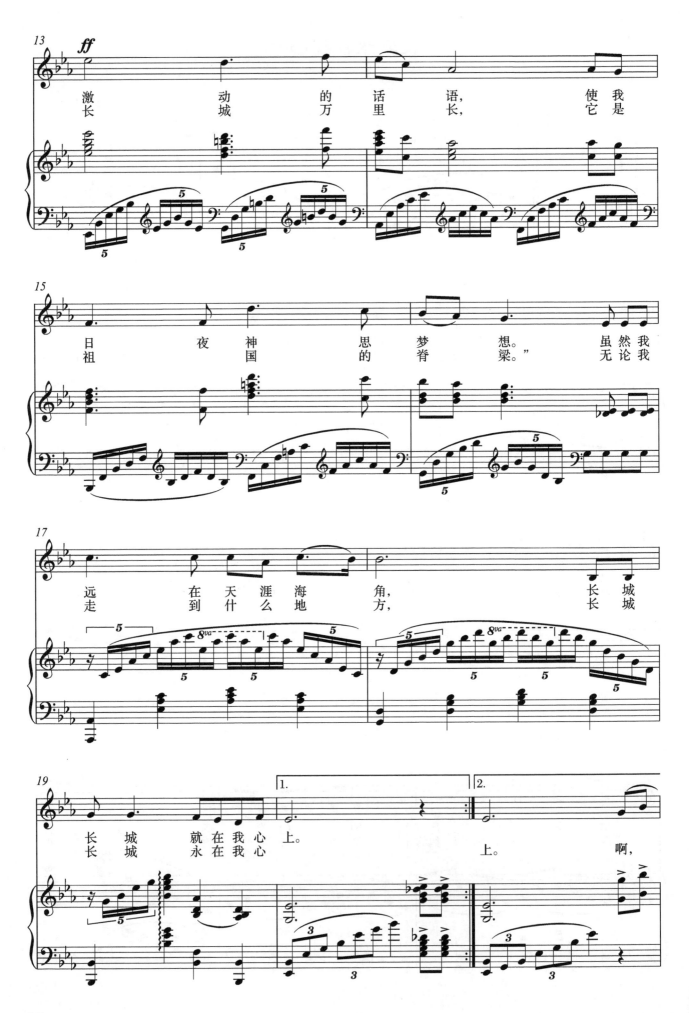

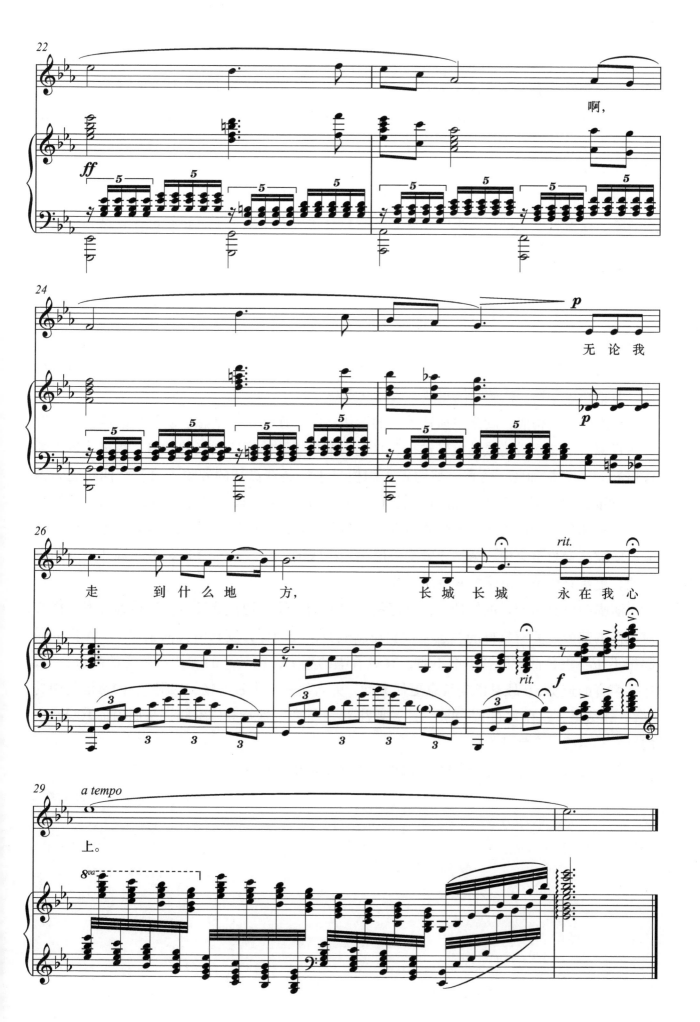

背景知识

陆祖龙（1928—），作曲家、指挥家，江苏常熟人。1947年考入北京大学，参加管弦乐团，1949年入伍，历任第十五兵团文工团、志愿军政治部文工团音乐创作组组长，解放军总政治部文工团指挥、创作员，总政治部歌舞团研究员。他创作了400多首各类音乐作品，代表作有《忆秦娥·娄山关》《春风谣》等。2020年，92岁高龄的他为奋战在抗击新冠疫情一线的白衣天使们创作了歌曲《多想看到你的脸》。

《长城永在我心上》是具有浓厚家国情怀、人们耳熟能详的歌曲。歌词主题鲜明、层次清晰，语言朴实生动，思想内涵深刻，情感真挚感人，从童年听妈妈讲述长城到长大后亲临长城，从对长城的向往到亲身感受长城的雄姿，抒写出游子对祖国的深切思念和无比热爱之情。

演唱提示

歌曲结构为带再现的AB+尾声的单二部，$^\flat$E大调，4/4拍，旋律舒展悠长，富有歌唱性，节拍严谨均衡，情感深沉热烈，风格庄重典雅。

A段由四句构成，旋律中顶针手法的运用，给人连绵不绝之感。旋律形态既包含六度大跳音程，也有级进构成的婉转进行。六度大跳赋予歌曲宽广大气的性格，级进式进行则使情感表达更加细腻、含蓄。前两句采用模进手法展开深情的叙说，第三、四句更为内在、真挚，表达对于长城和祖国的期待与向往。B段在A段基础上，音区提高，情绪激动，主和弦分解音调直接进入歌曲高潮，后两句巧妙地再现A段第二、四句，形成前后呼应，使歌曲素材更集中、结构更紧凑。尾声用感叹词"啊"重复B段，并在高八度上结束歌曲，更富有激情，情感抒发更加充分。

演唱中要突出音乐的抒情性，以舒缓、流畅的旋律亲切自然又富有激情地抒发出内心对祖国的热爱。要有良好的气息支持和控制能力，处理好力度和语气的亲切感，A段的弱起拍不压不重，低声区音不虚不弱，有吸着唱的感觉，在气息的支持和声音的高位置上，保持声音的连贯；B段高潮句气息更加流动，元音统一，声音通畅，"那激动的话语"中的"激"和结尾"永在我心上"的"心"，要注意元音"i"保持腔体空间，从而保证歌唱音色的统一和情感的自然抒发。

歌曲音域为$^\flat$b~f^2，适合初级程度的中音声部演唱，高音声部可以用F调。

<div style="text-align: right">（孙会玲）</div>

岁月悠悠

黄嘉谟 词
江定仙 曲

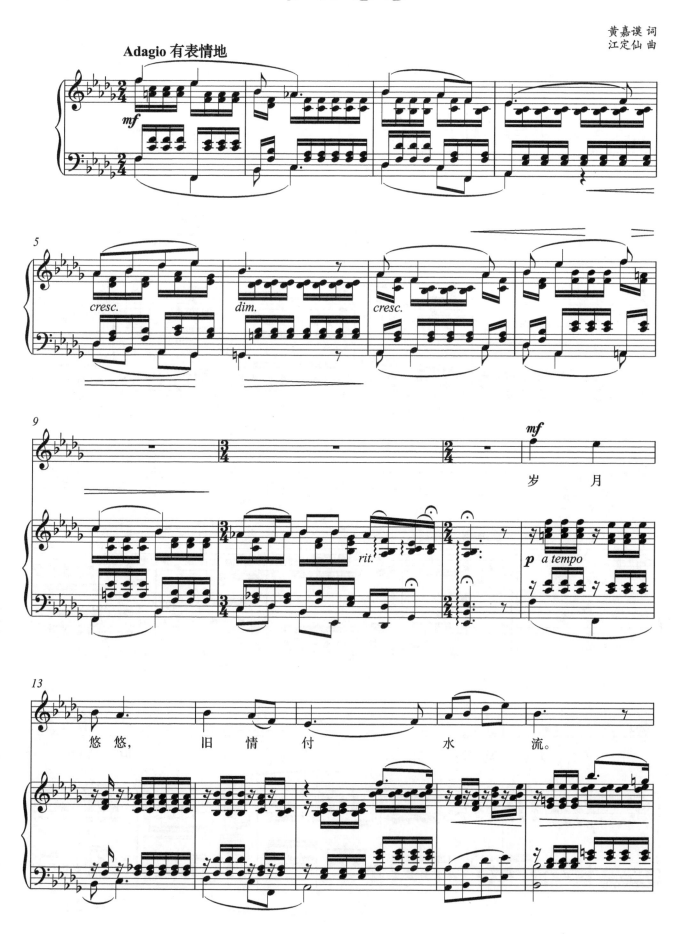

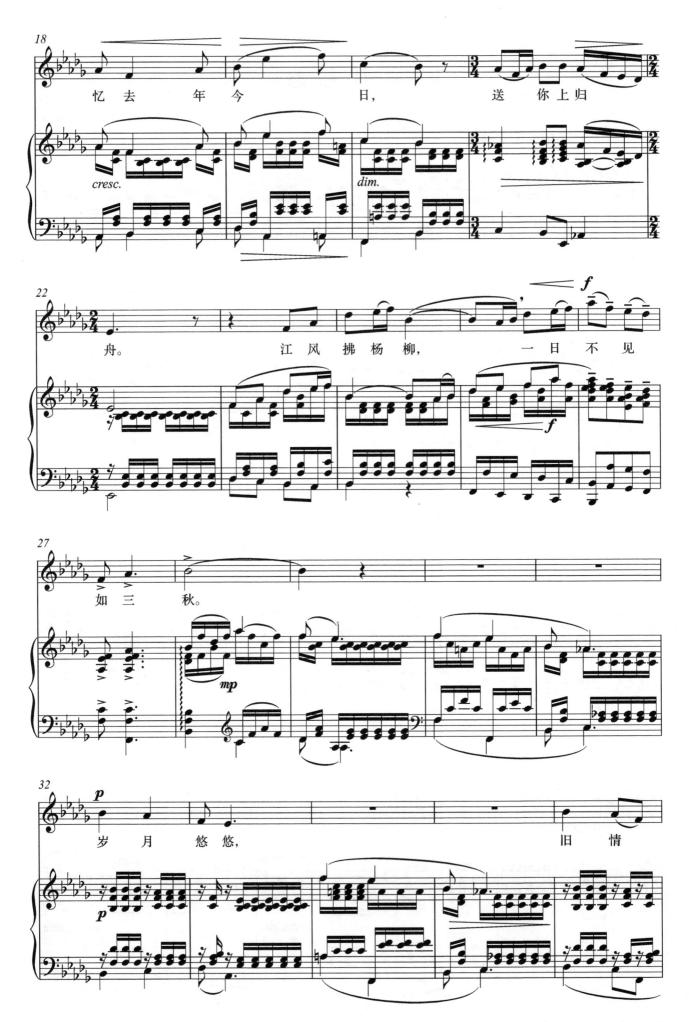

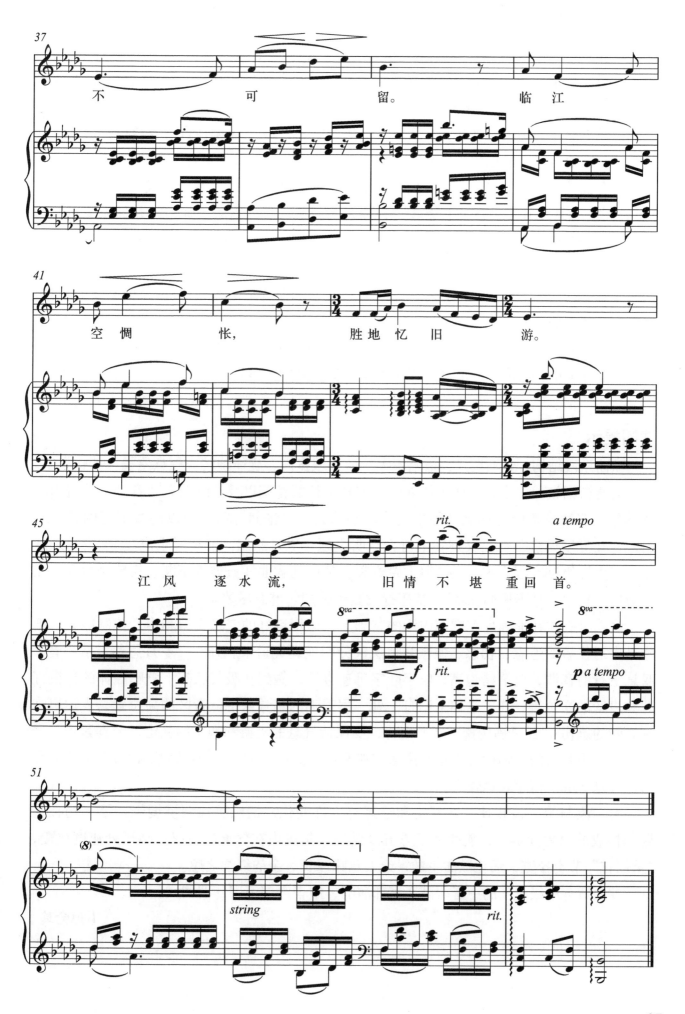

背景知识

黄嘉谟（1916—2004），中国著名电影编剧、电影理论家，"软性电影"理论的主要倡导者，现代作家。1916年出生于福建晋江，后随父母移居广西都安。他聪明早慧，青年时代就读于国立中央大学政治学专业，后担任国民政府军事委员会外事局翻译，20世纪30年代担任上海圣约翰大学教师，并活跃于上海编剧界，1947年调往台湾省政府社会处，后任职于台湾地区研究院近代史研究所。他一生著述丰硕，涉及文史理工各个领域。

江定仙（1912—2000），出身于进步知识分子家庭，1928年在上海美专音乐系学习，1930年至1934年在上海国立音专学习作曲，与贺绿汀、刘雪庵、陈田鹤并称为黄自"四大弟子"。曾任国民政府陕西省教育厅音乐编辑、教育部音乐教育委员会编辑，重庆青木关国立音乐院作曲系教授及系主任，新中国成立后担任中央音乐学院作曲系教授、系主任。作品有《摇篮曲》、电影音乐《早春二月》、交响曲《沧桑》、交响诗《烟波江上》等，出版有《江定仙歌曲选集》。

《岁月悠悠》创作于1936年，歌词通过对杨柳、江风、流水的描述，抒发了对恋人或友人真挚深厚的怀念之情，表现了无法挽留往日美好的失落。

演唱提示

歌曲乐段结构，$^\flat$b羽调式，篇幅不大，但音域宽广，旋律婉转，气息悠长，情感丰富。

前奏篇幅较长，来自歌曲主体部分，婉转下行的音调以及持续的和弦音型，营造出岁月悠悠、旧情难留的悠远意境和主人公内心的无奈、怅然。第一段以高音下行的长叹开始，并在五度模进下行后又婉转上行，点明主题"岁月悠悠，旧情付水流"。整段音乐旋律以五声性级进音程为主，夹杂着大跳音程，从而使歌曲线条连绵不断、情感张力大，尤其最后一句"一日不见如三秋"，情感抒发真挚强烈、淋漓尽致。

演唱时必须在准确理解歌词内涵的基础上，运用良好的气息支持和声音控制能力，把作品中对往事的追念、伤感、惆怅之情层次分明地娓娓道来。开头"岁月悠悠"从高音f^2叹息下行的音调，要情绪饱满，咬字吐字迅速直接，做到在吸气状态下歌唱腔体的积极打开和声音的高位置；在"送你上归舟"处，用哼唱的感觉保持低音区的高位置，表达出临别之际的感伤；"江风拂杨柳"音调上行，要保持气息的支持和喉头的稳定，节奏紧凑，语气热切，为其后的高潮做好准备，注意与伴奏声部的配合；"一日不见如三秋"字头铿锵有力，气息下沉，情感表达强烈。

第二段与第一段相比，在开头和结尾有少许变化，情感更加深沉惆怅。第一句在主题句构成的简短间奏后，旋律在下方五度模进，是更内在含蓄的哀叹。结尾处速度放慢，"重回首"节奏拉宽，强化歌曲主题，给人意味深长、余韵绵绵之感。

歌曲适合中级程度的中音、高音声部演唱，中音声部可用g羽调式。

（孙会玲）

点绛唇·赋登楼

[宋]王灼 词
黄自 曲

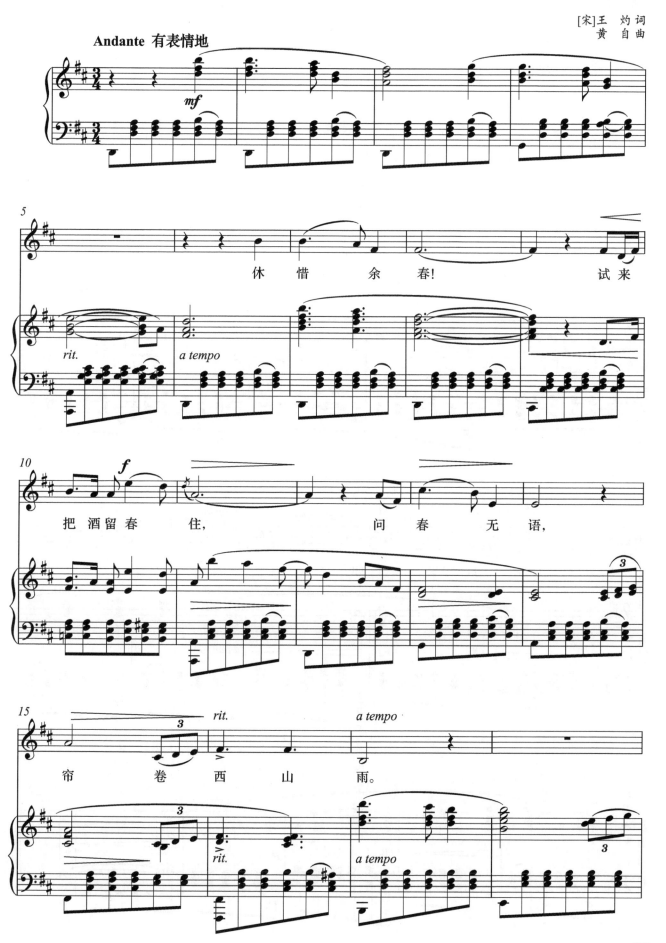

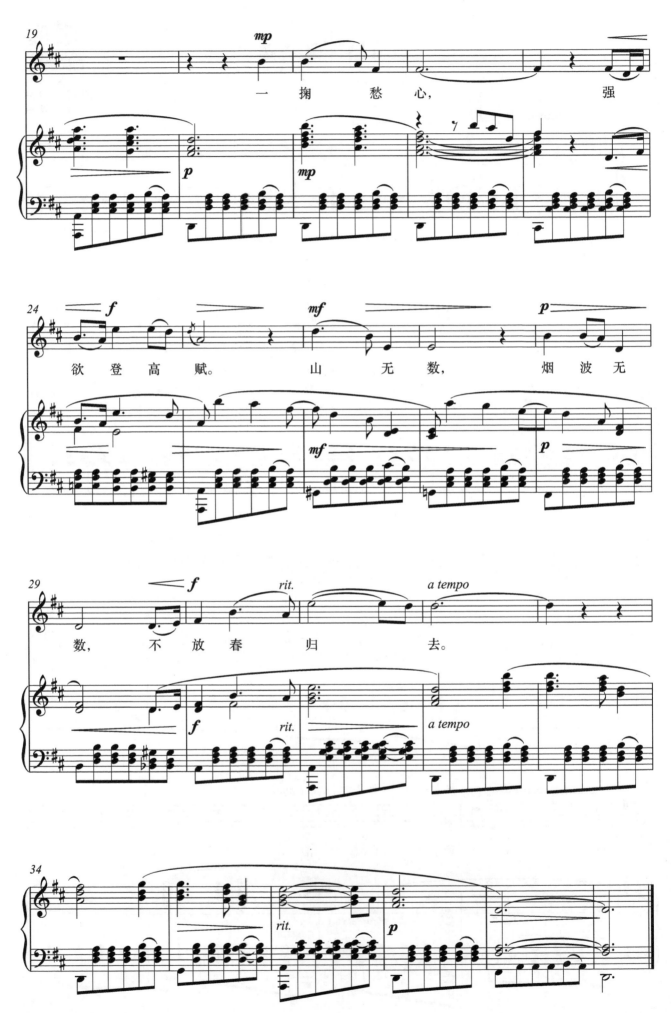

背景知识

王灼（约1081—1160），南宋词人，字晦叔，号颐堂。他学识渊博，但却一生未入官场，晚年回到故乡专心著述，其所著的五卷词曲评论笔记《碧鸡漫志》是后世研究古代音乐和文学的珍贵文献。靖康之变后，王灼有感于国家的衰落和统治阶级的腐败，通过写词来抒发心中的愤慨和忧愁。这首词语言精练、形象生动，通过对暮春景物的描绘赞美、对惜春留春心情的抒写，表达了对社会动荡的担忧和对美好事物的珍惜。

黄自（1904—1938），字今吾，江苏省川沙县（今上海浦东新区）人，中国近现代重要作曲家、音乐教育家。早年在美国欧柏林学院及耶鲁大学学习作曲。1929年回国，先后在上海沪江大学音乐系、国立音专任教，并兼任音专教务主任，是中国早期音乐教育重要的奠基人。

歌曲创作于1934年，篇幅短小精练，旋律婉转优美，意境典雅生动。黄自巧妙地结合了宋词的韵律格式与音乐的旋律技巧，如附点节奏、切分节奏以及倚音，把音乐和古诗词紧密联系在一起，充分展现出了作曲家内心对大自然的渴望及赞美之情，也使听众能够在缜密的声律中充分感知词的意境。

演唱提示

歌曲为平行结构的两段，但随着情感的深化，旋律、调性、力度，以及词曲结合上都有变化。

前奏运用歌曲第一句的核心动机，营造出朦胧、典雅的意境。

第一段歌词大意为：休憩的时候惋惜这余下不多的春日，真想试着与春同醉在这一刹那，而春却悄然无语。卷起帘子眺望西面山川，看到已经在下雨。音乐第一句下行旋律音调深切动人；第二句通过两个大跳音程上行，婉转而热情，表达出内心的渴望；其后两句音调下行，并由D大调转为b小调结束乐段，加深了惋惜之情。

第二段歌词大意：夏雨已经悄然而至，令人感慨万千，一定要登高再赋一首。多么希望那些山川、云雾能把春色留住。开头两句情感表达比第一段更强烈，尤其第二句"强欲登高赋"给人以登高长叹、意境阔远之感。经过第三句下行动机模进后，歌曲进入D大调的结束句"不放春归去"。这也是歌曲的高潮句和主题句，饱含对美好事物的珍惜和对生活的热爱之情。

为表现内心愁绪，音色不宜过于明亮，注意字正腔圆；大跳部分注意喉头的稳定和音色的统一，保持旋律的流动性；需要注重情感、情绪的艺术处理以及与钢琴伴奏的合作，做到气口、语气、情感表现的统一。

（朱莹）

教我如何不想他

刘半农 词
赵元任 曲

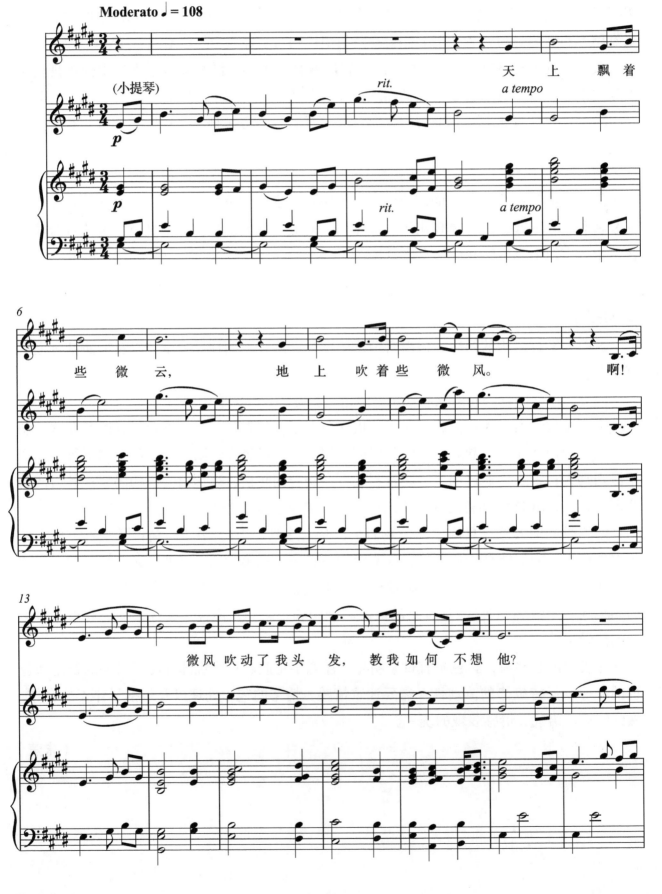

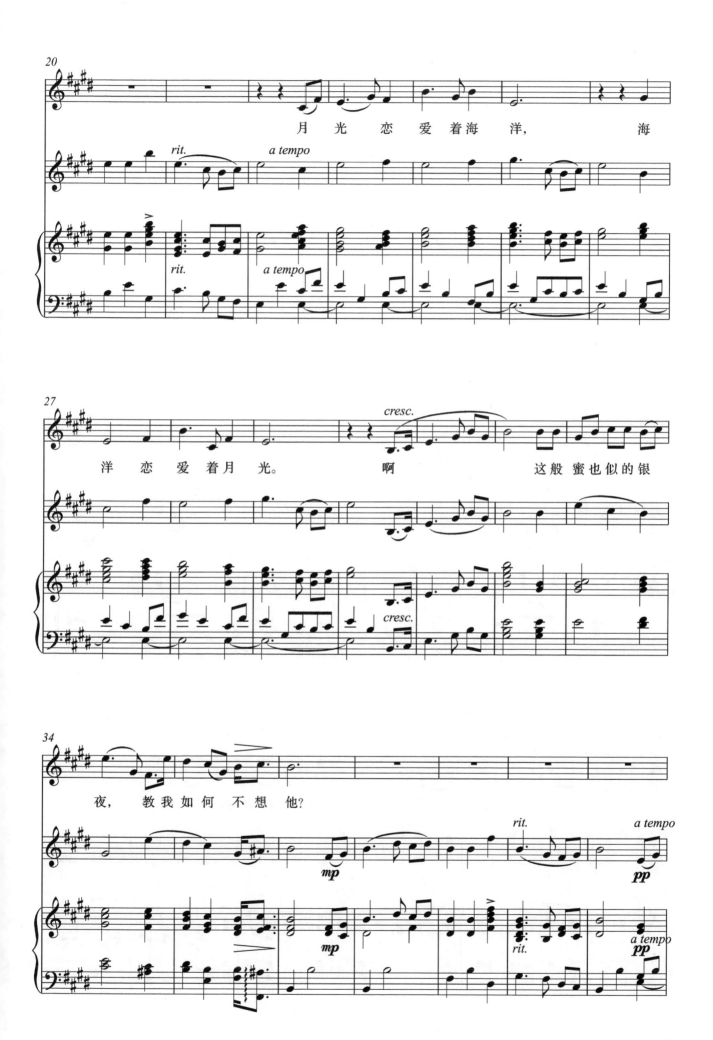

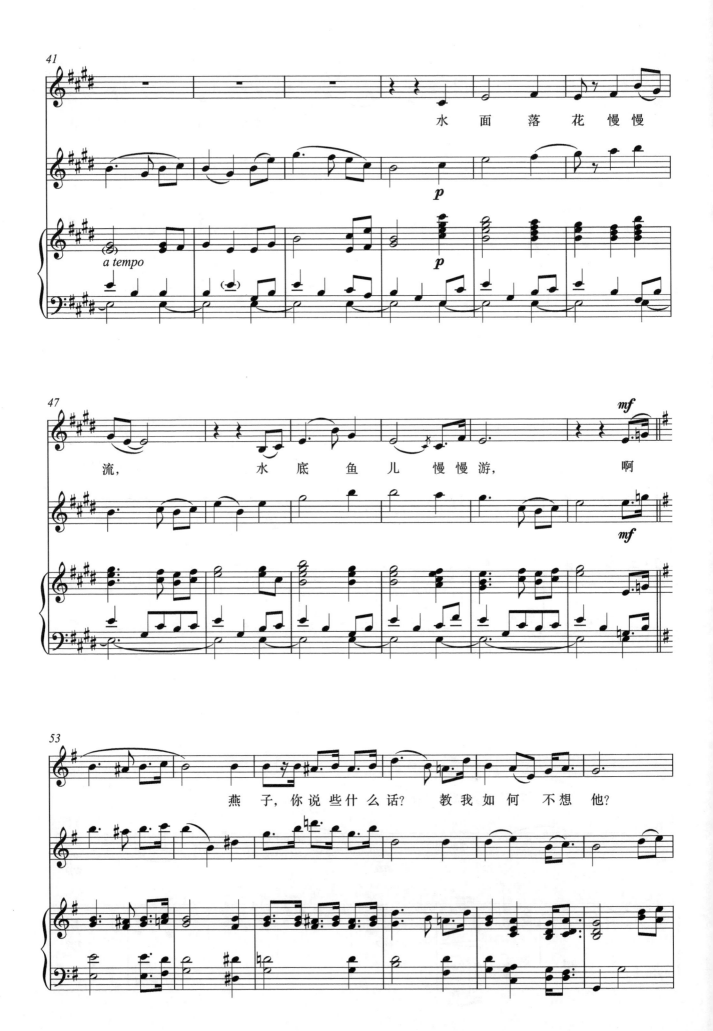

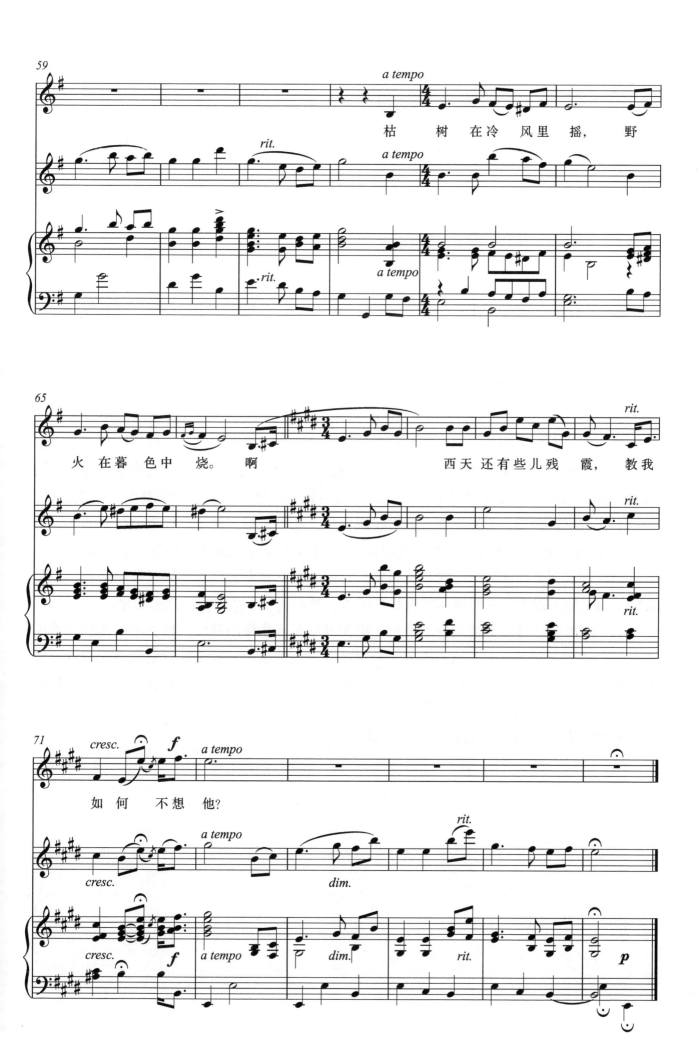

背景知识

刘半农（1891—1934），文学家、语言学家。他具有反帝反封建的爱国热情，积极投身于"五四"新文化运动，创作了大量新诗，多首被赵元任谱曲并收录在其《新诗歌集》中。

赵元任（1892—1982），我国"五四"时期著名的语言学家、"新音乐运动"的早期代表人物之一，后移居美国。他创作了近百首歌曲，对我国近代音乐发展产生了不可忽视的作用。这首脍炙人口的艺术歌曲是其代表作，创作于1926年，反映了当时青年知识分子对自由、幸福、爱情的向往。

演唱提示

这首歌曲的歌词是词作者旅居伦敦时所作，语言构思精巧、亲切柔和、生动如话，寓情于景，通过对四季不同景色的描写，表达了对祖国的思念之情。赵元任认为"他"可以理解为"一切心爱的他、她、它"。

歌曲速度平稳，旋律柔美，层次分明，音乐材料集中统一又富有变化，细腻生动而又深刻地抒发出对"他"的深厚情感。歌曲的结构与歌词相匹配，整体上呈现出"起承转合"的四段式，每段四句，都以"教我如何不想他"结束段落，强化了结构的均衡和完整性。旋律流畅委婉，连贯深沉，以民族五声调式为基础，并运用京剧西皮原板的过门音调加以变化，形成了"教我如何不想他"这一句的旋律音调，增强了歌曲鲜明的民族风格。同时，旋律细腻深情，形态丰富，艺术表现力强，如第三段"燕子，你说些什么话"运用宣叙调手法，通过连续附点节奏，营造出急迫的语气和强烈思念之情绪，音乐贴切、生动。调性调式方面，从第一段的 E 宫调式，到第二段 B 宫调式，再到第三段的 E 宫、e 羽、G 宫，最后第四段通过 e 羽回到主调 E 宫调式，具有细致丰富的调性色彩变化。

演唱时要深入体会歌曲的情感内涵，把握其细腻、真挚的整体风格和不同的速度力度变化，用连贯灵活的气息、清晰准确的咬字吐字，表达出不同段落的意境和色彩变化。注意段尾主题句中的八度音程跳进，要保持喉头位置的稳定，抒发出内心含蓄深沉而又热切真挚的情感。

歌曲音域为 b~$\#f^2$，适合初中级男声演唱。

（孙会玲）

思 乡

韦瀚章 词
黄 自 曲

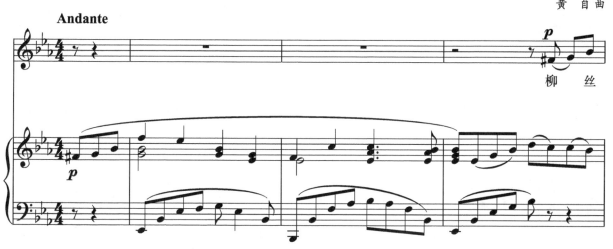

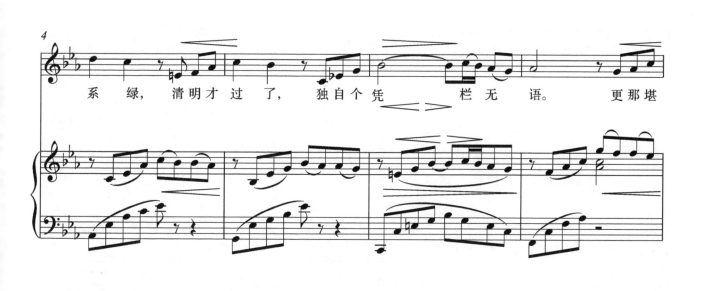

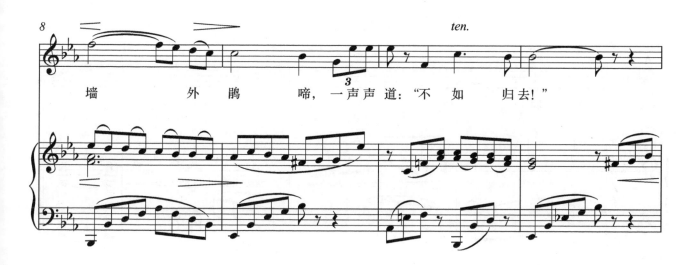

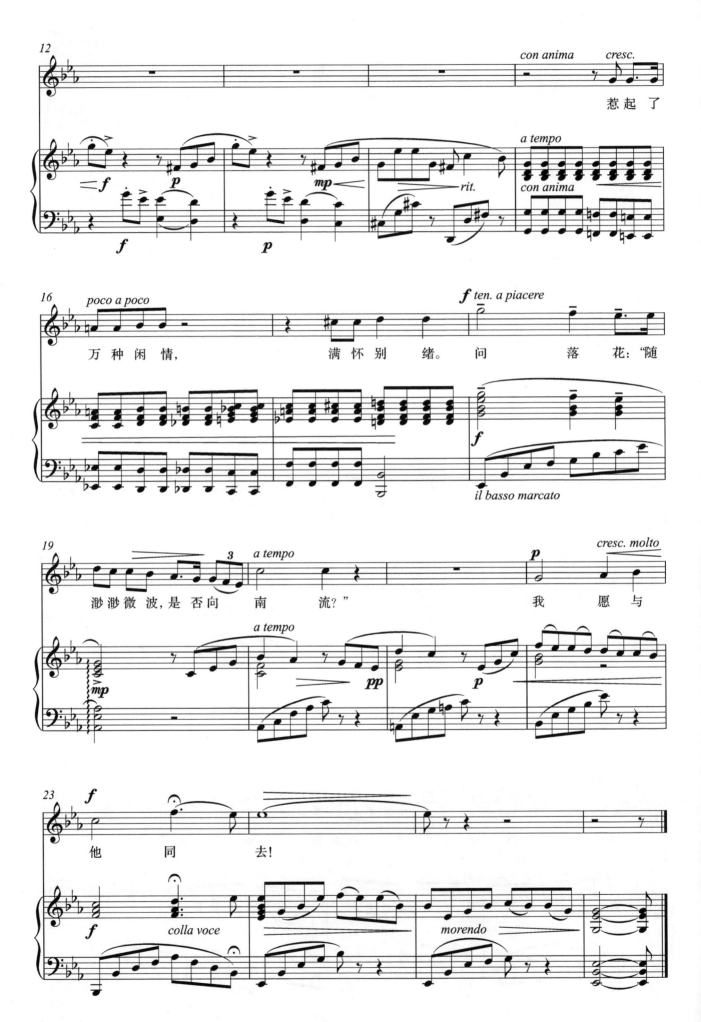

背景知识

韦瀚章（1906—1993），我国第一代从事现代歌词创作的词作家，一生创作歌词 500 多首。他幼年爱好古文和诗词，1924 年入学上海沪江大学，毕业后受聘于上海国立音专，其间与黄自合作，创作了《春深几许》《春思曲》以及我国第一部清唱剧《旗正飘飘》。后定居香港，与林声翕、黄友棣等作曲家合作，为香港的电影、宗教创作了大量歌曲，如《放牛歌》《送别》《人海孤鸿》《普天颂赞》等歌词。

《思乡》歌词极富诗意和情怀，创作于 1932 年。时任上海国立音专中文教授韦瀚章在孤寂的心情下，思念起远方故乡的亲人，有感而发写下了这首诗词。歌词中的"乡"既可理解为家乡，又可以理解为心灵的寄托和归宿。黄自先生用柔和婉转的曲调，描绘出了故乡清明时节的情景——啼鹃飞鸟、流水落花，表现了游子的梦幻与哀愁。

演唱提示

歌曲是有前奏、间奏、尾声的二段体结构，♭E 大调，旋律婉转悠长，节奏生动，伴奏细致。柳枝吐绿、杜鹃啼叫，本是春色怡人，但却勾起了孤独寂寞的游子的纷乱心绪及浓浓思乡情。

前奏来自 A 段的动机，音调婉转，营造出淡淡的伤感和忧愁的气氛。A 段运用了连绵曲折的弱起旋律音调和分解和弦为主的伴奏，娓娓道来，层层递进，描绘了自然景色和主人公独自倚靠栏杆、恍然涌起思乡之情的内心愁绪。间奏部分运用了同样的动机，跳音奏法生动模拟了鸟儿的啼叫，力度逐渐减弱，似乎鸟儿在主人公的目送下远飞而去，也为 B 段强烈情感的抒发做准备。B 段第一句通过柱式和弦的伴奏织体变化、歌唱旋律部分的音阶式上行和变化音的运用、钢琴伴奏声部的反向进行、副属和弦的连续进行，为第二句情感高潮的出现积聚了足够的能量。第二句"问落花……"直接出现在歌曲最高音上，旋律节奏从拉宽到紧凑，淋漓尽致地抒发了作者思乡的急切心情。"我愿与他同去"是歌曲主题句，节奏再次拉宽，表达了作者内心对故乡的无限渴望。尾奏与前奏形成首尾呼应，深化"思乡"主题。

作品篇幅不大，但诗情浓郁、词曲优美、描绘性强、情感丰富，对训练歌唱发声技巧和细腻的情感表达很有价值。演唱中要有丰富的想象力和画面感，能身临其境地理解并感受人物细腻的情感变化，注意变化音、力度速度的细微处理，把握弱起小节的语气感和情感抒发的节奏与层次感。如 A 段乐句间的起承转合关系：开始的半音起音要控制好气息，弱声演唱，再按照渐强渐弱的力度变化，逐步往上推进到段落高点"更那堪墙外鹃啼"；末句"一声声道"轻柔略带弹性，注意弱声吟唱，表面平静，内心却惆怅万千，烘托出八分休止符的效果；"不如归去"旋律下落收回，是略带凄凉的轻柔婉转的叹息。B 段要细致把握好情感、力度、节奏。首句宣叙性旋律做好情感铺垫，"惹"字轻叹开始，逐步推进至歌曲情绪最高点"问落花"，要有足够的情绪积累和气息支持；"花"之后，用气息轻微地问"随渺渺微波，是否向南流"，可渐慢再回原速，情绪由激动变为平静；末句点题"我愿与他同去"，由弱到强，表现渴望归乡的迫切心情和对故乡的憧憬和怀念，声音渐行渐远。

（朱莹）

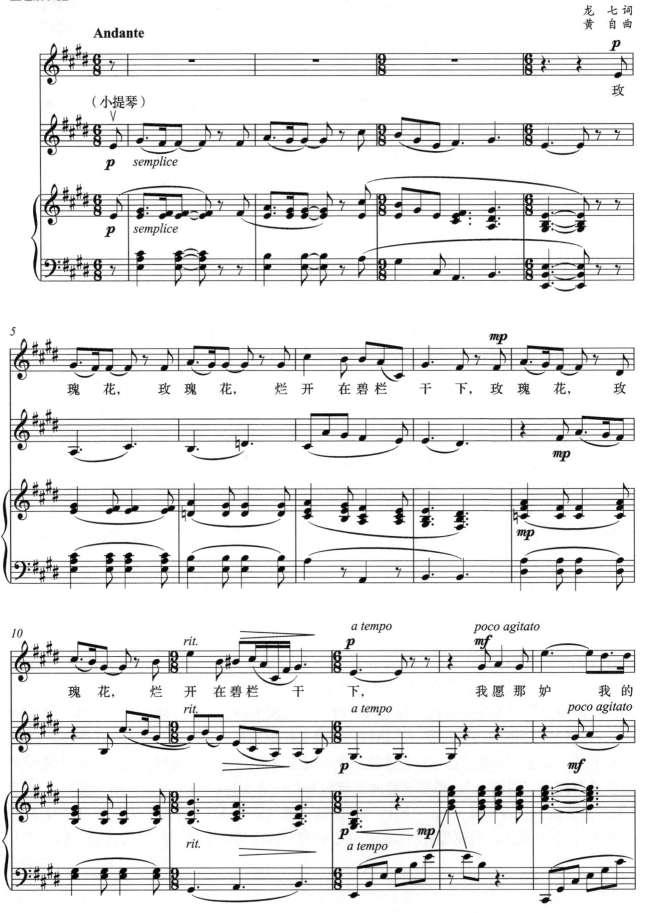

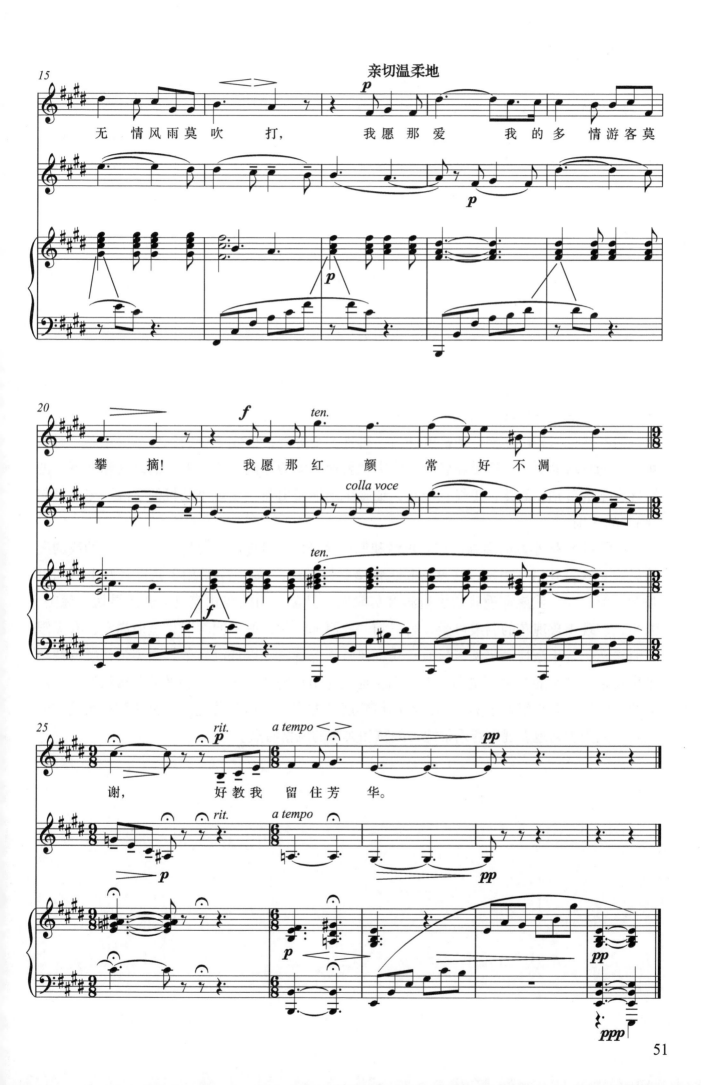

背景知识

龙七（1902—1966），本名龙榆生，名沐勋，江西万载人，著名词学大师。

歌曲创作于1932年，当时中国社会正处于战乱时期，社会动荡，矛盾十分尖锐。淞沪之战结束后，国立音专教师龙七来到校园，看到遍地凋零的玫瑰，心中感伤，触景生情，写下了这首词。歌词短小精练，借物喻人，寄景抒情。这首情景交融的作品运用拟人化的表现手法，委婉曲折地表达了知识分子对国破家亡的忧愤之情。

演唱提示

《玫瑰三愿》是一首由小提琴协奏、钢琴伴奏的艺术歌曲，为短小精致的单二部曲式。音乐明朗安静，于典雅抒情中道出了玫瑰自在绚烂、留住芳华的美好愿望。第一段是温柔的吐露、宁静的绽放；第二段则带着急切的热情，直抒胸臆，唱出心中的三个愿望。前后两部分形成鲜明的对比。

A段是描述性段落，6/8拍，E大调，由两个变化重复的乐句构成，是对宁静灿烂地盛开在栏杆下的娇美玫瑰的描述。短小的"玫瑰"动机具有很强的宣叙意味，旋律委婉、伤感，似叹息，似轻声呼唤。动机模进后，再进一步舒展，形成情绪的发展与深化，是对绚丽多姿的玫瑰的赞美、怜爱和感叹。演唱中要通过朗诵歌词，体会歌词的语气和情感，把握好音乐的节拍、韵味，用气息带动，细腻生动地做出前半句短小动机的"说"与后半句"唱"的区别。

B段引入#c小调的离调，充满热情和期待地抒发了玫瑰的"三愿"。"我愿那妒我的无情风雨莫吹打"语气委婉、气息悠长、情绪略显激动，"妒"字采用了六度大跳上行加以强调；第二句"我愿那爱我的多情游客莫攀摘"是前一句的变化模进，音乐恳切、优美、温柔，表现出玫瑰花的温柔可爱；第三句"我愿那红颜常好不凋谢"是全曲高潮，有无限感慨之意，音乐激情而凄婉；最后一句旋律跌入低音区，以低沉、依恋而稍带伤感的情绪结束在钢琴弱奏的E大调主和弦上，细腻地表达出玫瑰花对美好、和平的深切依恋和强烈向往。演唱中要理解音乐的结构特点和情感展开方式，运用含蓄优美的声音和悠长连贯的气息，完美生动地表现出音乐柔婉、细腻和典雅的风格特点。

（朱莹）

大江东去

[宋]苏 轼 词
青 主 曲

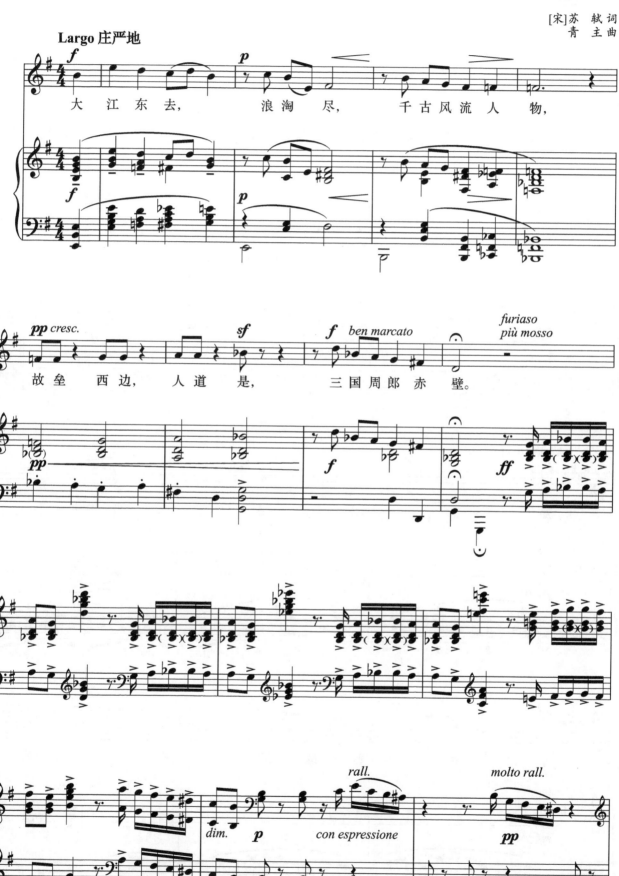

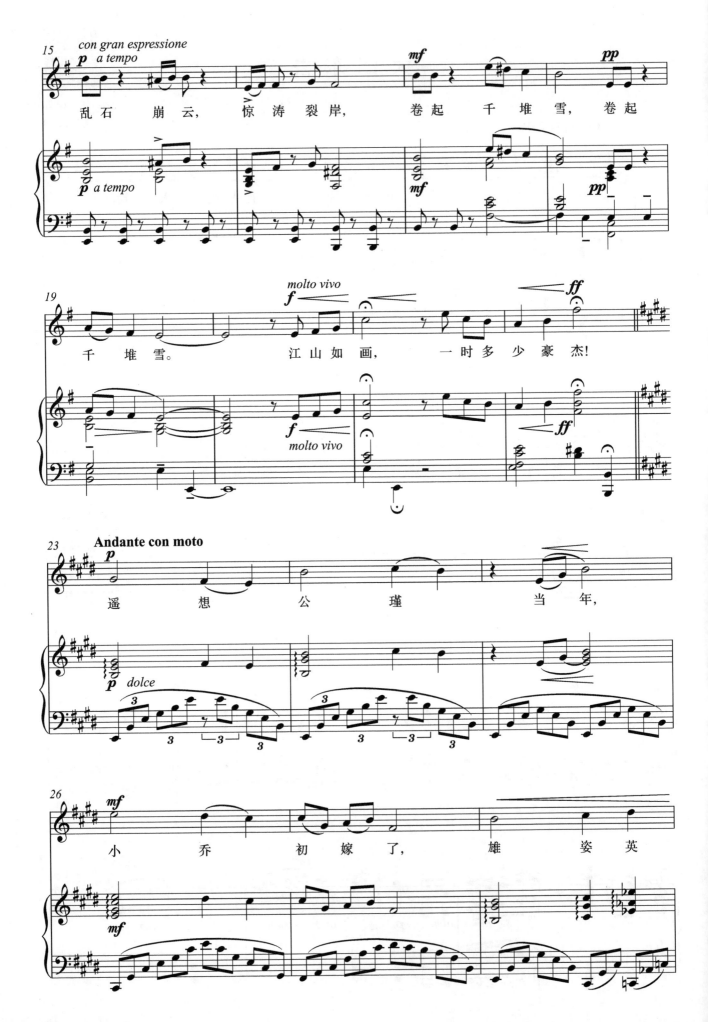

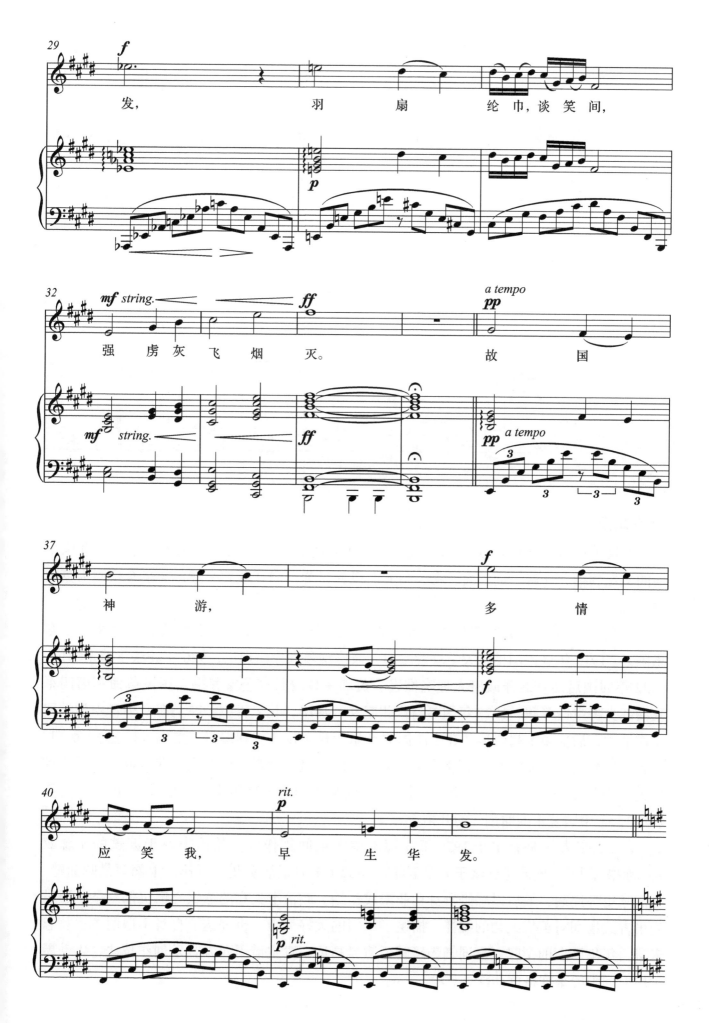

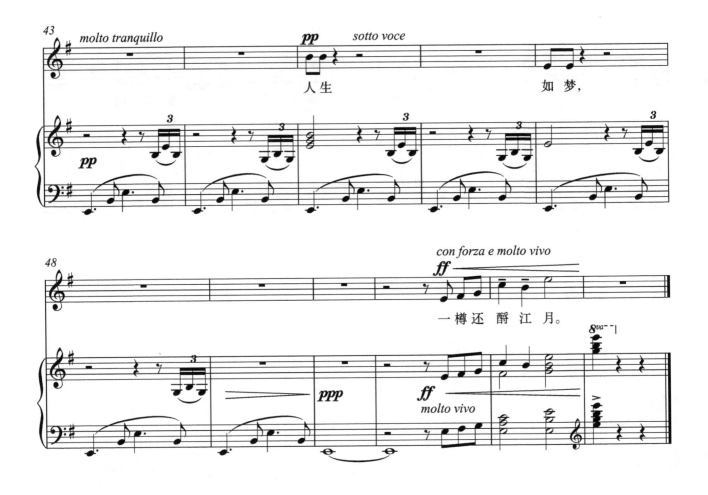

背景知识

苏轼（1037—1101），眉州眉山人（今四川省眉山市），字子瞻，号东坡居士，北宋中期的文坛领袖，在诗、词、文、书、画方面成就显著，词开豪放一派，与辛弃疾同为豪放派代表。

青主（1893—1959），音乐美学家、作曲家，原名廖尚果，又名黎青、黎青主，广东惠阳人。1912年赴德国柏林大学攻读法律，兼修钢琴和作曲理论，1920年获法学博士学位，1922年回国后历任北洋政府大理院推事、黄埔军校校长办公室秘书、国民革命军第四军政治部少将主任等职，1927年因参与广州起义被通缉，化名青主，在上海从事音乐教学和创作活动，后应萧友梅之邀，在上海国立音乐专科学校任校刊编辑，主编《乐艺》（季刊）杂志，1946年后先后任教于同济大学、复旦大学、南京大学。他发表了我国近代较早的音乐美学论著《乐话》《音乐通论》，创作了我国最早的艺术歌曲《大江东去》，出版了《清歌集》，是中国艺术歌曲创作的开拓者。

《大江东去》是青主于1920年在德国留学期间创作的，歌词来源于苏轼的《念奴娇·赤壁怀古》。该词是苏轼于元丰五年（1082）七月谪居黄州时所作，上阕写景咏赤壁，下阕咏史怀周瑜，最后以感慨自身功业未成作结。政治上失意的苏轼心情沉郁复杂，通过凭吊古战场和对英雄人物的缅怀，描绘了祖国的大好河山，也表达了自身不遇明主、壮志未酬，年华已逝的喟叹。全词气势磅礴，境界高远。青主借用西方音乐创作技法，生动展示出原词中的雄浑格调和深远意境。

演唱提示

这首作品结构为带尾声的多段体，全曲豪放大气、跌宕起伏，用音乐刻画诗的意境，既具有深沉、宽广的气息，又富有舒展、潇洒的格调，以及幻想式的浪漫主义意味，是作者抒发对世事感慨之佳作。歌曲旋律形态多样，力度对比强烈，戏剧张力大。钢琴伴奏织体丰富，与旋律配合紧密，贴切地体现了原词雄浑壮阔的气概。

第一段是"庄严的广板"，"大江东去，浪淘尽，千古风流人物"从 e 小调开始，宣叙性的音调与柱式和弦的伴奏豪放雄健、铿锵有力，充分展现出长江的磅礴气势。"故垒西边，人道是，三国周郎赤壁"转调至 g 小调，把画面和人们的思绪引到赤壁古战场。钢琴间奏部分大气雄浑，饱满的柱式和弦和紧凑、果断的节奏型运用，似乎演绎着古战场号角惨烈、战马嘶鸣的战争场面和风云变幻的历史变迁。演唱时需要做好充分的情感准备，跨越千年的时空背景，想象词人伫立江边心潮澎湃的豪迈胸怀。要演唱得铿锵、坚定，用扎实积极的气息支持，打开共鸣腔体，使声音饱满有力；咬字吐字要清晰准确，行腔圆润、流畅；力度较弱时要很好地控制歌唱状态和情感的保持，不能松懈。

第二段回到 e 小调，描绘了"乱石崩云，惊涛裂岸"的壮丽景色，引发出对祖国江山如画和英雄人物的感慨。演唱时要连断分明，有较大的张力，要注意休止符处声断气不断，乐句上行到高音时，要以情带声，气息积极，稳定喉头，准确有力地吐字咬字，将情绪推上高潮。

第三段是"生动的行板"，E 大调，"遥想公瑾当年……强虏灰飞烟灭"与前面段落形成鲜明对比，旋律线条连绵悠长、抒情优美，着力刻画英气勃发、风流倜傥的人物形象。旋律富于抒情性和歌唱性，伴奏织体运用琶音形式，音乐温和儒雅中伴有雄浑悲凉的气氛。演唱时，音色要柔和深沉，气息均匀舒展，旋律连贯流畅。

第四段是第三段的缩减再现，结束于同名小调 e 小调，是作者对现实中自身处境的感叹。"故国神游……"词人思绪回到现实生活，饱含壮志未酬的无奈、失落，可用深沉暗淡的音色来表达。

尾声"人生如梦……"的音乐旋律出自第二段，断断续续地慨叹，可轻声而含蓄地演唱，但要保持弱而不虚、声断气不断、音断意不断的感觉。末句是夸张的情感对比，突然用强音干脆利落地唱出，戏剧性地将情绪拉回现实中。词人经过短暂的失落与伤感后，恢复了对月当歌、豪情勃发的英雄本色。

这首男中音作品有深刻的思想内涵、强烈的戏剧性和丰富的音色变化，演唱难度较高，要求情感的饱满、气息的沉稳、色彩变化的丰富，以及力度的大幅度对比、顿音连音变化。

（朱莹）

春 晓

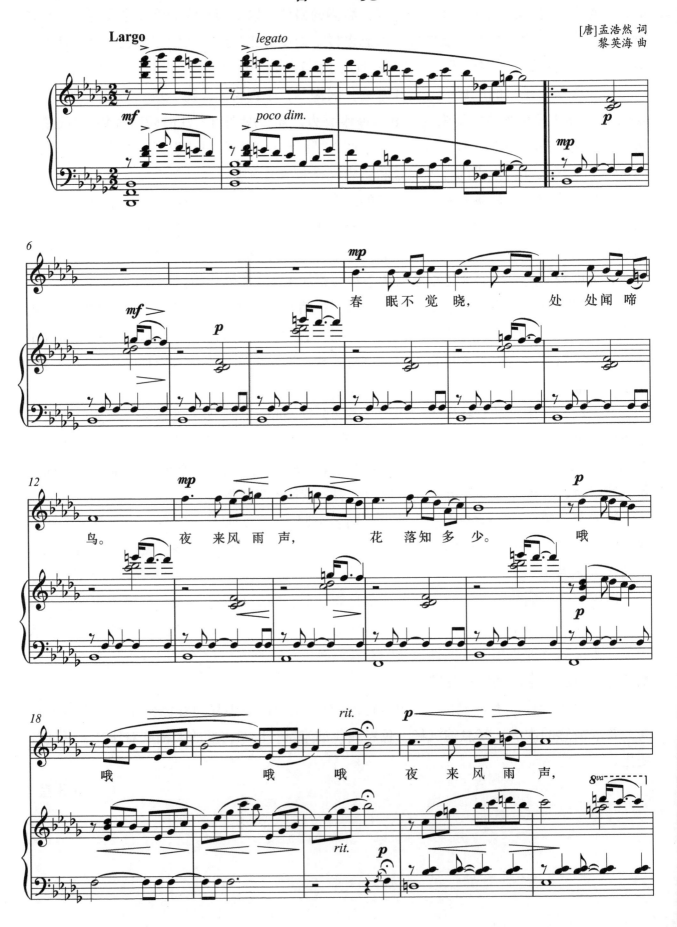

背景知识

　　黎英海（1927—2007），我国当代著名的民族音乐理论家、教育家与作曲家，为中国民族音乐的创作及理论研究做出了巨大贡献，同时在古诗词艺术歌曲的创作上也有很深的造诣。其选取了家喻户晓的三首唐人绝句——孟浩然的《春晓》、张继的《枫桥夜泊》和王之涣的《登鹳雀楼》，创作整理并汇编成古诗词艺术歌曲《唐诗三首》。《春晓》作为具代表性的一首，被编入各专业艺术院校的声乐教材，成为高校声乐教学中的必唱曲目。

　　《春晓》是唐代诗人孟浩然（689—740）所作的一首五言绝句，看似极为口语化，却诗意浓厚、清新隽永、韵致优美，充满了大自然与人类的和谐美。歌曲旋律和伴奏的有机结合营造出了和谐统一、古朴雅致的意境。

演唱提示

　　演唱古诗词歌曲必须具有一定的声乐技巧和艺术表演能力，还需具备相应的音乐审美能力和文学修养。只有在弄清诗情词意，感受古诗情趣意境、气质神韵的基础上，才能结合运用恰当的歌唱技能，准确地表达出诗歌的内涵和意境。这首歌曲篇幅不大，在浅吟高唱中描绘了一幅春雨、落花、鸟鸣、人困的春色图。歌唱时多用连音和弱音技巧，用气息支持声音，将声音挂在高位置上，从容地从头腔发射出去、传到远处。咬字时注意诗词的韵律。"春眠不觉晓"不可太生硬，用声轻而不能虚，"晓"一字多音，要注意保持口型和归韵；"处处闻啼鸟"要含蓄细腻地用气息把声音带动出来；"夜来风雨声"音区上扬，是一个小高潮，要注意气息的支持和身体的打开舒展。"哦"这一句是前后两部分间的过渡，演唱时要有感叹的语气，句尾做自由处理。后面四句重复第三、四句歌词，乐句不断下行模进，是诗人对落花的感慨感叹，此处需注意声音位置的保持和气息的支持，尤其结束句中弱音的自如运用。歌曲结尾句是在弱音上的高八度呈现，需调动全身，控制好气息，保持身体的打开和声音的集中致远。

<div style="text-align:right">（朱莹）</div>

山　中

徐志摩 词
陈田鹤 曲

Andante molto

庭院是一片静，听市谣围抱；织成一地松影，看当头月好！不知今夜山中，是何等光景；想也有月，有松，

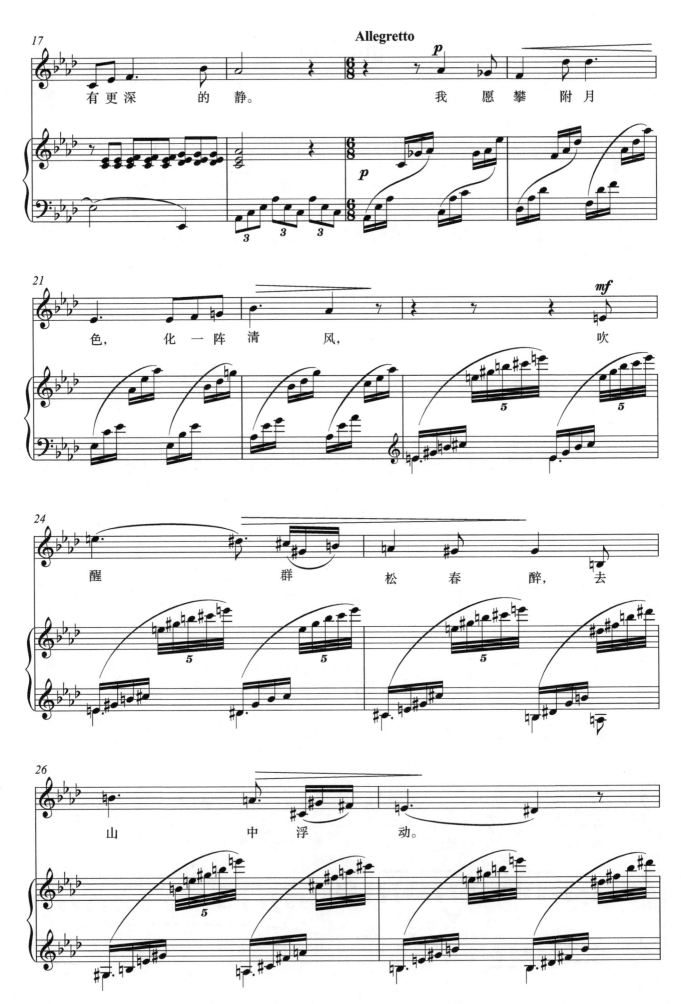

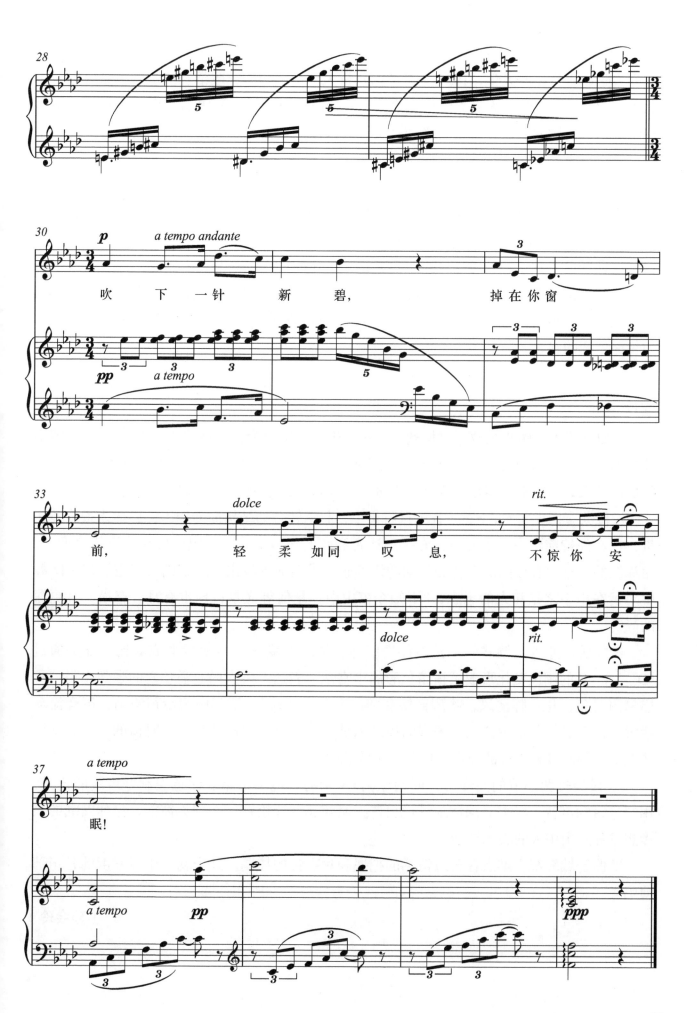

背景知识

徐志摩（1897—1931），浙江海宁人，新月派诗人、散文家。1918年先后留学美国克拉克大学、哥伦比亚大学，1921年赴英国剑桥大学留学，研究政治经济学。回国后先后任北京大学、光华大学、大夏大学、南京大学教授。1931年11月19日，因飞机失事，不幸罹难。他的诗歌深受西方浪漫主义和唯美派诗人影响，具有鲜明的浪漫主义风格，代表作品有《再别康桥》《翡冷翠的一夜》等。

陈田鹤（1911—1955），作曲家、音乐教育家，浙江永嘉人，黄自"四大弟子"之一。他的歌曲创作深受黄自影响，结构严谨，风格质朴，素材精练，民族韵味浓厚。代表作有歌曲《采桑曲》《江城子》，合唱曲《森林啊，绿色的海洋》，清唱剧《河梁话别》等。

这首抒情诗歌是徐志摩于1931年探望在香山养病的林徽因后创作的。诗人通过瑰丽的想象和细腻的笔触，表达了对林徽因介乎恋人和友人之间的情感。全诗没有出现"思恋"之字眼，但每一个字词都诉说着诗人内心深处的深情，"清风""明月""松针"都成为传递思恋的媒介。

演唱提示

这首艺术歌曲短小精致，意境幽美，情感生动。结构为带再现的ＡＢＡ1三段体。两小节的前奏简洁，富有表现力。钢琴左手声部婉转下行的主题句线条宛如一声轻柔的叹息，深切而动人，与右手三连音的连续和声进行一起营造出宁静沉寂的氛围。

Ａ段共有四大句 a a^1 b a^2，音乐材料集中，起承转合的结构简洁明了，旋律线条婉转连贯，伴奏保持前奏中左手旋律、右手三连音和弦的织体形式。演唱中要在平稳的速度上，用深沉的气息、有控制的声音和生动的语气感，柔美地诉说出诗人在皓月当空、夜色幽静中对远在山中之景和人的想念，"不知今夜山中，是何等光景；想也有月、有松，有更深的静"。

Ｂ段通过速度、调式、节拍、伴奏织体、情绪的变化，与上段形成对比。开头通过$^\flat$D—$^\flat$A—E的调性变化形成了情绪色彩的丰富性，表达了诗人内心涌动起的强烈愿望"我愿攀附月色，化一阵清风，吹醒群松春醉，去山中浮动"。演唱中情绪稍激动，声音流动活泼，但要保持艺术歌曲艺术表现的适度和歌词的诗意。"群""浮"短时值的音调起伏要注意节奏的准确和喉头的稳定，保持线条的流畅。

Ａ1段经过两小节的间奏后，回到原调$^\flat$A调的意境和情绪。注意控制好声线的连贯，用气息带动声音，轻柔而深情地诉说出诗人愿随那一片松针，来到你窗前，伴你安眠的浪漫想象和对山中人的心驰神往。

歌曲音域较窄，难点在于对情感的把握和对声音的控制。适合初、中级程度的各声部演唱者。

（孙会玲）

越人歌

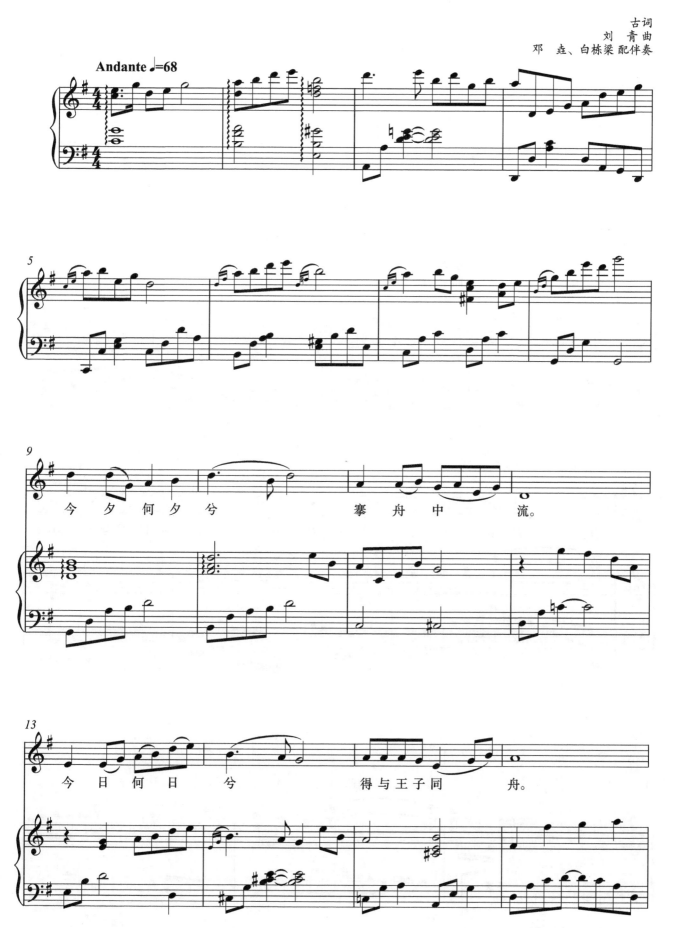

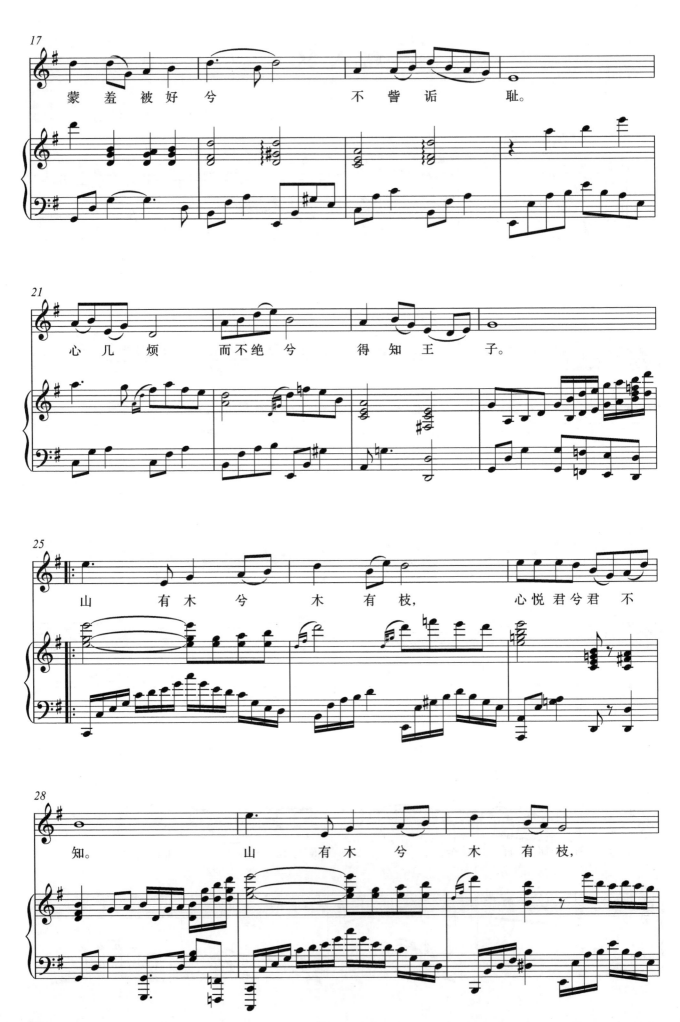

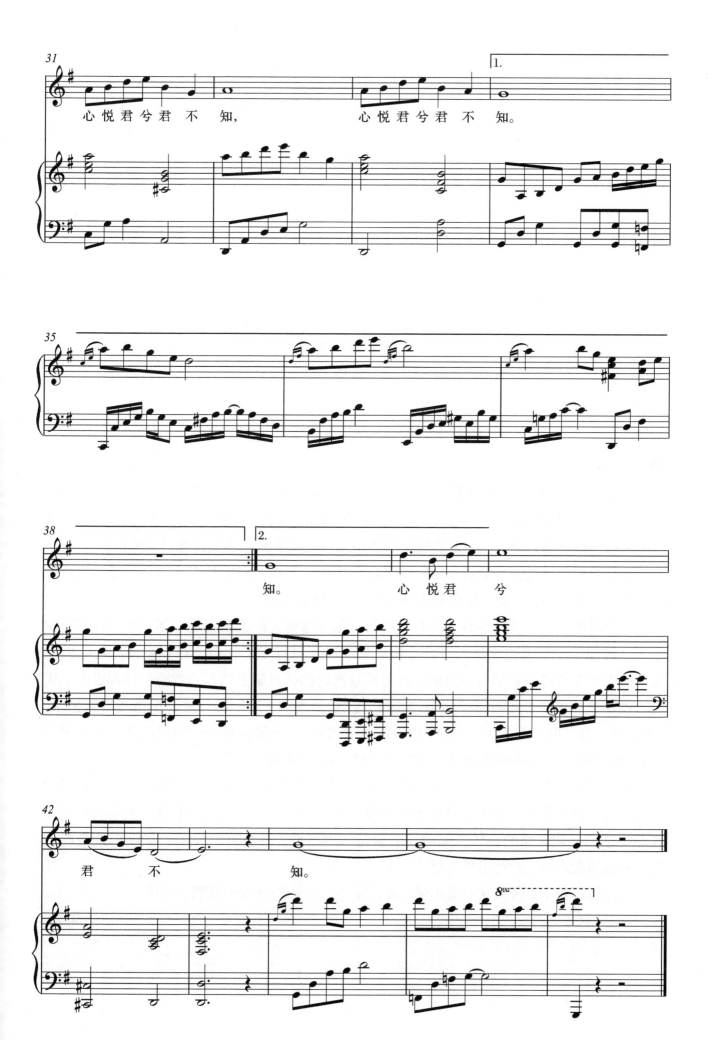

背景知识

　　《越人歌》是中国文字记载中最早的一首翻译诗。原文为古越语，和楚国的其他民间诗歌一起成为《楚辞》的艺术源头，译成楚辞后记载于西汉刘向所著《说苑·善说篇》中。楚，是春秋战国时期南方第一大国；越，是先秦时期南方一个古老的族系，也称"百越"。春秋末期，楚国国君楚共王的儿子子皙来到百越地区，榜枻（船夫）越人偶遇子皙并同舟共游，对子皙心生爱恋之情，船夫用百越语言为王子唱了这首歌，刻画了越人自知身份卑微，不能与王子相配而矛盾纠结的心理状态。子皙听了翻译之后，并没有因为船夫的身份而感到生气，而是被其歌曲中表达的爱意深深地打动了。这个典故表达了底层百姓渴望取悦侍奉贵族的心情，子皙"行而拥之"之举也表达了上层贵族对下层的尊重。"山有木兮木有枝，心悦君兮君不知"仍被今人用来表达心中的暗恋之情。

　　歌词的现代译文："今晚是怎样的晚上啊，我驾着小舟在河上漫游。今天是什么日子啊，我能够与王子同船泛舟。承蒙王子看得起，不因为我的舟子身份而嫌弃我、耻笑我。能够结识王子，思绪万千纷乱不止啊。山上有树木啊树木上有枝叶，心中喜欢着你啊你却不知道。"

演唱提示

　　《越人歌》由作曲家刘青谱曲，邓垚、白栋梁配伴奏。为带再现的单二部曲式，行板的速度，五声G宫调式。作曲家通过精练的创作手法，将古诗词的内涵、气质、韵律与音乐的风格、情绪达到高度统一，展现出旋律精致、气质典雅、意境深邃的艺术魅力。

　　整首曲调悠扬细腻、清新别致，越人以委婉诉说坦然，以宁静表达热烈，爱慕之情朦胧含蓄、至浓至纯，疑问式的留白更使歌曲言有尽而意无穷。

　　前奏用琶音营造湖面平静、波光粼粼的景象和悠远、深邃的意境。第一段"今夕何夕兮……得知王子"表达了越人对自己偶遇王子以及得到王子礼遇的难以置信和内心的激动。演唱中要有身临其境的画面感，含蓄而热烈地把泛舟湖上的越人的心声娓娓道来，表现出他不敢相信自己能与王子同舟的心情。注意语气词"兮"的行腔，模仿古琴的揉弦。"流、王、舟、耻、蒙、山"等字加上装饰音的润腔——带有戏曲的唱腔是演唱古诗词艺术歌曲的特色。保持声腔的圆润、气息的流动、咬字的清晰纯正。

　　第二段重复歌词"山有木兮木有枝，心悦君兮君不知"，用了比兴的手法，是真挚的情感表达，向王子吐露心声。这是高潮乐段，打开口腔，半打哈欠的状态，换字时口腔位置保持平稳，旋律明朗，气息流动。结束句从容不迫，准备好气息后，做渐弱渐慢的处理，表达情意浓浓、意犹未尽之感。

　　歌曲篇幅短小，音域在中低声区，难度不大，适合初级程度歌唱者演唱。

（朱莹）

钗头凤

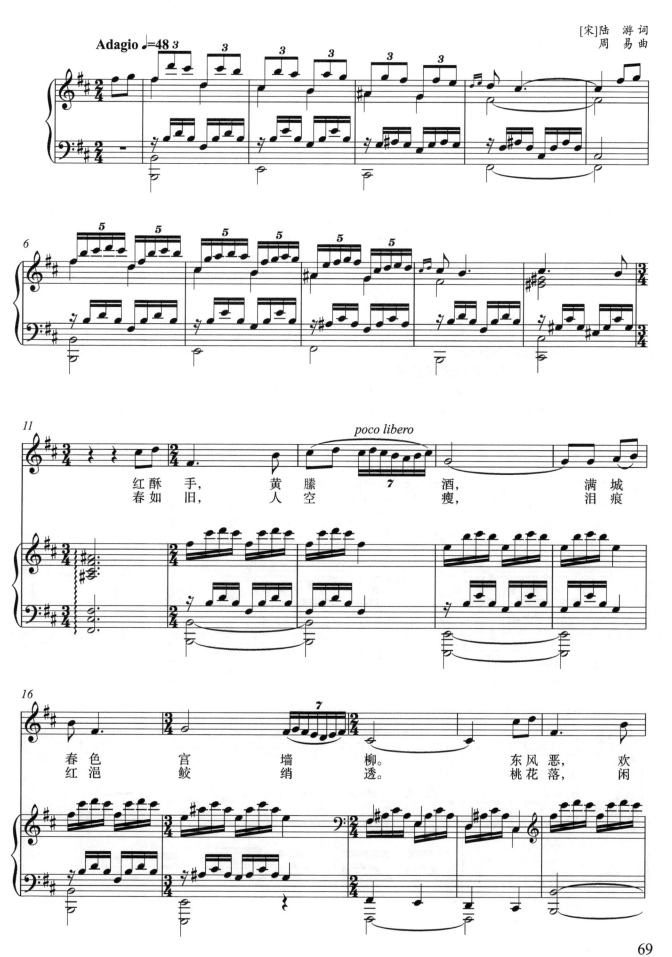

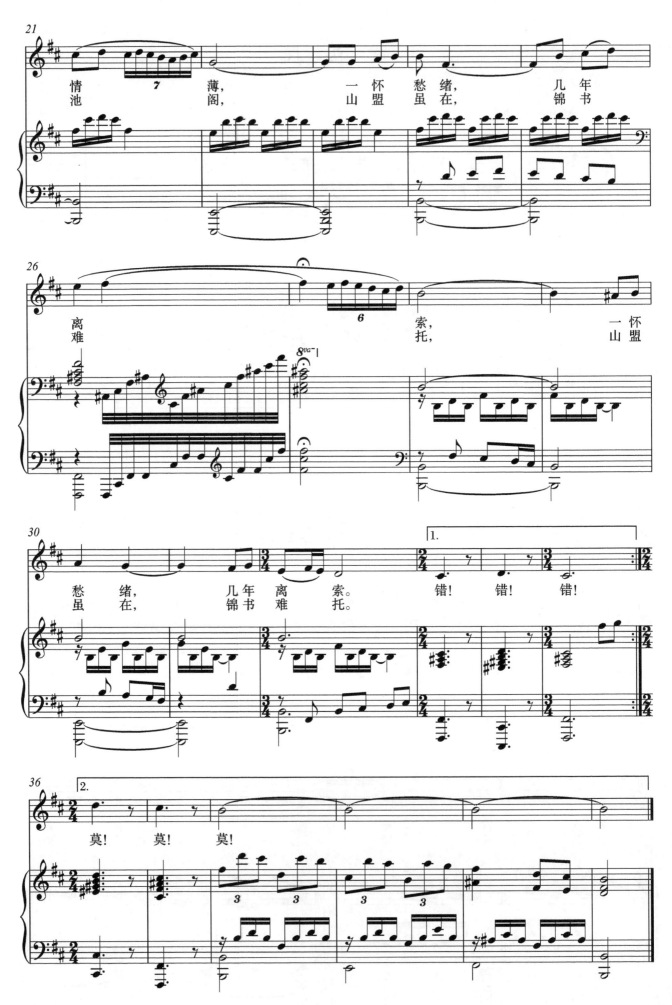

背景知识

这首艺术歌曲的歌词为南宋文学家、史学家、爱国诗人陆游（1125—1210）的词作，由美籍华裔作曲家周易作曲，是抒写陆游与表妹唐琬爱情悲剧的千古绝唱，感人肺腑，令人动容。陆游与才貌双全的唐琬婚后两情甚笃、琴瑟和鸣，但遭陆母棒打鸳鸯。七年后的一个春日，陆游在沈园与唐琬相遇。他感念旧情，怅恨不已，遂吟赋《钗头凤·红酥手》，信笔题于园壁之上。唐琬见后提笔附上《钗头凤·世情薄》。山盟海誓声声在耳，但人成各，今非昨也。唐琬一病不起，于当年秋天怅然而逝。

词的上片追忆了美满的爱情生活，感叹被迫分离的痛苦。"红酥手，黄縢酒，满城春色宫墙柳"是第一层次，是对往昔美满幸福生活的回忆，写出了唐婉殷勤把盏时的美丽姿态和她的内心之美。"东风恶，欢情薄"数句为第二层次，写词人被迫与唐氏离异的痛苦心情，激愤的感情潮水一下子冲破了词人心灵的闸门，无可遏止地宣泄下来。"东风恶"三字，一语双关，含蕴丰富，是对造成词人爱情悲剧的封建势力的控诉。

词的下片从感慨回到现实，描写了唐琬的形象及沈园重逢的哀痛之情。第一层"春如旧，人空瘦，泪痕红浥鲛绡透"，春色如旧，但昔日灿若桃花的姣好面容却被"东风"摧残得憔悴消瘦，令人心中充满了怜爱、哀怨之情。第二层"桃花落，闲池阁，山盟虽在，锦书难托"，词人的内心也如同凋落的桃花、寂静的池塘楼阁一样凄清。海誓山盟再难言说，情比金坚却爱而不能，这撕心裂肺、难以言状的痛楚和悲哀向何处诉说？最后只能归于声声沉痛的感叹："莫！莫！莫！"

演唱提示

音乐篇幅短小，结构简洁，为一段体，b 和声小调，慢板，但内涵深厚、情感缠绵，演唱时要求有较好的声音控制能力和深刻的情感理解与表达能力。

前奏营造出了歌曲的情感基调，下行音调一如长长的哀叹、隐忍难言的悲楚和对往昔情感的眷恋。演唱中要深刻体会、把握作品中浓郁的情感，理解作曲家的创作手法，尤其注意七连音、六连音的表现意义，要保持清晰、流畅和哀叹的感觉，保持气息的稳定、连贯。通过气息、音色、咬字、行腔的细腻处理，表达出歌曲层次丰富的情感变化。

（朱莹）

嘎达梅林

内蒙古民歌
安 波 记谱译配
桑 桐 配伴奏

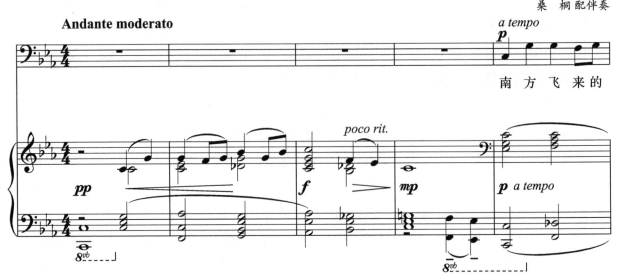

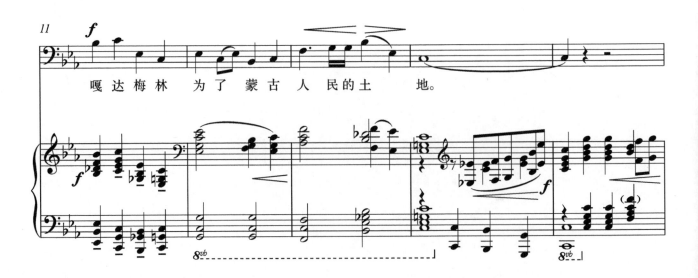

背景知识

嘎达梅林（1893—1931）是蒙古族传奇英雄。1929年初，达尔罕王爷和国民党军阀相互勾结，残酷欺压牧民。嘎达梅林率众起义，勇敢地进行反军阀反封建的武装斗争。嘎达梅林战死后，东蒙人民把他的英雄事迹编成了叙事体颂歌，在草原上广泛传唱，成为蒙古族短调民歌。原先的颂歌有五六十段歌词，音乐家安波记谱译配成四段歌词。

蒙古族民歌的短调又称爬山调、山曲儿，具有篇幅短小、音调简洁、节拍明了、结构紧凑、字多腔少、音域较窄的特点，与蒙古抒情长调音调优美流畅、音域宽广开阔、节奏自由悠长、词曲结合腔多字少的特点形成鲜明对比。

演唱提示

这首民歌中速，4/4拍，分节歌形式的一段体结构，蒙古族民歌典型的五声c羽调式。共三段歌词，上下两大句结构均衡，形成呼应。一字一音的旋律音调流畅深沉，节奏铿锵有力，塑造了人物顶天立地的英雄形象，营造出悲壮激昂之情感和豪放慷慨之气势，表达了人民对民族英雄的热情讴歌和深切怀念。

在歌曲伴奏上，作曲家桑桐进行了细致生动的编配，形成三个段落强—弱—强的力度对比，从而增强了情感表达的深度和戏剧张力。第一段采用低音区的长时值和弦，情感深沉、悲哀；第二段高音区单线条流动，是人民对起义领袖的深切怀念；第三段结合 $f-fff$ 力度增强，高音区丰满的柱式和弦和低音区八度音程不间断地上下起伏，推动音乐进入全曲最高潮。两个间奏处理细腻、特色鲜明，与歌唱段落相互衬托、浑然一体。间奏1（16~19）双手八度柱式和弦强奏旋律音调，形成歌曲的第一个情感高潮，抒发出民众心中难以抑制的悲愤之情；后半句通过渐弱减慢处理，渲染了人们萦绕心头的哀思，并引出第二段的弱声吟唱。间奏2（30~35）在g羽调式再现旋律，增强了歌曲的色彩性和豪迈坚定的气势。

歌曲中，两大句节奏整齐。第一句（5~9）大起句，连续向上的大音程跳动、跌宕起伏的旋律，象征英雄屹立于草原的高大形象。前半句（5~6）力度较轻，后半句随着旋律音调的上扬而逐渐增强力度，演唱时注意要靠气息推动，但保持喉咙的松弛和稳定，句尾长音要保持横膈膜的有力支持。第二句（10~15）大落句，是对英雄的深切缅怀。力度增强至f，"嘎达梅林"四个字尤要强调，表达人们心中对英雄的呼唤。句尾音高下落，要含蓄深沉。

后两段与第一段的主要区别在于情感表达的强度。第二段音色柔和而深沉，第三段则运用速度、力度的变化，表达人们强烈的悲愤之情和继承英雄遗志、争取幸福的坚定意志。

旋律中音程跳动较多，演唱时要注意气息的积极支持和演唱不同元音时歌唱腔体的统一稳定。同时，由于歌曲多为一字一音，要保持声音的连贯，避免一字一顿。另外，由于歌曲情感表达幅度较大，力度变化多（$p-fff$），要注意强而不躁、弱而不虚、以情带声，通过对作品、人物的理解，体会嘎达梅林明大义、勇担当、不畏牺牲为人民谋幸福的精神和意志，表达人民对英雄的由衷敬爱与怀念之情。

歌曲适合初、中级程度的男低音、男中音声部。

（孙会玲）

嘎哦丽泰

新疆民歌
黎英海 编曲

Andante moderato

1. 嘎哦丽泰，今天实在意外，为何你不等待？烈火般的心情来找你，帐篷已不在你也不在。
2. 我徘徊在你住过的地方，只是一片荒凉，心中情人几时才得见面，怎不叫我挂心。

啊 嘎哦丽泰

Morando espr.

嘎哦丽泰，我的心爱！

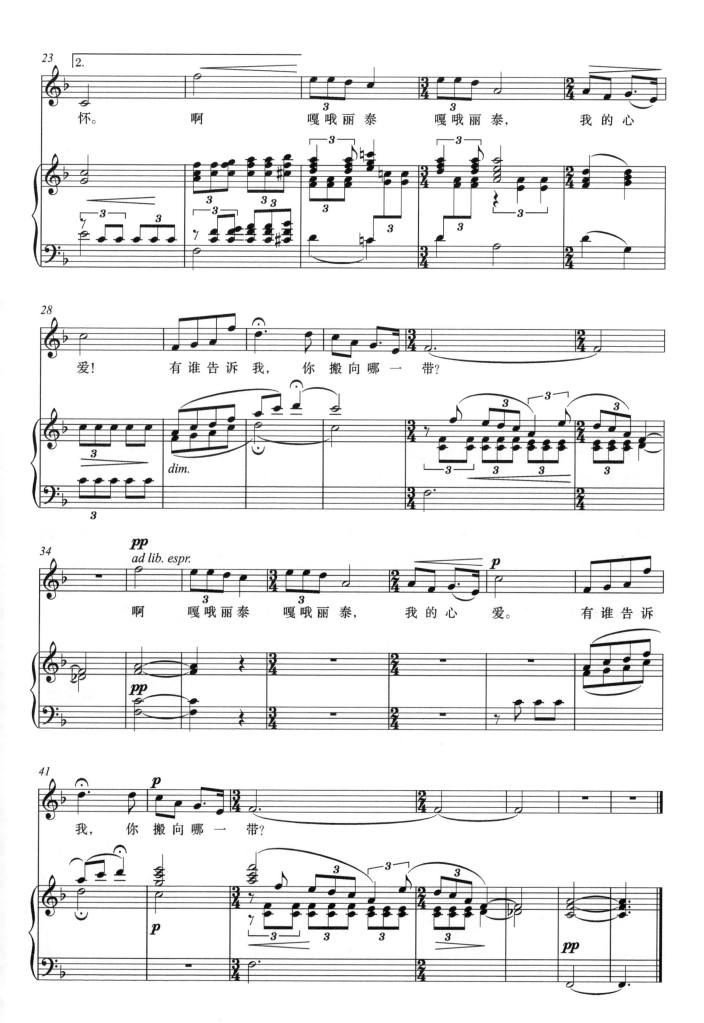

背景知识

　　这首新疆民歌由作曲家黎英海编曲，最早发表在1958年《音乐创作》上。歌曲描述了一位哈萨克小伙子意外地发现恋人不辞而别、行踪全无后失望、焦虑及思念的心情，表达了小伙子对爱情的坚贞不渝。

演唱提示

　　歌曲保持了哈萨克族民歌的典型特点。歌词共两段，语言朴实简洁，虽篇幅短小，但曲调优美动听，情感含蓄生动，为多乐句单段体结构。

　　歌曲的前奏、间奏、尾奏相同，由歌曲第五句旋律变化而来，三连音节奏、曲折级进下行的旋律音调以及句尾降六级音的运用，形象地描绘了主人公寻找恋人未果后的焦急不安、失落惆怅的心情。精练的素材使歌曲首尾呼应，结构严密。

　　在歌曲的前四句"嘎哦丽泰，今天实在意外……帐篷已不在你也不在"中，旋律都采用了不同幅度的抛物线型，委婉生动，层次清晰，情感真挚。而第五句"啊嘎哦丽泰嘎哦丽泰，我的心爱！"直接在最高音 f^2 上开始，结束在长音 c^2 音上，恰当地表达出青年对恋人的急切呼唤和热切期待。

　　第二段增加了第六句"有谁告诉我，你搬向哪一带？"并在主音上结束作品。尾声的力度要控制在 ***pp*** 上，表现青年沉浸在悲伤和思念的情境中。

　　演唱中需保持好歌唱状态，上行时不往外推，低音唱在高位置上，高音"啊"有气息支持和共鸣通道；两个"嘎哦丽泰"要把握好三连音节奏，表达出强烈、急切的心情；尾声控制力度时不能虚，是在气息上往远方的呼唤和期待。可通过朗诵歌词，加强诉说的语气感，做到生动朴实、亲切自然。恰如其分的情感表达是作品训练的重要内容，开口演唱前，必须预设好歌曲中真挚、焦急、忧伤的情感基调，并随着旋律进行，用稳定、有感染力的声音表达出来。

　　歌曲适合初级程度者演唱。

<div style="text-align:right">（孙会玲）</div>

高高太子山

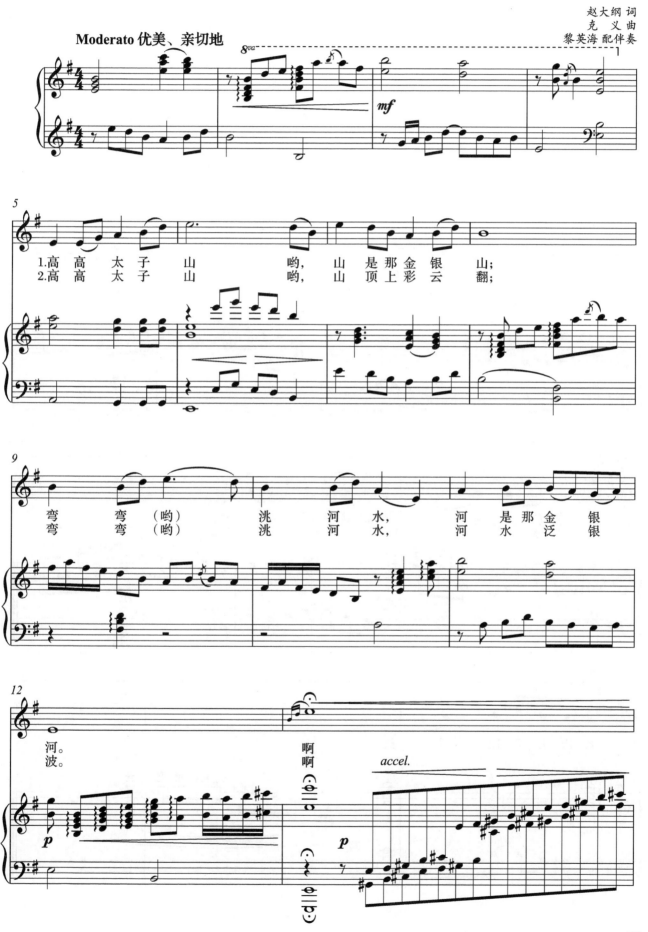

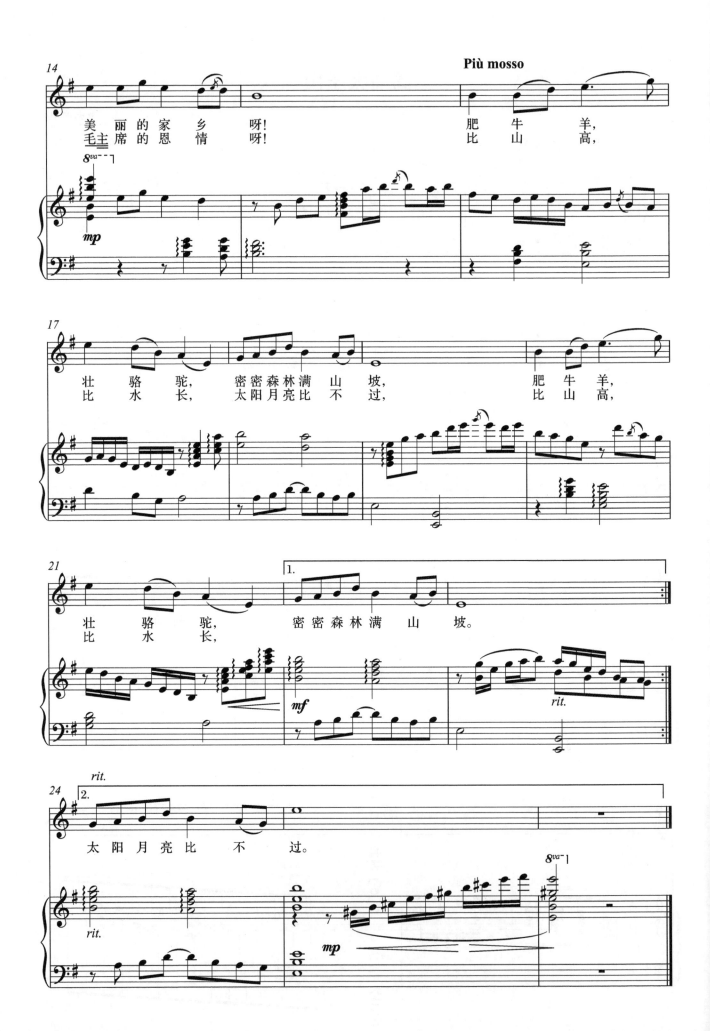

背景知识

黄河上游的临夏回族自治州位于甘肃省中部西南面,洮河是临夏东面流经州内的黄河第一大支流,太子山在临夏州南边,与甘南藏族自治州相毗邻。2012年,太子山由甘肃省级自然保护区升格为国家自然保护区。这首民歌风格的歌曲通过描绘太子山、洮河水的自然美景,抒发了人民对共产党、毛主席的歌颂和热爱之情。

演唱提示

歌词语言简洁朴实、亲切自然,音乐运用民族五声e羽调式,曲式为四句构成的一段体(重复第四句作为结尾)。歌曲速度平稳,级进式的旋律素材精练、舒展流畅,情感朴实真挚。

歌曲的第一、二句"高高太子山哟,山是那金银山;弯弯(哟)洮河水,河是那金银河",充分表现了少数民族人们对家乡的赞美之情。第三、四句"啊,美丽的家乡呀!肥牛羊,壮骆驼,密密森林满山坡"通过力度的渐强、时值的延长,进入歌曲的高潮句,借助对美好景色的描写,表达对幸福生活的热爱。第二段通过朴实无华的歌词"毛主席的恩情呀,比山高,比水长,太阳月亮比不过"表达了作品的主题,唱出了人民的心声,尽情讴歌了共产党、毛主席为人民谋幸福的丰功伟绩。

演唱时,要注意气息的连贯和情感表达的真诚。旋律音调以级进为主,较为流畅,注意保持歌唱通道,声音松弛、流动。第三句高潮句,音高达到g^2,闭口音"i"要避免挤卡,保持元音的统一,控制好喉头位置,通过气息的流动和稳定的状态在高位置上抒发出歌曲的感激之情。

歌曲适合初级程度的男高音演唱。

(孙会玲)

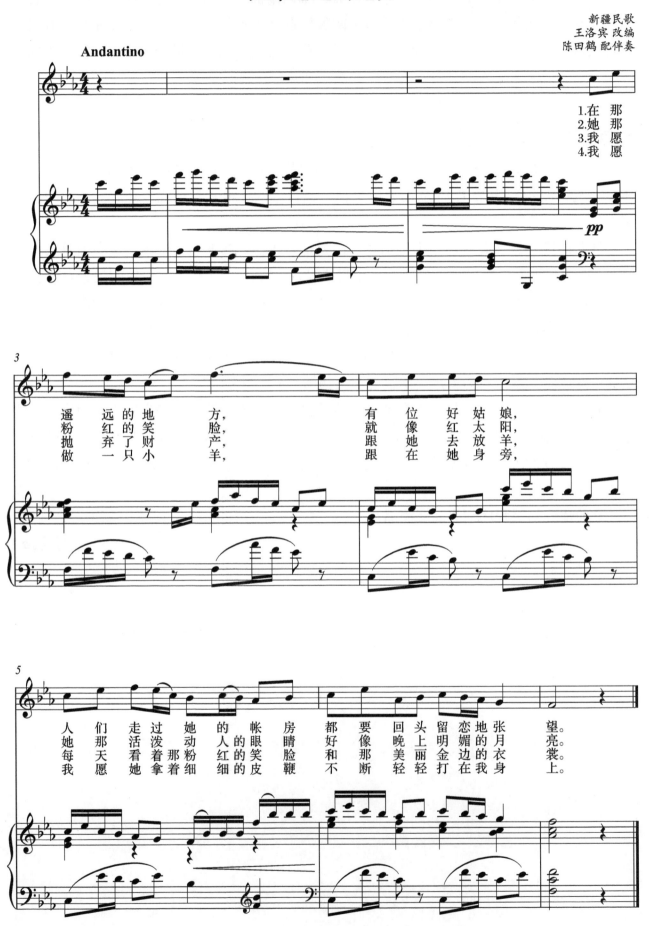

背景知识

王洛宾（1913—1996），中国民族音乐家，有"西北民歌之父""西部歌王"之称。1931年进入北平师范学校艺术科学习，1937年全面抗战爆发后，离开北京，参加西北战地服务团，1938年初到达兰州，从此开始挖掘、记录、译配、改编维吾尔族、哈萨克族、藏族、蒙古族等西北少数民族民歌，并根据它们的音乐风格进行创作，为西部民歌的传播做出了不可磨灭的贡献，也为我国民族音乐艺术宝库增添了大量脍炙人口的珍品。主要作品有《在那遥远的地方》《半个月亮爬上来》《达坂城的姑娘》《掀起你的盖头来》《青春舞曲》《阿拉木汗》《在银色的月光下》等。

这首民歌创作于1940年，融合了哈萨克族和藏族民歌的音调素材，曾以《我愿做个牧羊人》用作作曲家本人编剧、创作的小歌剧《沙漠之歌》的插曲。

演唱提示

歌曲共四段歌词，采用民歌常用的分节歌形式。音乐结构简洁，素材精练，由前后呼应的两个大乐句构成，四个小乐句均以小三度上行的核心音程开始，级进音程构成的旋律音调舒展宽广、亲切朴实，节奏舒缓自由。歌曲为羽调式，但第一句由四个音构成，更偏向于c羽调，第二句则结束在f羽调，形成丰富的变化和柔婉的音乐气质，赋予旋律柔美纯真的情感色彩和真诚感人的艺术魅力。

歌曲看似简单，音域只有一个八度，但要完美地表现其诚挚动人的情感和高远宽广的意境却不容易。演唱中要以情带声，要有画面感，感受和想象辽阔草原上清新的大自然气息，打开身体，注意起音的柔和，气息连贯，声音线条流畅，咬字吐字迅速准确，元音统一，在高位置上把声音送出去。节奏上可以在舒展连绵的基础上，稍自由地处理成乐句前紧后松的弹性节奏，语气亲切自然，如说话一般，增强艺术表现力，表达出对纯洁爱情的热烈向往。

歌曲适合初、中级程度的男高音演唱。

（孙会玲）

在那银色的月光下

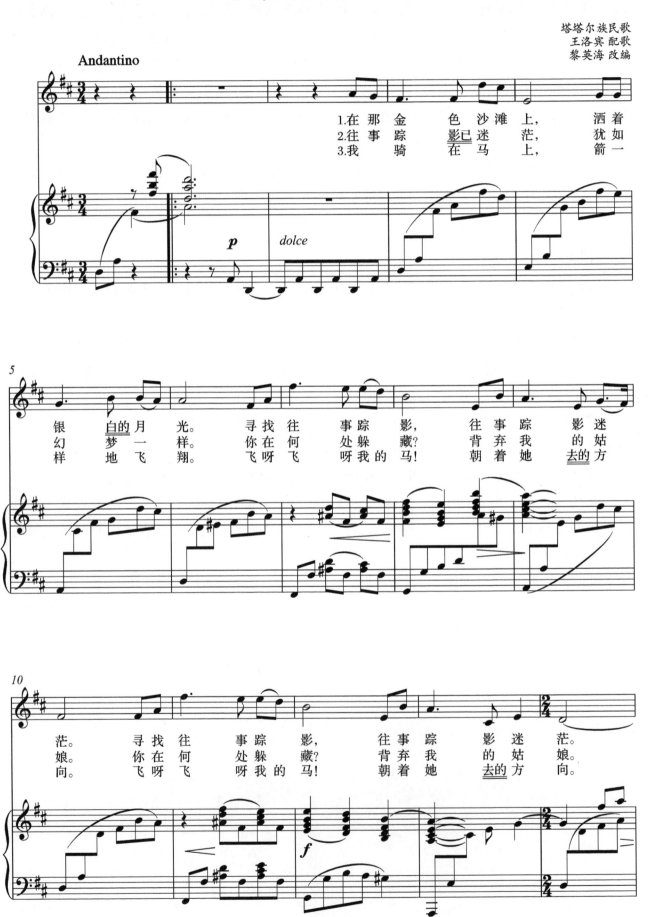

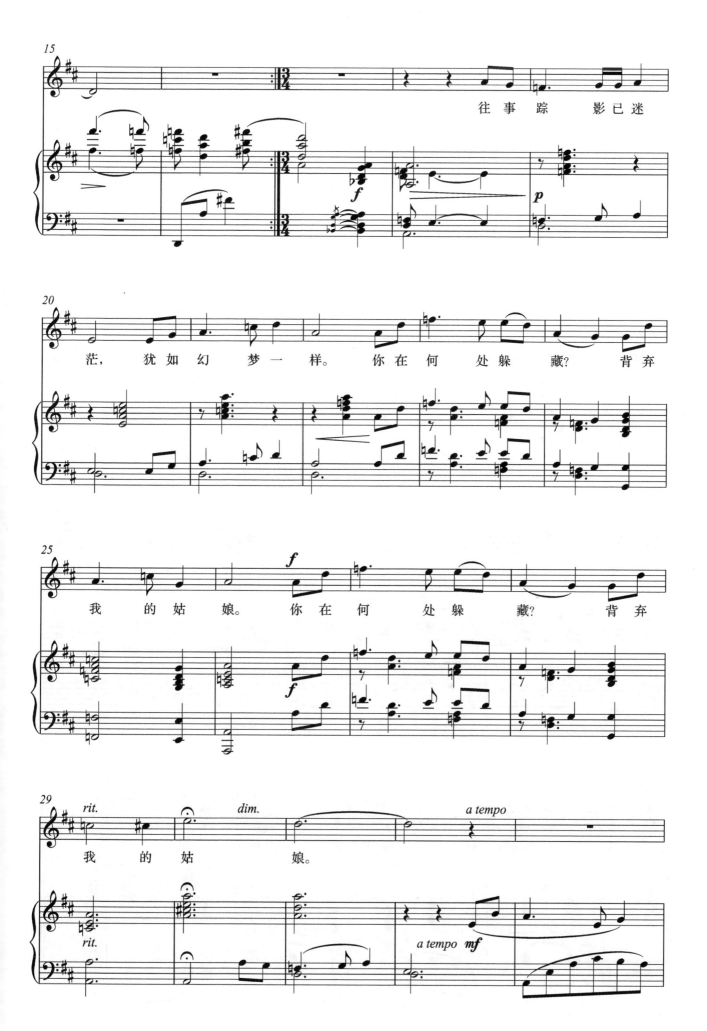

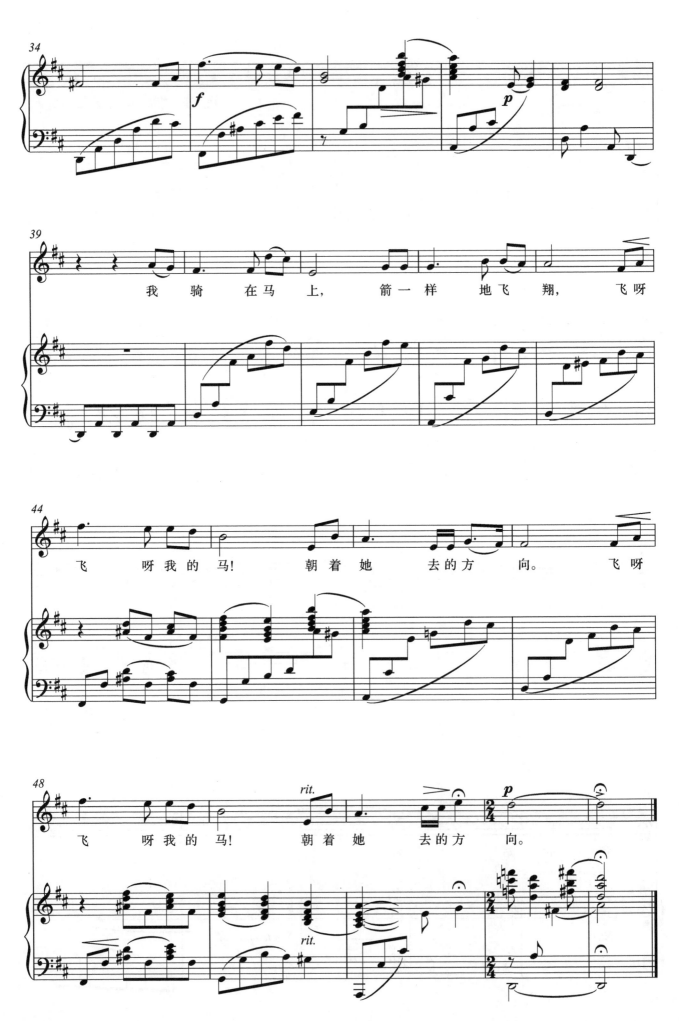

背景知识

塔塔尔族是我国境内人口最少的少数民族，主要散居在新疆维吾尔自治区境内。塔塔尔族人性格热情奔放、活泼乐观，其音乐结构精练、节奏鲜明、旋律流畅、情绪热烈。这首民歌由王洛宾配歌，黎英海结合西方音乐创作手法，进行了精心的编配，提高了歌曲的艺术品位，使之成为脍炙人口的艺术歌曲。

演唱提示

这首民歌歌词富有诗情画意和浓郁的生活气息，旋律优美动听，意蕴生动，表现了主人公被姑娘抛弃后的彷徨、迷茫以及决心策马追寻的急切心情。歌曲虽然是大调，但弱起的旋律、小行板的速度，以及婉转曲折的曲调，使歌曲带有浓浓的忧伤。歌曲保持了民歌的分节歌形式，但中间段落由主调D大调转为d小调，形成了丰富的色彩性对比。旋律中的上行大跳音程富有成效地增强了音乐的动力，更好地描绘出人物内心的激动、渴望、期待。

演唱时要有较好的声音控制能力，保持积极的气息流动和支持，旋律连贯、流畅，尤其是在唱第一句"在那金色沙滩上"和第三句"寻找往事踪影"中的大音程跳动时，咬字迅速，喉咙打开，气息支持有力，保持歌唱通道的畅通和往下叹的感觉，唱出人物内心的激动，但不能太外在，仍要有吸着唱的感觉；中段更要注意色彩的柔和，语气真诚且恳切；结束处的高音"她去的方向"渐弱处理有一定的难度，要在横膈膜的积极支持下由强变弱，保持腔体的打开和声音的致远性，表现出飞奔而出寻找姑娘的马儿逐渐消失在远方。

（孙会玲）

黄 水 谣

选自《黄河大合唱》

光未然 词
冼星海 曲
刘 庄 配伴奏

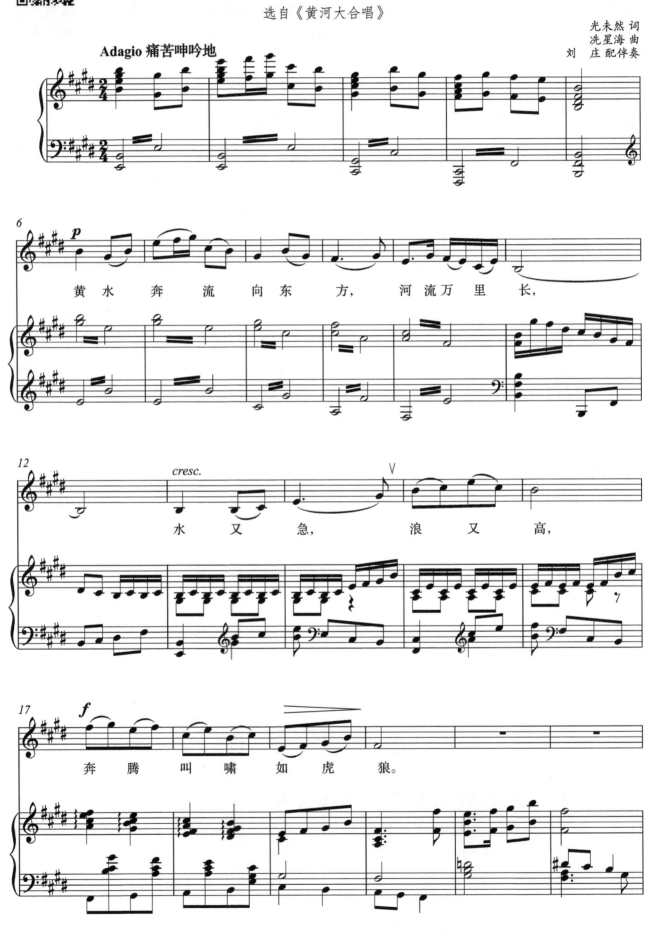

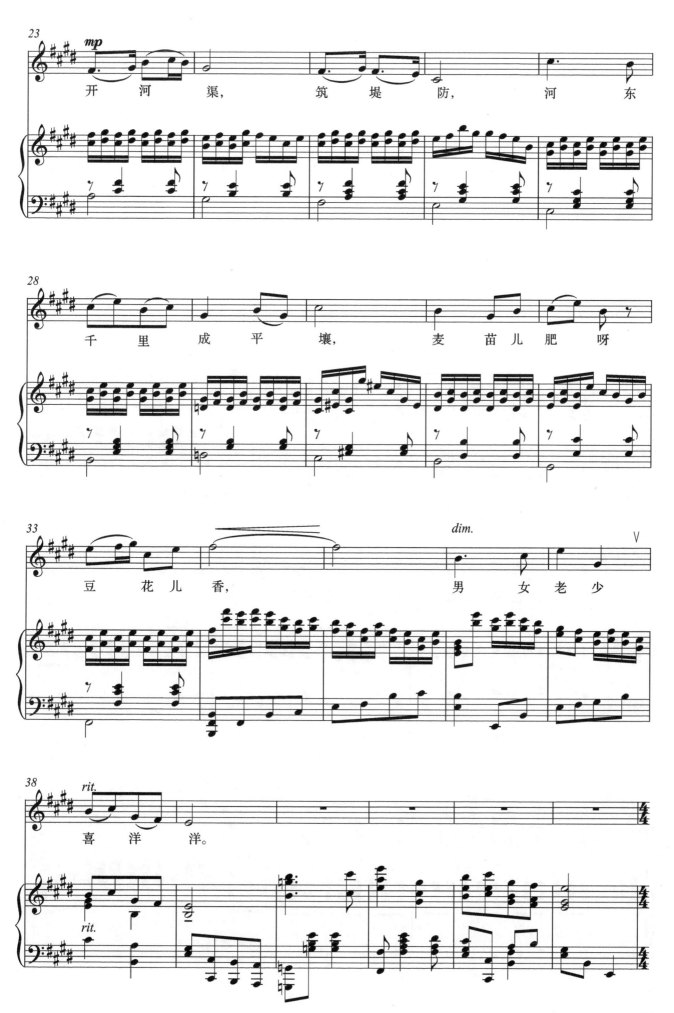

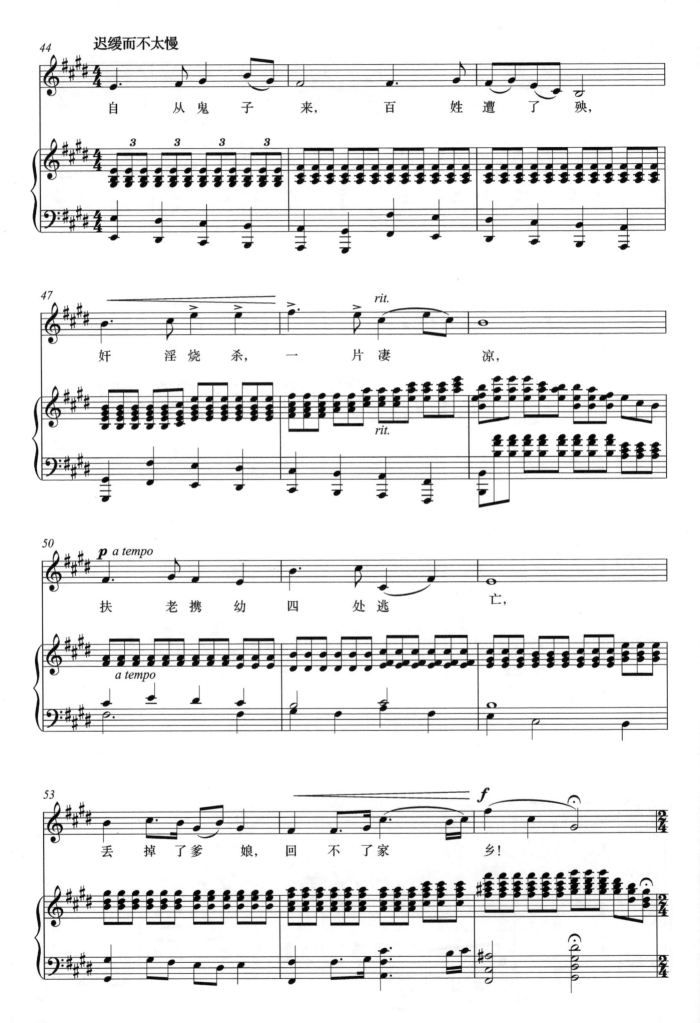

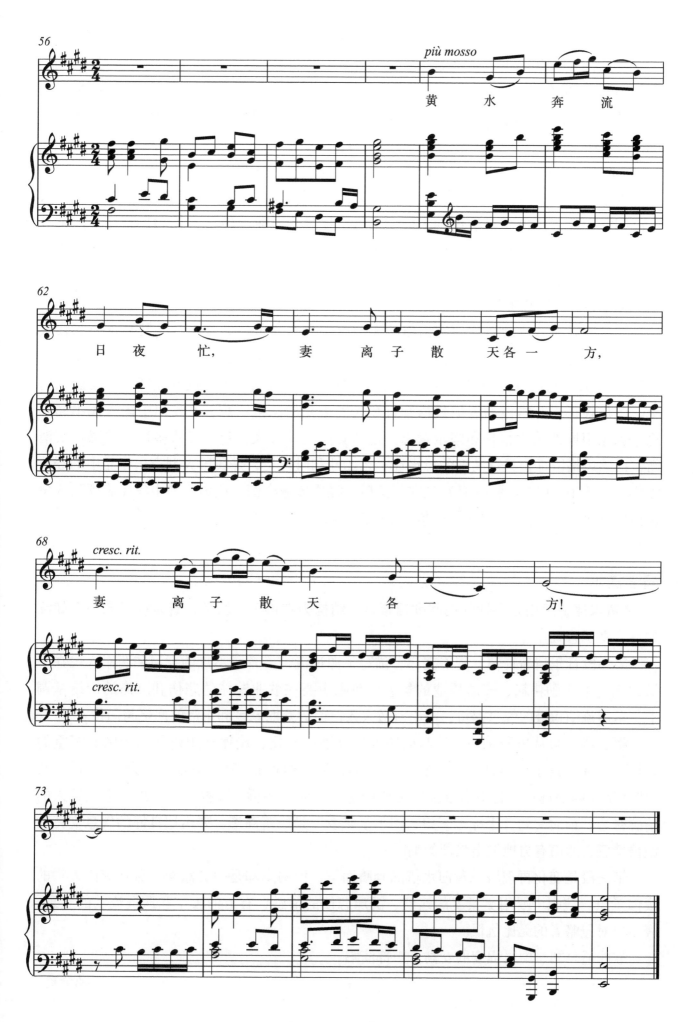

背景知识

光未然（1913—2002），原名张光年，著名诗词作家，湖北光化（今湖北省老河口市）人。20世纪30年代任中学教师，同时从事进步文艺活动。1938年11月率领抗敌演剧三队赴吕梁山根据地，途中汹涌澎湃的黄河以及船工们与惊涛骇浪奋力搏斗的情景，激发了诗人的创作激情，从而诞生了壮丽诗篇《黄河》。

冼星海（1905—1945），祖籍广东番禺，出身于澳门贫苦船工家庭，1918年进入岭南大学附中学习小提琴，1926年进入北大音乐传习所、国立艺专音乐系学习，1928年进入上海国立音专，1929年赴法国勤工俭学学习小提琴和作曲，1935年回国后积极参加抗日救亡运动，1938年任延安鲁艺音乐系主任，1940年赴苏联学习、工作，1945年病逝于莫斯科。冼星海创作了大量战斗性群众歌曲和大型声乐作品，为我国革命音乐做出了杰出贡献，被誉为"人民音乐家"。

冼星海以光未然的诗歌为词创作的大型声乐套曲《黄河大合唱》是其最重要的代表作。这部具有八个乐章，包含混声合唱、轮唱、独唱、对唱、朗诵等形式的作品创作于1939年春天，它以象征中华民族的黄河为背景，热情讴歌了中华民族光辉灿烂的悠久历史，沉痛控诉了日本侵略者的残酷暴行和人民遭受的深重灾难，展现出中国人民不屈不挠、保家卫国的伟大精神和坚定意志。这部套曲气魄宏大，音乐形式多样，情感朴实清新，民族风格浓郁，具有高度的思想性、艺术性和时代性，是我国大型声乐作品中的经典之作，自从1939年4月13日在延安首演后，很快传遍全国，成为反映中华民族顽强斗争精神的时代最强音。《黄水谣》是其中的第四乐章。

演唱提示

《黄水谣》运用叙事性的民间歌谣素材，结构为带再现三段体，音乐朴素亲切、如泣如诉，真切感人。

第一段音乐清新抒情、舒展宽广，描写了源远流长、奔腾不息的黄河和两岸人民在肥沃的土地上辛勤耕耘、安居乐业的景象。演唱中要在歌曲整体的悲伤和沉痛的情绪基调上，运用流动积极的气息支持，唱出对敌人入侵前的美丽家乡和生活的回忆与向往。

第二段"自从鬼子来……"与前段形成强烈的对比，旋律运用较低的音区和沉重的语调，沉痛控诉了侵华日寇的残暴行径。要注意气息深沉，字头清晰、有力，声音集中，"扶老携幼四处逃亡"是对百姓流离失所的悲惨生活的哭诉，要控制好力度，形成感人的情感张力。最后一句"丢掉了爹娘，回不了家乡"是段落高潮，要运用良好的气息支持和激愤情感，悲愤有力地发出强烈的呐喊。

第三段是变化再现段，黄河水依旧奔腾而下，但两岸却是生灵涂炭、百姓家破人亡的凄惨景象。演唱中要用更紧凑的速度、沉痛悲愤的情感、有力的咬字和深沉流动的气息，表达出对侵略者的无比仇恨。

歌曲适合初、中级程度的女高音声部演唱。

（孙会玲）

嘉陵江上

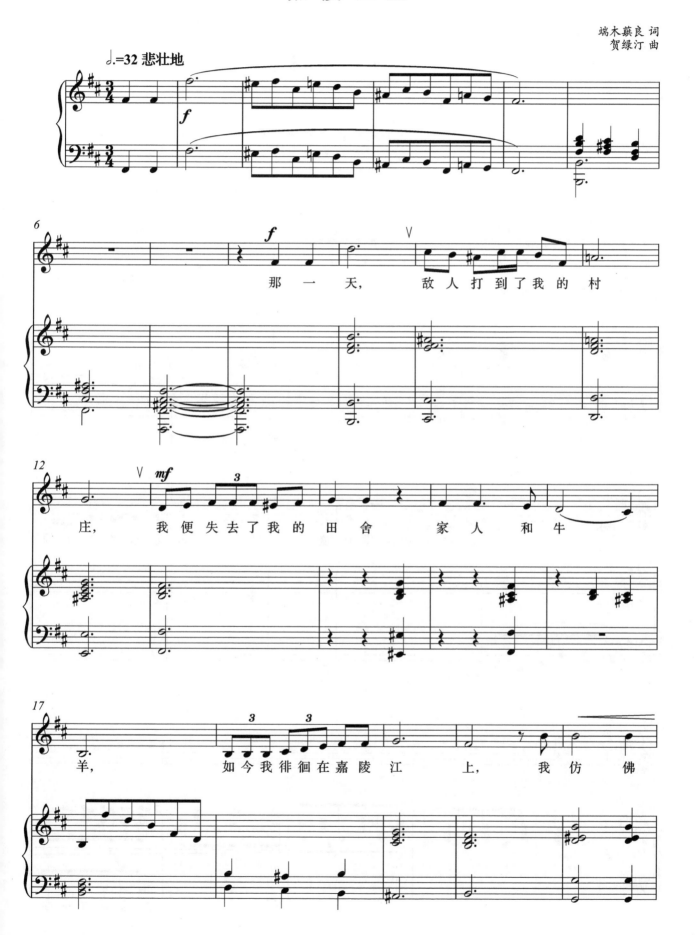

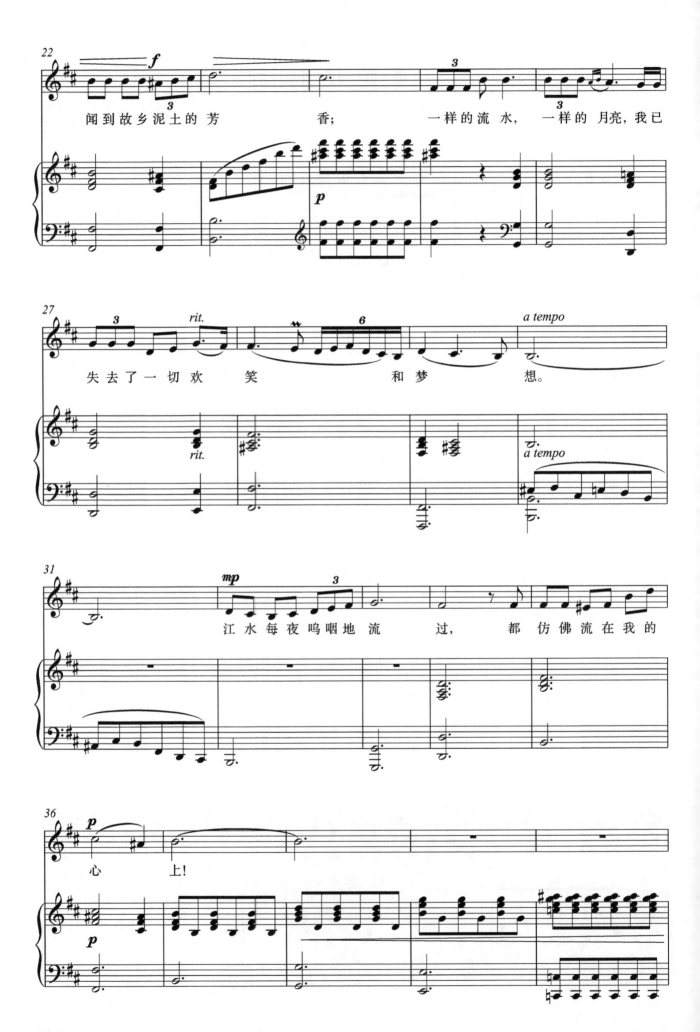

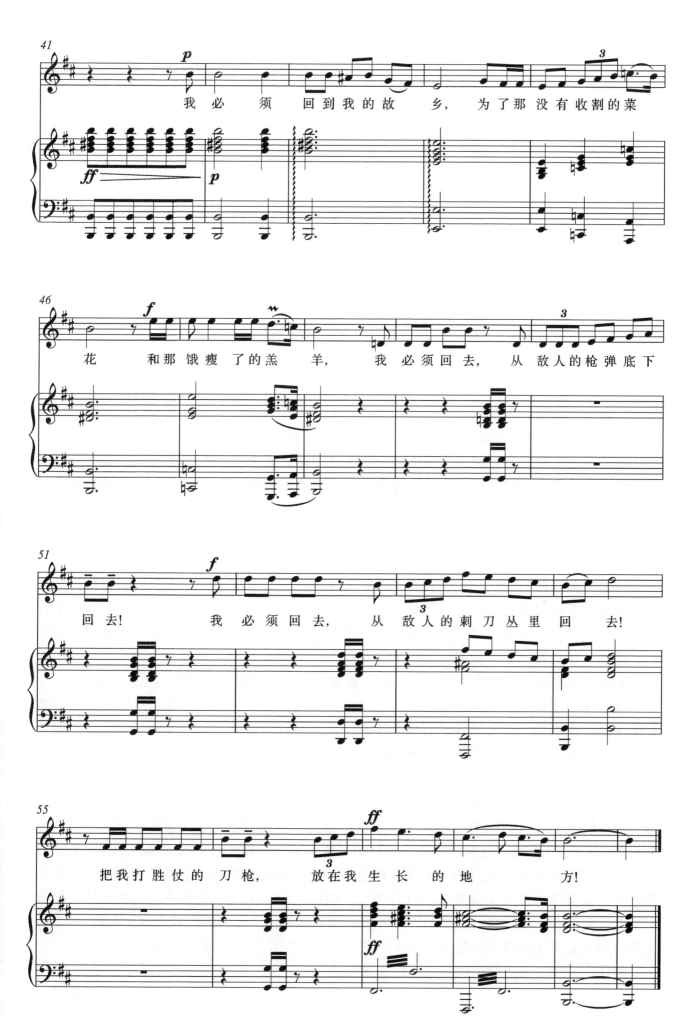

背景知识

端木蕻良（1912—1996），现代著名作家，原名曹汉文，又名曹京平，辽宁昌图县人。1928年进入天津南开中学读书，从事进步学生运动。1932年考入清华大学历史系，同年加入左翼作家联盟，并开始创作。1934年完成第一部长篇小说《科尔沁旗草原》，从此走上了抗战文学创作之路。他的作品视野宏阔，笔触细腻，地方色彩浓郁，情感深沉。

贺绿汀（1903—1999），著名作曲家、音乐理论家、教育家，湖南邵东人。1926年加入中国共产党，1931年考入上海国立音专。早年参加湖南农民运动和广州起义，全面抗战爆发后，参加上海救亡演剧队第1队，后在重庆育才学校任教。皖南事变后，参加新四军，在军部和鲁迅艺术学院华中分院从事音乐创作和教学工作。1943年赴延安，任陕甘宁晋绥联防军政治部宣传队音乐教员、延安中央管弦乐团团长。1945年后在华北大学任教。解放战争时期，任华北文工团团长；中华人民共和国成立后，任上海音乐学院院长、中国音协副主席。创作了270余首（部）作品，280篇（部）文章、论著、译作。

嘉陵江是长江上游支流，因流经陕西凤县嘉陵谷得名。它全长1345千米，发源于秦岭，经陕西、甘肃、四川，在重庆入长江。抗战进入相持阶段后，重庆成为国统区大后方，大批流亡者聚集于此。《嘉陵江上》这首散文诗创作于1939年，端木蕻良在其中抒发了流亡者对于沦陷的故乡和亲人的深深思念和对日本侵略者的刻骨仇恨，以及收复失地的决心和抗战必胜的坚定信念，反映了成千上万失去家园的人们的共同心声。

散文诗《嘉陵江上》句式长短不一，较适合朗诵，但为之谱曲难度较大。贺绿汀在反复数稿后，将其谱写成具有歌剧咏叹调风格的优秀独唱歌曲。它将朗诵性和抒情性融为一体，更加富有情感张力和感人的艺术魅力。

演唱提示

歌曲为两段体结构，b和声小调。前奏素材来源于第一句旋律，八度大跳音程和从高音区盘旋而下的音调，营造出一种悲愤的情绪，使人进入痛苦的回忆中。第一段诉说了背井离乡、流亡在外的人们对于故乡亲人的深切思念，以及"失去了一切欢笑和梦想"的绝望、悲痛。第二段"我必须回到我的故乡……"从e小调开始，结束在主调b小调上，情绪由悲伤逐渐激昂，达到高潮，表达主人公要奋起抗争的坚定决心和抗战必胜的信念。

演唱中注意音乐情感表达的层次与深度，把握好力度的强弱与情感表达的关系，处理好字头的强调有力与旋律的连贯流畅的平衡，深入领会旋律音调中三连音、六连音、附点节奏、装饰音等的表现意义。钢琴前奏中就要酝酿好悲愤的情绪状态，为歌唱积蓄能量。第一段情感深沉，语气沉痛，如泣如诉，气息下沉，旋律连贯，节拍可稍自由。开头"那一天"是压抑着的情感的爆发，字头清晰有力，沉重地诉说日寇入侵后百姓的悲惨遭遇。第二段由轻渐强，"我必须回到我的故乡"要控制力度，旋律连贯，表现出对故乡的强烈思念与向往，"为了那没有收割的菜花和那饿瘦了的羔羊"音调逐渐上扬，情感激越，要加强语气感和气息的支持，其后的宣叙性音调铿锵有力，演唱中咬字吐字须果断利落，气息支持有力，高音部分更要注意腔体的打开充分，情绪饱满，展现出中华儿女收复失地、保家卫国的坚定决心。练习中，要多朗诵，体会歌词节奏感，领会情感内涵和层次安排，同时，还要特别注意与伴奏的协调配合，以共同完成对这首艺术歌曲内涵表达的再创作。

歌曲适合中、高级程度的男中音声部演唱。

（孙会玲）

松花江上

张寒晖 词曲
张 栋 配伴奏

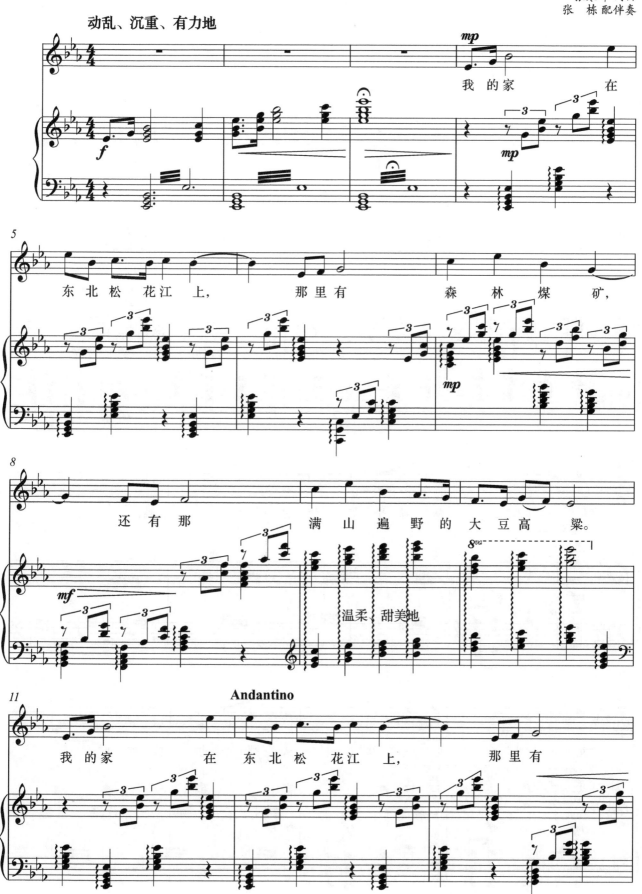

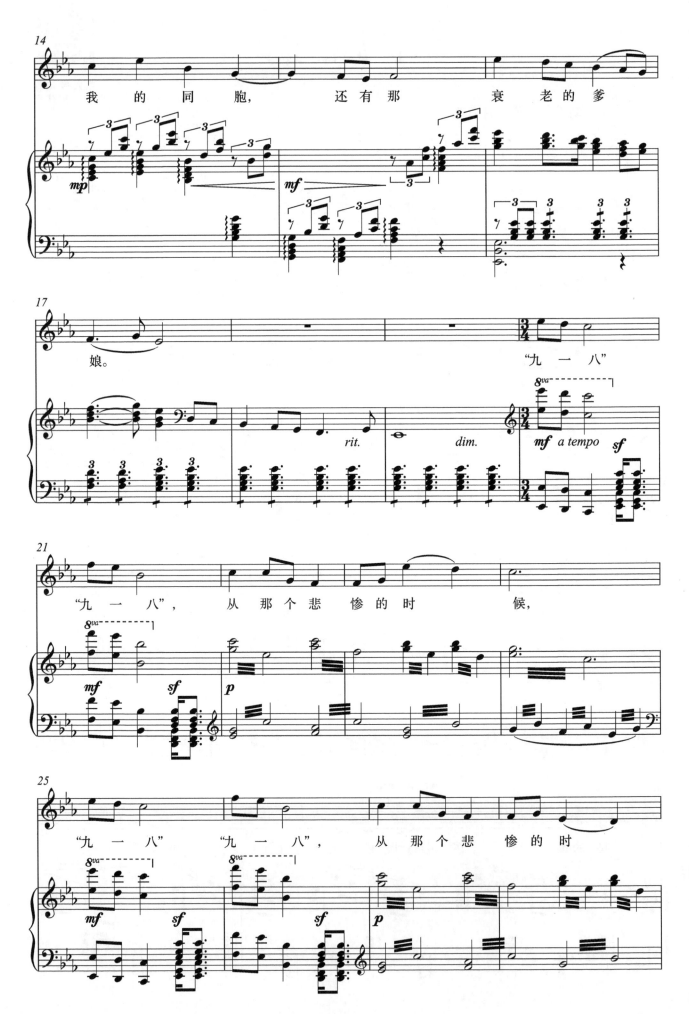

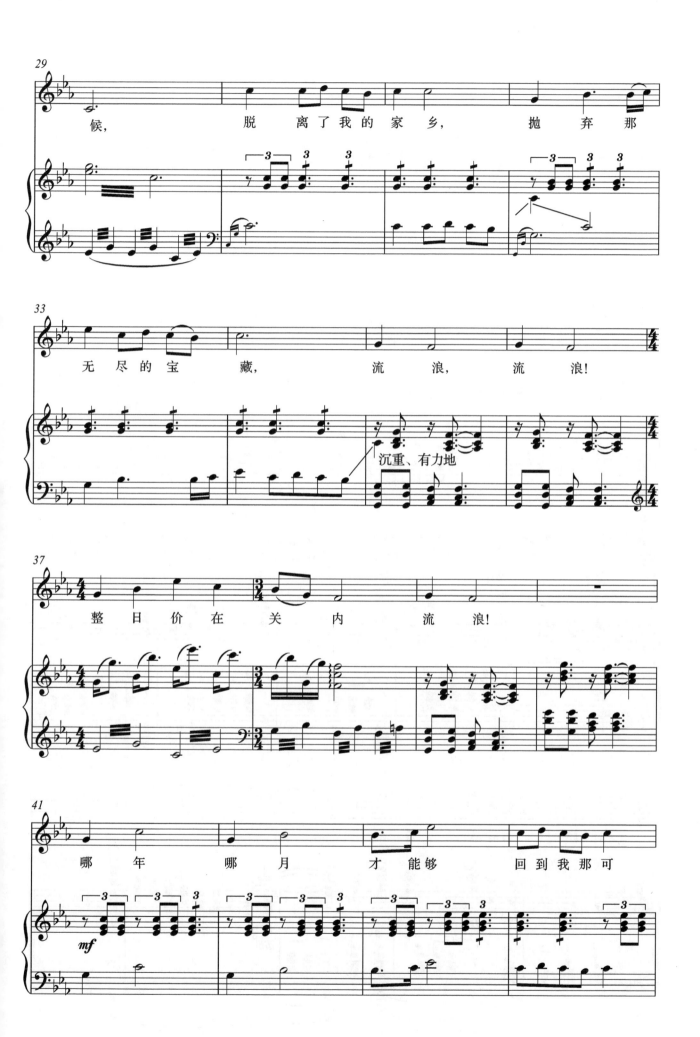

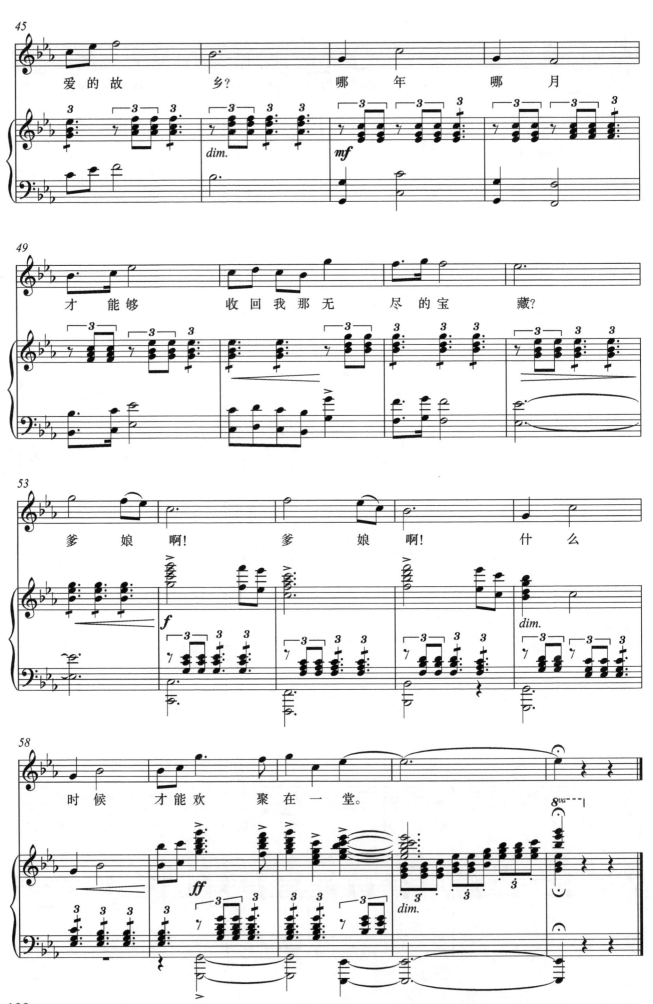

背景知识

张寒晖（1902—1946），原名张兰璞，河北定州人，毕业于北平国立艺专戏剧系。他用民歌唤醒民众投身抗战，他所创作的《松花江上》《国民大生产》《去当兵》等歌曲，曾在解放区和全国广为流传，激励了一代又一代中华儿女。

作曲家张寒晖在西安目睹了东北军和东北人民流亡关内的惨状，于1936年创作出《松花江上》这首著名的抗日歌曲。他走到西安北城门外东北难民集中的地区走访，与东北军官兵和家属攀谈，听他们控诉日本鬼子的罪行，感受他们对故乡的怀念，以此创作出歌词，而后又以北方失去亲人的女人在坟头上的哭诉声为素材，谱成《松花江上》的曲调。

歌曲曲调深沉忧郁、凝重缓慢，歌词感伤悲切，充满了对家乡和亲人的无尽思念和对日寇侵略的愤恨，唱出了"九一八事变"后东北民众以及全中国人民的悲愤情怀，被称为"流亡三部曲"之一，风靡中华大地。1964年，被应用在为庆祝中华人民共和国成立15周年而创作的大型音乐舞蹈史诗《东方红》中。

演唱提示

歌曲结构是二部曲式，♭E大调，音乐具有倾诉性、叙述性兼抒情性的特点。第一部分由变化重复乐段组成，旋律音调节奏舒缓从容，情感深沉悲伤，诉说了流亡他乡的人们对松花江畔美丽富饶的家乡和亲人的思念。第二部分描述了日寇入侵后百姓被迫背井离乡的惨痛景象。开始部分"'九一八''九一八'"旋律由大调转为c小调，下行进行的音调色彩暗淡，情感压抑内在，是流亡者对悲惨过去的回忆，也是对侵略者暴行的控诉。音乐以诉说、反复咏唱的方式展开，情绪越来越激动，到"才能够收回我那无尽的宝藏"爆发出内心强烈的情感。其后部分"爹娘啊"是歌曲高潮，情绪激昂，呼号似的音调倾诉出声泪俱下的悲痛和愤怒，饱含着巨大的力量，激励人们奋起抗日，赶走强盗，收复家园。

这首歌曲内涵深刻，音乐层次丰富，音域跨度、情感表现幅度大，具有较大的演唱难度。演唱者要具备较好的歌唱技术，有气息、力度、音色的控制调节能力和情感理解与表达能力。第一部分描述家乡的美丽富饶和丰富资源时，虽然音乐为大调，但需运用悠长的气息支持和压抑的悲痛情感来表达。第二部分"九一八"咬字要肯定、有力，音调下行处以含蓄深沉的情感，控诉日本侵略军给中国人民带来的深重灾难。高潮部分的呐喊要求强烈激越的情感和有力的气息支持，抒发早日收复失地的强烈渴望。

这首歌曲适合中、高级程度的男、女声演唱。

（周筠）

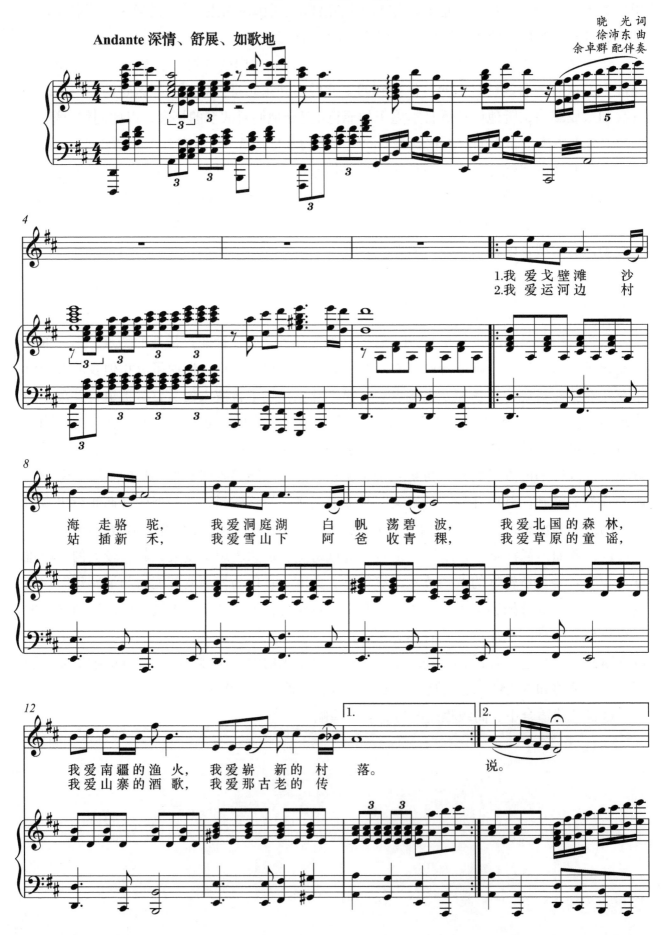

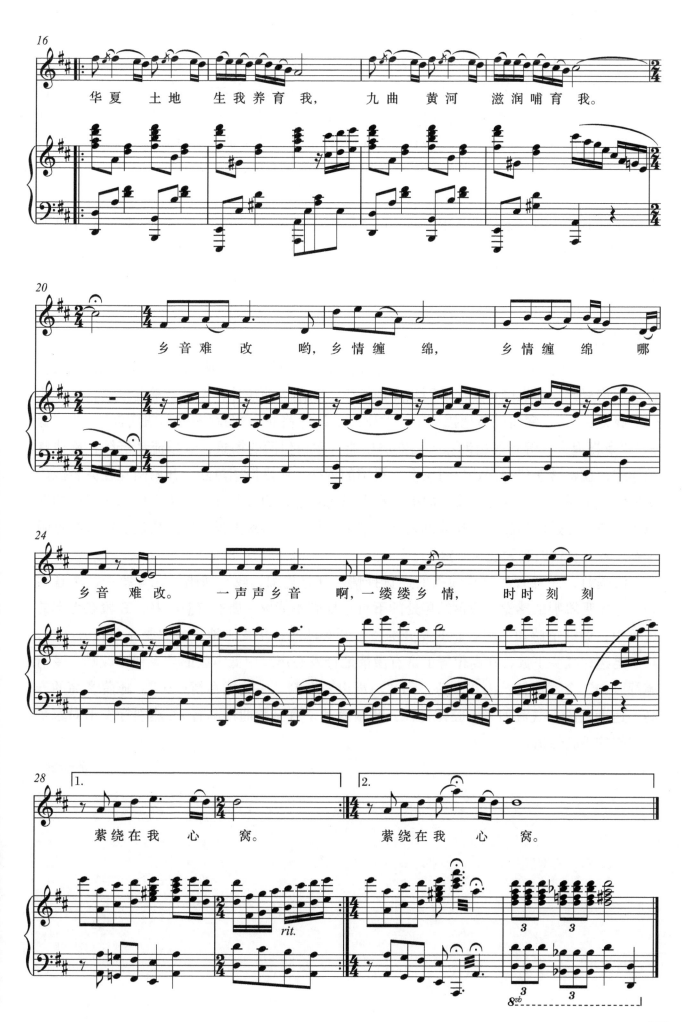

背景知识

晓光（1948—），本名陈晓光，著名词作家，迄今已发表、录制、播出歌诗近千首，作品入选联合国教科文组织亚太地区音乐教材和20世纪华人音乐经典。代表作有《在希望的田野上》《采蘑菇的小姑娘》《那就是我》等，出版了《晓光歌诗选集》。他的词作具有鲜明的时代特征，饱含深厚的家国情怀和百姓情结，反映了中国改革开放40多年来社会的进步和人民的心声，为当代中国歌曲的发展做出了杰出贡献。

徐沛东（1954—），辽宁大连人，毕业于中央音乐学院，曾任中国文联副主席、中国音协党组书记，创作了大量音乐作品，包括歌剧、舞剧、电影电视剧音乐，以及数十首歌曲。歌曲代表作有《我热恋的故乡》《妈妈的歌谣》《我像雪花天上来》《篱笆墙的影子》等。

演唱提示

《乡音乡情》是一首细腻优美又大气热情的歌曲，通过对祖国不同区域的风情的赞美，抒发了华夏儿女对祖国母亲深沉而热烈的情感。歌曲为两段体，A段是重复段落，用排比句"我爱……"，深情细腻地描绘了"戈壁滩的沙海骆驼""洞庭湖的白帆碧波""北国森林""南疆渔火"等壮丽山河和人民安居乐业、幸福生活的场景，音乐流动舒缓，旋律悠长连绵，在婉转起伏中表达出对家乡、祖国的依恋。B段情感热烈，开始两句在高音区热切地倾诉了对生养、哺育"我"的祖国和人民的热爱，切分节奏的运用更增添了音乐的动力和热情；经过两句深沉的喃喃诉说后，结尾两句音调再次上扬，以高昂热烈的情绪点明主题"乡音乡情时刻萦绕在心窝"。

演唱时，注意A段旋律线条的连贯抒情，气息连绵，咬字清晰，元音统一，声音柔和，保持吸着唱的感觉，段落结尾处的下行小拖腔不能虚，要有气息支持。B段在伴奏的过渡中，做好情感和歌唱状态的充分准备，开头两句"华夏土地……"要充分打开喉咙，咬字迅速，喉头下放，在高位置上富有激情地抒发心声。中低声区的"乡音难改哟，乡情缠绵……"含蓄深情，内在真挚，到"一声声乡音啊，一缕缕乡情……"，随着音高的升高，速度紧凑，气流加大，腔体打开，情绪激动，直至歌曲最高音a^2，热烈抒发出对家乡和祖国的满腔热情。

（孙会玲）

我为祖国献石油

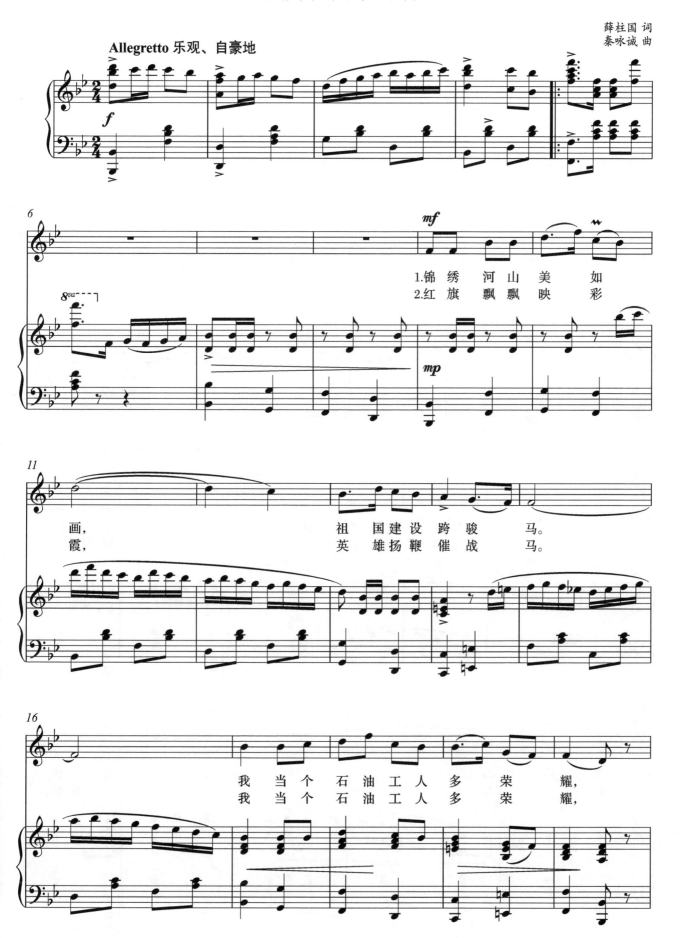

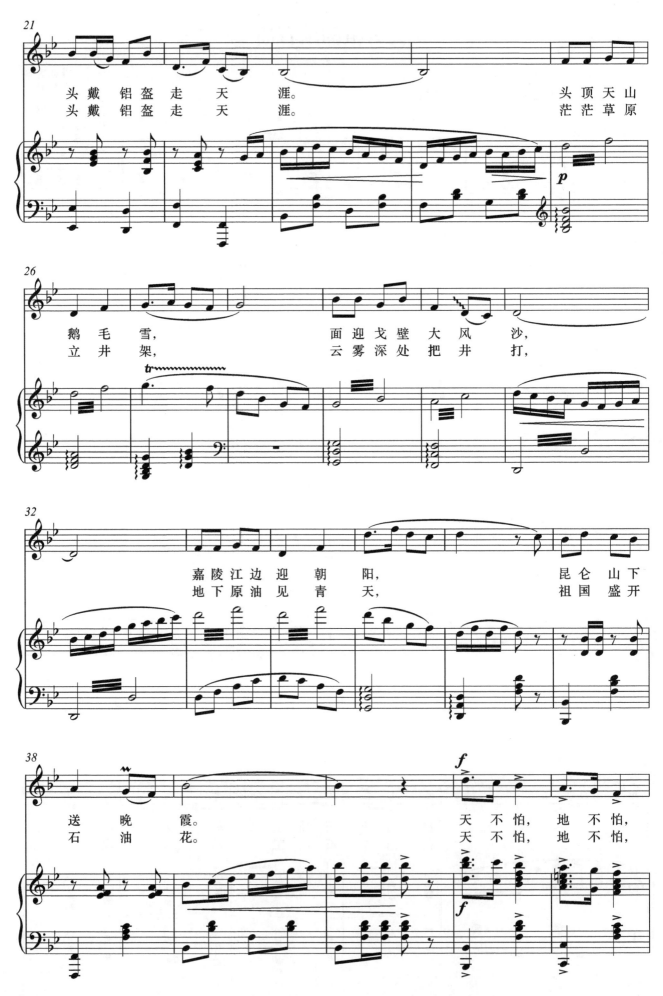

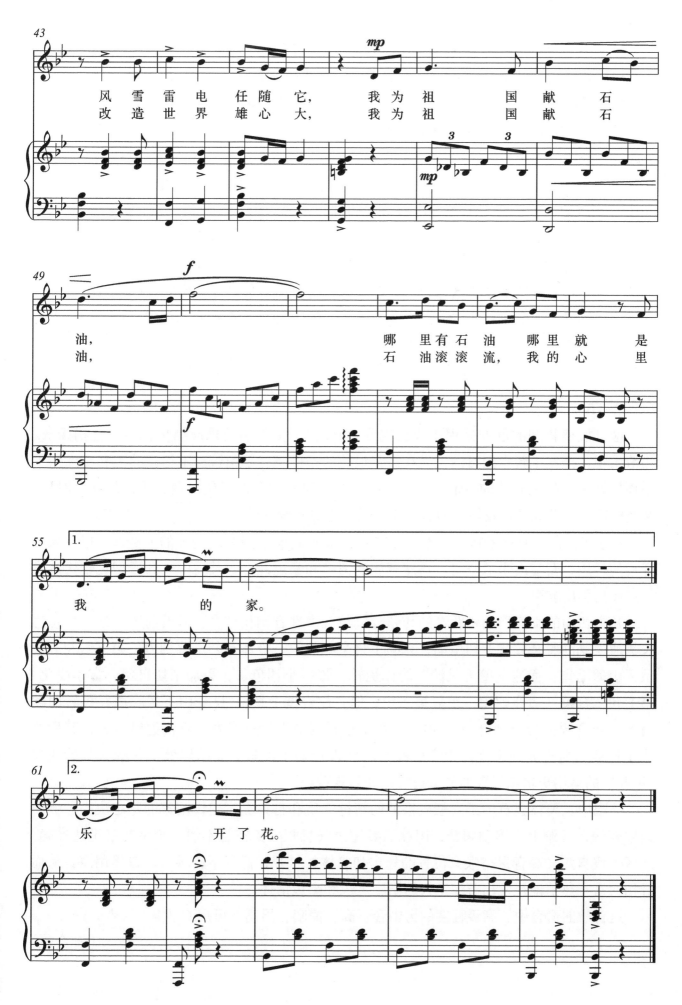

背景知识

薛柱国（1936—1997），1957年从部队转业来到玉门石油文工团成为曲艺演员，1958年创作诗歌《我为祖国献石油》，后发表于大庆石油指挥部的一本宣传册上。

秦咏诚（1933—2015），辽宁大连人，著名作曲家，曾任沈阳音乐学院院长，创作了《我为祖国献石油》《我和我的祖国》《满怀深情望北京》等歌曲及管弦乐、交响诗、小提琴曲等各类题材的作品。

1959年，东北松辽平原发现油田，打破了地质学界长期存在的"中国贫油论"，全国人民万分激动，各地文艺工作者纷纷来大庆油田采风，创作反映这一重大题材的文艺作品。1964年，中国音协组织全国各地音乐家赴大庆油田采风，青年作曲家秦咏诚发现了诗歌《我为祖国献石油》，为其中石油工人不畏艰难、建设祖国的坚强意志和乐观精神深深感染。兴奋之余，他连夜将其谱写成歌曲。随后这首歌曲传遍大江南北，成为传唱半个多世纪的经典之作，中国石油大学将其定为校歌。2019年，这首歌曲入选中宣部"庆祝中华人民共和国成立70周年优秀歌曲100首"。

演唱提示

这首妇孺皆知的歌曲采用小快板速度，2/4拍，多乐句的乐段结构，音乐性格豪放、热情乐观，抒发了新中国石油工人在极其艰苦的条件下，不怕苦、不怕死的无私奉献精神和顶风冒雪、战天斗地的豪情壮志。歌曲中主题材料的多次变化出现，使作品既有对比，又凝练统一，歌词"发花辙"的运用使歌唱音色更易圆润明亮。

八小节的前奏从高音区一泻而下，同时，通过 x xx xx 和 x. x xx 的节奏型，以及大跳音程的运用，营造出果敢坚定、热烈奔放的情绪和豪迈性格，其后中声区音型化轻松活泼的过渡，引出歌声。

开头四句的旋律采用跳跃性的和弦分解与五声性音调相结合，节奏前紧后松，气息悠长贯通，既洒脱奔放又亲切生动，充满了自豪和热情，极富有艺术感染力。第五六句"头顶天山鹅毛雪，面迎戈壁大风沙"旋律婉转，带有小调色彩，更加亲切自然，富于变化。第七句"嘉陵江边迎朝阳"重复第六句，但句尾音调上扬，"昆仑山下送晚霞"再转回歌曲第二句音调。"天不怕，地不怕"运用主题材料的下行三音列，音调铿锵有力，其后的休止符运用富有表现意义，为音乐高潮的到来积蓄了能量。而结尾处"我的家"的戏曲"甩腔"的运用更增添了歌曲的豪迈气概和乐观精神。

演唱中，要体会石油工人豪放果敢的精神气质和自力更生建设国家的坚定决心。歌曲速度较快，音调上下跑动频繁，因此需要注意气息积极支持且不僵，咬字吐字迅速准确，声区过渡自然，高音保持喉头位置的稳定和腔体的打开，低音不压喉头、自然用声，从而舒畅而富有热情地抒发出石油工人的阳刚之气和豪迈情怀。

这首歌曲适合中、高级程度的男中音、高音演唱，男高音可用C大调。

（孙会玲）

长鼓敲起来

李洁思 词
金凤浩 曲
胡廷江 配伴奏

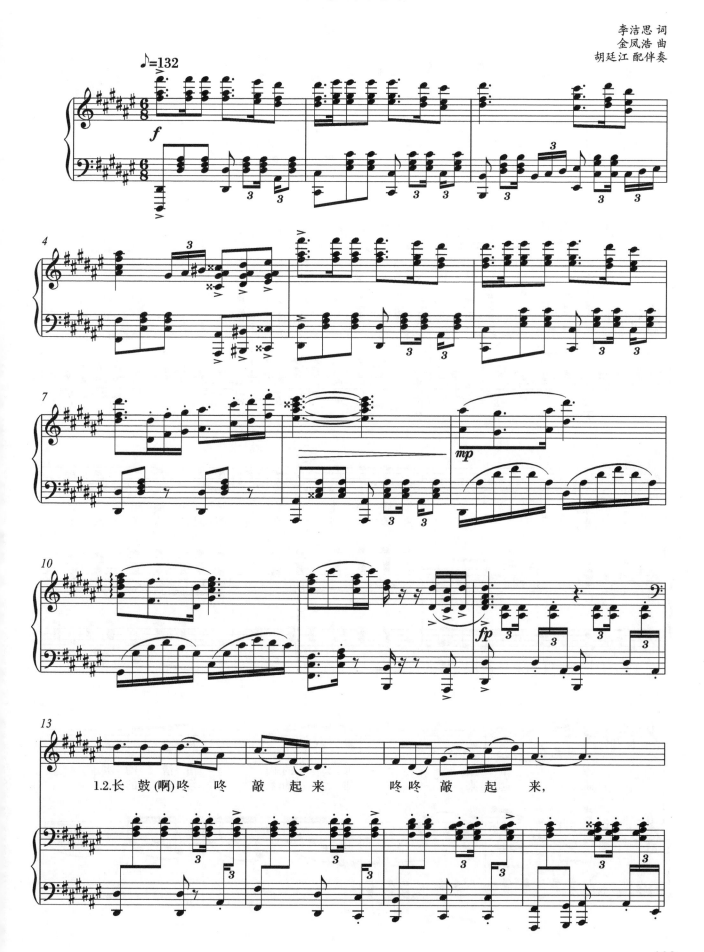

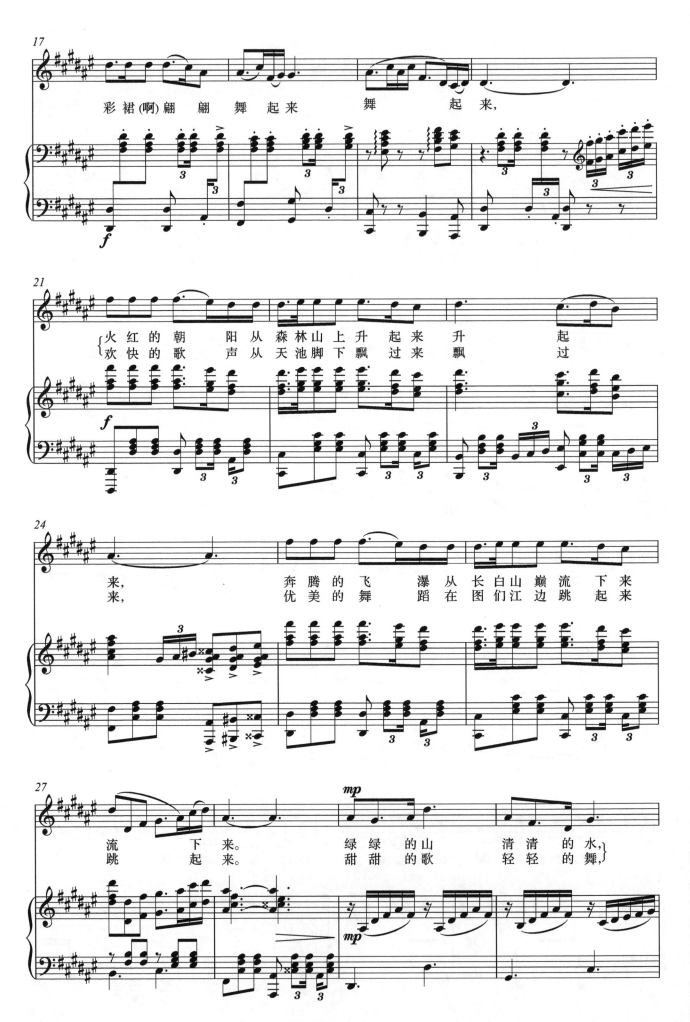

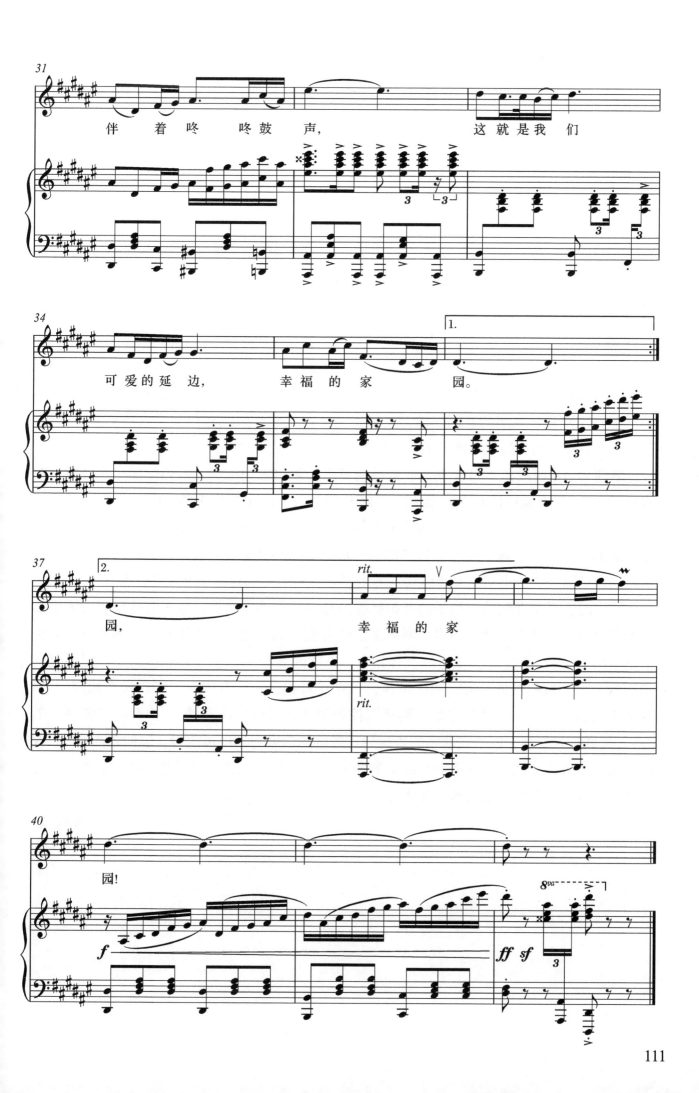

背景知识

李洁思，从上海高中毕业后插队落户延边40多年，曾担任吉林省延边朝鲜族自治州副州长。

金凤浩，朝鲜族作曲家，原武警文工团艺术指导，曾任吉林省文联副主席，代表作有《金梭和银梭》《美丽的心灵》等。

朝鲜族是我国少数民族之一，明末清初开始逐渐由朝鲜半岛迁入，主要定居在我国东北地区。朝鲜族人民在长期的劳动生产中，创造了曲调优美的传统民谣。他们常常以载歌载舞的形式来抒发情感，歌曲多采用三拍子，情绪热烈明快，富有感染力，具有独特的艺术魅力。

演唱提示

《长鼓敲起来》是一首具有浓郁的朝鲜族民族音乐风格、情绪热烈奔放的歌曲，是为了纪念延边朝鲜族自治州成立50周年而于2002年创作的。歌曲运用了富有弹性的6/8节拍和朝鲜民族音乐风格的音调，描绘了延边地区优美的自然风光和朝鲜族女子身穿长裙、手敲长鼓，在图们江边载歌载舞的热烈场景，洋溢着热烈欢快的节日气氛。

歌曲为AB两段体，#d小调，音乐结构紧凑，素材集中统一，情感抒发一气呵成。前奏长达12小节，素材源自B段音调，情绪热烈奔放。A段结构方整，附点节奏和三拍子的运用使得音乐活跃，富有弹性和舞蹈的动感。B段开始两句，旋律线条更加舒展悠扬，是A段旋律在上方三度的变化，情绪昂扬，形成歌曲的高潮，其后两句中声区音调亲切自然，如说话般，表达出对家乡美丽景色的由衷赞美和热恋，充满了幸福和自豪。

演唱时，要把握歌曲三拍子的节拍感和内在的舞蹈动感，保持饱满的情绪和快速准确的咬字吐字，用富有弹性的声音、明亮清澈的音色，唱出内心的喜悦和对幸福美满的新生活的赞美。"火红的朝阳从森林山上升起来"是歌曲高潮，几乎一音一字，要注意语气和情绪的夸张，歌唱腔体打开，咬字迅速，气息连贯积极，元音统一，声音状态稳定。"绿绿的山清清的水……"语气亲切，要适当控制力度，但保持流动感，"伴着咚咚鼓声"的"声"可做渐强处理，以增强歌唱的表现力。最后的结束句速度可放慢，歌曲最高音#g^2及颤音做自由处理，从而热烈豪放地结束歌曲，生动形象地表现出朝鲜族人民热情奔放的性格特点以及对于家乡与生活的热爱之情。

（孙会玲）

生活是这样美好

电影《海外赤子》插曲

瞿琮 词
郑秋枫 曲

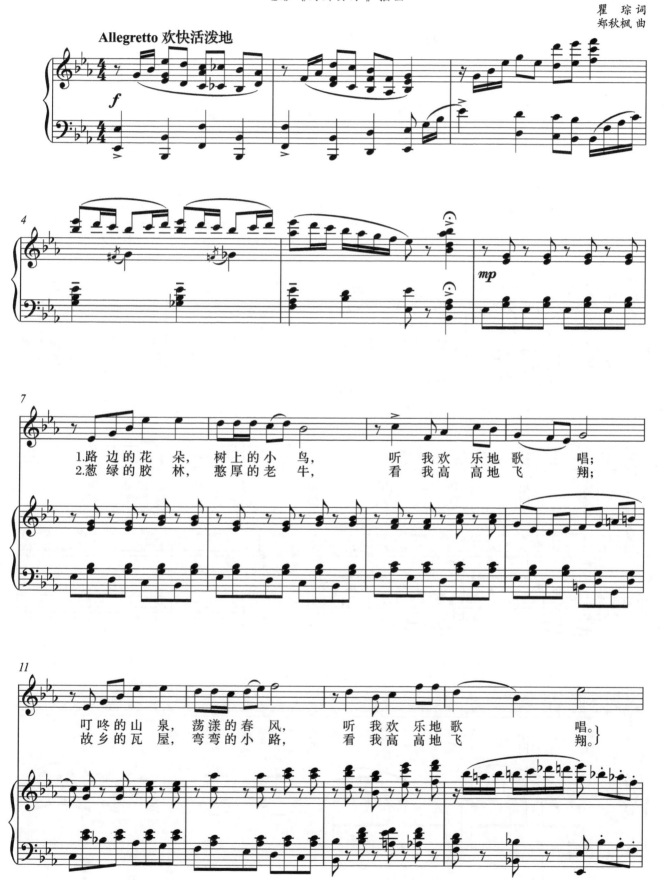

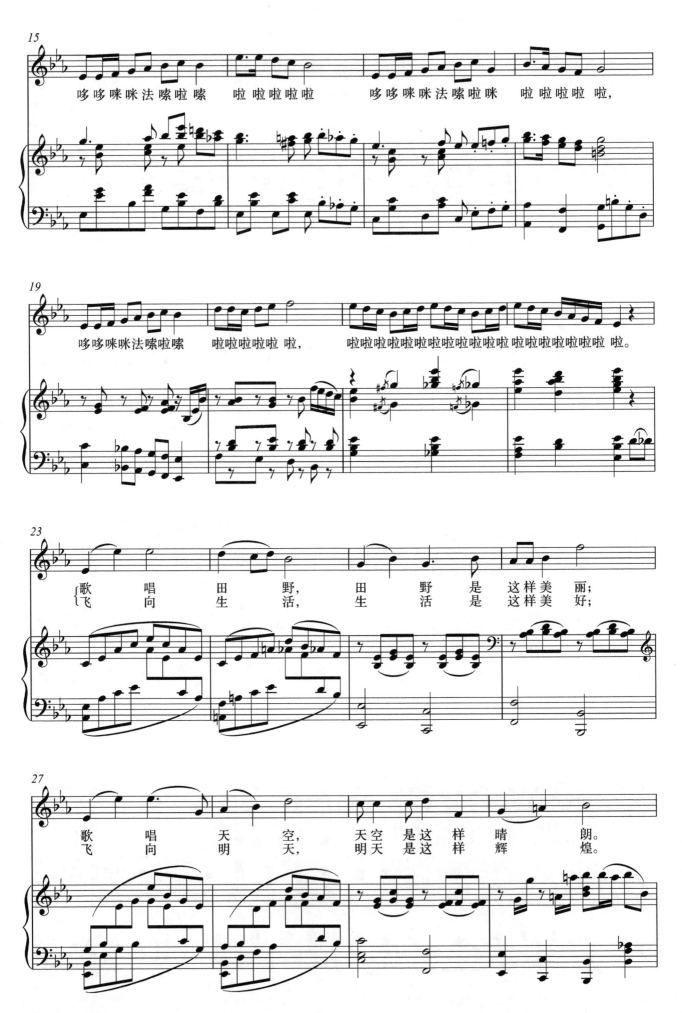

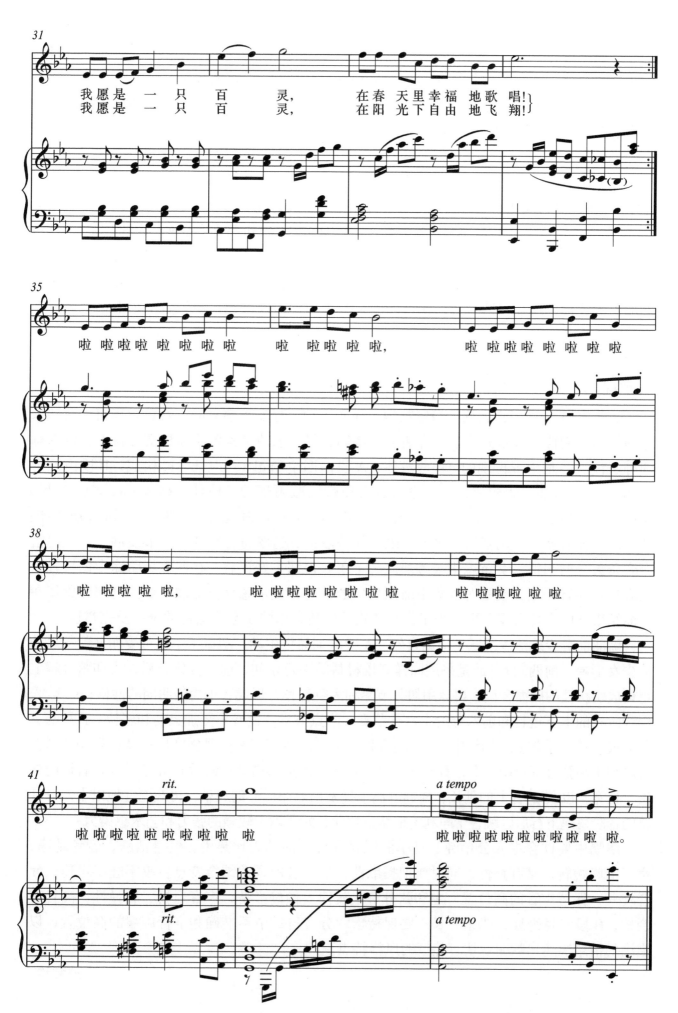

背景知识

瞿琮（1944—），湖南长沙人，当代著名诗人，音乐文学家，国家一级编剧，中国音乐文学学会副主席，多次获得中宣部"五个一工程"奖、国家文华奖、国家金鸡奖及国务院文化部奖、国务院广电部金奖、鲁迅文艺奖金、解放军文艺大奖等，是第一位获得军委主席通令全国给予记功的军队文学家。

郑秋枫（1931—），辽宁丹东人，著名作曲家。曾任广州军区战士歌舞团首席提琴、指挥、创作室主任、团长，广东省音乐家协会主席，1991年起享受国务院颁发的政府特殊津贴。代表作品有歌曲《我爱你，中国》《帕米尔，我的家乡多么美》等。

《生活是这样美好》是影片《海外赤子》的插曲。《海外赤子》是珠江电影制片厂1979年上映的一部国产经典电影，由欧凡、邢吉田导演，秦怡、史进、陈冲等主演。影片讲述了华侨黄德深在新中国诞生后，怀着强烈的爱国热情，放弃了国外的优渥生活条件，回国参加祖国建设，虽在"四人帮"横行期间备受委屈，历经沧桑，但仍然坚定不移，怀抱赤诚爱国之心的故事。

演唱提示

歌曲篇幅不大，$^\flat$E大调，情绪热烈，朴实生动，抒发了率真的少女黄思华对生活和未来的热情与期待，音乐充满了青春活力和蓬勃朝气。歌曲结构紧凑而极富有特点，可以有两种解读。一是为带再现的AB两段体，A段由四个乐句a、a^1、b、b^1构成，B段由五个乐句c、c^1、d、b、b^2构成；二是也可以看作带缩减再现的三段体，即A（a、a^1、b、b^1）B（c、c^1、d）A^1（b、b^2）。A段后半部分乐句b、b^1巧妙地运用了音阶上下进行构成轻快活泼的旋律音调，并用音阶唱名或"啦"代替歌词，这既符合影片中情节发展，表达出富有音乐天分的归侨之女黄思华报考部队文工团获得评委好评后，在回农场路途中愉快轻松的心情；在音乐上，也是对段落中前面乐句的补充，使情感抒发更加充分。这部分旋律在歌曲结束处的变化再现，更渲染了作品的欢乐情绪，增强了歌曲结构的统一及完整性。

歌曲前奏音乐活泼跳跃、清新自然。A段歌词简洁生动，塑造了单纯可爱而又朝气蓬勃的少女形象。前两句a、a^1是采用同样音乐材料的平行乐句，前八分休止后，主和弦分解上行构成跳跃性的旋律音调，再运用切分节奏和大跳音程，形成音乐简洁明朗的性格；b、b^1采用音阶式的上下进行和前八分后十六分节奏、附点节奏，使音乐更加灵动和轻快。B段与A段形成对比，乐句c、c^1运用八度大跳音程和节奏的拉宽，音乐风格宽广抒情；乐句d结合音阶和主和弦分解音调，上行直至歌曲最高音g^2，形成小高潮；最后的乐句b^2通过音调的放慢、拉宽，以及g^2音上的延长，酣畅淋漓地抒发出姑娘内心的欢乐，再戏剧性地以十六分音符的音阶快速下行后以跳音干净利落地结束歌曲，赋予歌曲较强的张力和艺术感染力。

演唱中要体会主人公单纯、直率的性格和对生活的无比热爱，气息活跃，音色纯净，声音清脆婉转，富有弹性，同时要把握歌曲一字一音的词曲结合特点，咬字吐字迅速，元音统一，保持声音的高位置。主和弦分解式旋律要做好准备，声音通畅、有弹性，高音有余地，B段气息舒展，线条悠长。要保持十六分音符的节奏准确和下行旋律的高位置，以饱满的情绪表达出歌曲欢快、热情的风格特点。

（孙会玲）

杨 白 劳

歌剧《白毛女》选段

贺敬之等 词
马　可等 曲
黎英海 改编

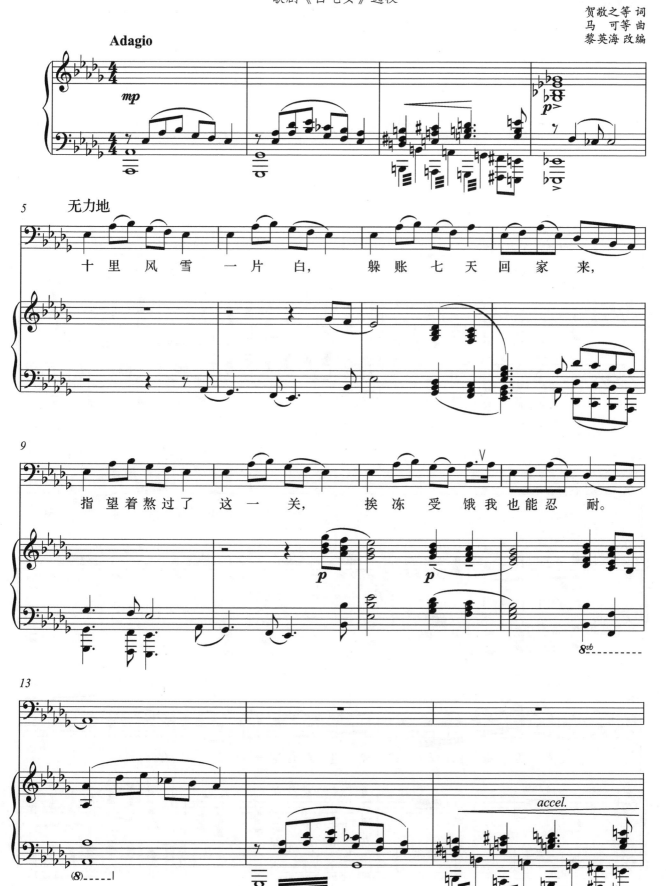

117

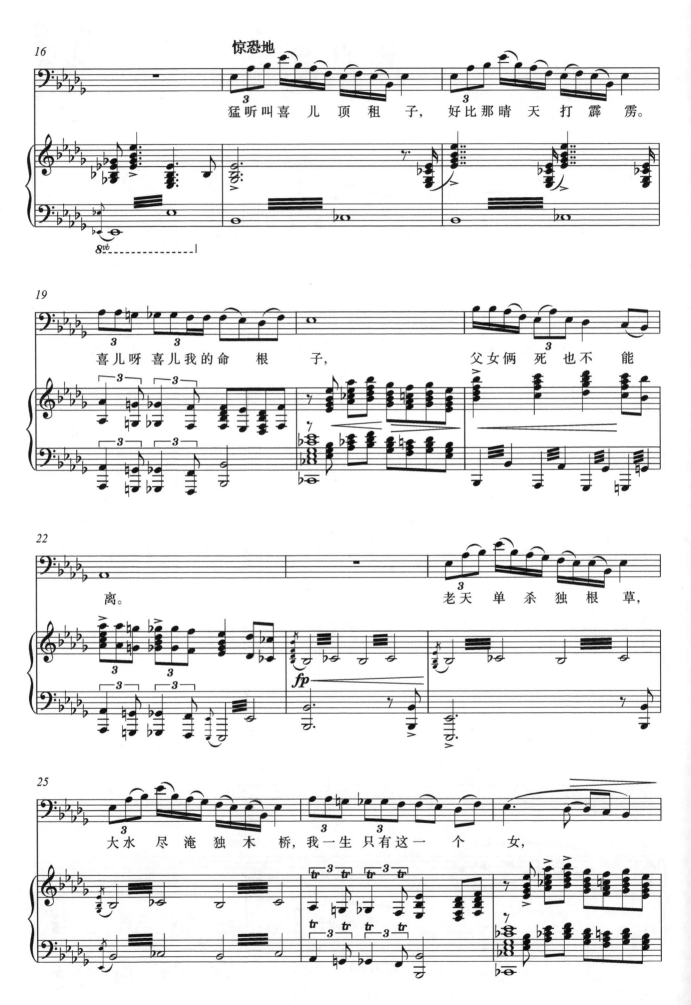

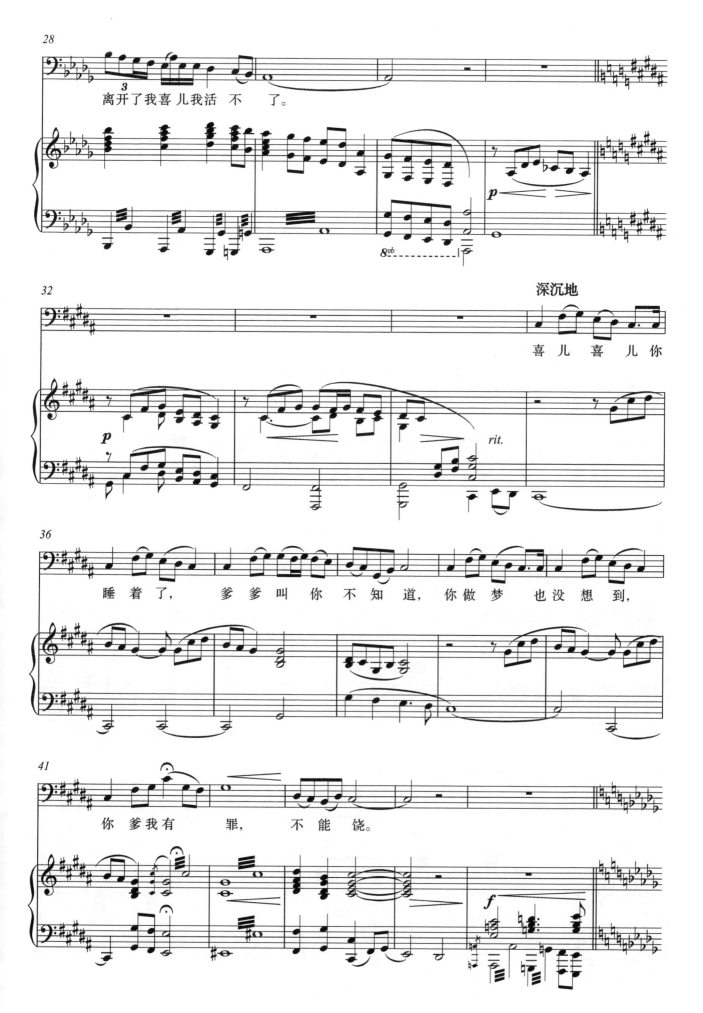

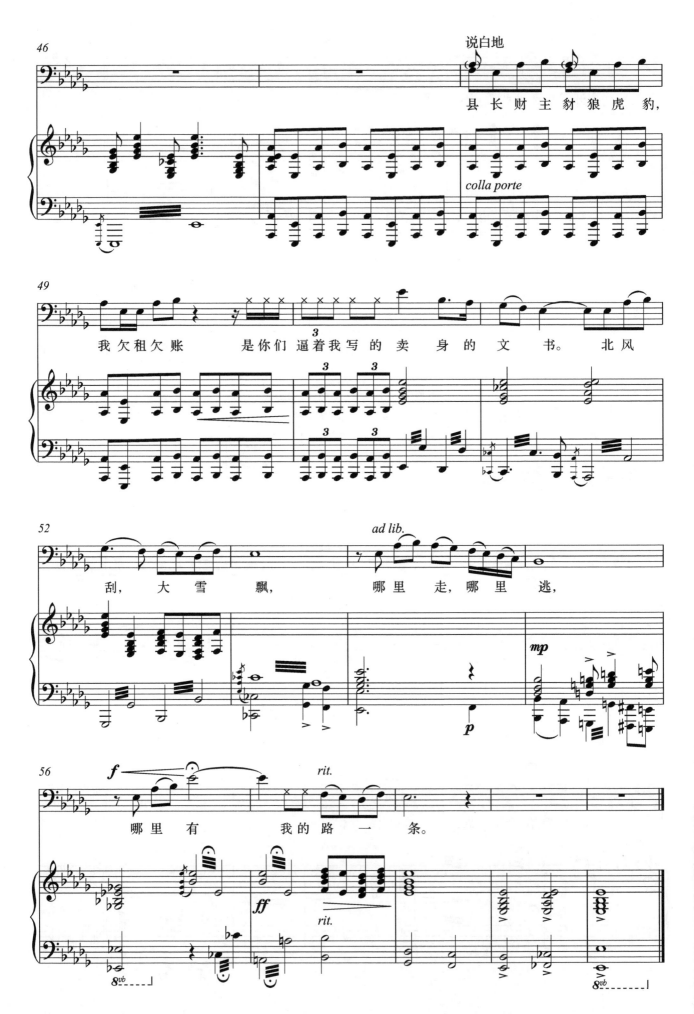

背景知识

这首男中音唱段选自民族歌剧《白毛女》。这部歌剧由延安鲁迅艺术学院集体编剧，贺敬之、丁毅执笔，马可、张鲁、瞿维、焕之、向隅、陈紫和刘炽作曲，于1945年4月在延安首演，标志着中国民族歌剧的诞生。歌剧取材于当时流传于晋察冀地区的"白毛仙姑"的民间传说，讲述了1935年河北杨各庄老佃户杨白劳的独生女——少女喜儿被地主欺压、糟蹋后，逃至深山野林中，因长期的非人生活变成"白毛女"，直至八路军解放了杨各庄，建立了民主政权，喜儿终于得以报仇雪恨、重获新生的故事。

《杨白劳》出自歌剧第一幕。杨白劳由于无力还地租，外出躲债七天，在风雪交加的大年三十晚上偷偷回家，但被地主黄世仁威逼签下了以喜儿顶租还债的卖身契。回家后，看着熟睡的女儿，他悲愤交加，愧疚难当，而喝盐卤自尽。音乐素材源于陕西民间音乐，运用戏曲板腔体结构和深沉悲伤的曲调，塑造了憨厚老实、绝望无助的老农民形象。

演唱提示

《杨白劳》唱段富有很强的戏剧性，共分为四段，各部分音乐主题材料集中统一，它通过主题音调的变形和调式调性的变化，完成了人物情绪状态的转换和戏剧情节的发展，从而丰富、生动地塑造了人物形象。

前奏共四小节，前两小节是主题音调在低声区的模进，后两小节通过右手和弦与左手震音的反向进行，渲染出沉重压抑的气氛，描绘出杨白劳签下卖身契后失魂落魄的心情和踉跄前行的步态。

A段主题改编自山西民歌《捡麦根》，在♭D宫系统的徵调式上，音乐主题单一，多重复乐句，级进为主的音调低沉缓慢，下行的旋律似一声声叹息，无力地诉说主人公外出躲债的艰辛和无奈。演唱时要把握受欺压的老农民的懦弱性格特点，声音线条要有气息支持，充满无助感地歌唱，但不可停滞，影响旋律的流畅性。

B段是重复乐段，延续A段的♭A徵调式，但旋律音调进行了变化发展。前两小节的旋律由抒情性的舒缓音调变为急促的宣叙性，音符密集，音调上扬，伴奏声部的震音、和弦强有力的进行，衬托出人物情绪的激烈紧张，表达出杨白劳被逼签卖身契的惊恐、挣扎、悲愤和绝望。演唱中要加强说的感觉，开头两小节的上行音调要把握三连音、十六分等节奏的准确与强烈的语气感，咬字迅速果断，歌唱腔体保持好，气息支持深沉有力，"父女俩死也不能离"虽然音调下行，但语气强烈，表达出人物内心的悲愤。

C段与A段音调较为接近，但移调到B宫系统的♯c商调式。主人公面对睡梦中的女儿，用低沉、迟缓的音调诉说了自己被迫卖女的悔恨心情。演唱可控制力度，声音轻柔、连贯、悲伤，饱含对女儿的怜爱与不舍，而最后的乐句"你爹我有罪"中的"有"要适当延长并加强力度，以倾诉他的愧疚和自责。

第四段D段是作品的高潮，音乐更具戏剧性，说白与演唱交融在一起，是主人公对邪恶势力的强烈控诉。音乐回到开始的♭D宫系统，结束在商调式上。开始音调一字一顿，速度由慢到快，把情绪推上高潮，"卖身的文书"的"卖"和结束句"哪里有我的路一条"的"有"在歌曲最高音上，是人物悲愤情绪的最终爆发和悲怨的呐喊，发声要强劲有力，气息支持坚实，要把他在封建势力的残酷压榨下走投无路、彻底绝望的心情淋漓尽致地表达出来。

这首作品具有丰富的情感内涵和强烈的戏剧张力，对于演唱者的声音控制能力、情感理解与戏剧表现力有较高要求，适合高级程度的男中音声部演唱。

（孙会玲）

紫 藤 花

歌剧《伤逝》选段

王 泉、韩 伟 词
施光南 曲

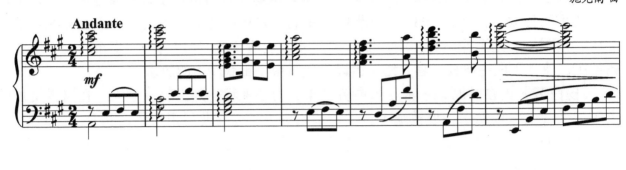

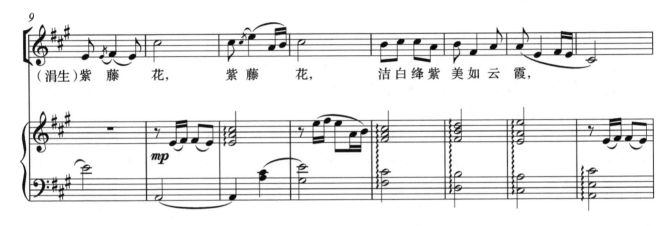

(涓生)紫藤花，紫藤花，洁白绛紫美如云霞，

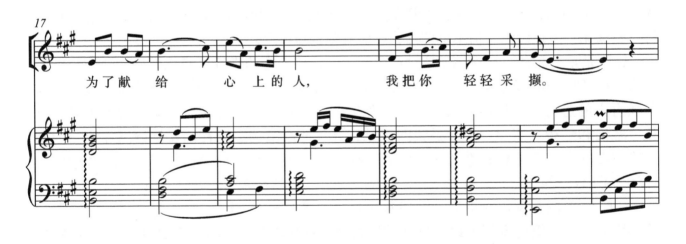

为了献给心上的人，我把你轻轻采撷。

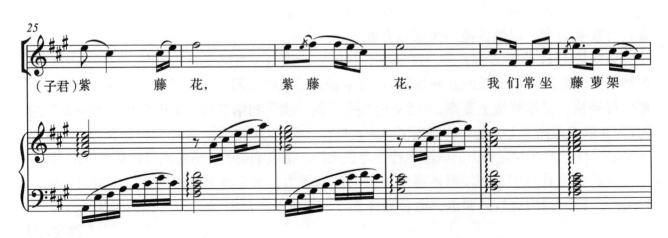

(子君)紫藤花，紫藤花，我们常坐藤萝架

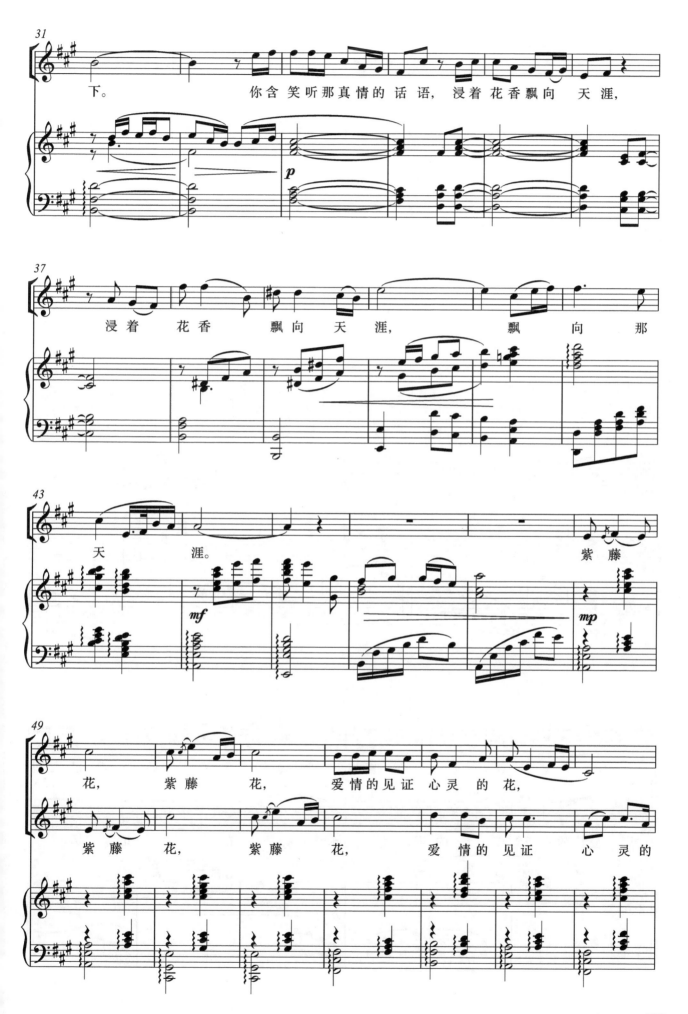

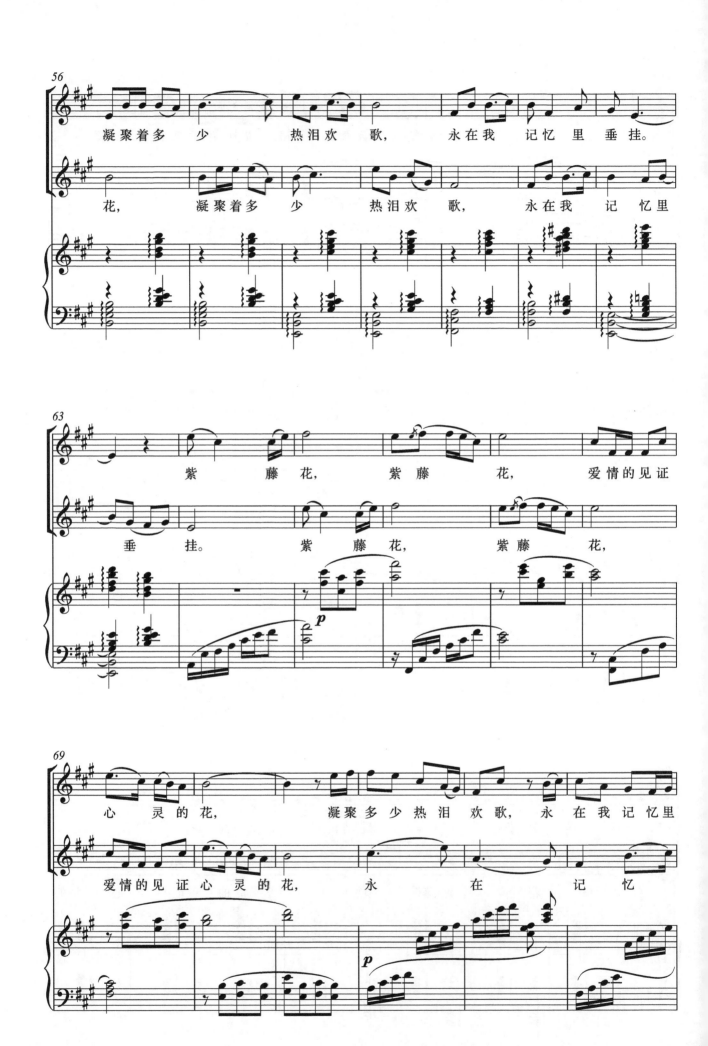

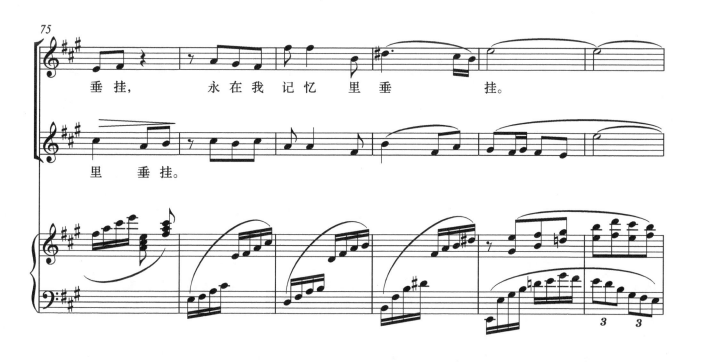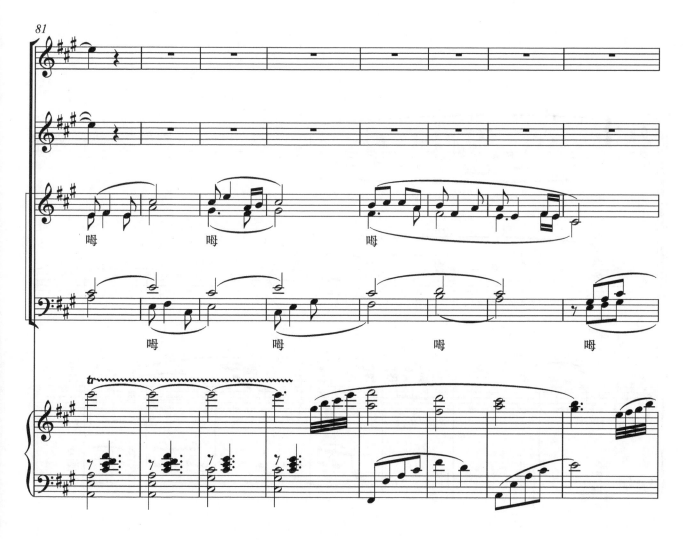

背景知识

《伤逝》是由鲁迅先生创作的一部以爱情为题材、反映"五四"时期知识分子命运的短篇小说。涓生和子君都是"五四"式新青年,子君认识涓生后,听他讲新文化、新道德、新观念,深受影响,并与之相恋。他们为了追求自由美满的爱情生活,勇敢地冲破封建礼教的藩篱,结为伉俪。但爱情的幸福并不能超然于社会之外而孤立存在,子君很快就陷入家务之中。不久,涓生被迫辞退了职务,二人生活没有了着落,涓生对子君的爱情也逐渐消失,并在现实重压下选择了外出躲避。最后,在涓生坦露自己不再爱她的真实想法后,子君回到了自己的家,并在伤心绝望中死去。涓生得知后追悔莫及,凄婉、悲伤地写下这篇手记,并带着心灵的创伤探索新的人生。

民族歌剧《伤逝》是20世纪80年代施光南为纪念鲁迅先生诞辰100周年而创作的,由王泉、韩伟改编,施光南作曲,中国歌剧舞剧院于1981年秋首演于北京。歌剧巧妙地运用了"春、夏、秋、冬"四季时序的方式展开剧情。歌剧创作借鉴了西洋歌剧的表现形式,广泛运用了咏叹调、宣叙调、对唱、重唱、合唱、伴唱等丰富多样的声乐体裁,最大化地凸显了"音乐"这一艺术形式。紫藤花是剧中二人纯洁美好爱情的象征。主人公涓生和子君演唱的二重唱《紫藤花》出现在剧中的春夏之交,曲风浪漫,情感真挚,是一首纯真热烈、甜蜜动人的爱情二重唱。

演唱提示

作品结构精练、篇幅短小,为两段体曲式,在歌剧中演唱了三遍。第一遍为男女对唱,表达了男女主人公对美好爱情的向往和对对方的真诚倾诉;第二遍是旋律声部错位一小节的卡农式二重唱,是爱情的升华,也是二重唱的重点和难点;第三遍是合唱队哼鸣的音乐主题,以烘托出沉浸在美好爱情中的涓生和子君的甜蜜心情,温馨而浪漫地表达出二人对纯真爱情的憧憬,在让人意犹未尽的意境中结束全曲。

女高音独唱部分,语气中要充满少女的期待,要把握好热恋中的甜蜜、愉悦,以及对即将到来的美好新生活的憧憬。在主人公各自内心的情感叙述中,涓生如同对待紫藤花一般欣赏子君的美,他的情感基调是带着忧伤的幸福,"我把你轻轻采撷"表达出涓生对子君的小心呵护;子君对涓生的爱则有不同,她对涓生的爱更加单纯、甜蜜和热烈。

演唱第二段二重唱时需要更加注重男女主人公之间的情感呼应,相互做"让位"处理,不断地在"你强,我就弱;我强,你就弱"的过程中推进音乐,同时需要注意两者的音色融合。

重唱作为歌剧中不可忽视的一部分,有其独特的艺术魅力和审美价值,中国民族歌剧重唱作品更是融合了中国本民族的音乐艺术风格特点,有着较高的艺术价值。《伤逝》作为中国民族歌剧史上一部不朽的佳作,其中的优秀唱段至今仍是声乐训练中的常用作品,二重唱《紫藤花》就是其中之一。

(周闵)

一首桃花

歌剧《再别康桥》选段

林徽因 词
周雪石 曲

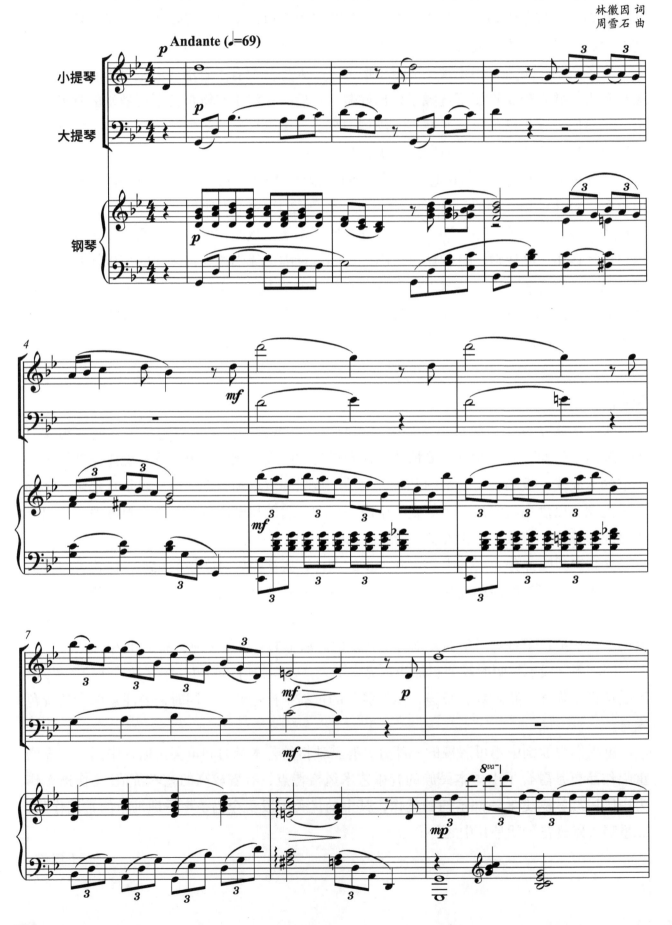

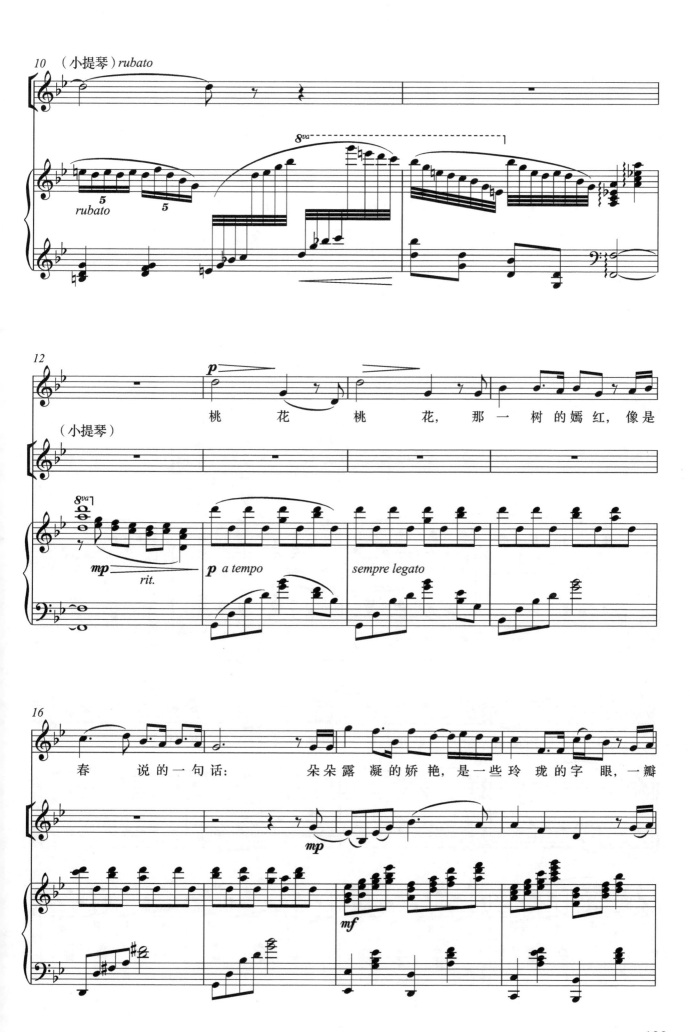

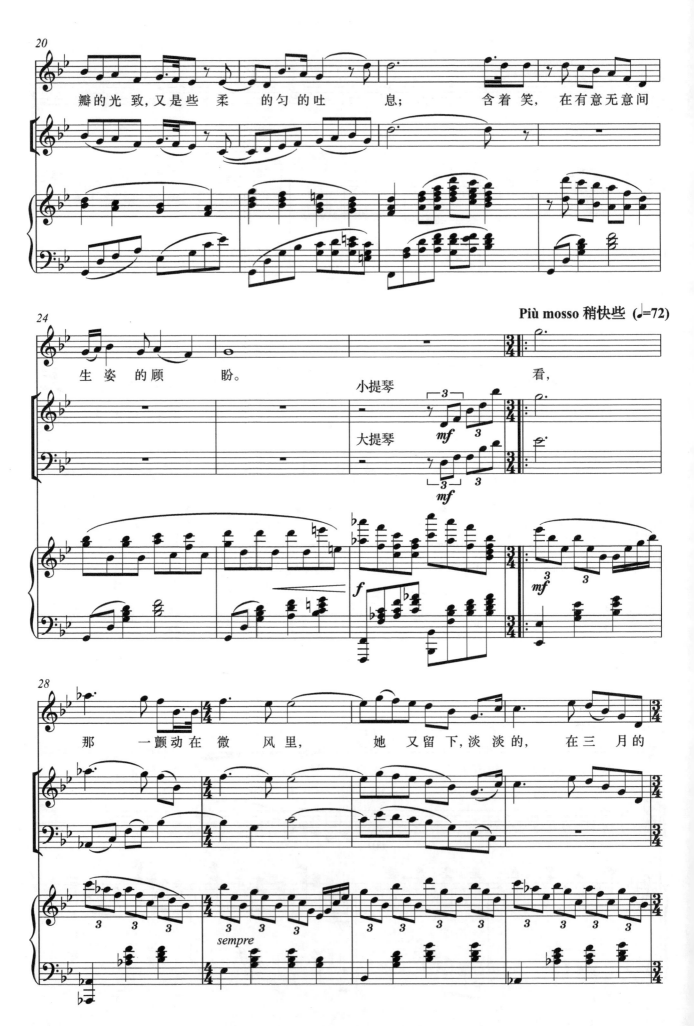

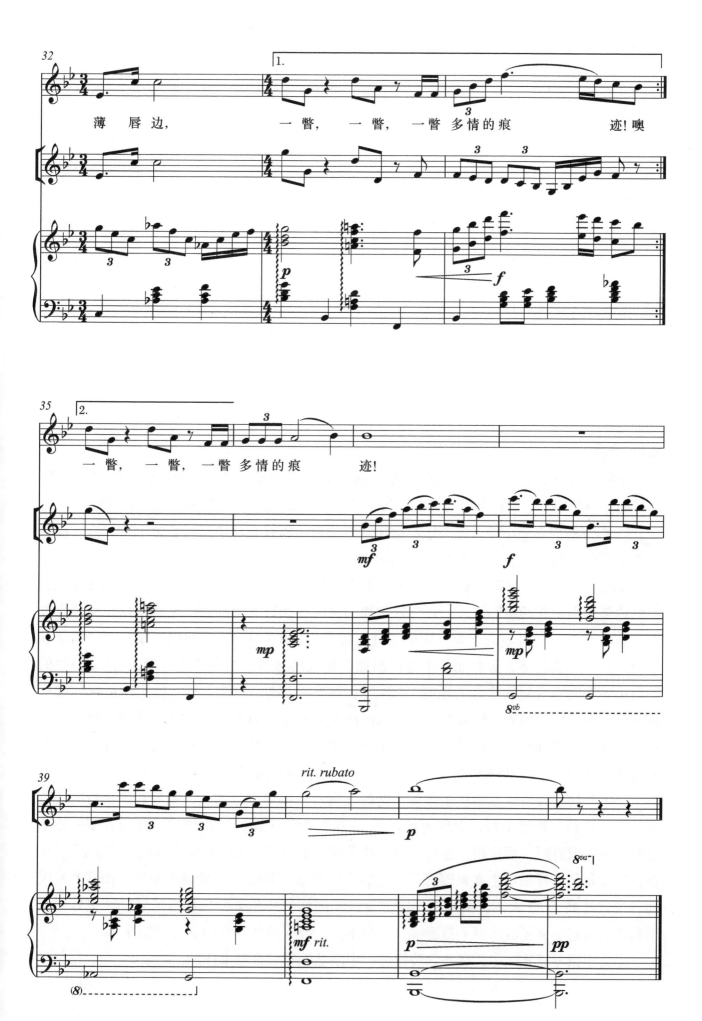

背景知识

《一首桃花》选自歌剧《再别康桥》。这部歌剧由于"演出场地小、演员数量少、乐队编制与舞台布景简单、音乐结构短小而精悍"而被称为中国第一部小剧场歌剧,由陈蔚编剧并导演、周雪石作曲。歌剧于2001年12月1日在北京人民艺术剧院首演,并连续演出25场,获得业内广泛好评,并在2009年11月,成为国家大剧院落成后试营业的首场歌剧演出。歌剧没有强烈的戏剧冲突,而极具抒情气质。它着重讲述了建筑师、新月派诗人林徽因(1904—1955)与梁思成、徐志摩的爱情、诗情。剧中共有五个角色:梁思成、林徽因、徐志摩、陆小曼和诵者。全剧共分"墓地游吟""天坛同台""再别康桥""沉沦上海""双清重逢""挣脱泥淖""白日飞升""人鬼情未了""再别康桥"九个部分,结构简洁精练、风格温馨淡雅、诗意盎然,展现了我国近代知识分子的文人气质。

歌词是林徽因于1931年5月在香山养病时创作的一首新诗。歌词轻盈、唯美、温暖、灵动,精致典雅,如梦如幻,充满了韵律美、诗情美、诗意美,读来令人怦然心动、回味无穷。诗人运用拟人手法,把桃花比作一个顾盼生姿的妙龄女子,用轻柔的语调细腻地描摹桃花的妩媚婀娜姿态,写出了近现代知识女性对美的体悟。

演唱提示

作品结构为AB两段体,g小调—♭B大调,通过柔美抒情的女高音与小提琴、大提琴、钢琴的伴唱与应和,把诗歌中的柔情、恬美表达得生动雅致、清新脱俗、层次分明。

12小节的前奏g小调,三个乐器运用八度音程、颤音以及快速琶音上下行,进行动人心弦的深情重唱,营造了柔美、恬静、淡雅的意境,自然地引出歌声。

A段(5~17)g小调,采用感叹式的下行音调,配合伴奏部分八分时值的平稳律动,细腻地刻画出桃花的娇媚可人。开头乐句如同沉醉于如诗如画的自然美景中的少女轻启红唇,喃喃自语:"桃花桃花,那一树的嫣红,像是春说的一句话。"演唱时要控制好情绪和声音,在气息支持下,柔和而清晰地发出如口语般的感叹,语气亲切自然。"朵朵露凝的娇艳……在有意无意间生姿的顾盼。"弱起小节音区提高,旋律上行八度大跳后婉转起伏地下行,通过向大调的短暂离调,最后结束在主音 g^1 上。这部分音乐线条婉转流畅,灵动深情,同时织体加厚,力度增强,加入了小提琴声部婉转悠扬的吟唱,与钢琴部分八分时值的和弦进行,衬托出稍激动的音乐情绪,由衷地赞美精致清雅的娇美之花。

一小节的过渡有效地推动了音乐情绪的发展,大提琴声部加入,钢琴和声进行明亮有力,弦乐声部三连音上行,力度增强为 f。B段转为E大调,速度加快,伴奏音型一改平稳的八分时值进行,而运用三连音进行。这是作品的高潮,旋律开始直接出现高音区 g^2 长音,后面每句同样采用由高婉转而下为主的旋律形态,但比A段旋律更加悠长而富有歌唱性。最后转到了♭B大调。演唱中,要把握好不同调性的色彩变化和情绪转换,更好地运用和控制气息,高音区声音不挤不推、不躁不急,要保持住诗情画意和抒情品格。

尾奏中钢琴意犹未尽,在和弦转位进行中淡然、雅致地结束作品。

<div style="text-align:right">(孙会玲)</div>

一道道水来一道道山

新版歌剧《刘胡兰》选段

海啸 词
陈紫 曲
茅沅 配伴奏

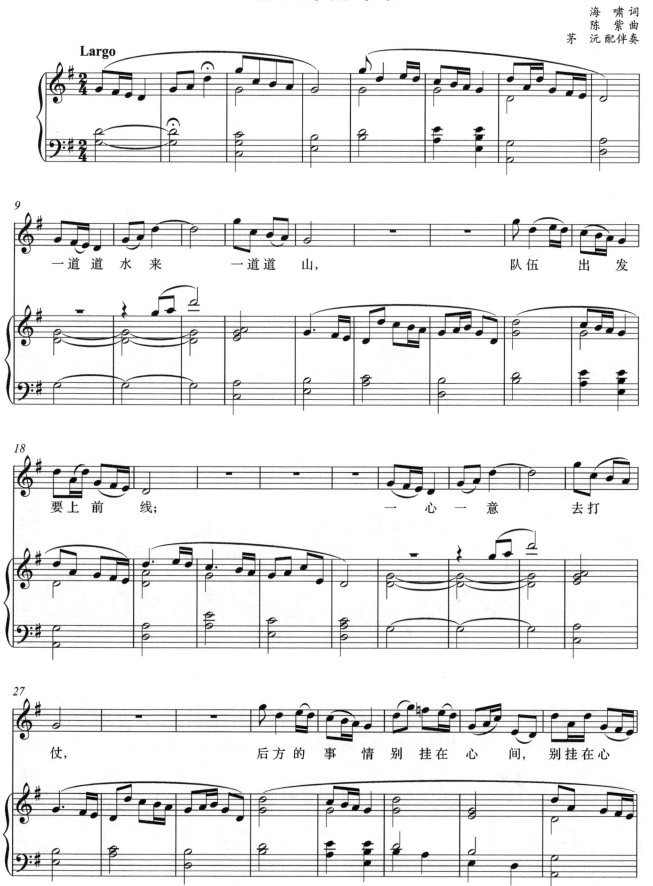

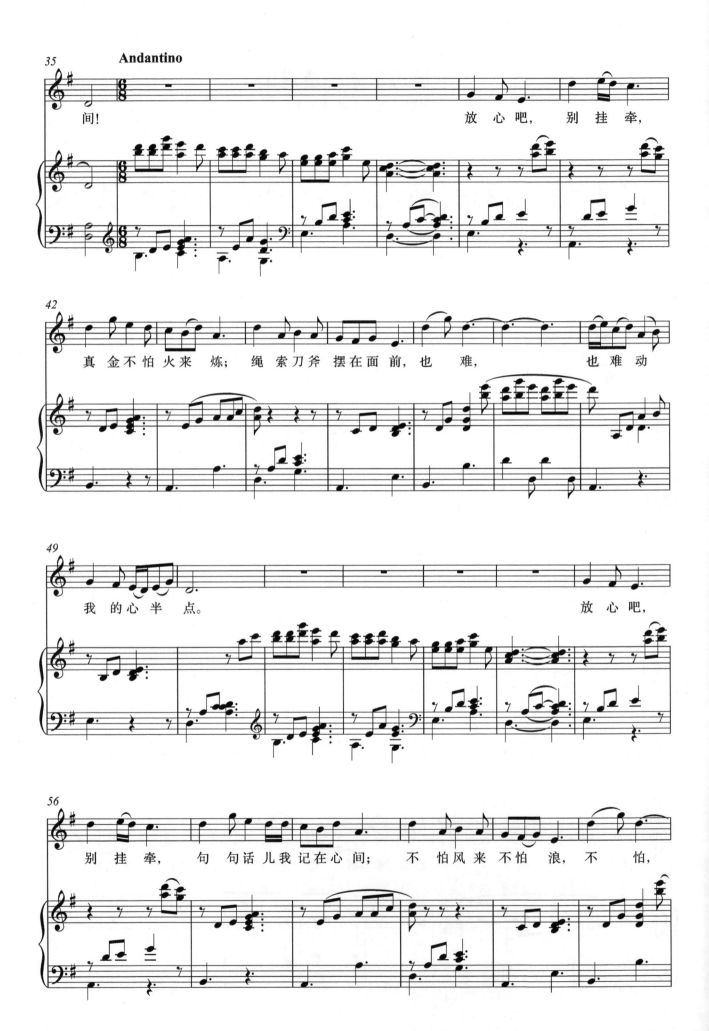

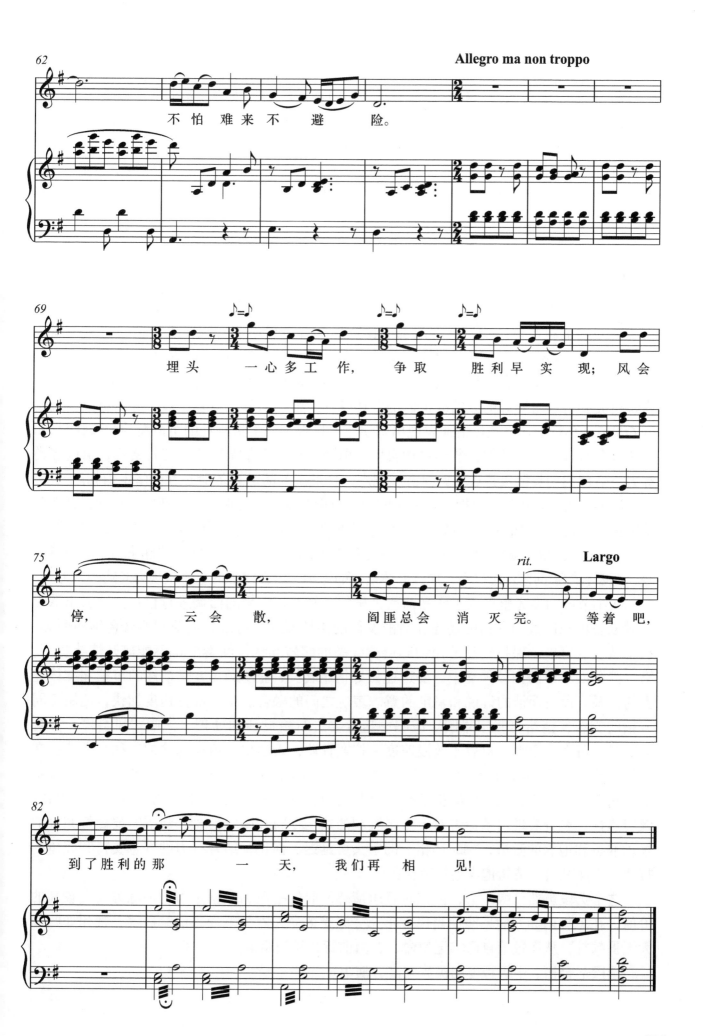

背景知识

歌剧《刘胡兰》讲述了在解放战争中壮烈牺牲的革命烈士刘胡兰的英雄事迹。1947年1月12日，15岁的中共候补党员刘胡兰面对残酷的国民党阎锡山军队，坚韧不屈、大义凛然，慷慨就义，毛泽东主席亲笔为她题字"生的伟大，死的光荣"。1948年，八路军120师西北战斗剧社创作了歌剧《刘胡兰》，在她的家乡——山西省文水县进行了首演。1954年10月4日，于村、海啸、卢肃、陈紫编剧，陈紫、茅沅、葛光锐作曲，创作了新版的同名歌剧，并由中央实验歌剧院于北京天桥剧场首演。《一道道水来一道道山》是新版歌剧中的唱段。

演唱提示

这个唱段借鉴了山西民歌《交城的山来交城的水》和山西梆子的音调素材，以及中国传统戏曲的板腔体结构，具有浓郁的民族民间音乐风格。音乐优美抒情，情感细腻真挚，抒发了年轻的女革命者刘胡兰丰富的内心世界和坚定乐观的革命精神。唱段可分为三部分：第一部分是带有散板性质的广板，线条悠长连绵，婉转动听，由对山河景色的深情描绘过渡到对即将奔赴前方的战士们的殷切叮咛。第二部分是重复乐段，运用更灵动流畅的6/8拍，小行板，坚定热情地表现出刘胡兰不畏艰难、不怕牺牲的革命精神和顽强意志。第三部分快板，混合节拍，节奏更加自由。前两句带有宣叙调性质，音符密集，语调铿锵有力，后面四句具散板特点，旋律舒展宽广，抒发了刘胡兰对革命必胜的坚定信念。

演唱民族声乐作品，要把握好字正腔圆、声情并茂，注意根据音乐情绪的变化，合理调整字头、字腹、字尾的时值，做到咬字吐字的准确、清晰，以及民族语言和声乐文化的韵味，同时，体会人物的年龄、性格以及情感在不同段落的发展脉络，细腻处理好乐句中的情感内涵，还要有较强的艺术想象力，加强肢体语言的运用，增强演唱的艺术表现力和戏剧张力。

八小节的前奏完整展现了作品前两个乐句，舒展、宁静的曲调进行很自然地引出歌唱者对家乡山水的亲切深情的描述和对战友们的深情嘱咐。这部分的演唱要音色纯净明亮，状态从容、舒展，保持气息的流动和旋律线条的婉转起伏，间奏中也不能离开情绪状态。第二部分四小节的钢琴伴奏中，要迅速做好情绪转换，把握好6/8跳动性的节拍和旋律连贯的关系，以及深情的诉说和坚定的意志表达之间的融合。第三部分速度加快，运用不同节拍的交替，情绪更坚定果断。演唱中速度要进行更灵活的处理，演唱"风会停，云会散"时，可在一个大气口后，放慢速度，拉宽音调，表达出对革命前途的向往与期待，在稍作停顿后，铿锵有力地唱出"阎匪总会"，八分休止后的"消灭完"要渐慢，以进入结束句高潮。对"等着吧"做散板处理，"到了胜利的那一天"的"那一天"音调一字多音、婉转悠扬，充分表现出革命者对于未来胜利的热切期盼和坚定信念，演唱时要做好充分的气息准备和饱满的激情，"那""相"的字头可延迟、强化，结合有力的气息支持和腔体的打开，干净利落、情绪饱满地结束作品。

这个选段虽然篇幅不大，但在对音乐情感发展的把握和戏剧张力的训练方面有较高的价值，在思想内涵方面，能使当代青年充分感受革命先烈为了理想前赴后继、视死如归的大无畏精神，从而鞭策自己牢记使命、奋力前行，建设祖国。

选段适合初、中级程度的民族女高音演唱。

（孙会玲）

赛里木湖面起了风浪

歌剧《阿依古丽》选段

海啸 词
石 夫、乌斯满江 曲

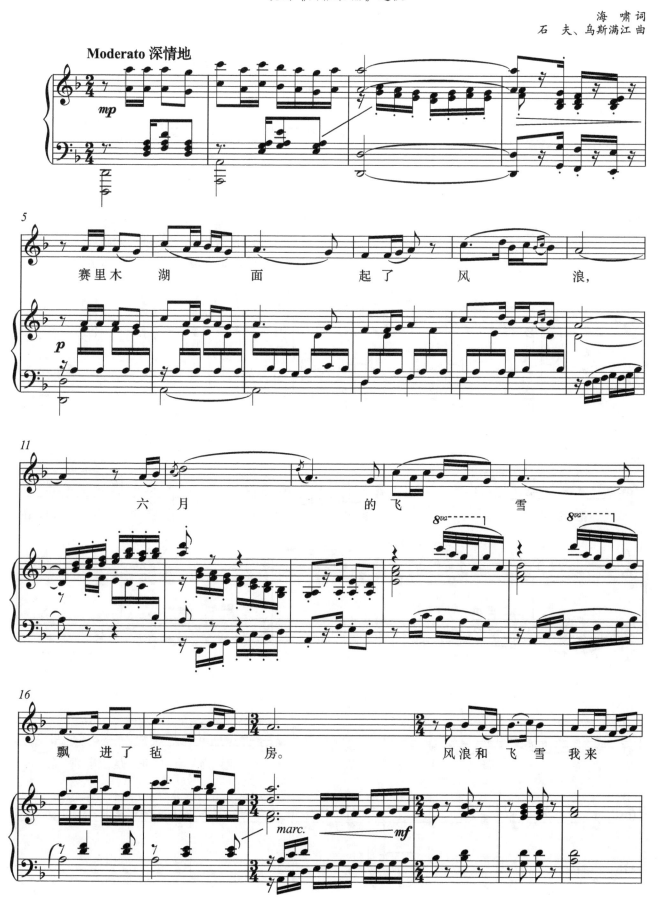

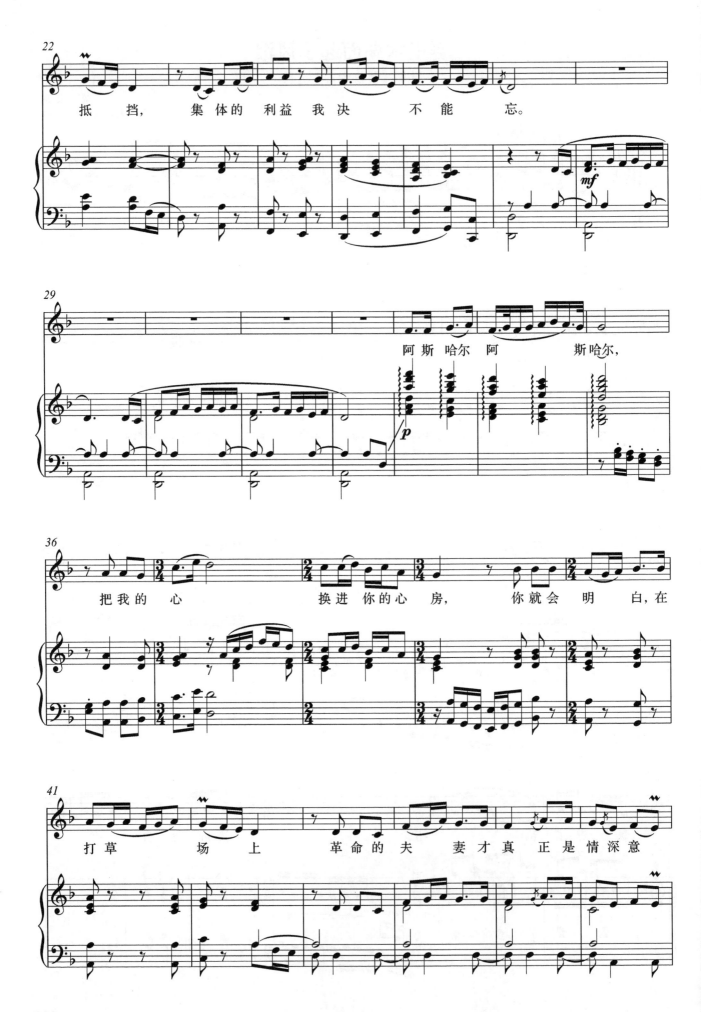

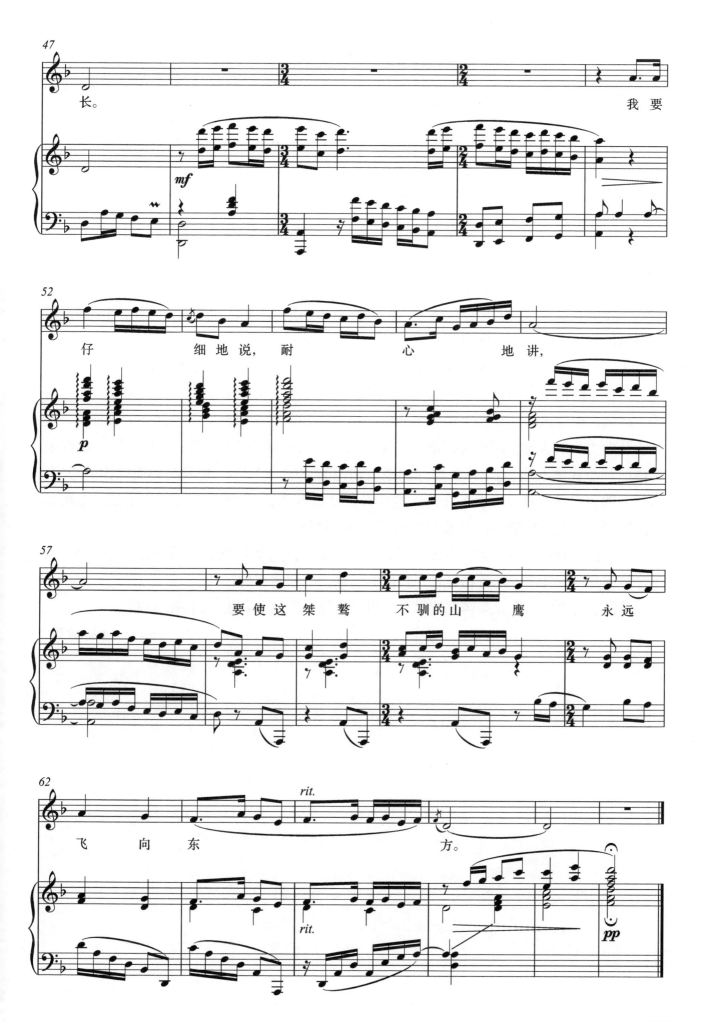

背景知识

这首作品是歌剧《阿依古丽》第四场中女主人公阿依古丽的唱段。歌剧由海啸根据电影《天山的红花》改编，石夫、乌斯满江作曲，是新中国歌剧艺术的探索之作，1966年由中国歌剧团首演。歌剧讲述了天山脚下的哈萨克牧业生产队中的故事，以生产队队长、女共产党员阿依古丽与丈夫阿斯哈尔的情感发展为主线，并在与地主哈斯木的阶级斗争中塑造了她坚定、勇敢、热情、无私的人物形象。这个唱段是歌剧中流传较广的经典唱段，表现了阿依古丽与思想落后、大男子主义的丈夫产生冲突后的思索和对他的期望。

演唱提示

这部歌剧的音乐在借鉴西方歌剧创作手法的基础上，结合了哈萨克和维吾尔民族音乐，装饰音和连绵婉转的旋律线条使作品具有浓郁的民族风格，体现了特定时期中国民族歌剧创作的革命化、民族化和"洋为中用"的指导思想。

咏叹调篇幅不大，借鉴了维吾尔族民歌《春天之歌》的曲调，旋律委婉深沉、真挚动人，表现了阿斯哈尔因为私自卖草受到阿依古丽的批评，非常不服气，两人回家发生争吵后，阿依古丽走出帐篷后的冷静思考和内心独白，共有三个层次。第一部分借景抒情，面对心爱的丈夫的误解，阿依古丽毫不妥协，保持自己的坚定立场："风浪和飞雪我来阻挡，集体的利益我决不能忘。"第二部分期望得到他的理解和支持："把我的心换进你的心房，你就会明白，在打草场上，革命的夫妻才真正是情深意长。"第三部分音调舒展，是阿依古丽决定对丈夫进行帮助："我要仔细地说，耐心地讲。"

整首作品总体难度不大，速度缓慢，情感平稳，气息宽广悠长，诉说感强，训练中要唱好装饰音，保持声音的流畅连贯、积极的气息支持和情感的抒发。

选段适合女中、次女高声部演唱，是初、中级声乐学习者较好的训练材料。

（孙会玲）

我的爱人你可听见

歌剧《长征》选段

邹静之 词
印 青 曲
白栋梁 配伴奏

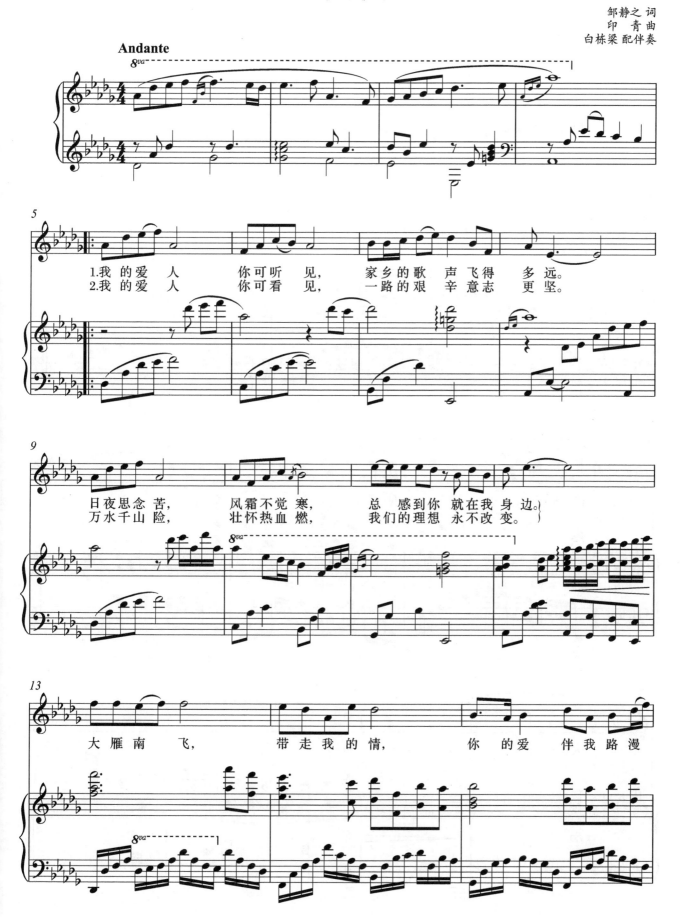

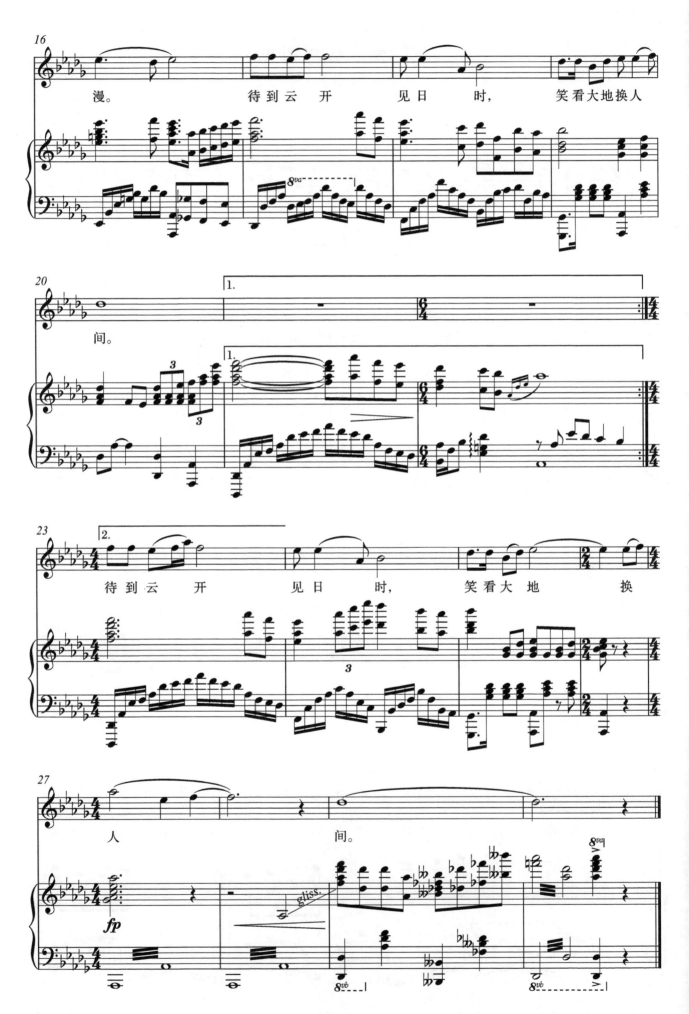

背景知识

这是中国原创歌剧《长征》中彭政委的经典唱段，由邹静之作词、印青作曲。歌剧《长征》是为纪念中国工农红军长征胜利80周年而创作，作品通过剧中人物彭政委、曾团长等人的感人事件，凸显工农红军百折不挠、团结互助、不怕牺牲、不畏艰险的长征精神。

作曲家印青具有"旋律之王"的美称，这部作品体现了他鲜明的创作特点：曲调优美、情感真挚、朗朗上口，具有浓郁的民族风格。第一段抒发革命战士对自己家乡亲人和爱人的思念，表现出红军钢铁战士心中的柔情。第二段表现了两万五千里长征路上的艰难跋涉中，中国工农红军战士们的坚定意志和积极乐观的精神气质。

演唱提示

这首作品为单二部，$^\flat$D大调式，舒缓的行板，4/4，歌词质朴且充满诗意，音乐流畅优美，情感细腻动人。

前奏具有民歌音调色彩，将听众的思绪引入了漫漫长征路。

A段（5~12）运用诉说的表现手法，体现了一种"隔空对话"的意境，描写了革命战士对家乡和爱人的思念之情，这种情化为一种力量，陪伴在战士的左右，并激励着战士不忘初心、继续前行。演唱时，要求头腔与胸腔、声音与气息的结合。尤其是开头第一句，音域达到f^2，要保持气息的均匀、连贯。

B段（13~30）深刻表现出战士们不畏艰险、勇往直前的长征精神以及对于革命终将胜利的坚定信念。音乐色彩明朗，具有激情，音域在中高音区，演唱时要注意气息支持、喉头的稳定和声音的高位置，做到声音连贯统一、情感抒发到位。

作品表达了红军战士对家人、亲人的柔情以及对胜利的坚定信念和向往，演唱中要用真情实感去领悟作品的内涵，体会革命战士的英雄情怀和坚强意志，用心、用真挚的情感去感染观众，唱出积极进取、永不屈服的长征精神。同时，音调具有鲜明的民族色彩，演唱中要注意咬字吐字的规范，做到字正腔圆。歌词韵脚是十三辙中的"言前辙""an"，在吐字时一定要充分打开牙关，做到字头鲜明有力、字腹响亮明确、字尾归韵干净利落。

（朱莹）

轻轻推开一扇窗

音乐剧《星》选段

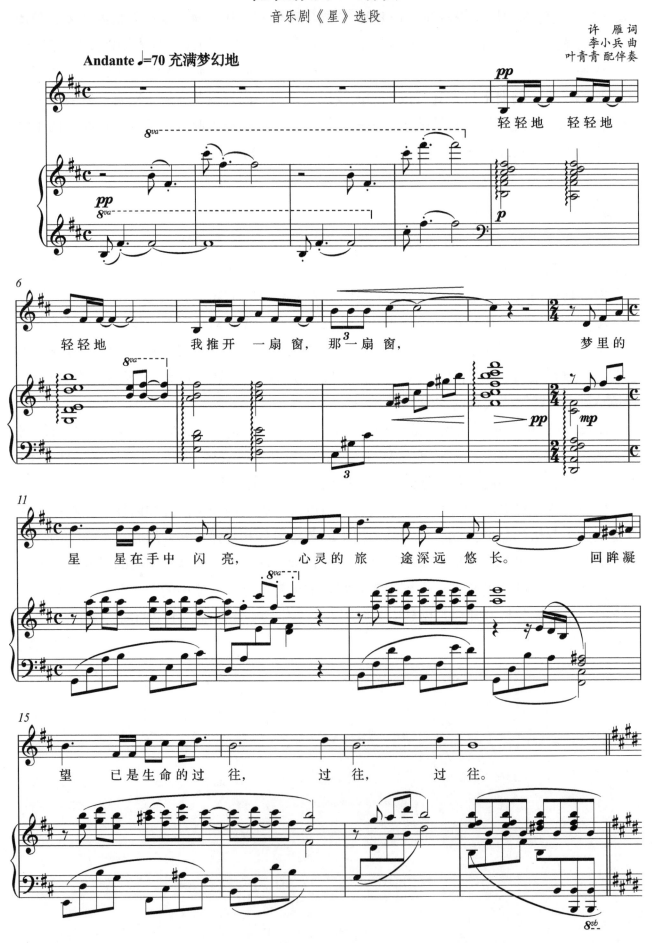

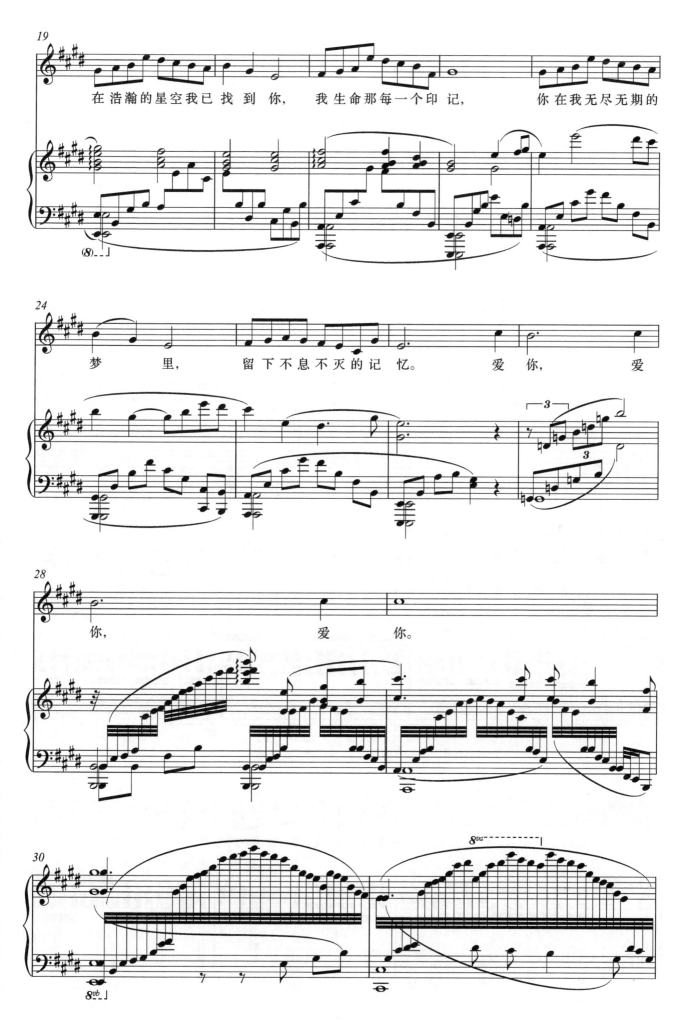

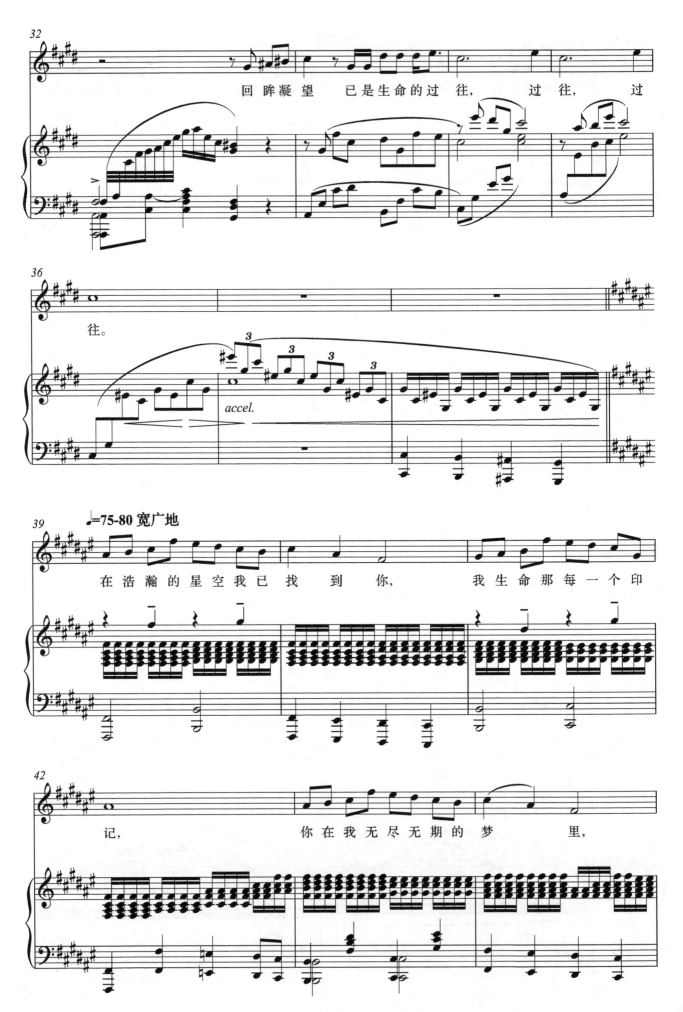

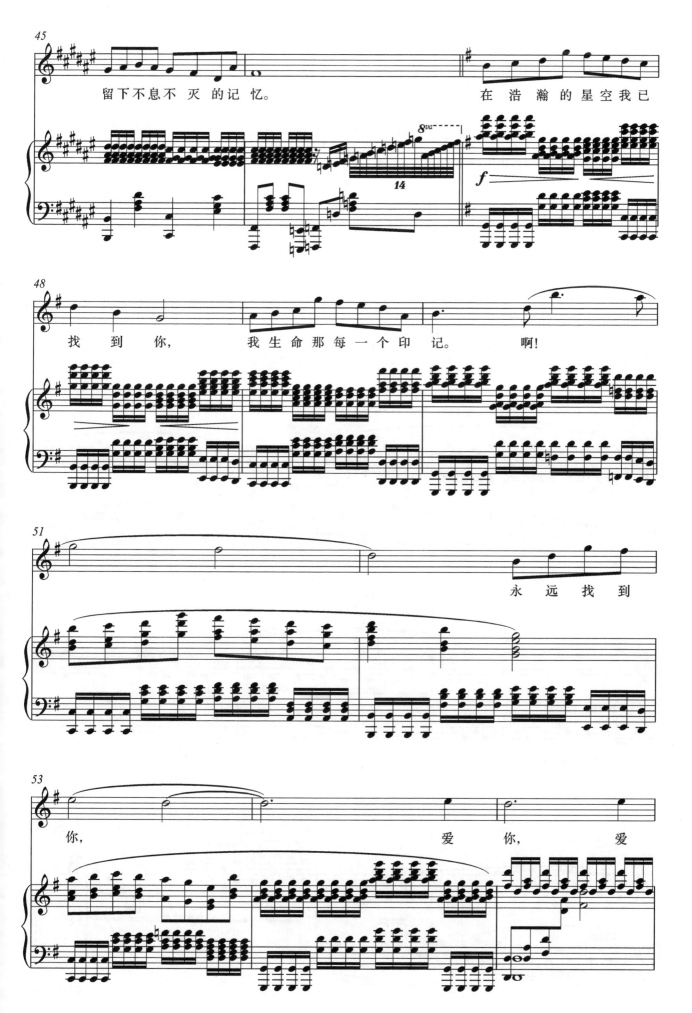

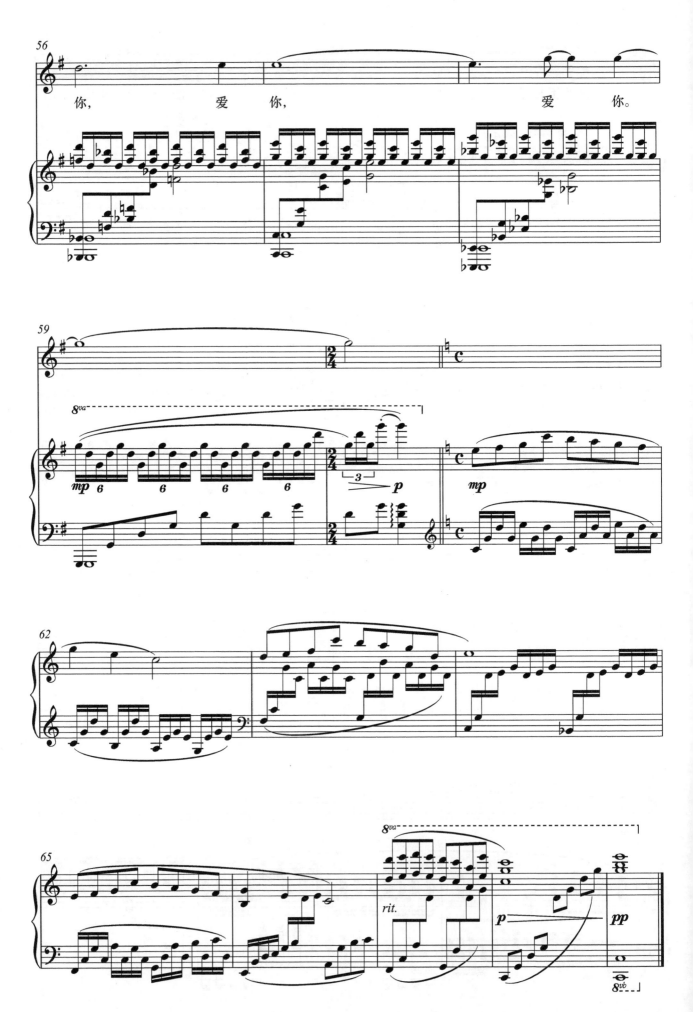

背景知识

这首作品选自反映当下都市现实生活的大型音乐剧《星》。该剧由许雁编剧、李小兵作曲、信洪涛导演,于2005年9月在国家大剧院上演,获得很好的社会反响,并荣获文化部第十二届"文华大奖"。剧情大意为:女主人公、美丽的湘西妹子月月从乡村来到城市寻找姐姐如花,迷茫无助中,被经纪人发现并被说服参加选美大赛。同时,她与执行任务的便衣警察阳光一见钟情。在阳光的帮助和鼓励下,月月获得了选美比赛的冠军,成为一颗耀眼的新星。然而,命运如此残酷。阳光在执行任务中发现,月月的姐姐竟然就是他们跟踪调查的毒贩,而如花最终被同伴杀人灭口,阳光也在抓捕中为保护战友而不幸牺牲。

《轻轻推开一扇窗》是月月获得选美大赛冠军时所演唱的唱段。此时她经历了最初的迷茫、遇到恋人的甜蜜、登上选美舞台的欣喜,已成为梦想中最耀眼的一颗星星。通过这段独白,她深情地唱出了对于过去的回忆和感慨,也淋漓尽致地抒发了对美好未来的期待和向往。

演唱提示

作品旋律舒展开阔、色彩丰富、优美动听、深情动人。音乐包含A、B两段,分别为b小调、E大调。但通过不断升高的调性,逐步将音乐推上高潮,最终形成"前奏+$ABA^1B^1B^2$+尾声"的曲式结构。歌词叙述抒情兼备,情感细腻生动,戏剧张力大,是主人公复杂的内心独白。生活就如同打开了一扇窗,如梦幻一般,但又真实发生了,无助、欣喜、甜蜜、渴望等各种复杂情感交织在一起。演唱时要把握人物的心境和情感,情景交融,要有较好的声音控制力和情感张力。

前奏在轻力度上营造出轻柔缥缈、如梦如幻的意境。A段(5~18)b小调。演唱第一句"轻轻地我推开一扇窗"时声音要轻柔,带着向往、犹疑的感觉,但咬字吐字清晰,像说话般地唱出来,低音保持住高位置,做到声断气不断;注意旋律进行的方向,音级向上递进,直至句尾到达本句的最高音。这个长音要有气息支持,要唱得深远,好似推开窗后仰望星空。后面几句保持柔和的音色和气息的连贯流动。B段(19~29)E大调,注意旋律线条大的起伏,做好气息的准备和声音通道的稳定,速度不能慢,保证声音的舒展。A^1段(29~36)♯c小调,是A段在钢琴和歌唱声部的重复,注意调性色彩的变化和情感抒发的加强。B^1段(39~46)♯F大调,B^2段(47~60)G大调,随着调性变化,要加强气息的流动和情感的表达,唱出人物内心最深刻的感动。尤其是B^2段中的三个"爱你",由深情的呼唤到坚定的告白,富有激情,充满戏剧张力。尾声(61~69)是B段旋律在C大调上的再现,与前奏相呼应,力度较轻,表现出对过往的怀念和对未来的向往、期待。

这首作品音域b~b^2,达到两个八度,适合高级程度的女高音。

<div align="right">(孙会玲)</div>

二、外国作品

阿玛丽莉

Amarilli

[意]卡奇尼 曲

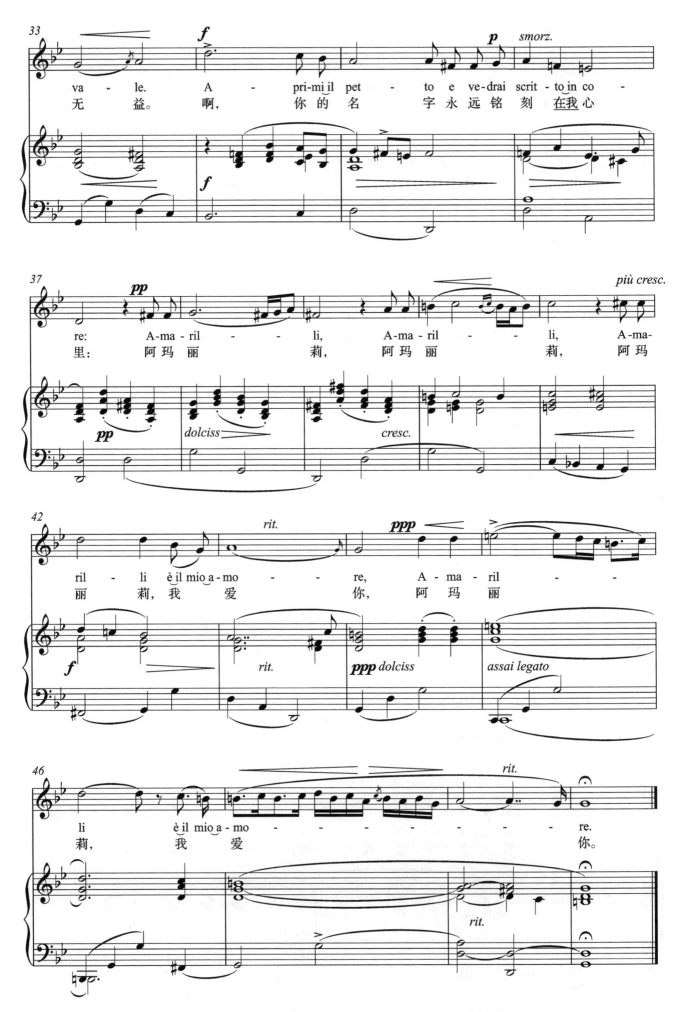

背景知识

卡奇尼（Giulio Caccini，约 1546—1618）是文艺复兴时期意大利作曲家、歌唱家，世界上正式出版的第一部歌剧就是他所创作的。他与 J. 佩里共同创作的歌剧《优丽狄茜》是意大利现存最早的歌剧，于 1600 年演出。他在划时代的代表作——曲集《新音乐》（1602 年）中创造性地发展了古希腊音乐中的单声部歌曲和情感表现的观念，强调即兴装饰和精湛的演唱技巧，开创了新的独唱风格，为后来的巴洛克音乐开辟了道路。

演唱提示

这是一首短小精练、细腻动人的爱情歌曲，表达了青年小伙子对心爱的姑娘纯真、诚挚的爱恋。歌曲调性为 g 小调—G 大调，4/4 拍，结构为 A（1~10）、B（11~27）、B（28~44）、尾声（45~49）。

歌曲音域在中声区，速度缓慢，情感单纯质朴，旋律平稳流畅，在歌唱气息的控制、喉咙状态的稳定、元音的统一和声音的平稳方面，具有较高的训练价值，因此适合各声部的声乐初学者练习。

演唱中要保持气息的流动、情感的真挚自然。注意力度的控制和表情记号，总体上用中等音量唱，轻的地方要唱在气息上，强的地方不能太过激情，保持声音的通道和高位置；尤其第 21~25 小节，三次呼唤"阿玛丽莉"，随着音调向上模进，力度渐强，情感越加热切，要气息下沉，唱得真诚、热情。尾声花腔乐句要注意气息支持和节奏的准确平稳。

（孙会玲）

我亲爱的
Caro mio ben

[意]乔尔达尼 曲

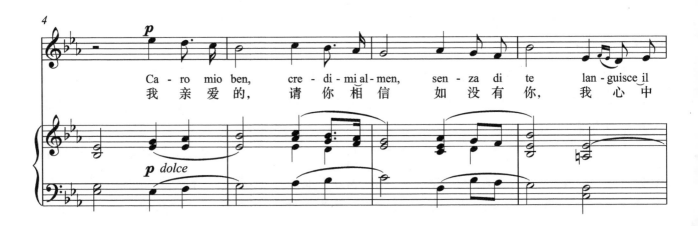
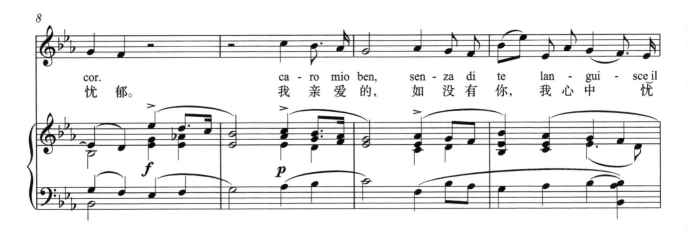
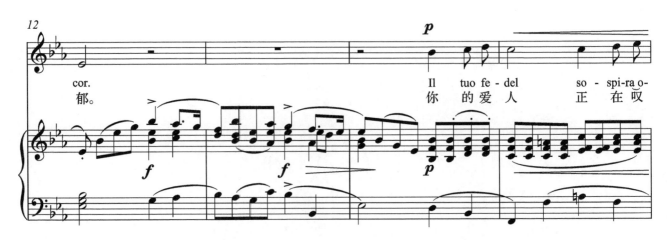

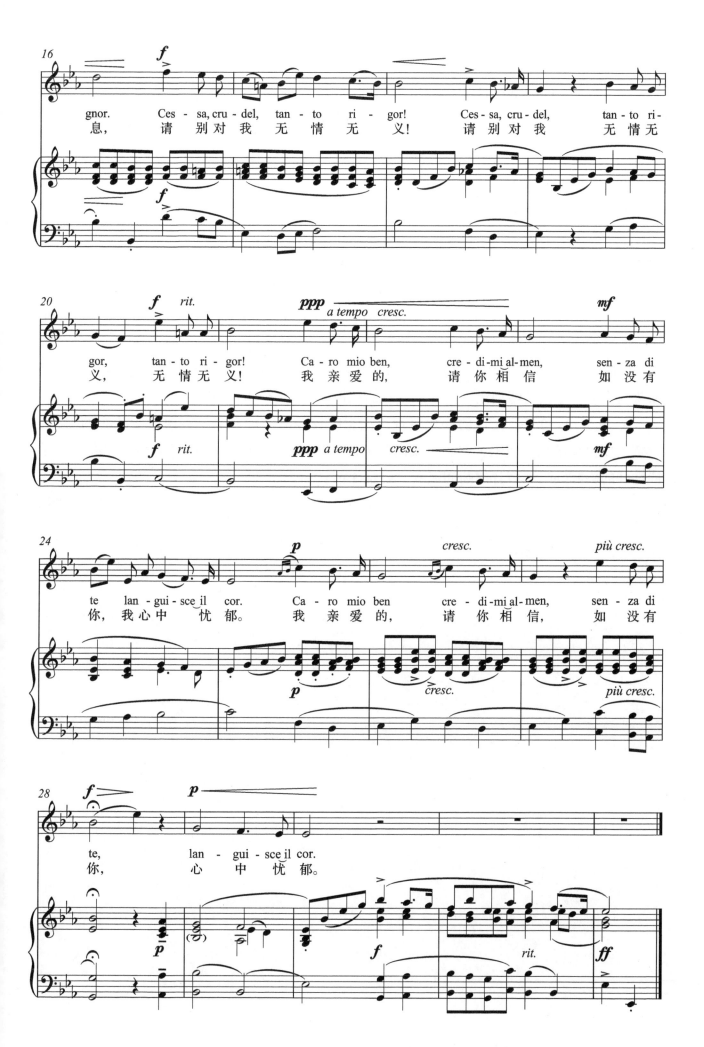

背景知识

乔尔达尼（Giuseppe Giordani，1751—1798），意大利作曲家、钢琴家、指挥家。这首具有那不勒斯特色的小咏叹调是他留存不多的作品之一，但却成为各个声部美声学习者必练的经典之作。

演唱提示

作品音域不宽，为 $^\flat e^1 \sim f^2$，共 32 小节，结构是带再现的 ABA^1 单三段曲式，$^\flat E$ 大调。歌曲旋律从第三拍开始，流畅抒情，节奏平稳徐缓，是对爱人深情款款的表白。

A 段（5~12）是平行乐段，旋律采用级进下行的叹息音调，委婉深情地诉说主人公的心声。演唱中注意弱起音的准备，要找到声音的高位置和气息的支持，保持喉咙的打开和元音的准确、直接，用叹的感觉唱出来。

B 段（15~21）旋律级进上行，随着旋律音高、力度的变化和伴奏声部连续八分时值和弦的推动，歌曲情绪稍激动。注意气息的积极流动和身体的打开。

A^1 段（22~30）是 A 段的变化再现，注意唱较轻的力度和装饰音时歌唱状态的保持，情感上要更加诚恳。演唱大跳音程及高音上的延长，需要做好积极的身体和心理准备，保持良好的头腔共鸣和声音的圆润流畅、委婉深情。

（周筠）

虽然你冷酷无情

Sebben crudele

[意]卡尔达拉 曲

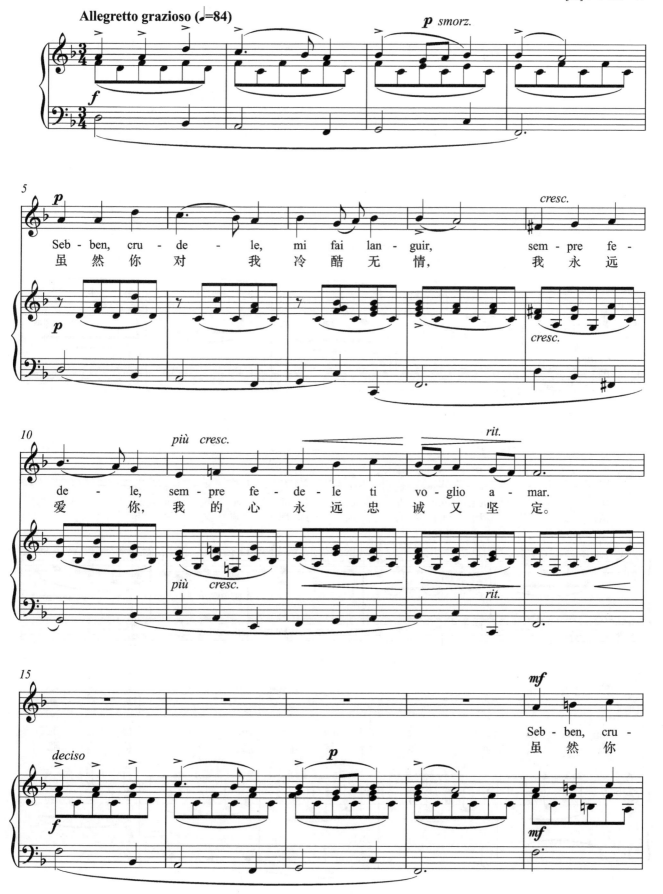

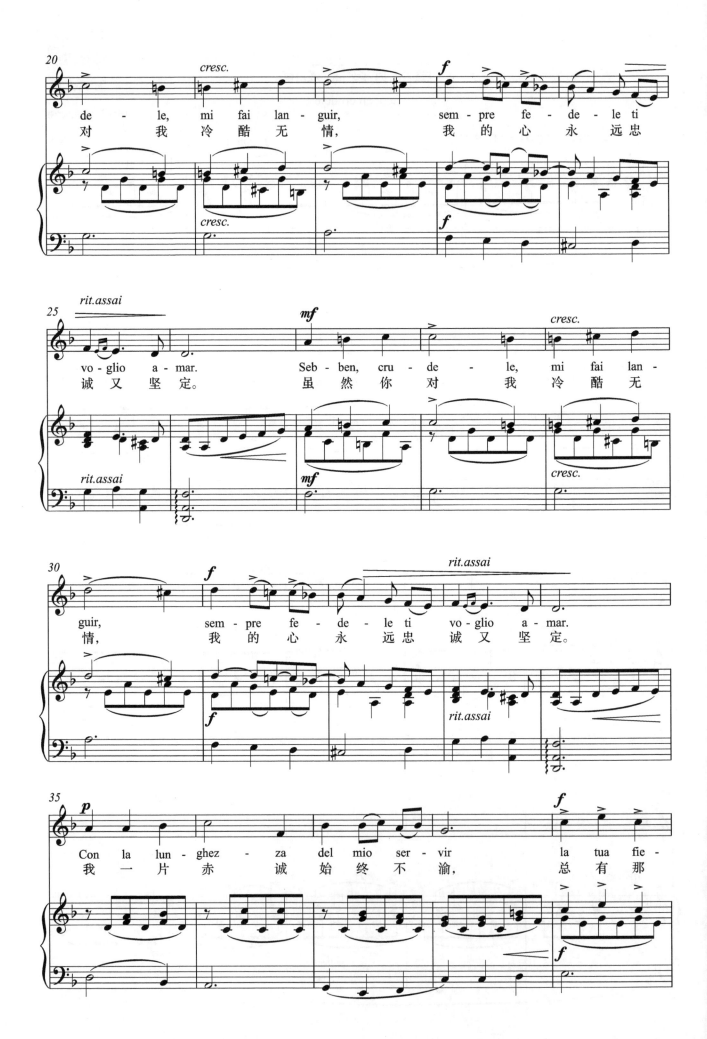

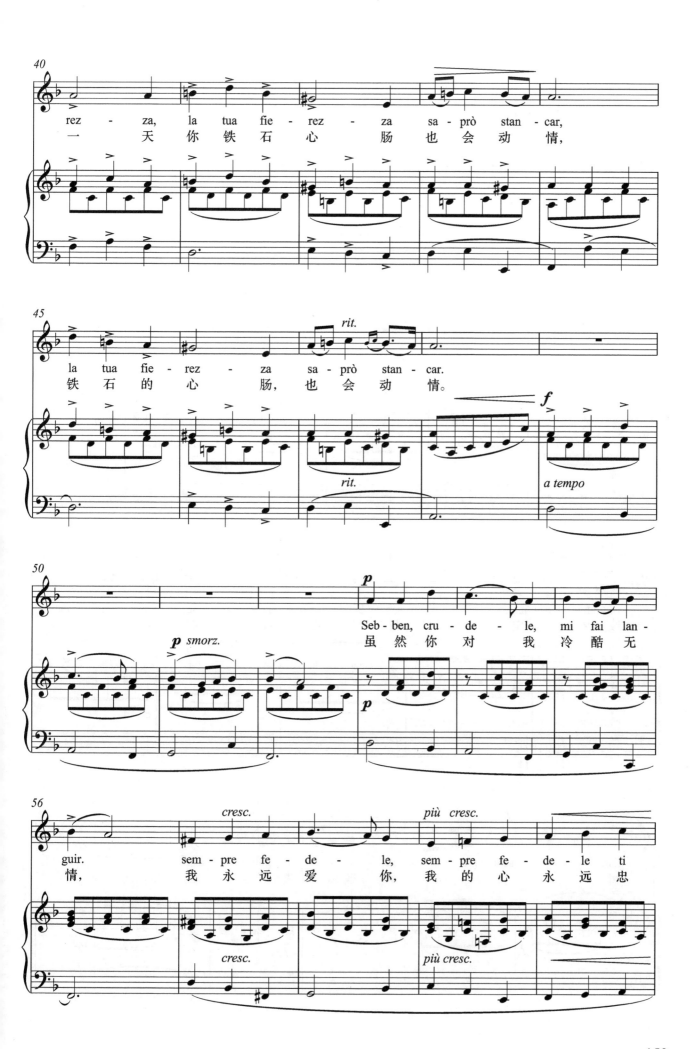

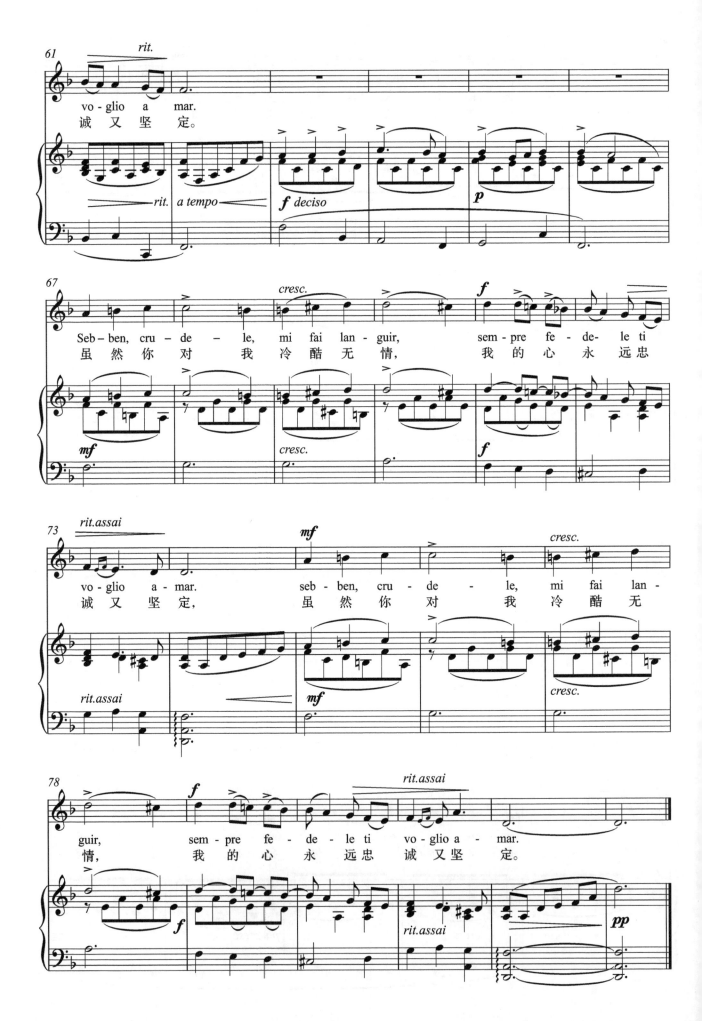

背景知识

安东尼奥·卡尔达拉（Antonio Caldara，1670—1736）是一位多产的意大利作曲家。他出生于威尼斯，在18世纪初期的意大利音乐生活中担任着重要角色。他的主要成就在歌剧、清唱剧创作上，共有歌剧近90部、清唱剧40多部。然而时至今日，他遗留下来并被传唱的作品却较少。

歌曲表达了一位失恋者尽管被爱人抛弃，但却仍然对她忠贞不渝的一片痴情。歌词感人肺腑，音乐委婉动人。结构为复三部曲式，调式调性丰富灵活，小调式的旋律中蕴含着大调坚定明朗的气质，使它不同于一般表现失恋而伤感的艺术歌曲。

演唱提示

歌曲音域不宽，旋律音调以平稳的级进为主，同时，力度、速度的变化是歌曲情感表达的重要因素。

A段（5~14）：F大调，在轻的力度上平静、诚恳地诉说对爱情的向往和忠贞不渝。这一部分虽然总体力度是"*p*"，但仍需注意力度的起伏和对比，如第8小节的突强，第9、11小节处随着音调上行的渐强以及段尾的渐弱、渐慢，最后要保持渐弱到无声，仿佛唱到内心深处。

B段（19~34）：d小调，力度、调性、情绪上与A段形成鲜明对比，从*mf*开始，并多处运用*f*、渐强渐弱、重音记号等。级进式的旋律素材来源于A段，采用模进手法盘旋上行，再级进下行，使情感抒发更加急切、真诚。

C段（35~48）：调性与旋律形态都有新的变化。a小调上的旋律一改级进进行，而多用和弦分解，更显果断。

第53~83小节再现了A、B段，是对爱情的再次表白，要保持坚定的状态。

（朱莹）

多么幸福能赞美你

Per la gloria d'adorarvi

[意]博农奇尼 曲

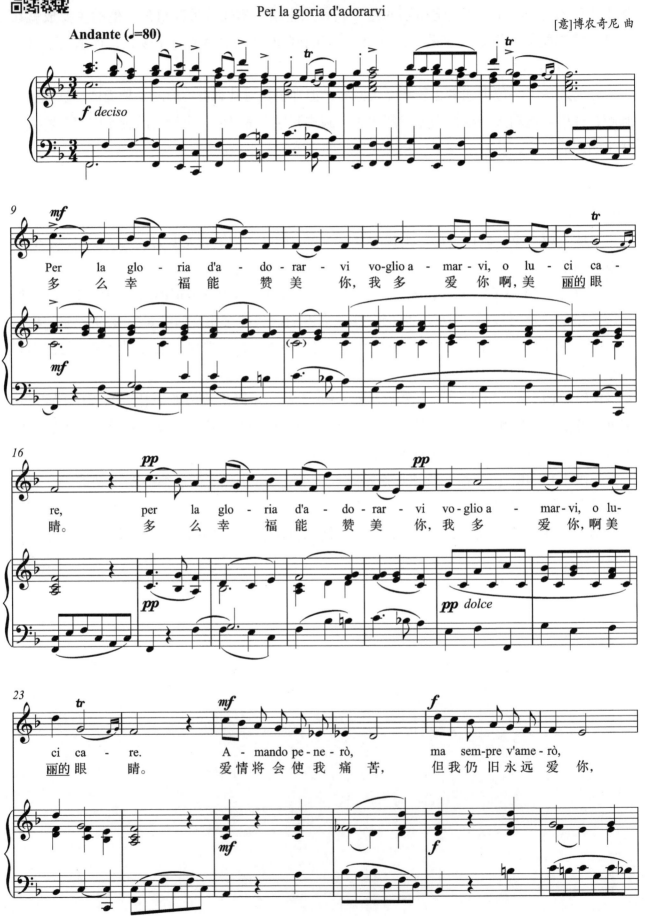

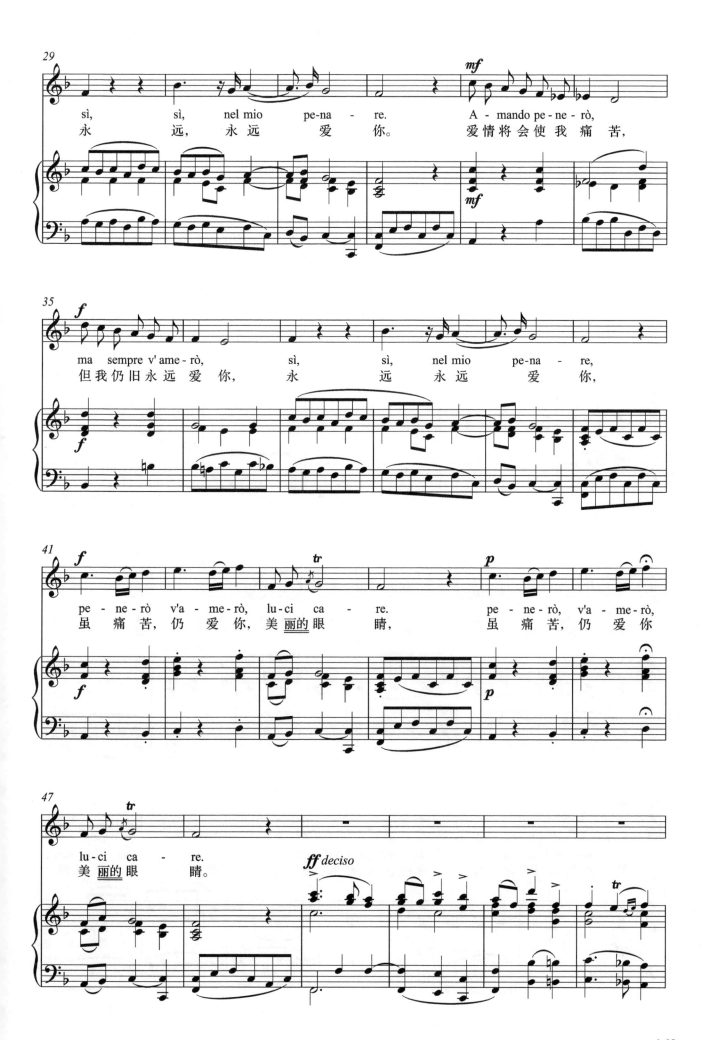

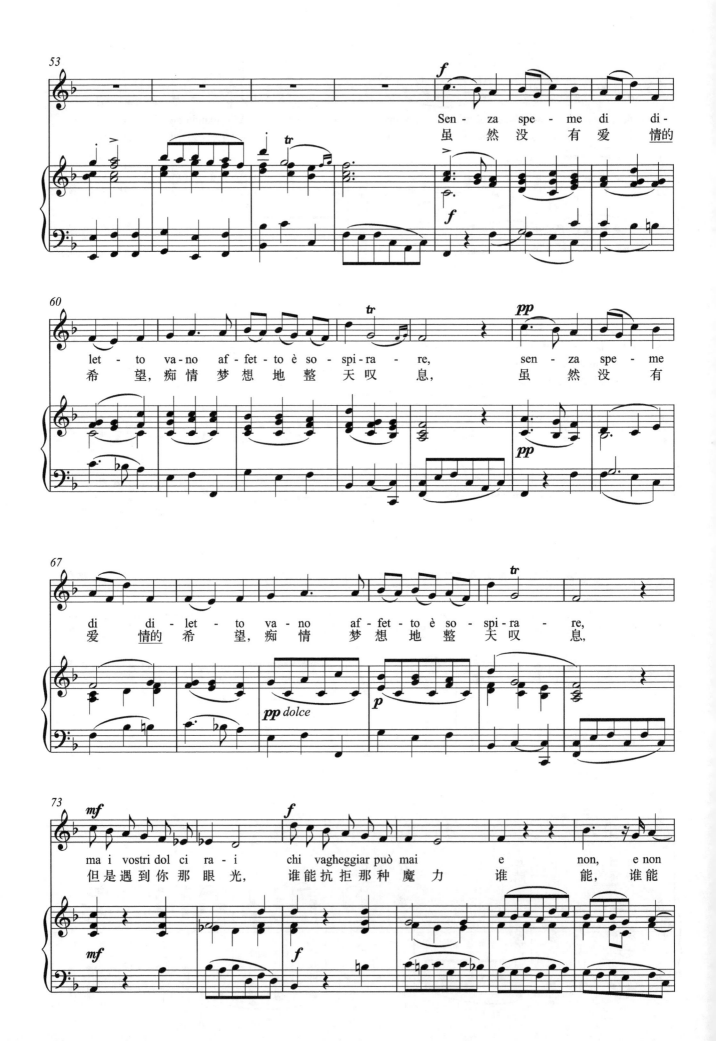

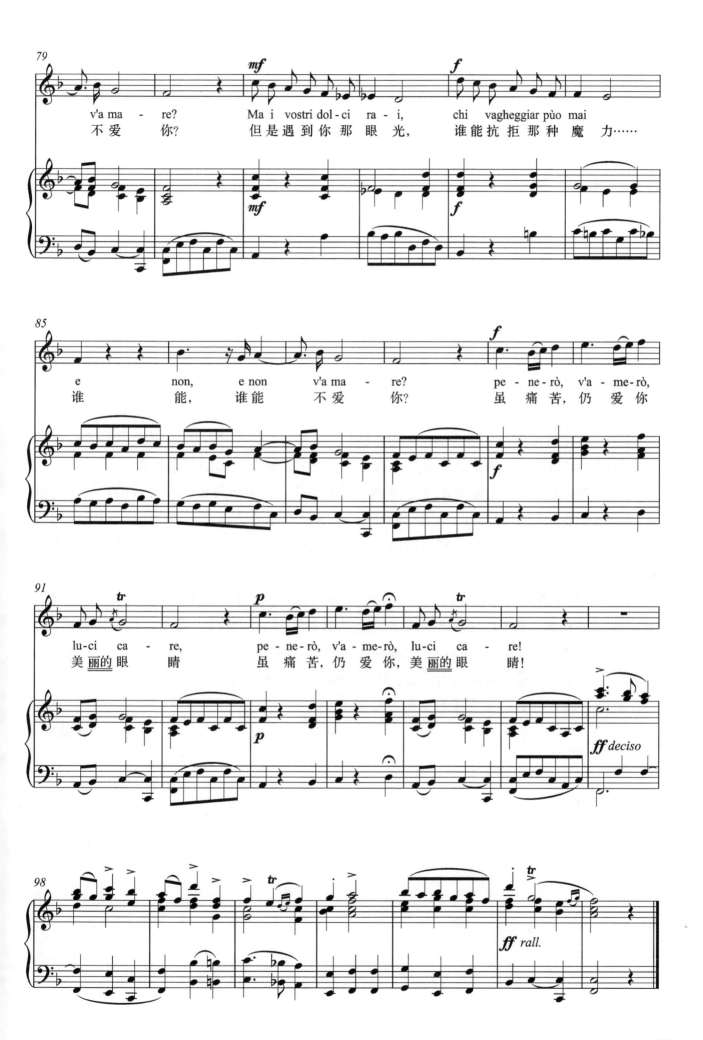

背景知识

作曲家、理论家乔瓦尼·巴蒂斯塔·博农奇尼（Giovanni Battista Bononcini，1670—1747）出身于意大利音乐世家。博农奇尼家族在17、18世纪间诞生了不少音乐家，其中以乔瓦尼·马里亚·博农奇尼和他的长子乔瓦尼·巴蒂斯塔·博农奇尼、次子安东尼奥·马里亚·博农奇尼三人最为著名。乔瓦尼·巴蒂斯塔·博农奇尼早年供职于罗马、维也纳和柏林，后去巴黎、维也纳和威尼斯。他创作了近50部歌剧、清唱剧、康塔塔和大量室内乐作品。

这首作品是有两段歌词的分节歌，结构简洁，明朗而质朴地表达了对爱人的一片深情。作品为F大调，速度为行板，流畅轻快，具有古典作品的优雅韵味。男高音歌唱家吉利（Gigli）、帕瓦罗蒂（Pavarotti）和女高音歌唱家萨瑟兰（Sutherland）等许多世界著名歌唱家都有此歌的演唱录音。

演唱提示

歌曲音域不宽，但旋律形态较丰富，既有音阶式的旋律，也有带大跳音程的盘旋上下行旋律；既有连贯的抒情性旋律，也有宣叙性音调，更有巴洛克音乐中典型的装饰音运用。同时，这首歌曲运用了旋律重复手法，并通过力度的对比增强其表现力。

演唱中首先要把握好歌曲的情感基调，速度不拖沓，要运用流畅、轻快的感觉表达出年轻人沉浸在爱情中的真诚、幸福和向往。其次，处理好力度变化和对比。如第一句开始的力度是 *mf*（第9小节），要通过加强咬字和情感带入唱出强拍上的重音感，但不能用声太重，否则容易唱僵，使声音失去松弛、流动感。该乐句重复时的力度是 *pp*（第17小节），要适度控制好气息，不能唱虚，要保持好声音高位置和气息的支持，可多用哼鸣的感觉来唱。再如，第41小节处旋律上行至歌曲最高音 f^2，要打开咽喉，保持声音通道，把声音往上哼唱，不能为了唱出 *f* 力度而挤压嗓子。再次，要唱好颤音。不可太用力，而应保持吸着唱的感觉，均匀地唱清楚，以保持音乐的古典风格和韵味。

此曲音域 $d^1\sim f^2$，适合初级程度各声部选用。

（岳李）

尼 娜
Nina

[意]佩尔戈莱西 曲

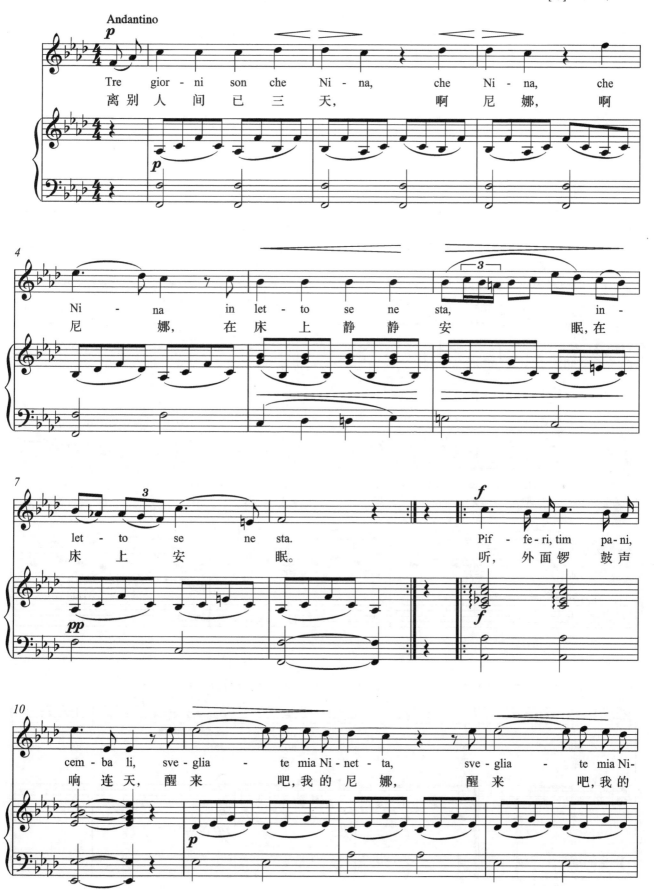

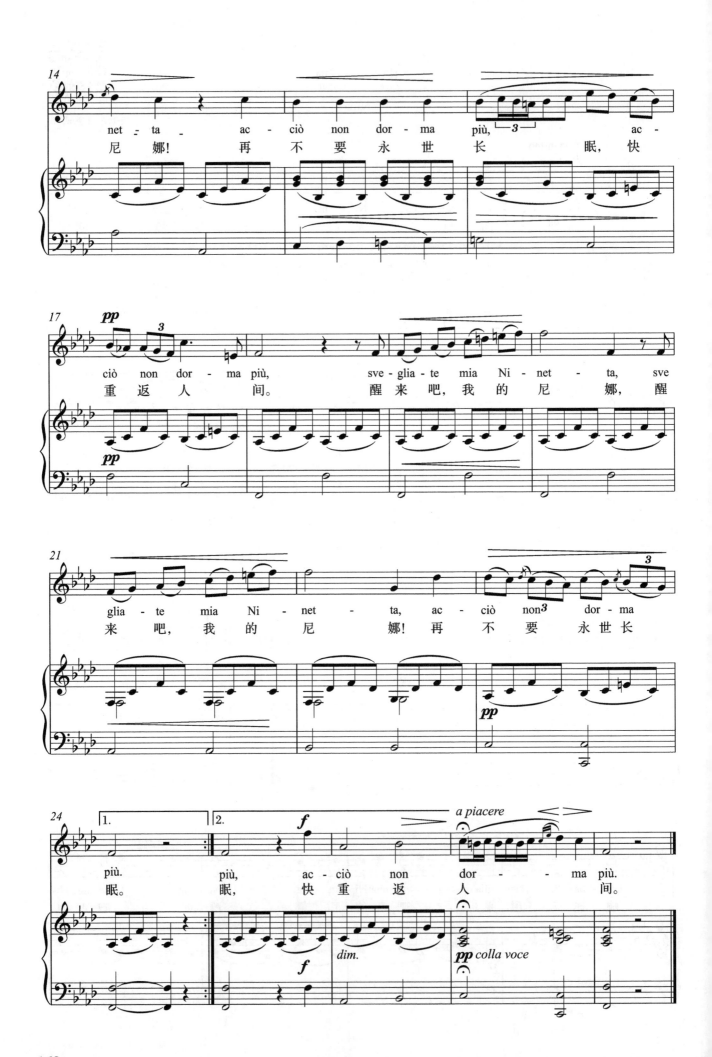

背景知识

乔瓦尼·巴蒂斯塔·佩尔戈莱西（Giovanni Battista Pergolesi，1710—1736）是18世纪那不勒斯乐派的代表作曲家、小提琴家、管风琴家。他在短暂的26年人生中取得了卓然成就，创作了多部歌剧、清唱剧、奏鸣曲、弥撒曲。其去世前两天完成的《圣母悼歌》情感深沉优美，感人肺腑；他的喜歌剧《女仆夫人》把机智聪明的女仆刻画得栩栩如生，音乐轻松活泼，充满生活气息。

演唱提示

这首流传较广的意大利古典歌曲篇幅不大，采用两段体结构，f小调，音域较窄，只有九度，旋律平稳连贯，表现了主人公失去尼娜的悲痛、绝望心情。

A段（1~8）旋律弱起，多用同音反复、回音及悲叹式级进下行，第一乐句（1~4）的后两小节两次重复级进下行，乐句断续、不规整。第二乐句（5~8）线条悠长连绵，凄然描述了尼娜离世的事实，情绪悲哀。

B段（9~28）从强力度、强拍上起于关系调♭A大调，表现主人公神情恍惚中突然听到窗外欢度节日的喧闹欢腾声，如梦初醒，转而急切地呼唤尼娜快快醒来。第三句再现A段第二句，回到f小调，但音乐到此并未结束，而是扩充出由上行小调音阶构成的第四、五句，表达了主人公悲切的呼喊和绝望的心情。

B段的力度、语气、音乐语言都与A段形成鲜明对比，增添了作品的戏剧性和艺术表现力，情感表达感人肺腑。

演唱时注意两段音乐的情感变化和色彩对比，运用恰当的气息控制，遵循谱面上的力度记号和音乐的内在走向，理解并准确、细腻地表达出表情记号的表现意义。如A段弱起的旋律音调轻柔连绵，同音反复可以做由轻渐强的处理，下行音调保持叹的感觉；B段第19~22小节的旋律小调音阶上行要控制好力度的渐强和气息的支持，高音保持好喉咙的打开和声音的高位置。

（孙会玲）

在我的心里
Sento nel core

[意]斯卡拉蒂 曲

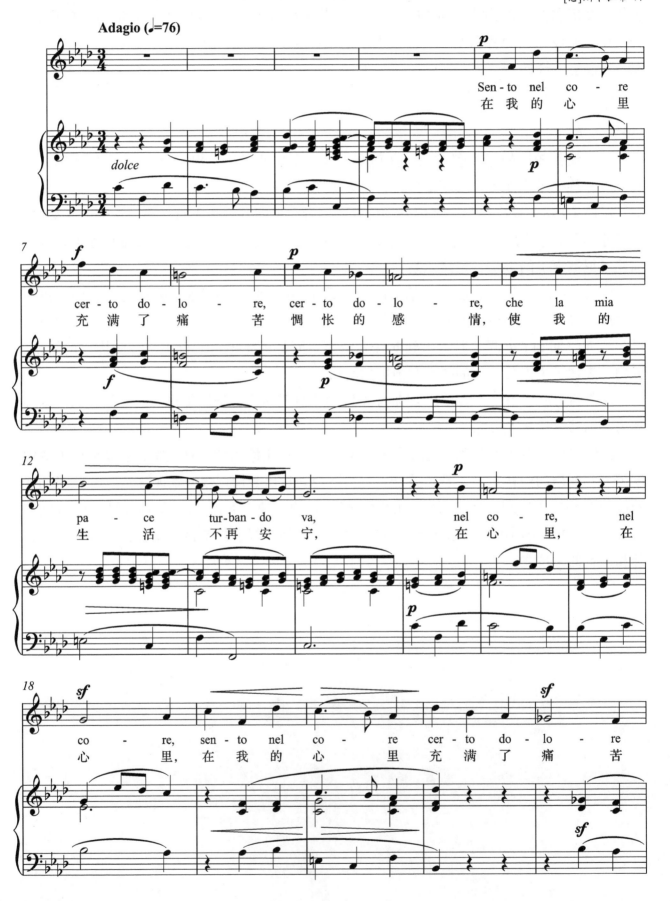

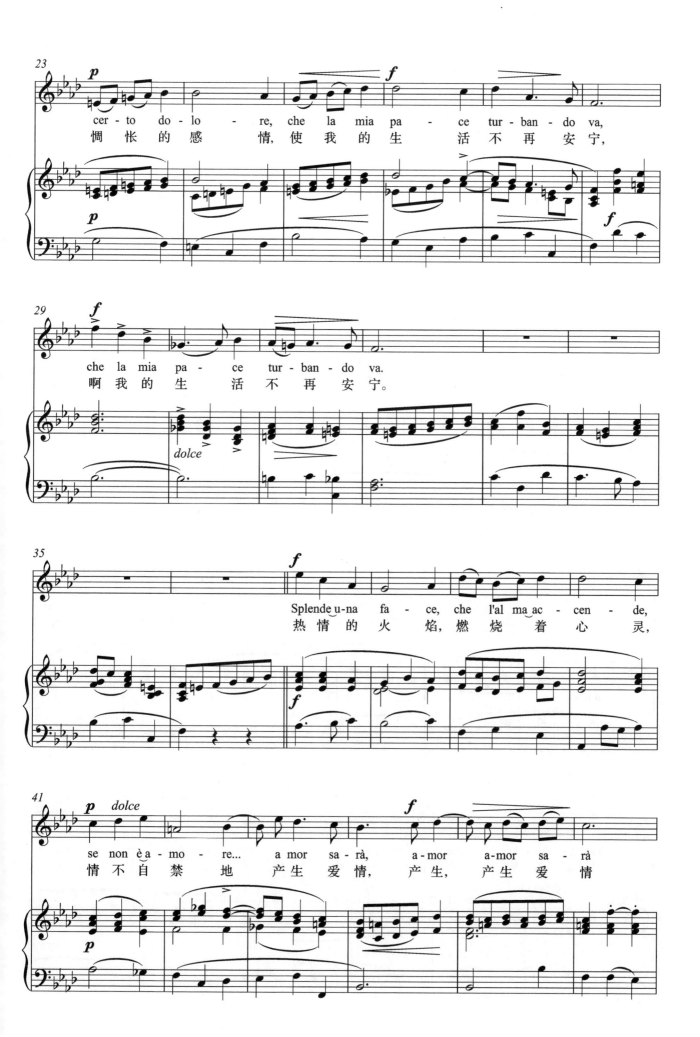

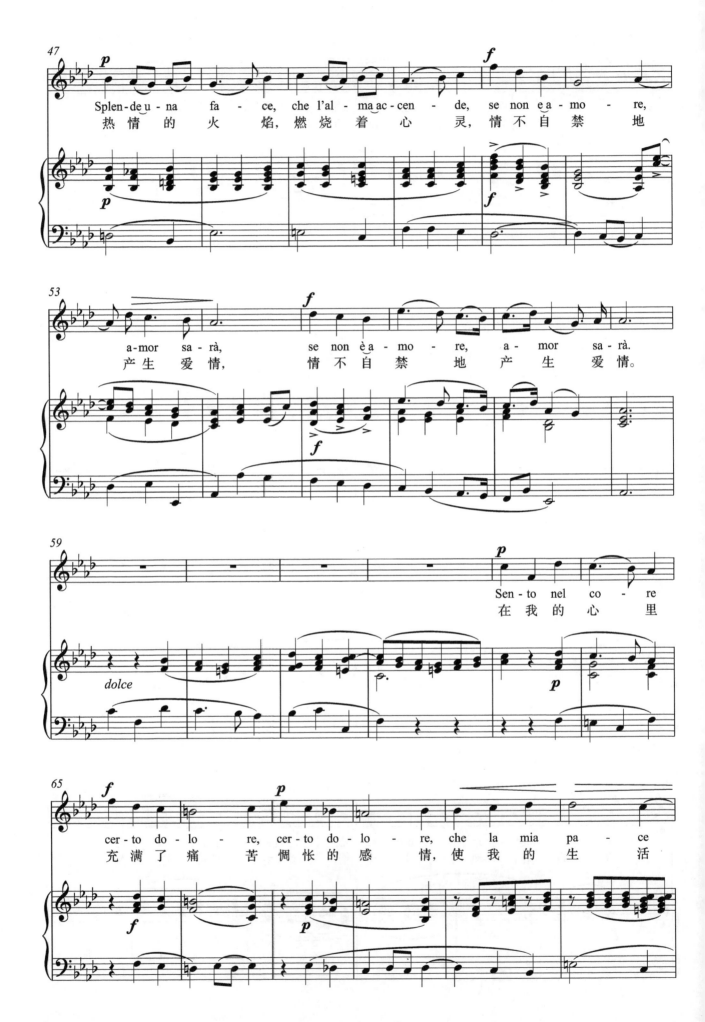

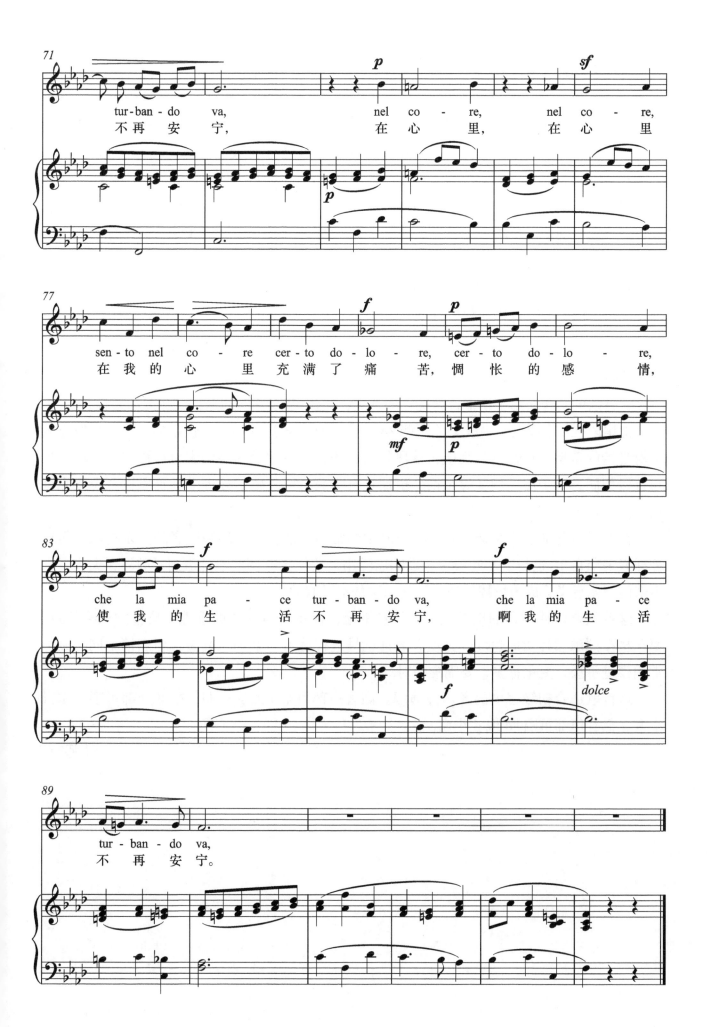

背景知识

意大利作曲家亚历山德罗·斯卡拉蒂（Alessandro Scarlatti，1660—1725）出身在世代以音乐为职业的斯卡拉蒂大家族，从小就接受了良好的音乐教育。他是歌剧发展史上重要的作曲家，被称为那不勒斯乐派的创始人。他一生在罗马和那不勒斯不同的宫廷和教堂任职，共创作了115部歌剧、约20部清唱剧、10首弥撒曲、数种《圣母悼歌（Stabat Mater）》的配曲、40多首经文歌、600多首附通奏低音的独唱康塔塔、60首用其他乐器伴奏的独唱康塔塔、约30首二声部室内康塔塔、19部诞辰剧、数首牧歌、12首室内协奏曲、多首奏鸣曲与羽管键琴曲。被誉为"古奏鸣曲式之父"的多梅尼科·斯卡拉蒂是他的第六个孩子。

这是一首亲切而富于表情的小咏叹调，是学习美声唱法的必唱曲目之一。歌曲内容倾诉了失恋者内心的痛苦忧郁和对爱情的向往。

演唱提示

这首歌的结构采用了斯卡拉蒂确立的ABA"返始咏叹调"的形式，速度为慢板。

首尾段在f小调上，中段为关系调♭A大调。首段表达了痛苦、惆怅的情感，中段充满了对爱情的希望。在音色运用上，首段较为黯淡，中段用稍明亮的音色；再现的末段，虽与首段相同，由于加进颤音等装饰，更加具有华丽色彩，感情处理上和首段也不应该完全相同。

在重复段落加一些装饰，是巴洛克时期的常用手法，以展现演唱者的声乐技巧。但这种即兴装饰在18世纪下半叶被一些歌唱家滥用，致使咏叹调艺术性遭到了破坏，失去了它本来的戏剧意义，成为炫耀技巧的工具，这是不可取的。

这首歌要保持声音的连贯流畅，气息平稳，保持古典歌曲的理性、典雅的风格特点。要严格按照歌谱标明的速度、力度、表情记号进行练习。歌词反复多，但表情不同，旋律常用模进手法，变化音多，要唱准唱对。

这首歌适合初级程度的各声部演唱。高音声部可唱f或g小调，中音声部可唱♭e或e小调，低音声部可唱♭d或d小调。

（岳李）

假如你爱我
Se tu m'ami

[意]佩尔戈莱西 曲

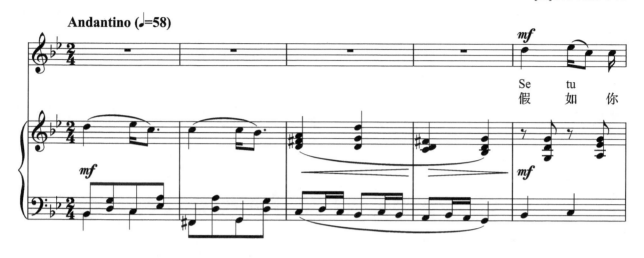
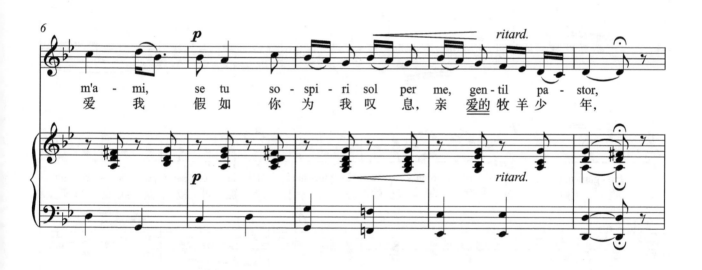
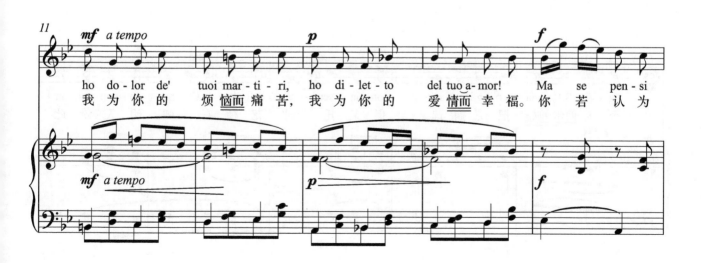

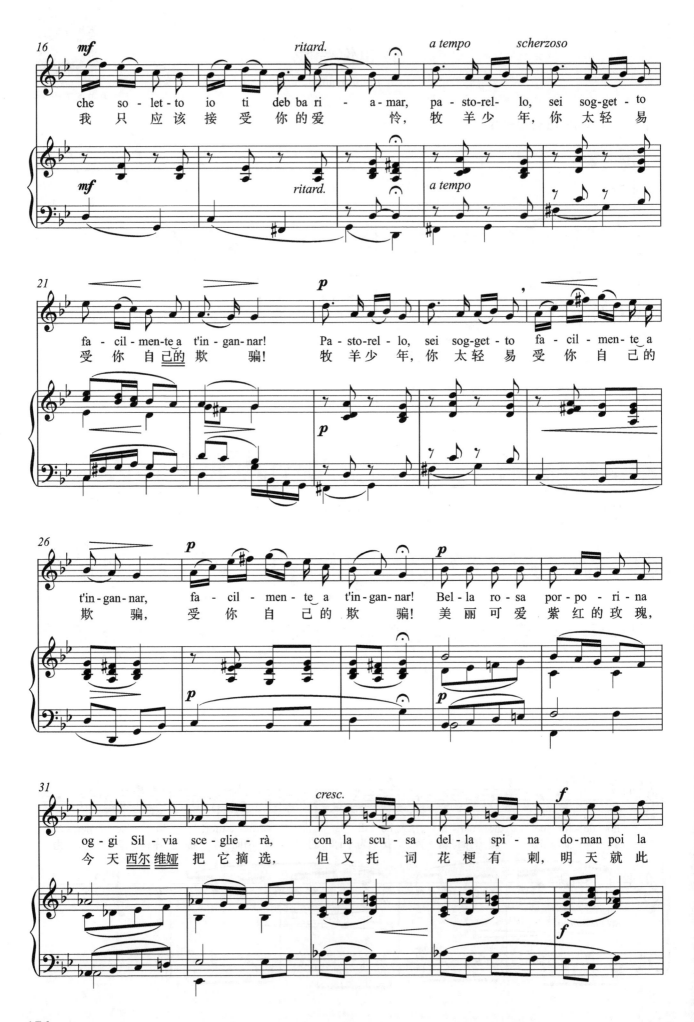

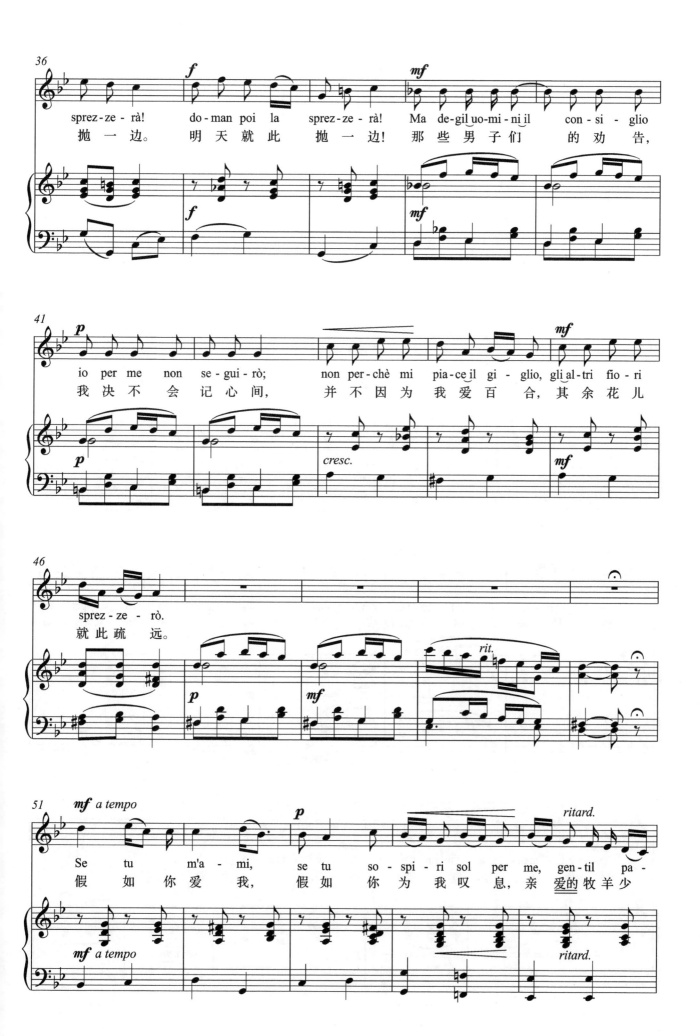

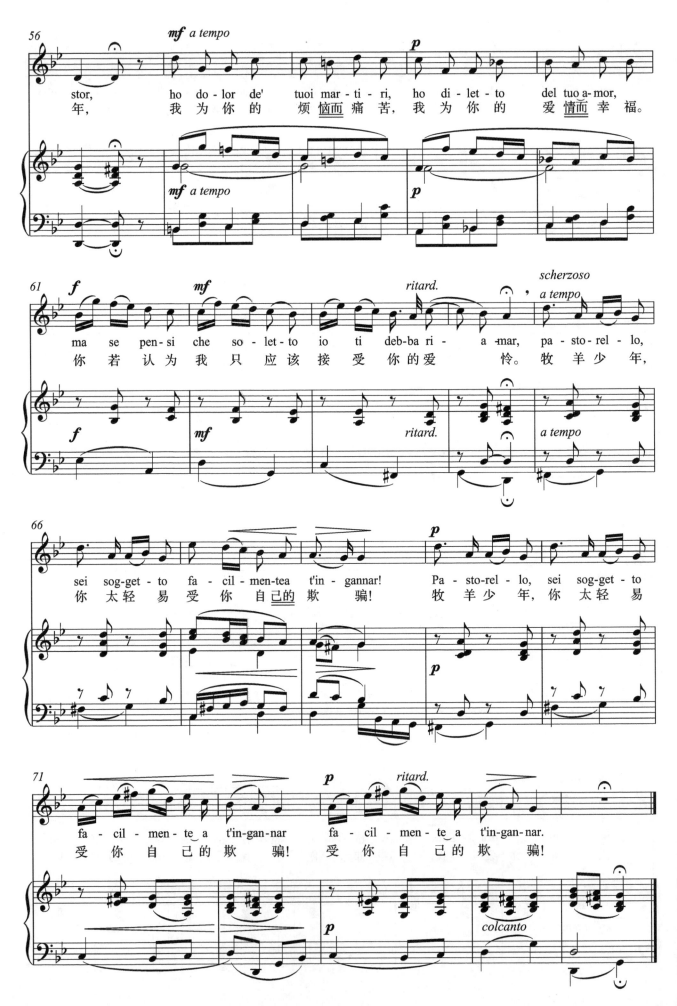

背景知识

意大利作曲家佩尔戈莱西的歌曲《假如你爱我》是一位自信骄傲的姑娘的爱情宣言。她不在乎男子们的劝告，不会因为爱百合而就此疏远其他花儿，对牧羊少年进行了嘲弄和调侃。歌曲风格诙谐、风趣，充分体现了作曲家作为意大利喜歌剧创始人的喜剧天才。

演唱提示

这是一首三段式（ABA）结构的小咏叹调，小行板。

A段（5~28）为g小调，速度变化较多，常在渐慢后延长，力度变化也较频繁，几乎每两小节就有强弱和渐强、渐弱的变化，从而增强了乐句的停顿感和情感表达的自由度。演唱中注意旋律下行时要保持声音高位置，高音区的大跳音程要在气息支持下，保持声音的通畅。

B段（29~46）与A段形成了对比。调性不稳定，♭B大调—♭A大调—c小调—g小调，并结束在主调g小调的属和弦上，为A段的再现做了准备。演唱中要体会不同的色彩变化。第39~42小节的旋律同音反复，具有宣叙性，演唱切忌呆板，要注意把握语言的节奏和语气感，模仿说的感觉。

此歌旋律形态丰富，节奏型多样，抒情性旋律线条和宣叙性的音调相结合，且模进、重复较多，演唱时要注意变化与对比，否则会显得单调、缺少灵活性，也会失去歌曲的特点与风格。要理解歌词内容和人物性格特点，保持情绪饱满，气息积极、灵活，声音富有弹性，收放自如，表演诙谐、生动，表现出姑娘自信满满的状态。

这首歌音域跨越了十二度，适合初级程度男、女各声部演唱。高音声部可唱g或a小调，中音声部可唱e或f小调，低音声部可唱♭d或d小调。

（岳李）

紫 罗 兰
Le violette

[意]斯卡拉蒂 曲

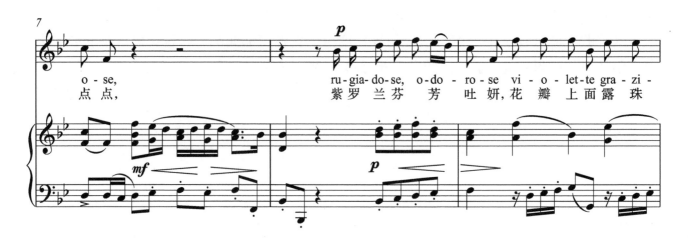
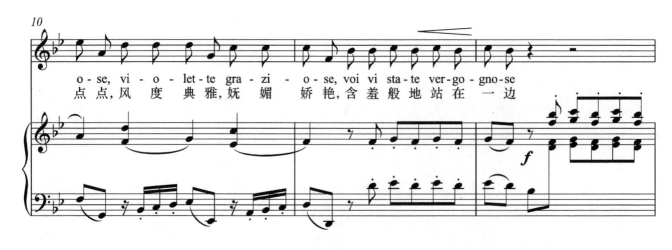

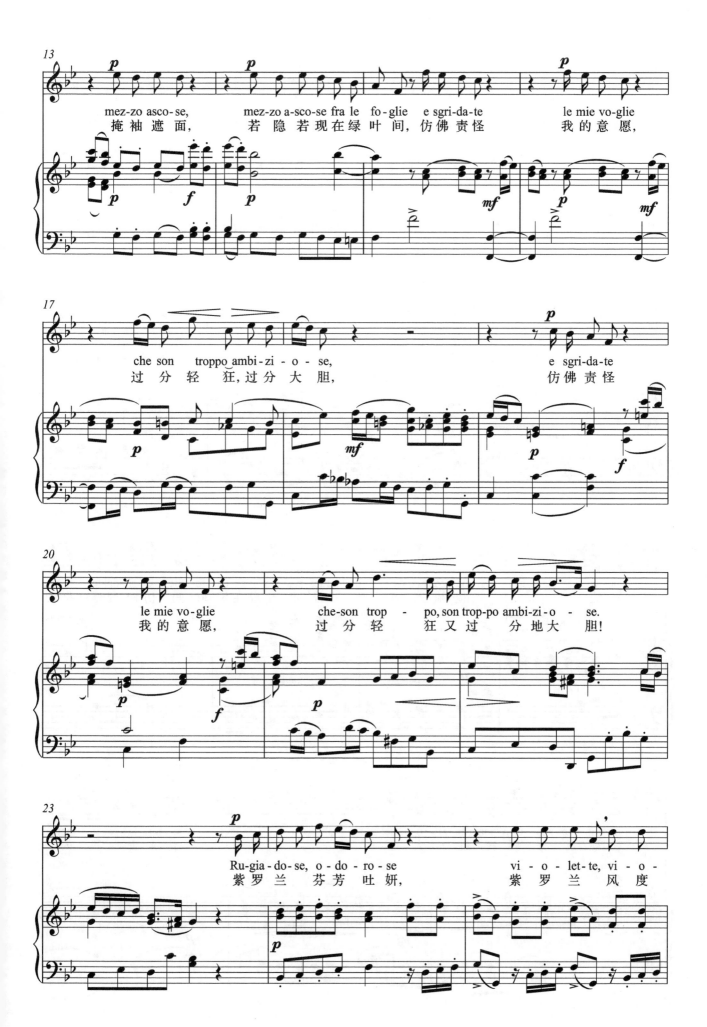

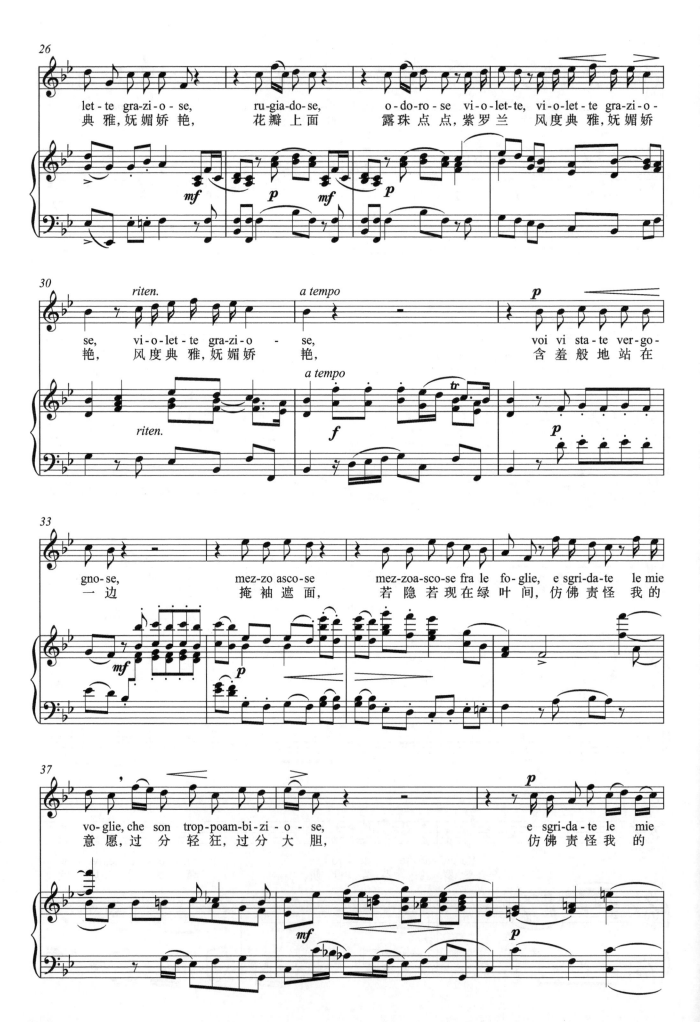

背景知识

 这首古典歌曲是意大利作曲家 A. 斯卡拉蒂所作的康塔塔中流传最广泛的一首。含蓄而富有诗意的歌词，描绘了紫罗兰含珠带露、亭亭玉立于半隐半现之中的姣美可爱，隐喻了像紫罗兰一般优雅羞涩的少女形象，表达了对妩媚娇艳的姑娘的赞美、爱慕之心。歌曲为小快板，情绪明快活泼，形象生动感人。

演唱提示

 歌曲结构为 ABA^1BA^1，音乐素材包含 A、B 两部分，但它们每次出现都有不同的变化。A 段采用了 ♭B 大调，B 段结束在其关系调 g 小调，调性的变化和对比丰富了歌曲的色彩。旋律很少采用抒情性的长线条，而多是短小、活跃的宣叙性音调，且都是弱起小节。音乐素材重复时，旋律中的装饰音和华彩性更体现了古典歌曲的华丽、典雅。因此，音乐更为委婉、灵动，充满活力和生机。同时，声乐旋律与钢琴伴奏关系紧密，常常应答互动，演唱时要注意与伴奏的配合。

 歌曲速度为小快板，演唱时应注意气息积极、活跃，同时注意在速度较快的情况下各种母音的变换和发声位置统一，高音时做到迅速打开喉咙。另外应根据歌谱和乐句的需要，合理地安排好气口。

 歌曲音域为 $f^1 \sim g^2$，适合初级程度的男、女各声部演唱，高音声部可唱 ♭B 调，中音声部可唱 G 大调，低音声部可唱 E 或 F 大调。

<div style="text-align: right;">（岳李）</div>

游移的月亮
Vaga luna

[意]贝里尼 曲

背景知识

文森佐·贝里尼（Vincenzo Bellini，1801—1835）是19世纪最伟大的意大利作曲家之一，也是浪漫主义歌剧的代表作曲家，他与同时代的罗西尼、唐尼采蒂并称为"意大利歌剧三杰"。贝里尼出身于音乐世家，天才早慧，在34年的人生中作有不少传世佳作，包括《梦游女》《诺尔玛》《清教徒》等多部歌剧及20多首艺术歌曲。他的创作，尤其是旋律写作对后世产生了巨大影响。

作为一名歌剧作曲家，贝里尼十分懂得发挥人声声乐技巧。他的旋律具有独特的魅力，气息悠长，优美流畅，细腻真挚，十分富有诗意；伴奏也富有特色，他常采用简洁清晰的分解和弦的伴奏来衬托清新动人的歌唱旋律。这些特点都体现在了他的歌剧和艺术歌曲创作中。

这首歌曲篇幅短小，素材精练，结构简洁，但含蓄深情、富于艺术感染力，体现了艺术歌曲的体裁特点和贝里尼的创作风格。它是一首富有浓郁诗意的情诗，借景抒情，情景交融，感人至深，抒发了在静谧的月光下主人公对恋人的思念之情。

演唱提示

音乐采用典型分节歌形式，结构是带前奏、尾奏并加补充形成的单段体。音乐材料包括 a a^1 b a^1 四大句。旋律以音阶式级进为主，整体形态呈现出上行再下行的拱形起伏，叹息般的音调下行使得歌曲更加委婉恬静，同时配合如歌的行板速度、4/4拍、以八分音符为主的节奏、弱起小节、不宽的音域（c^1~$\flat e^2$）、柔和的力度等，使旋律流畅悠长、柔美深情。伴奏中平稳的分解和弦体现出贝里尼式的优雅简洁。

演唱时要把握好歌词的读音和内涵，唱出歌词的节奏感和音韵美。歌曲旋律优美连贯，要保持气息的平稳和流动，尤其下行音调上每个字的气息支持。必须忠实地按照乐谱上的要求，细致地做出力度、速度上的变化。歌曲的内容是主人公在月光下借景抒发对恋人的爱慕和思恋之情，因此音色可稍柔美、暗淡，不需非常明亮、辉煌。歌曲适合初级程度的各声部演唱。

（孙会玲）

我心爱的意中人
O del mio amato ben

[意]多诺迪 曲

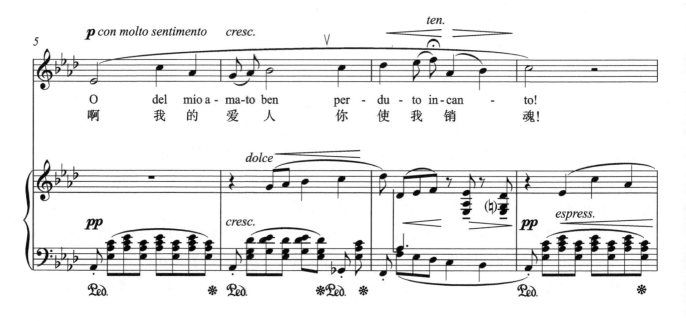

O del mio a-ma-to ben per-du-to in-can-to!
啊 我的爱人 你使我销魂!

Lun-gi è dagli oc-chi mie-i chi m'e-ra glo-ria e van-to!
远 离了我的双眼, 怎 会有 幸福和自豪!

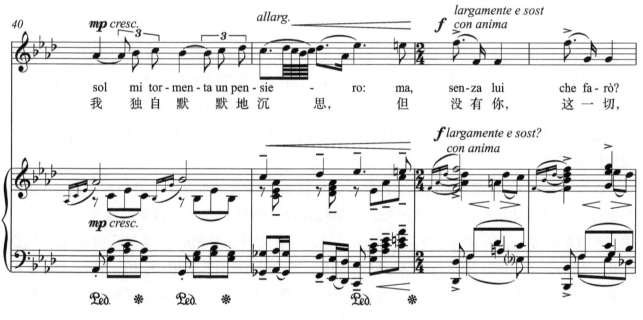
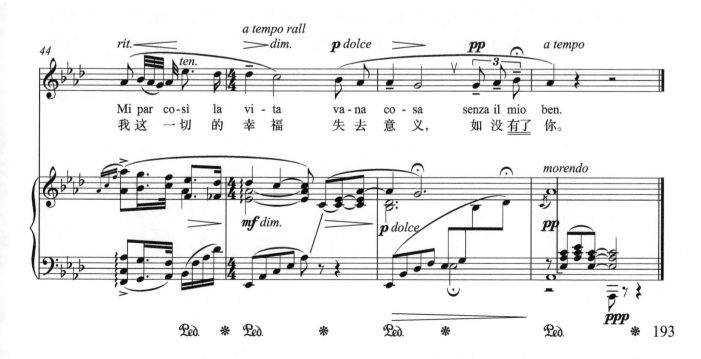

背景知识

斯特凡诺·多诺迪（Stefano Donaudy，1879—1925）是 20 世纪早期的意大利作曲家，其父亲是法国人，母亲是意大利人。他创作了不少优美深情的意大利歌曲，歌词常来源于他的诗人弟弟阿尔伯特·多诺迪（Albert Donaudy）的诗歌。

这首分节歌形式的作品篇幅不大，音域较窄，只有九度，但作曲家通过多样化的旋律形态、灵活自由的句式结构和丰富细腻的力度、节拍、速度变化，赋予歌曲深沉、热情、浪漫、细致的独特魅力和抒情气质。音乐线条连绵舒展，极富有歌唱性，情感抒发真诚生动，表达出主人公对恋人的一片深情。

演唱提示

歌曲为 ♭A 大调，4/4 拍，速度舒缓，单二部结构，歌词有两段。

前奏（1~4）音调来自第二句歌唱旋律，并运用自高音区的音阶式长线条下行，音乐婉转、缠绵，充满感叹意味。

A 段（5~12）由两个非规整性的乐句构成。第一句咏叹式的旋律线条婉转悠长、连绵深情，加以细腻的力度变化和歌曲最高音上的延长与强调，倾诉出主人公对恋人的满腔爱慕和热切向往，奠定了歌曲的情感基调。第二句由两个相同的 2 小节下行动机组成，并在主音上结束乐段。演唱中注意把握作品的抒情内涵，做好情感和技术上的准备，气息吸深，起音柔和，情感真挚，保持气息的连贯，同时注意力度和情感上的相对平稳、内在，保持诉说感。

B 段（13~24）是带扩充的三句式乐段，也是 A 段的进一步发展。第一句（13~16）由 2+2 的两个相同动机构成，情绪积极，音乐较流动，情感更深沉，歌唱速度可适当加快。第二句（17~20）运用三连音节奏、附点节奏、半音进行、音调的盘旋上行和丰富的力度变化，加强了音乐的生动性和情感抒发的浓度。第 19、20 小节运用 2/4 拍，宣叙性的音调强化了歌词"寻找你，呼唤你"，速度可稍自由。第三句（21~24）旋律音调逐渐级进下落到主音，情感表达更内在，似乎唱到了心里。

这首作品音域在中声区，速度平缓，句式多样，情感丰富，对于初级阶段美声学习者的喉部状态的稳定、气息的控制和灵活运用、节奏节拍的把握、歌唱语言的准确、力度速度的对比变化以及情感的投入训练，都具有较高的价值。

（孙会玲）

如果弗洛林多忠诚
Se Florindo è fedele

[意]斯卡拉蒂 曲

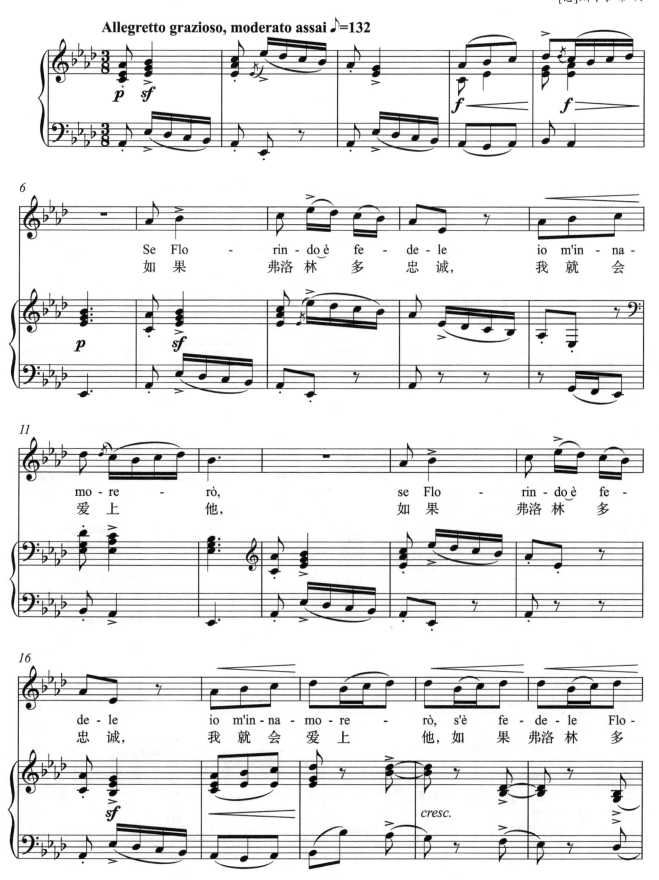

背景知识

《如果弗洛林多忠诚》是意大利作曲家 A. 斯卡拉蒂创作的具有独唱康塔塔风格的作品，讲述了一位活泼单纯的姑娘在众多爱慕者当中，唯独对弗洛林多产生了强烈的感情，但又害怕对方不够忠诚于自己，从而犹豫、纠结的心情。

演唱提示

歌曲采用 ABA 三段体结构，小快板，3/8 拍。作曲家运用不规则重音、频繁的转调以及多变的速度、力度变化，表现了姑娘内心的彷徨、犹豫、纠结的心情。歌曲构思精巧，各段音乐材料既对比又统一，每个段落的结束句都是同一个旋律的变化再现。

A 段（7~36）为 $^\flat$A 大调—$^\flat$a 小调。共有四句，旋律素材精练，a a^1a^1 a^2，但打破了三拍子的强弱规律，重音在第二拍。歌词不断地重复"如果弗洛林多忠诚，我就会爱上他"，有强调和谐谑的意味。要注意呼吸中快吸快呼的运用，保持声音的统一性和稳定性，并且要抓住主人公渴望爱情但又犹疑、担心、挣扎的心理特点，用诉说的语气来演唱，但又不失活泼。第四句 a^2 旋律前半部分运用反复的半音进行，具有宣叙调性质，加上速度的放慢，形象地表现出姑娘既想肯定又不断地自我否定的复杂心理。

B 段（42~74）是一个转调频繁的多乐句段落。第一、二句是 $^\flat$E 大调（42~52），第三句从 $^\flat$A 大调转到 $^\flat$b 小调（53~59）；第四、五句旋律同样具有宣叙性，第四句运用模进手法，调性经过 $^\flat$E 大调、$^\flat$A 大调转至 c 小调结束；第五句运用弱起旋律、大跳音程进行和模进等手法来表现主人公更加激烈的情感变化。这一段描述性增强，音乐更流畅，音色也要稍做调整。力度上层层递进，表达主人公内心的忐忑。

演唱中要注意把握力度、速度以及连音跳音的细致处理，表达出主人公内心的羞涩、不安和犹疑。必须严格按照谱面的速度要求，在准确的节拍中唱好每个装饰音。演唱连音和跳音对比乐句时，要在连贯的基础上，做轻巧的俏皮跳动，唱出其区别。音乐速度快并且旋律起伏较多，要注意保持稳定的呼吸和统一的位置、腔体，打开喉咙，注意腰部气息支持，做到声音的统一连贯。同时正确分句，保持乐句的完整和情绪的表达。

（张婧婧）

恒河上升起太阳
Già il sole dal Gange

[意]斯卡拉蒂 曲

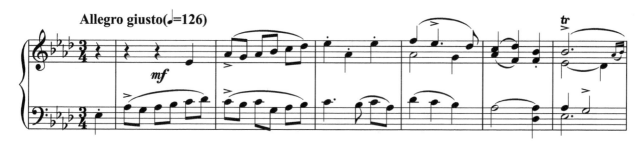
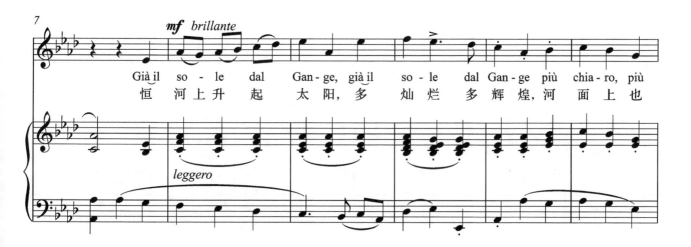
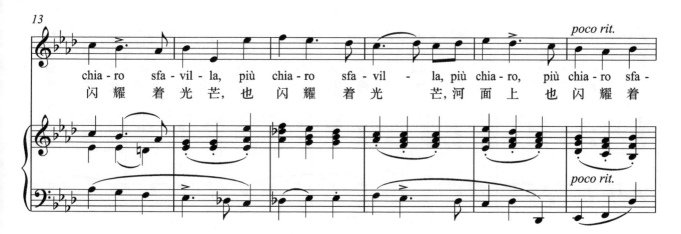
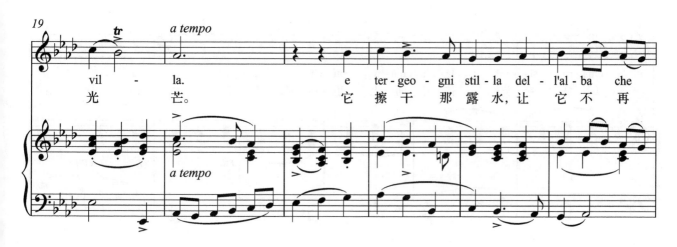

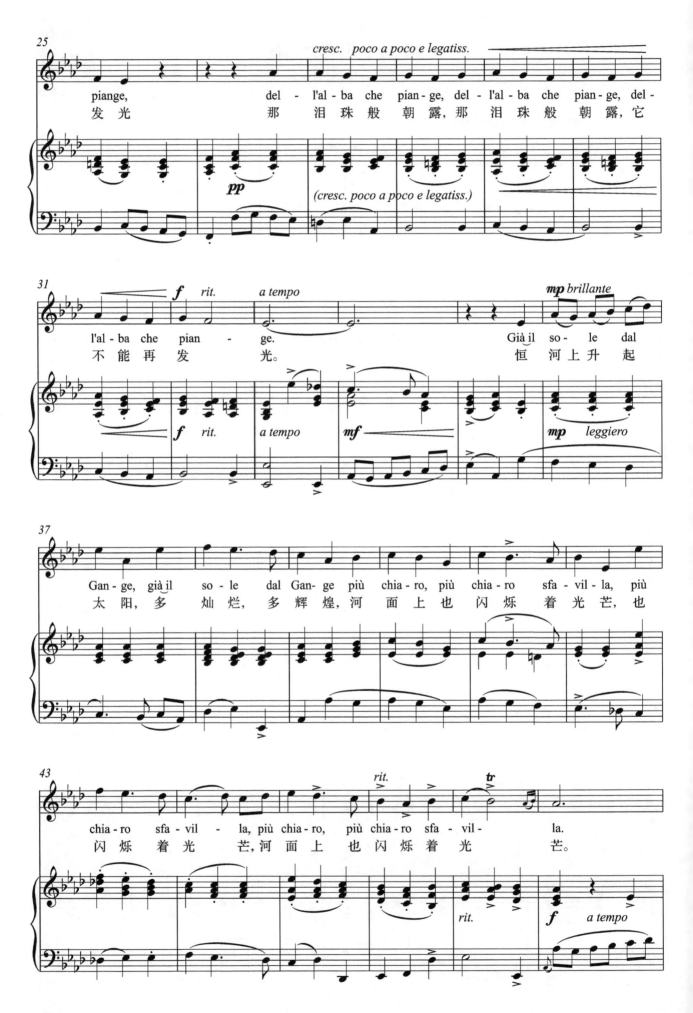

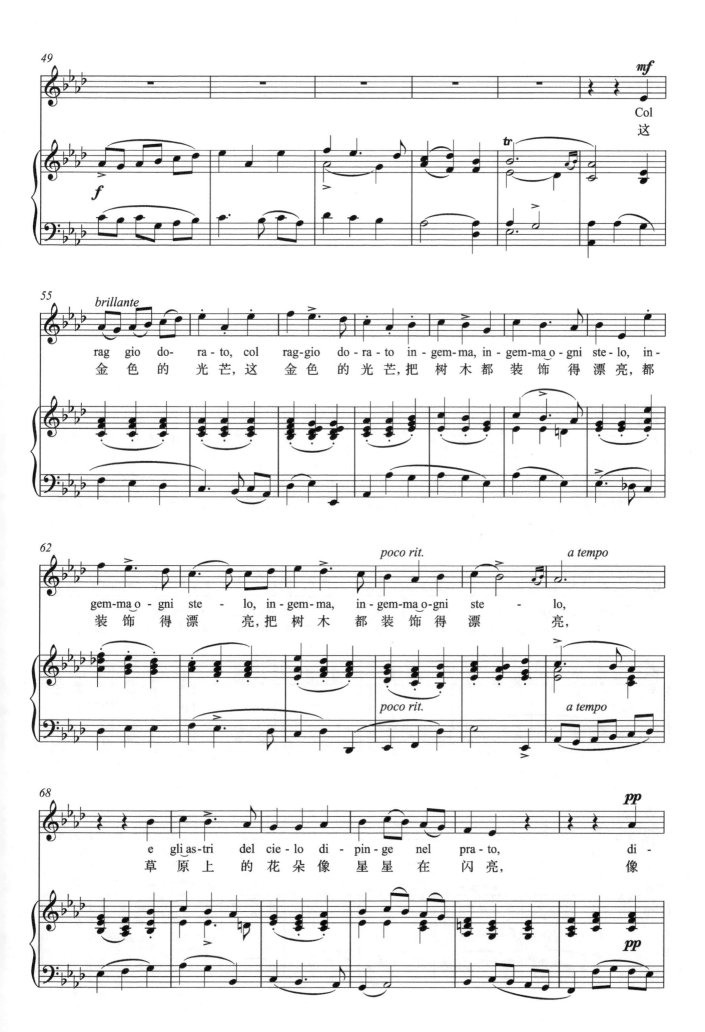

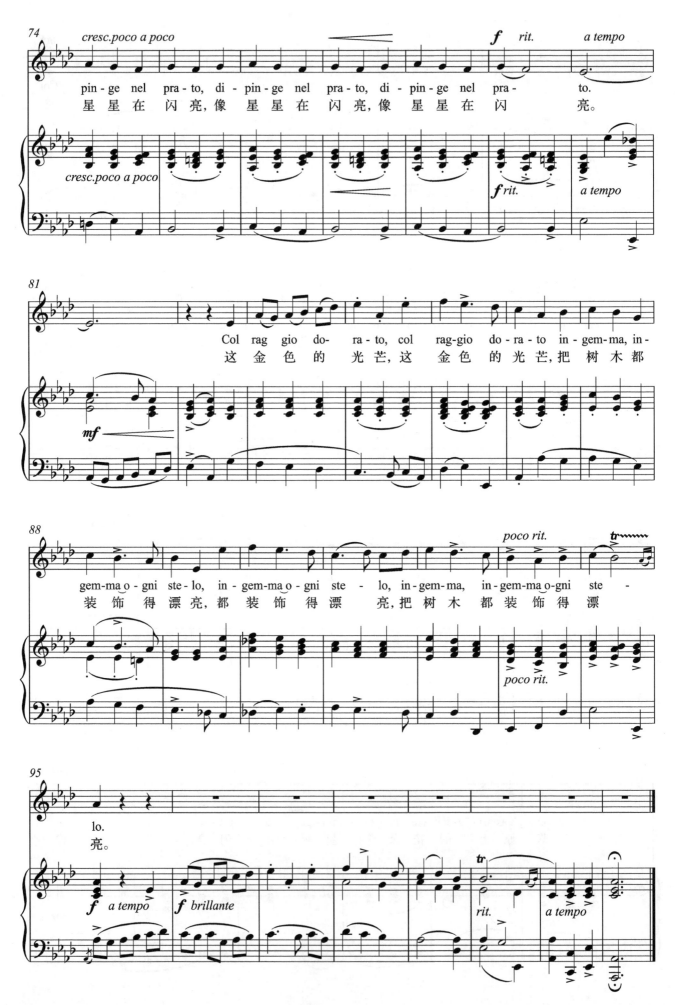

背景知识

作曲家 A. 斯卡拉蒂（Alessandro Scarlatti,1660—1725）是意大利歌剧史上那不勒斯乐派重要的代表人物，也是歌剧美声唱法（bel canto）的奠基人之一。他在歌剧咏叹调中首创了返始咏叹调（A-B-A）这一结构形式，其作品风格细腻、典雅，突出个性化以及人性化。

《恒河上升起太阳》是 A. 斯卡拉蒂的歌剧《爱的忠诚》中的一首小咏叹调。这部歌剧是斯卡拉蒂 20 岁左右创作的第二部歌剧，于 1680 年在罗马首演。此时的作曲家们已从对神的歌颂转向对人类及大自然的赞美，崇尚理性和追求人性的发展，具有浓郁的民族色彩。作品描绘了明亮的太阳、清澈的恒河、美丽的花草这样一幅万物生长、色彩斑斓的画面。

演唱提示

歌曲分为不同歌词的两部分，每部分均采用了典型的斯卡拉蒂歌剧中 A-B-A "返始咏叹调"结构，节拍为 3/4 拍，弱起形式，演唱速度为 Allegro giusto（适度的快板），风格明朗，节奏轻快，音乐画面跳跃风趣。

A 段较为活跃明朗，声音流畅生动；B 段则与之形成一定对比，旋律音调以级进为主，情绪平稳舒缓。这首歌曲速度稍快，歌唱时要注意气息的支持与连贯，尤其是音程跳动和乐句与乐句之间，注重旋律的走向和换字时的气息运用。字头要清晰，换字时应注意共鸣位置的保持与统一，下巴松弛，上口盖积极主动。练习中可通过放慢速度加以感受体会。歌唱的音色应圆润、饱满、富有颗粒感。歌曲适合初、中级男高声部演唱。

（王雯婧）

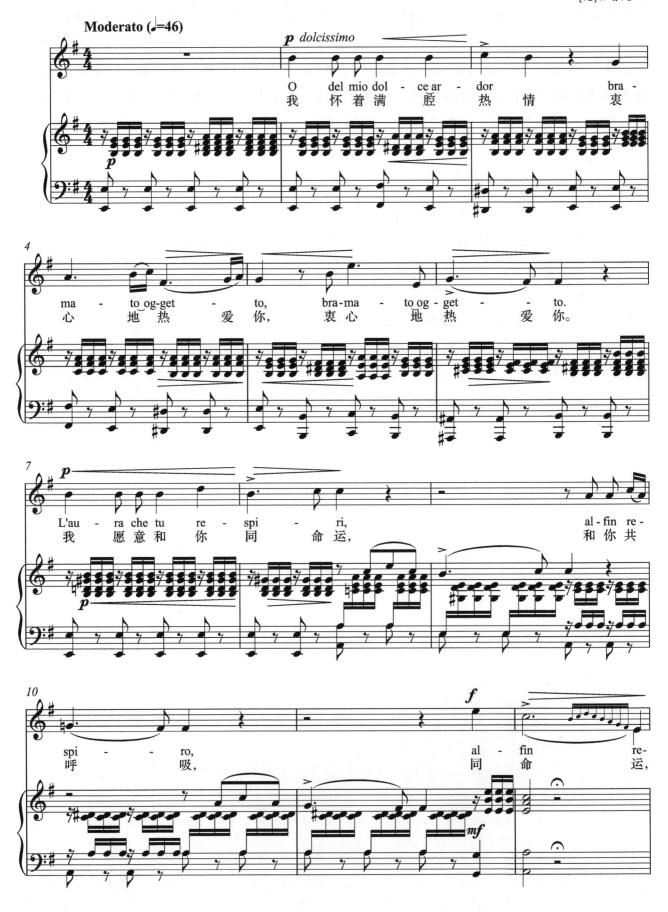

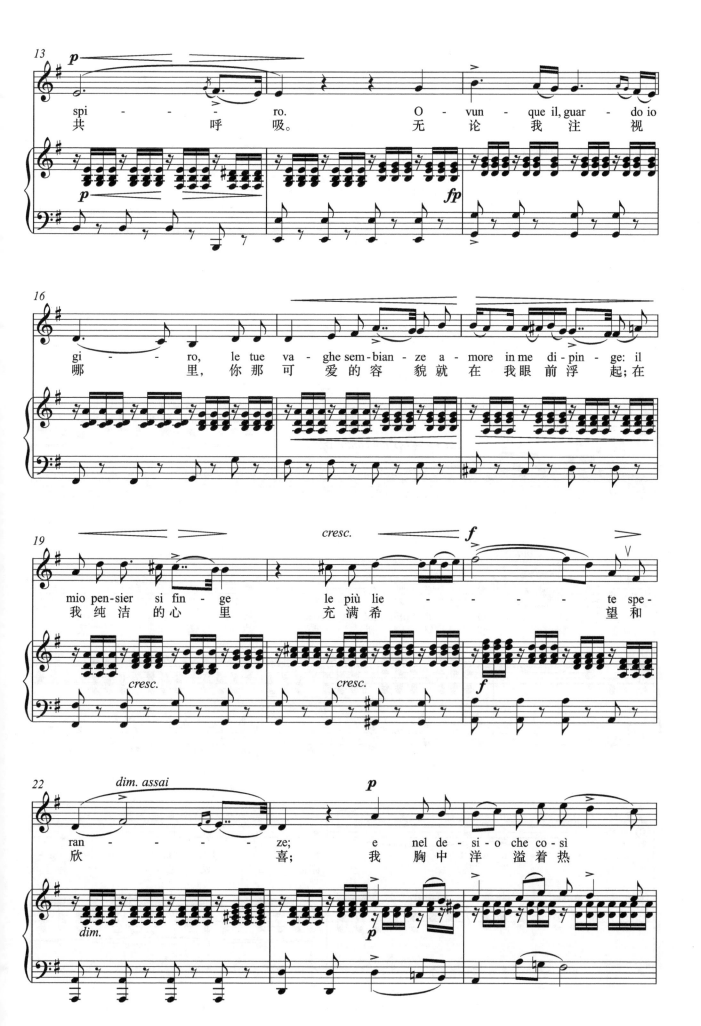

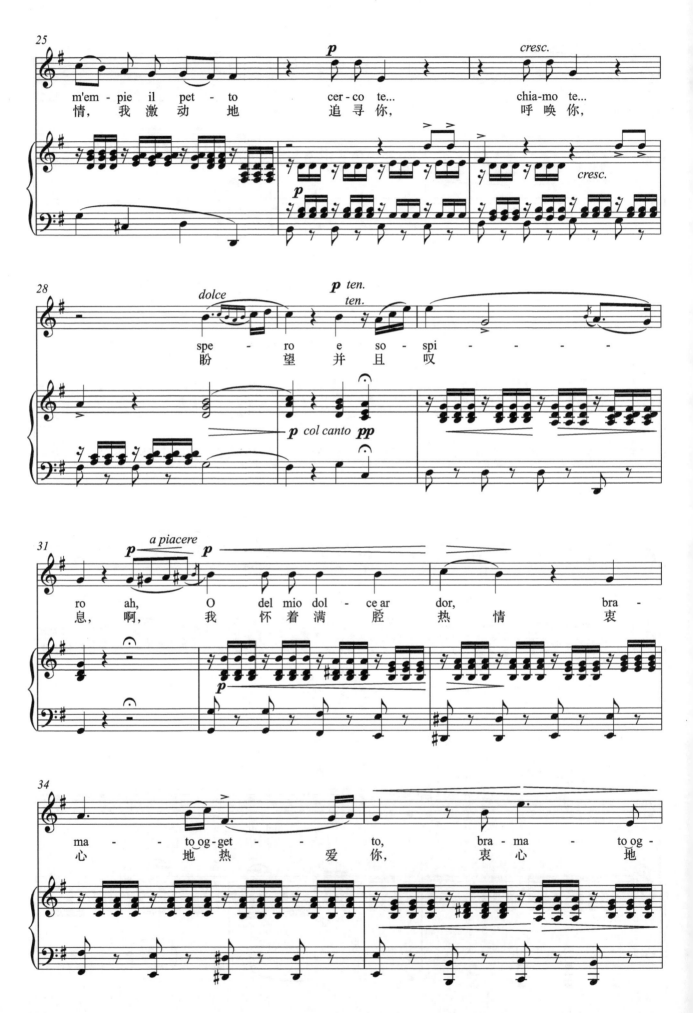

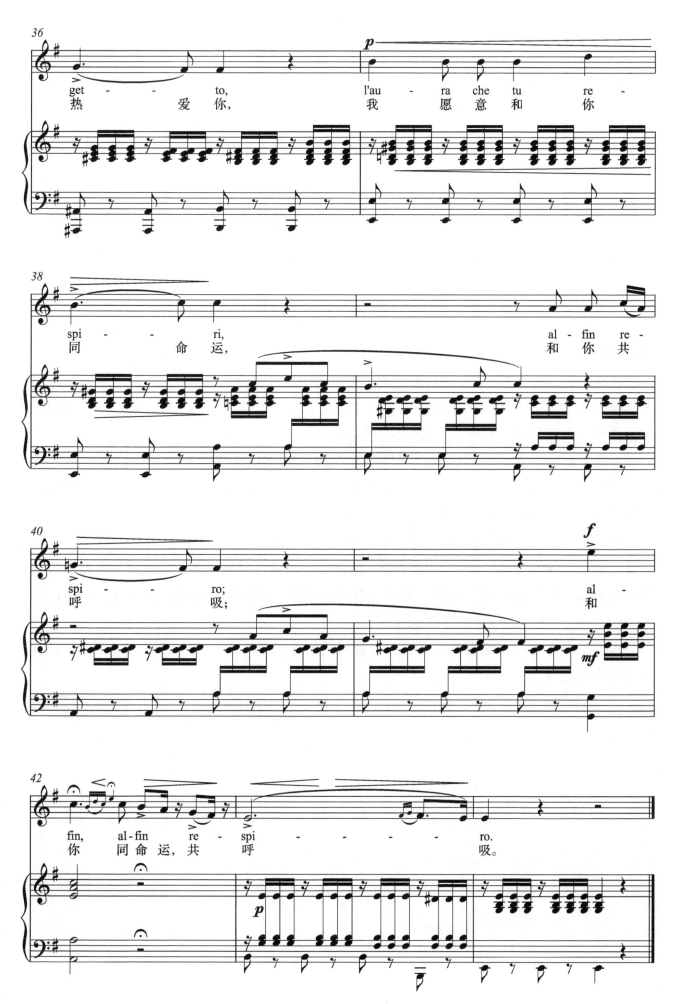

背景知识

克里斯托弗·威利巴尔德·格鲁克（Christoph Willibald Gluck，1714—1787）是当时融意大利、法国、德奥音乐风格于一身的德国作曲家，也是伟大的歌剧作曲家，创作了100多部歌剧，他对意大利正歌剧的改革得到狄德罗和卢梭等启蒙学者的全力支持，是欧洲歌剧发展史上的里程碑。他的歌剧改革主张在歌剧《奥菲欧与优丽狄茜》《阿尔切斯特》《帕里斯与海伦》中进行了实践。他反对单纯炫耀歌唱技巧而削弱戏剧性，追求质朴、简洁、自然，强调"质朴和真实是一切艺术作品的伟大原则，歌剧必须有深刻的内容，音乐必须从属于戏剧"。

《我怀着满腔热情》是歌剧《帕里斯与海伦》中的选段。歌剧取材自希腊罗马神话，讲述了特洛伊王子帕里斯在爱神维纳斯的帮助下，在斯巴达做客时带走国王美丽的妻子海伦的故事。

演唱提示

这是一首ABA三段式结构的咏叹调，速度为中速，A段e小调，B段转入关系大调G大调及D大调。演唱强调情感的抒发，既要热情，但也要保持理性，通过对声音的控制体现出格鲁克作品庄重、典雅、朴实的风格特点。

A段（2~14）旋律舒展连贯、抒情性强，演唱中要注意气息的平稳和情感表达的真诚，根据旋律走向和力度变化记号，细腻地抒发人物内心的热情。第12小节的花腔装饰音要唱准，线条连贯圆滑，要保持气息支持和声音位置。

B段（15~31）G大调，中间转到D大调，旋律音区跨度大，在抒情性基础上，增加了宣叙调，节奏较复杂。演唱时要保持气息流动与支持，高音虽然力度是f，但要适当控制，低音保持高位置，放下来唱。要注意节奏的准确，严格按照谱面上的速度、力度记号来演唱。第31小节的半音进行要注意音准。

本曲适合男女中高级程度者演唱，高音可用f或g小调，中音可用♭e或e小调，低音可用c或♭a小调。

（岳李）

亲切的平静
Ridente la calma

[奥]莫扎特 曲

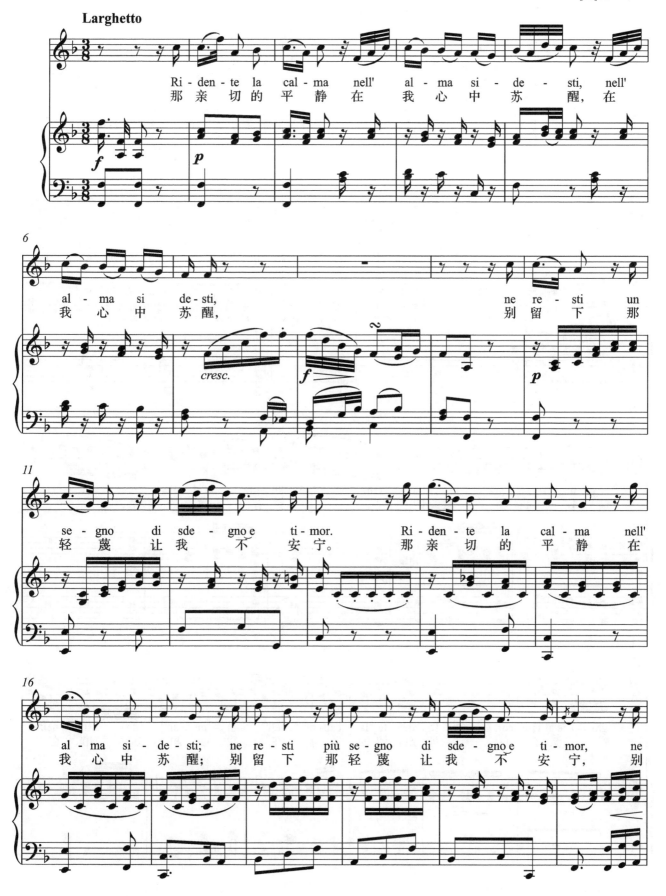

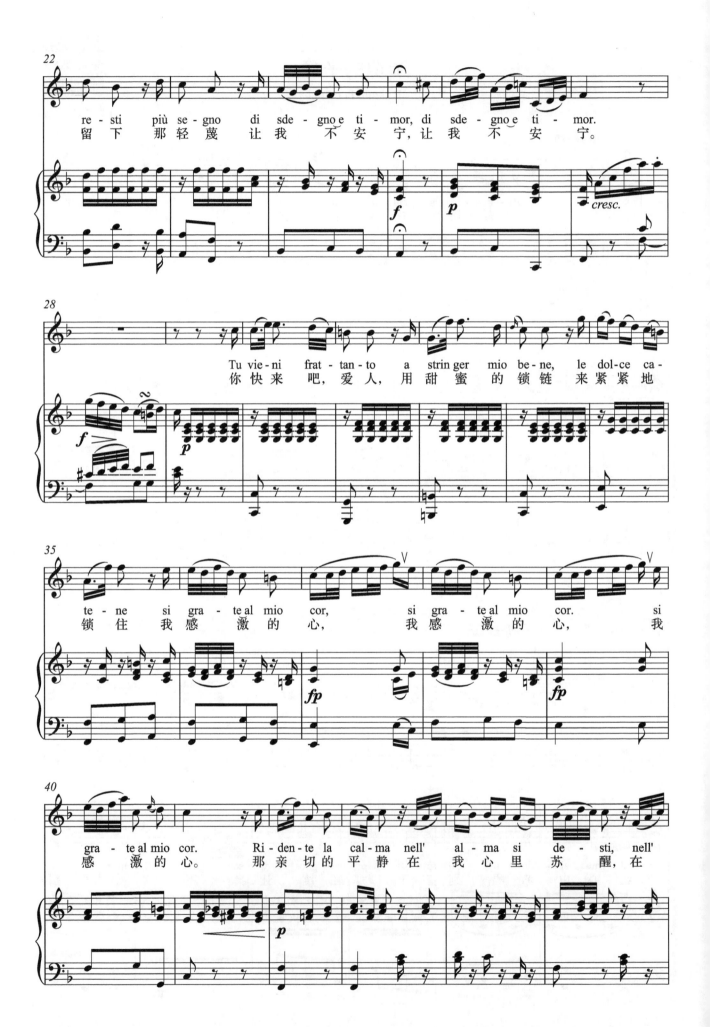

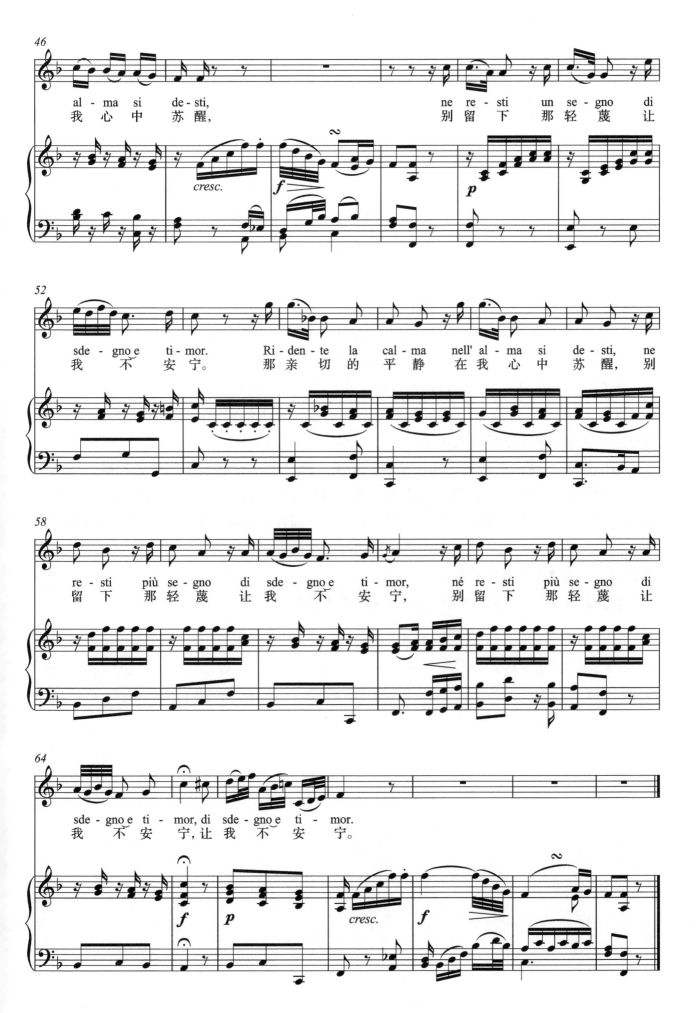

背景知识

沃尔夫冈·阿玛多伊斯·莫扎特（Wolfgang Amadeus Mozart，1756—1791），古典主义时期奥地利作曲家，维也纳古典乐派代表人物之一。莫扎特幼年时就在父亲的带领下，在奥地利、德国、法国、英国、比利时、荷兰、意大利等欧洲各国举行音乐会，并广泛接触到当时重要的音乐风格，在此过程中他了解和熟悉了意大利的各种音乐形式，尤其是被欧洲各国作曲家纷纷学习效仿的意大利风格的声乐作品。

这首艺术歌曲精致优雅、庄重沉静，充满了爱的温馨和甜蜜，表现了人们对美好爱情的憧憬与向往。作品创作于1771年，旋律婉转优美，音乐线条流畅，风格高贵典雅，钢琴伴奏柔和、灵巧，很好地衬托了旋律。

演唱提示

歌曲为F大调，3/8拍，小广板速度，结构为带完全再现的ABA三部曲式。

A段（1~27）F大调，简短的主和弦八度跳进引出了弱拍而起的轻柔旋律，音调整体呈下行趋势，但间插其中的上行跳进音程更增添了旋律的婉转生动。

B段（30~41）转到C大调，旋律呈上行形态，且主要在中高音区，音乐更加流动，表达了主人公对爱人的呼唤和向往。

演唱时要把握古典音乐优雅、从容、均衡、理性的风格特点。起音要准确，气息平稳，节拍准确。保持元音的准确、清晰和声音的弹性、松弛，科学地使用共鸣，在气息的良好支持下获得轻松、柔和、明亮、圆润的声音。高音区以及乐句上行时要比较含蓄、柔和，控制好音量，不能唱重。尤其要注意把握节奏的准确，唱准十六分音符、三十二分音符及附点节奏，不能拖泥带水。

歌曲音域c^1~g^2，适合中级程度的女高音声部演唱。

（朱莹）

三套车

Тройка

俄罗斯民歌

背景知识

　　"三套车"是用三匹马拉的雪橇。俄罗斯地域辽阔，在 19 世纪中叶第一条铁路出现之前，驿站马车是重要的道路交通工具，因此，也就产生了马车夫歌曲这一俄罗斯民歌体裁，反映了马车夫的日常生活，如路途的艰难、生活的窘迫、对故乡和亲人的思念、对姑娘的爱慕等。

　　这首经典的俄罗斯马车夫歌曲在世界传唱甚广。它原有 6 段诗节，后使用 5 段诗节，翻译到中国后，常用 3 段。歌曲反映了俄罗斯社会阶层之间的严重不平等和底层劳动人民深受压迫剥削的社会现实。

演唱提示

　　歌曲采用分节歌形式，共三段，每段四句（第三段重复最后两句），全曲结构方整，材料简洁，旋律悠长舒缓，运用俄罗斯民歌常用的小调，带有浓郁的忧愁伤感色彩和连绵抒情气质。

　　歌曲第一段描述了苍茫辽阔的俄罗斯大地上，被生活所迫的马车夫唱着忧郁的歌曲，驾车行驶在被冰雪覆盖的伏尔加河上的情景，第二和第三段分别是乘车人和马车夫的问答。第三段富有激情，是歌曲的高潮，通过向上五度的大跳音程，抒发出马车夫内心的悲愤呐喊，倾诉出对受压迫的命运的反抗。

　　演唱时要注意语言的特点和发音规律。俄语元音少，辅音多，变化多，元音在重读音节读得强、长而且非常清晰，在非重读音节时就要读得轻、短，一带而过。演唱中要读准重音，辅音咬字准确迅速，以做到语言的准确和发声的流畅和连贯。同时，要把握住歌曲忧伤、无奈的情感基调，弱起小节的起音要柔和，旋律流畅自然，第四句的下行要保持气息的支持和叹息的感觉。第三段高潮句要做好充分准备，打开身体，情感充沛，以加强歌唱的表现力。

（孙会玲）

伏尔加船夫曲
Эй, ухнем

俄罗斯民歌

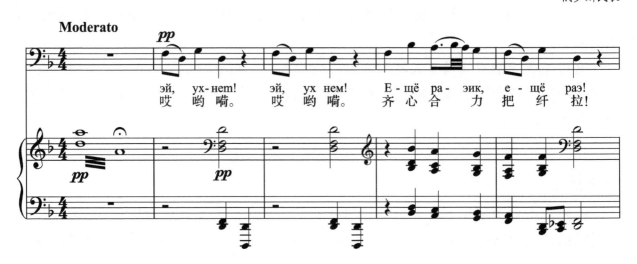
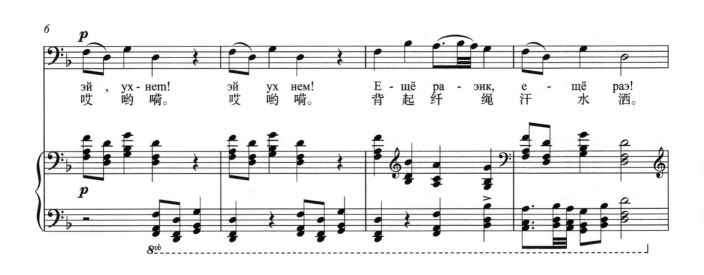
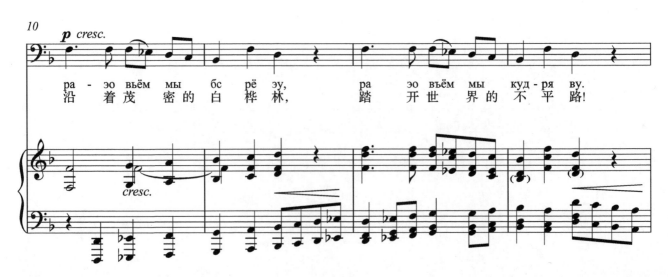

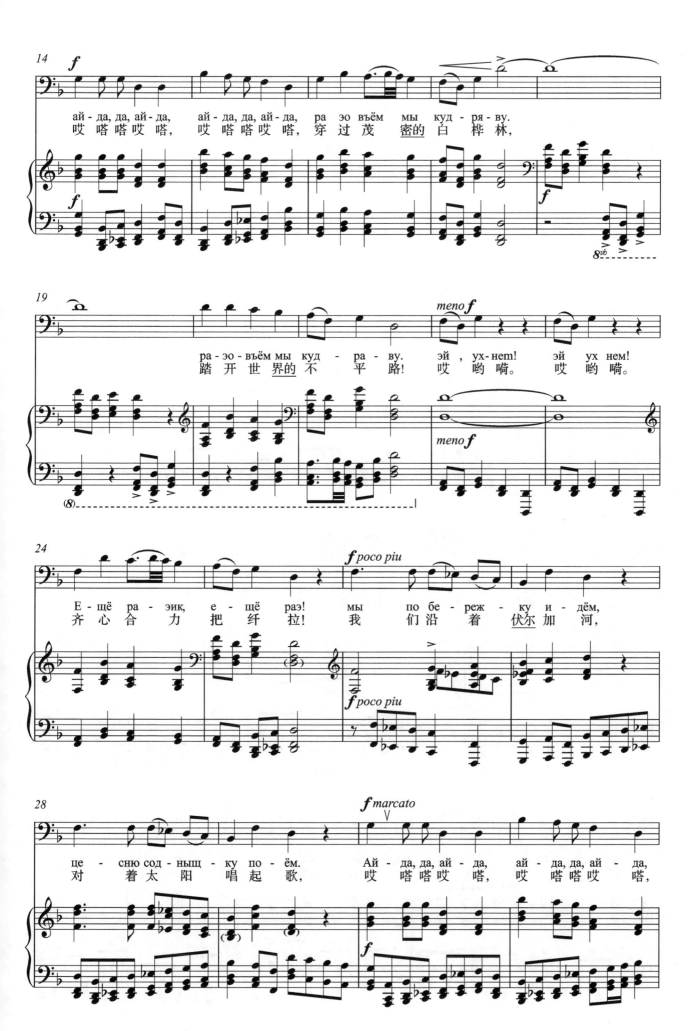

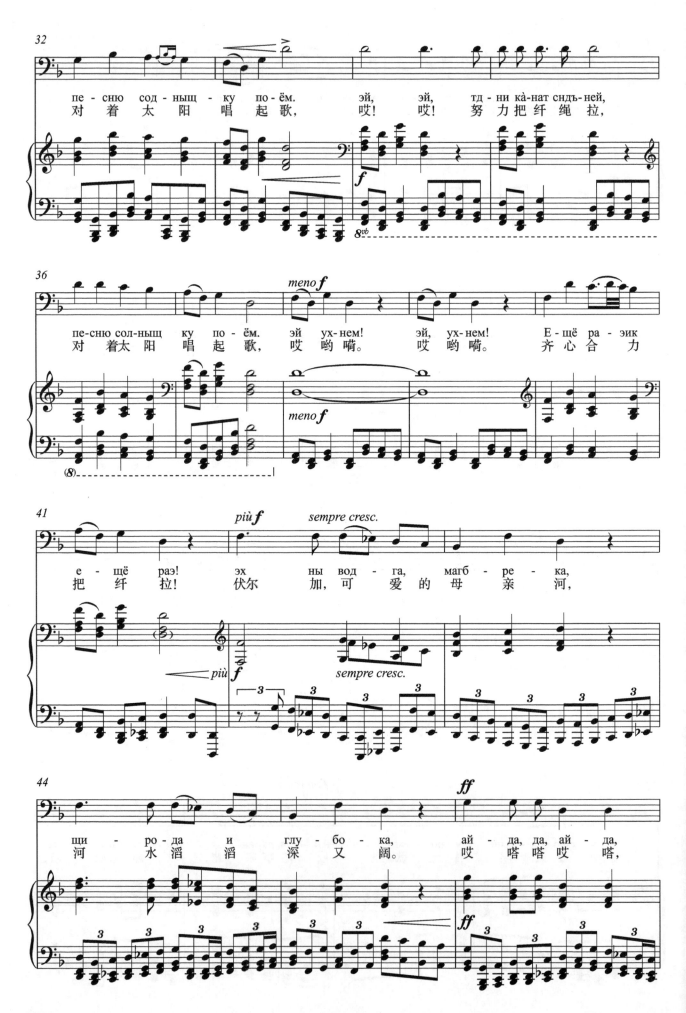

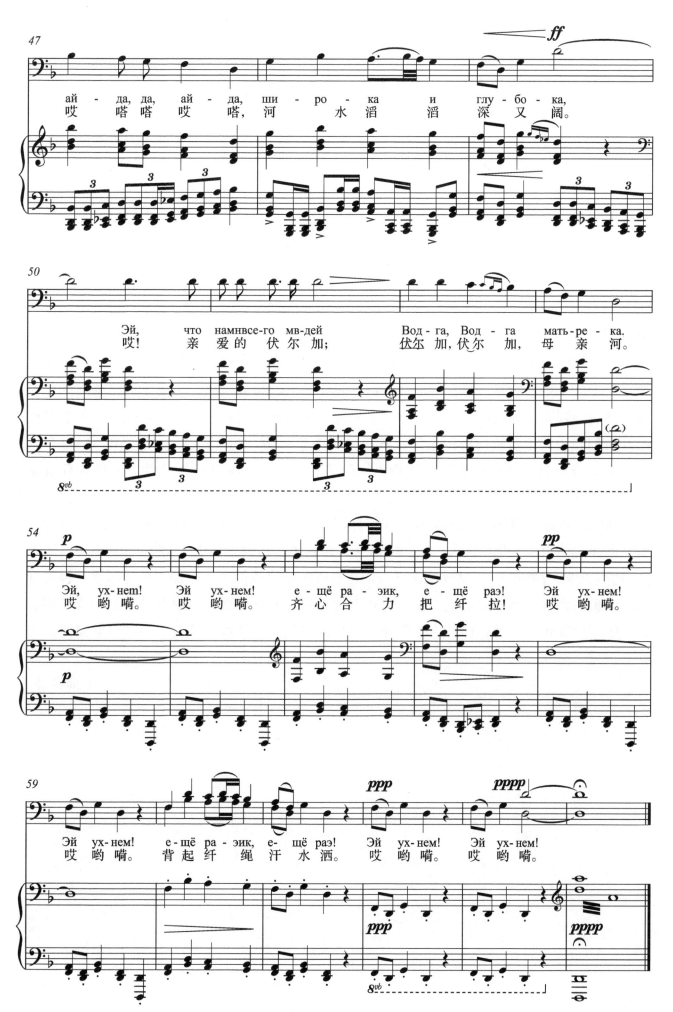

背景知识

　　伏尔加河位于俄罗斯的西南部，全长约 3690 千米，是欧洲最长的河流，也是世界上最长的内陆河，千百年来，她滋养着无数的俄罗斯人民和土地，是俄罗斯人民的"母亲河"。伏尔加河是全国重要的货运航道，但其总落差较小、流速缓慢，且多弯道和浅滩沙洲，因此，货船运输需要依靠人力拉纤。沙俄统治期间，沿河两岸有很多劳苦人民以出苦力做纤夫为生，他们在艰辛的劳动生活中用歌声表达他们遭受的苦难、坚韧的性格和对美好生活的向往，从而产生了民歌《伏尔加船夫曲》。经过19世纪著名作曲家巴拉基列夫收集整理歌调、钢琴家凯涅曼编配钢琴伴奏、20世纪初杰出的男低音歌唱家夏里亚平的生动演绎，这首具有俄罗斯民族深沉、强悍和反抗精神的性格特征的民歌享誉世界，成为音乐会上各国男中音、男低音歌唱家们的常演曲目。

演唱提示

　　歌曲结构为包含三段的分节歌，但每段的结尾旋律音与后段开头首句的号子声纵向结合，使得音乐更加紧凑，富有特点地营造了紧张激烈的拉纤气氛，形成了歌曲的高潮，使人仿佛看到列宾所画的震撼人心的世界名画《伏尔加河上的纤夫》中衣衫褴褛、步履沉重的纤夫们在艰难地负重前行的景象。歌曲采用中速、4/4 拍，给人以从容不迫、坚定有力的感觉。音乐具有劳动号子的典型特点，简单、质朴，节奏具有律动性，材料具有重复性，性格较为坚毅、粗犷。

　　演唱难点除了俄语发音的准确、连贯，还在于要形象地表现出歌曲的画面感和精神力量。歌曲总体力度变化幅度大，由 *pp* 到 *p*，再到 *f*，在到达最强的 *ff* 后，再逐步过渡到 *p* - *pp* - *ppp* - *pppp*，生动描绘出纤夫们拖着沉重的步伐沿着伏尔加河由远而近，再由近而远，最后消失在远方的情景。演唱时在力度处理上要有层次感，要有较强的声音控制能力，咬字吐字迅速准确，保持声音的弹性、稳定的气息支持和高位置，表现出歌曲中的忧伤、沉重、坚强。

<div style="text-align: right">（孙会玲）</div>

母亲教我的歌
Als die alte Mutter

[捷]海杜克 词
[捷]德沃夏克 曲

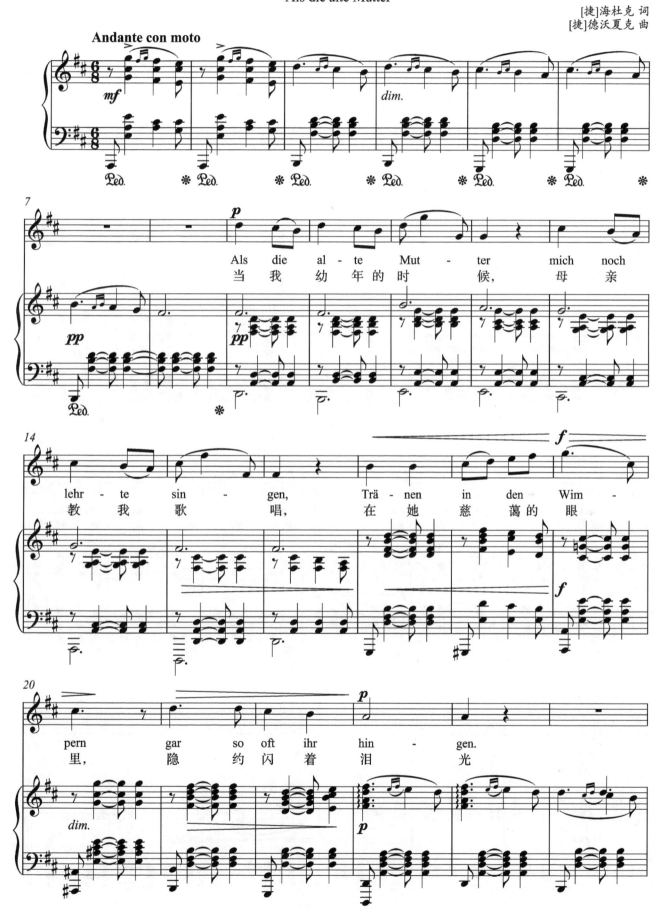

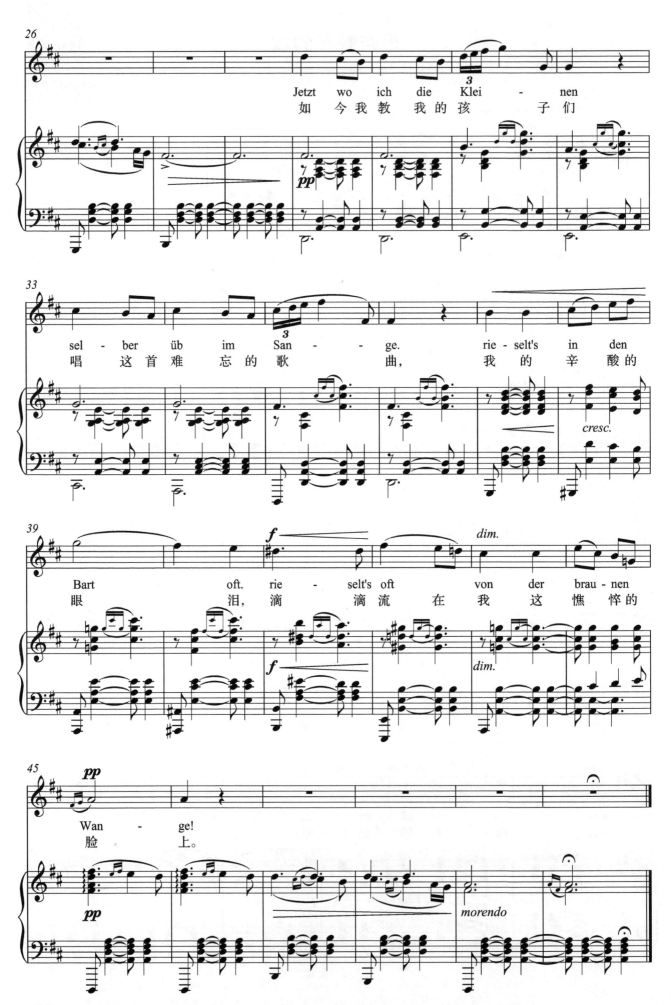

背景知识

安东·利奥波德·德沃夏克（Antonín Leopold Dvořák，1841—1904）是19世纪著名的作曲家、捷克民族乐派的杰出代表，曾担任美国纽约音乐学院院长、捷克布拉格音乐学院院长。他创作了享誉世界的《e小调第九（自新大陆）交响曲》等九部交响曲、《水仙女》《阿米达》等多部歌剧，以及大量的序曲、交响诗、协奏曲、室内乐作品。

德沃夏克的音乐融合了西方浪漫主义的激情、古典主义的结构、民族主义的风情。他的作品具有强烈的抒情性，也体现了他深厚的和声、对位功力。同时，他是一位热诚的爱国主义者，把用音乐歌颂、赞美祖国和激起人民对美好生活的向往视为己任。他不仅热爱捷克民间音乐，同样对斯拉夫各民族、印第安等民族的音乐充满感情，并在创作中将其兼收并蓄，从而形成了他丰富多样、鲜明独特的音乐风格。

吉卜赛民族崇尚自由，生性不愿被约束，长期过着颠沛流离的流浪生活。他们能歌善舞，性格多变，有时热烈奔放、乐观坚强，有时多愁善感、忧伤哀怨，带有浓厚的悲剧性，歌曲多抒情性的慢歌。《母亲教我的歌》作于1880年，是作者所作的包括八首歌曲在内的歌曲集《吉卜赛之歌》中的第四首，歌词取自波西米亚抒情诗人阿道夫·海杜克（Adolf Heyduk）的诗篇。歌曲旋律舒缓、忧郁，令人黯然神伤，充满了对母亲的怀念和对深厚母爱的眷恋。后被改编成小提琴、大提琴独奏曲以及管弦乐曲、合唱曲等形式。

演唱提示

歌曲采用歌谣体结构写成，是对幼时母亲教自己唱歌场景的回忆，情感既甜蜜，又饱含着辛酸。歌曲旋律朴实，每段四个乐句，伴奏部分极为简洁，加深了歌曲的沉思意境。第一段的第一、二句运用下行模进手法，其中的八度跳进下行巧妙地为旋律增添了无尽的柔婉和忧伤。钢琴间奏非常精彩，其中的装饰音轻盈生动，温馨感人。第二段是在第一段的基础上发展而成的，前两句第三小节的三连音装饰变化，使曲调新颖动人。第三句中宽广悠长的曲调盘旋在高音区，并出现了变化音 $^\sharp d^2$，形成歌曲的高潮。哀婉动人的旋律充分而贴切地抒发出难言的伤感，催人泪下。歌曲最后终止在属音上，体现了吉卜赛民歌的特色，也给人意犹未尽之感。

这首歌篇幅虽短，作曲技巧却十分高超。在行板速度上轻轻流动的旋律采用了2/4拍，而伴奏却运用了摇篮曲常用的6/8拍，使音乐带有摇篮曲的律动感，句尾的切分节奏和大跳音程更增强了音调的起伏感，温和亲切，表现了对往事的怀念。

演唱中要感受旋律走向、速度以及情感表达上的特点，感受歌曲中对美好童年和深厚母爱的眷恋，节奏、角色要把握准确，音调要沉稳，运用积极流动的气息支持、稳定的共鸣状态、良好的声音控制能力和充沛的情感，把它表达出来，还可以运用稍微夸张的肢体动作带动情感的表达。

歌曲适合中、高级程度的女高音声部演唱。

（周筠）

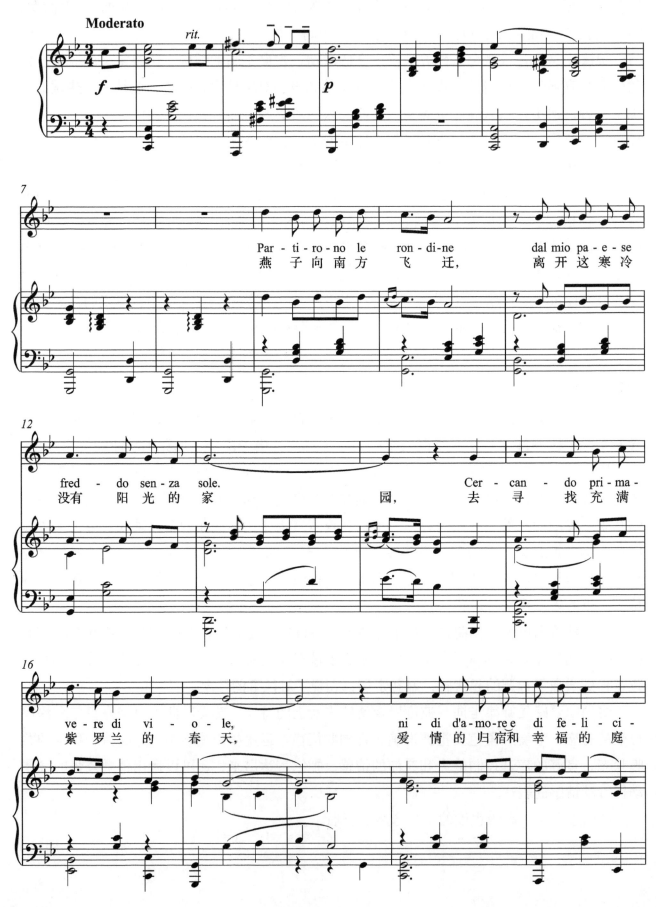

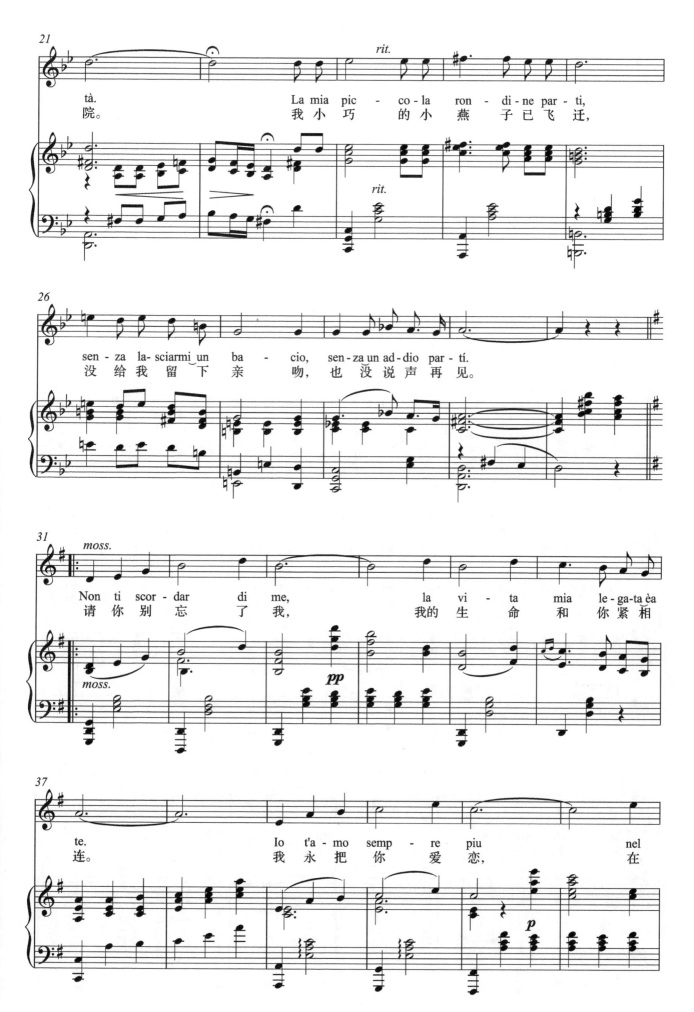

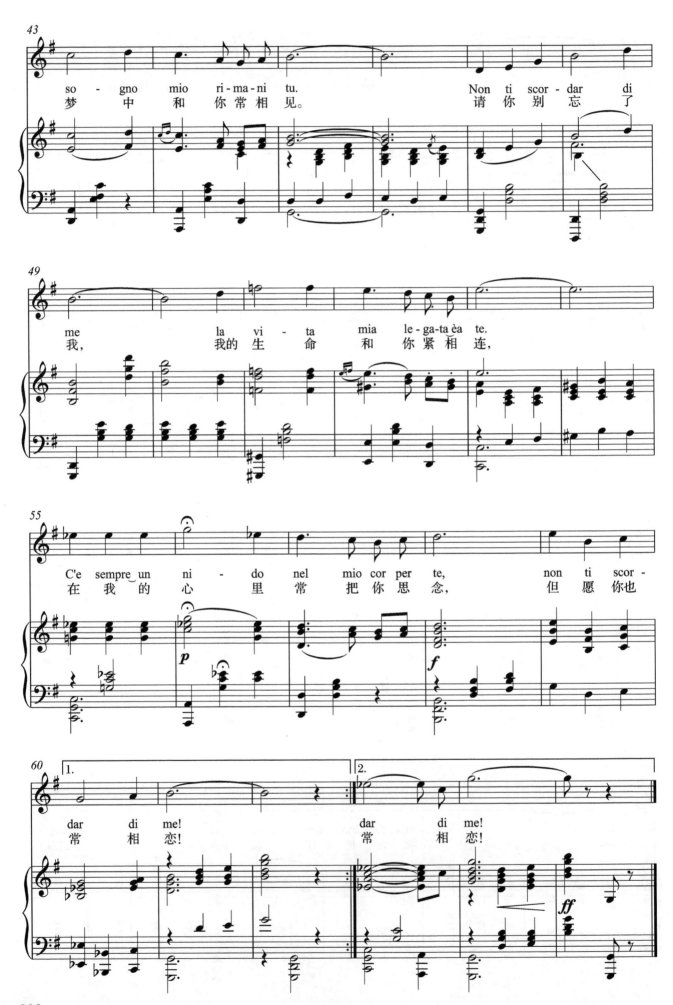

背景知识

　　这首那不勒斯民歌由意大利作曲家、钢琴家欧内斯特·德·库尔蒂斯（Ernesto De Curtis，1875—1937）创作。他出生并成长于意大利南部文化名城、风景名胜地——那不勒斯，深受传统音乐文化的影响，创作了不少富有浓郁民族色彩的那不勒斯民歌，如《重归苏莲托》《玛丽亚》《我多么爱你》。这些作品脍炙人口，是深受男高音青睐的经典之作。

　　《请你别忘了我》是一首情感饱满、内涵丰富的爱情歌曲。歌中用南迁的燕子象征不辞而别的恋人，"没给我留下亲吻，也没说声再见"，去寻找"充满紫罗兰的春天"，从而使男主人公内心充满惆怅和忧伤，他向她诉说着心中的恋情，热切恳求她"别忘了我"。

演唱提示

　　这首歌曲具有那不勒斯民歌的典型特点，旋律优美流畅、舒缓平稳，情感内涵丰富、细腻生动，忧郁感伤中带有激情，具有浪漫主义抒情风格。中板速度，3/4拍，结构为AB二段体，调式为那不勒斯民歌常用的同主音大小调转调，富有色彩变化。

　　前奏（1~8）g小调。前半句采用歌曲第23~25小节旋律并稍作变化，和声小调的强力度上行旋律富有激情，句尾的弱奏增强了情感表达的理性和细腻感。后四小节是和弦分解下行的叹息音调，主和弦的三拍子律动为歌唱声部的出现做准备。

　　A段（9~30）：主人公喃喃自语式地讲述了恋人不辞而别、远走他乡，表达了他内心深深的感伤。音乐节拍平稳，旋律类似宣叙调，多采用同音反复、二度、三度音程进行。旋律形态上，前两句旋律（9~14）是下行式的叹息音调，模进手法，第三、四句（15~22）逐渐上扬，直到第23~24小节，到达段落最高音和情绪最高点。

　　演唱中，注意体会音乐伤感的基本情绪，保持忧郁柔和的小调色彩，同时注意旋律中音符"前密后疏"的音调特点，避免刻板地演唱。在基本的节拍节奏基础上，把握语言节奏，生动自如、张弛有度地表达情感。句尾长音情感含蓄内收，但声音状态要保持住。第23~24小节的高音区上行音调，要注意元音的统一，音节"pic-"的"*rit.*"处，应运用更强烈些的情感并适当延长，细腻地表达出不愿接受恋人远去的现实的悲伤激动。演唱既要有激情，又要含蓄，因此需加强气息控制能力。

　　B段（31~65）G和声大调，是男主人公婉转、恳切而坚定的请求。旋律音调采用模进、重复手法，线条舒展宽广，包含较多向上的大跳音程。第51~54小节离调到a小调，第55~63小节降六级音的运用，使歌曲情感激昂与柔婉兼备，热情抒发与理性控制共存，具有较强的表现力与感染力。

　　演唱时一直保持声音和气息的连贯、流动和舒展。前几句是诚恳的请求，音程向上跳进时要求喉头稳定、气息平稳，低音保持高位置，适当控制力度。第51小节起，情感表达不能松懈，直到歌曲结束，保持热切、激动的状态。需体会大小三度音程的音色变化，结尾纯五度音程上行时保持元音的统一和喉头位置的稳定。

　　歌曲音域为d^1~g^2，适合中高级程度的男高音演唱。

<div align="right">（孙会玲）</div>

理想佳人
Ideale

[意]托斯蒂 曲

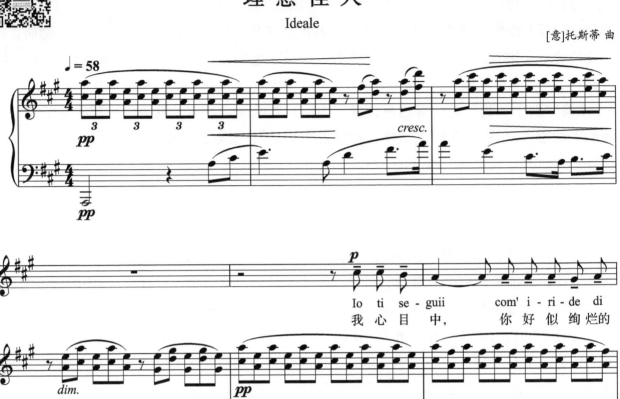

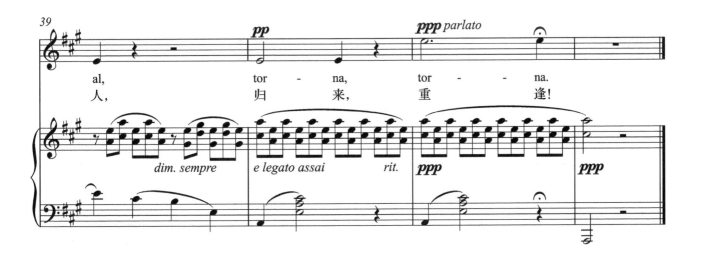

背景知识

弗朗切斯科·保罗·托斯蒂（Francesco Paolo Tosti，1846—1916）是19世纪下半叶至20世纪初重要的意大利艺术歌曲作曲家，共创作了300多首艺术歌曲，同时，他也是一位歌唱家。他的作品旋律优美动听，歌词格调高雅，风格清新脱俗，情感表达真挚，手法新颖独特，是美声教学和音乐会舞台上的经典曲目，如《玛莱卡莱》《小夜曲》《小嘴》《再见》《最后的歌》等，《理想佳人》是他最受青睐的作品之一。

《理想佳人》是一首感人至深的爱情歌曲，旋律婉转，气息悠长，结构简洁又富于变化，生动地抒发了男子对心爱的姑娘的深情赞美和无限向往，又带有伤感与惆怅的意味。

演唱提示

歌曲A大调，4/4拍，重复乐段结构。五小节的前奏中，右手采用贯穿全曲的三连音伴奏音型，左手声部缓缓弹出深沉、连绵的分解和弦式旋律音调，同时，随着音高变化，力度也由 **pp** 渐强再减弱至 **pp**，营造出空灵、寂寥、雅致的意境和浓郁的浪漫气质。A段（6~17）由四个乐句构成起承转合的结构，前两句采用变化重复手段强化音乐主题，第三句运用小动机模仿手法，旋律婉转上行，直至第四句中的段落最高音 $^\sharp f^2$，形成段落高潮，再慢慢回落，结束段落。A^1 段（22~36）有不规整的五句，第三句起音乐有新的发展，是对恋人的深切呼唤和热切渴望，"来吧，亲爱的人，快回到我怀里，重睹你的笑容……"尾声（38~42）：人声在钢琴声部富有表情的歌唱中，轻柔地呢喃："来吧，亲爱的人，归来，重逢！"

演唱中要体会作品的情感表现内容，仔细研究歌谱，感受婉转起伏的旋律音调、大量速度力度等表情记号、丰富的和弦色彩中蕴含的表情意义，以情带声，运用准确的语言和语气感，深沉、流动的气息支持和控制，用状态统一而富有表现力的声音，完成歌曲的二度创作，生动、细腻地表达出内心对恋人的赞美与期待，以及对美好爱情的憧憬。

歌曲音域 $e^1 \sim a^2$，在声音控制、情感表达的把握方面，有较高难度，适合中、高级程度的男高音演唱。

（孙会玲）

我为你忧郁,优雅的女神

Malinconia, Ninfa gentile

[意]贝里尼 曲

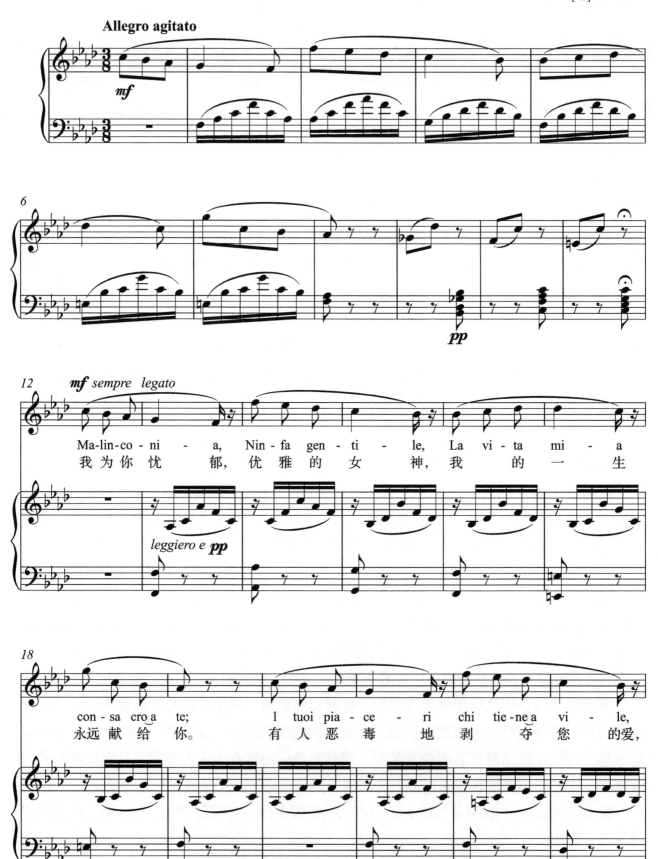

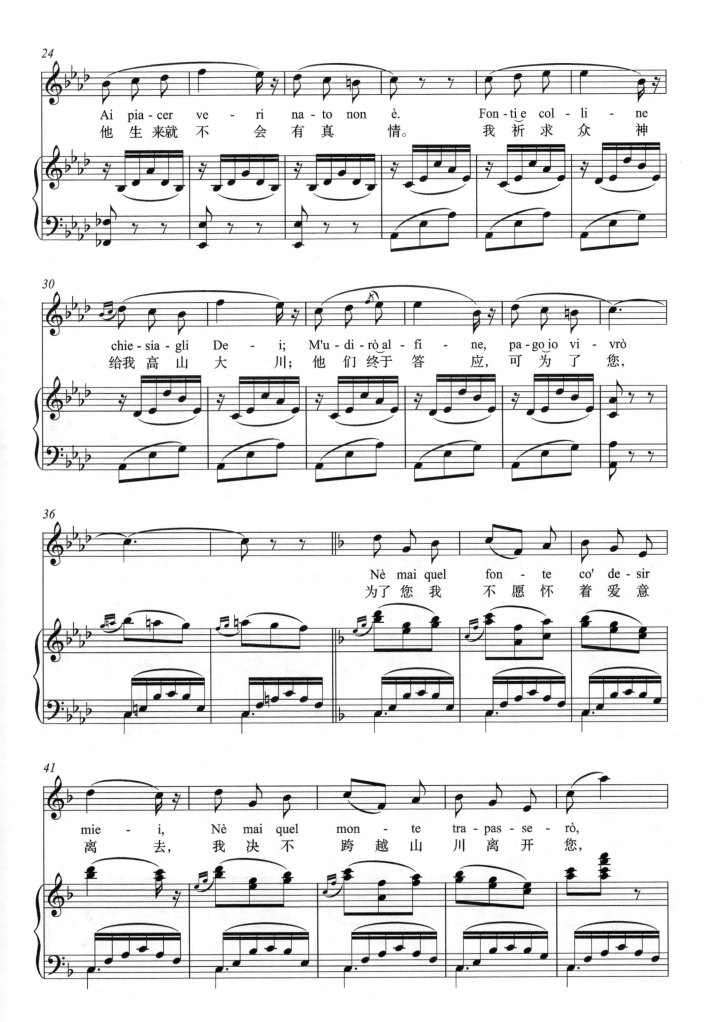

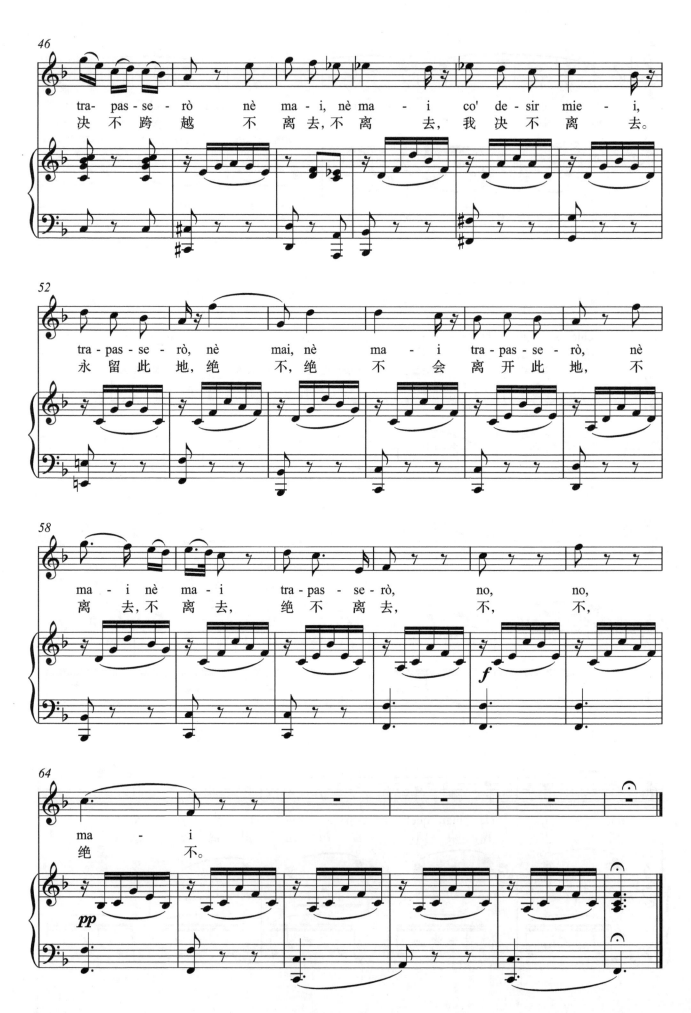

背景知识

贝里尼的艺术歌曲格调高雅、情感细腻，为声乐教学提供了丰富而有益的训练教材。由于他早年学过声乐，所以精通声乐演唱技巧。他的艺术歌曲非常符合声乐表现的要求，短小精致且易于演唱，十分符合人的嗓音特点，非常有利于训练学生的歌唱技巧，提高学生对作品的理解能力和演唱能力，拓展、提升学生的艺术修养。

《我为你忧郁，优雅的女神》是意大利作曲家贝里尼所作，歌曲的内容源于欧洲古代的神话，讲述了一位被天界贬到人间的神，为了能继续爱恋心慕的女神，宁愿遵从天旨，禁足于山林之中的故事。全曲速度较快，具有很强的流动性。

演唱提示

这首作品结构为 AB 两段构成的单二部曲式，3/8 拍，激动的快板。演唱前应该先以歌曲旋律的节奏朗诵歌词，把握歌曲的思想感情和每个单词的意思，准确发音。由于是三拍子，歌曲很具抒情意味、流动性，演唱时一定要把握好歌曲的速度、韵律和节奏。

前奏（1~11）以色彩暗淡的 f 小调开始，渲染出哀伤、悲凉的气氛，第 9 小节变化音 ♭g 的出现，增强了听觉上的不稳定感，最后在属和弦上结束，为主旋律的进入营造了一种诗化意境，情绪上做了良好的铺垫。演唱者要随着前奏渲染的情绪基调，进入歌曲所描绘的意境。

A 段（12~37）在 f 小调上开始，旋律流动、连贯，是主人公忧伤并激动地向心中的女神诉说着爱恋。下行为主的音调带着叹息感。第 28 小节转到 ♭A 大调，旋律也变为上行，充满了对诸神的恳求。演唱中注意情绪的把握，速度要保持住。下行乐句的第一个音都要保持好上腭的打开和笑肌的上抬，声音向上、向前走出来，最后一句可适当地放慢。

B 段（38~65）F 大调，旋律更加委婉抒情。注意大音程跳动时气息的支持和歌唱腔体的通畅，如第 45 小节的高音 a^2。第 53~55 小节的节奏要依据语言节奏，做到正确分句。段落在轻柔的叹息中结束。

<div align="right">（周筠）</div>

卡迪斯城的姑娘
Les filles de Cadix

[法]德立布 曲

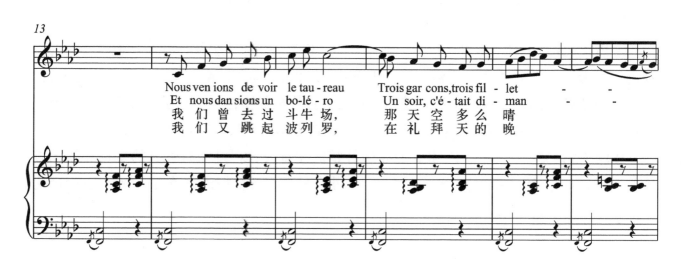
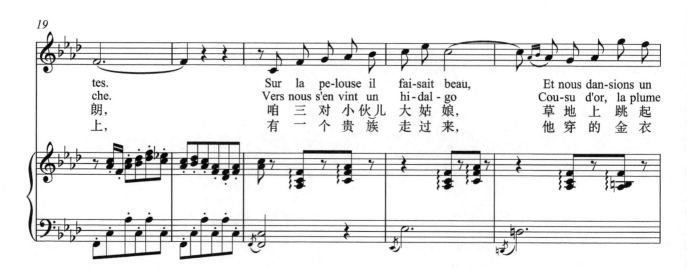

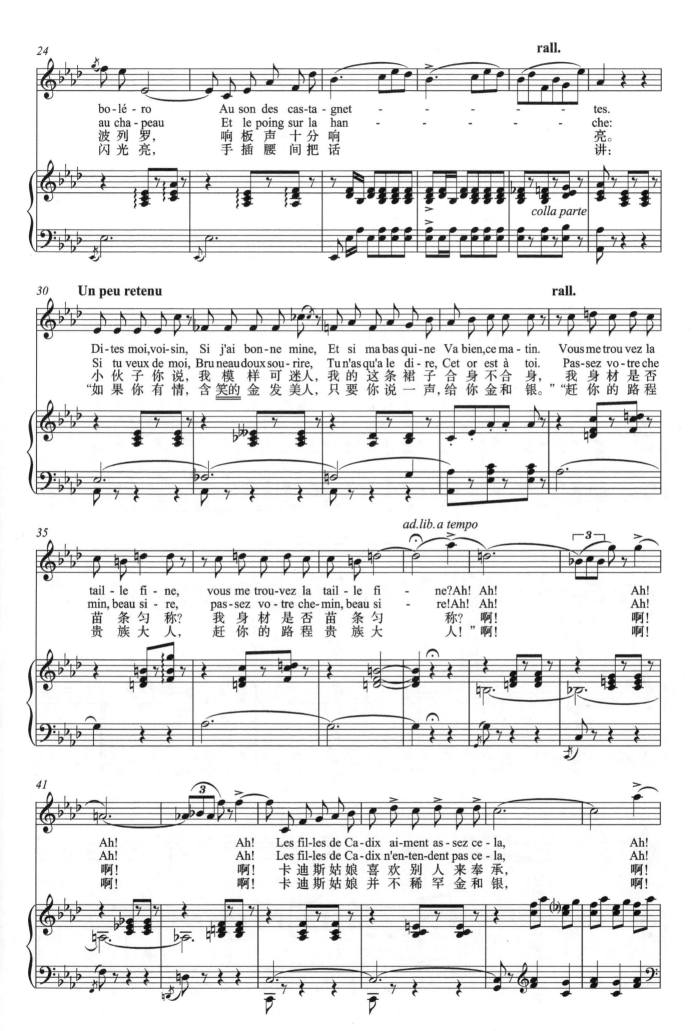

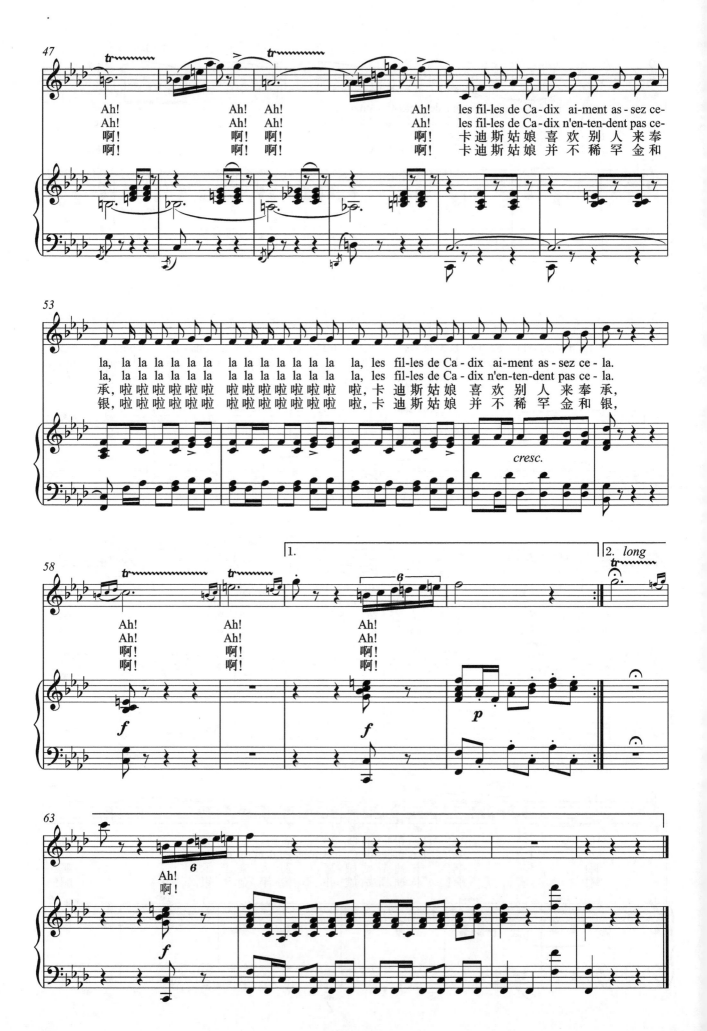

背景知识

德立布（Leo Delibes 1836—1891）是19世纪法国著名歌剧和舞剧作曲家、巴黎音乐学院教授、法兰西研究院院士，创作了20多部歌剧与轻歌剧、3部芭蕾舞剧、30多首歌曲及合唱曲。他在芭蕾音乐创作方面成就最高，被誉为"芭蕾音乐之父"。他的音乐有着浓郁的民族色彩、丰富细腻的心理刻画和强烈的戏剧性，旋律优美流畅，是雅俗共赏的艺术精品。他广为流传的作品有歌剧《拉克美》《国王如是说》和芭蕾舞剧《葛蓓莉亚》《西尔维娅》。

艺术歌曲《卡迪斯城的姑娘》是一首具有鲜明西班牙舞曲风格的女高音花腔歌曲。歌词选自法国诗人缪塞充满浪漫主义情感和色彩的第一部诗集《西班牙和意大利故事》，描写了西班牙港口城市卡迪斯城美丽迷人的姑娘的故事和她们热烈奔放、率真幽默的性格。

演唱提示

歌曲为带再现的三段体，3/4，小快板，#f小调。音乐素材精练统一，旋律优美华丽，句型长短不一、自由灵活，节奏欢快，性格鲜明，速度富有弹性，体现了灵活生动的特点和法国音乐的优雅含蓄。它对民间音乐的吸收借鉴赋予作品丰富的色彩性，展现出西班牙姑娘美丽热情、诙谐奔放的形象及蔑视金钱权贵、忠于爱情、追求自由浪漫的性格。

前奏（1~14）运用西班牙波列罗舞曲节奏型 0 xx x xx x x，气氛热烈欢快。

A段（15~29）由两个不规整的平行乐句a、a^1构成，开始于f小调，结束在♭A大调。旋律线条舒展优美，起伏大，大音程跳动自由，音域宽广，色彩丰富，尤其句尾的一字多音的旋律形态，生动地表达出姑娘自由浪漫、自信开朗的性格。

B段（30~38）♭A大调，用设问式歌词"小伙子你说，我模样可迷人？"，音乐更具有宣叙性，旋律语气语调感强，音调呈逐渐上行走向，第34小节转到c小调以及第31小节V_7/Ⅱ构成的色彩变化，栩栩如生地展现出姑娘的活泼、妩媚、自信。

A^1段（39~65）旋律形态多样，色彩丰富，速度、力度、音区对比强烈，音乐灵动飘逸，充满张力和情感色彩。第39~43小节是包含变化音和大跳音程上下滑音的华彩性花腔乐句，情感表达夸张自由，第44~46小节A段旋律a片段在c小调、f小调上交替出现。第53小节回到主调，气氛逐渐热烈欢快，奔放洒脱，第58小节走向更加热情的结束。

这首歌曲具有较大的演唱难度。首先是语言的把握。法语有丰富复杂的元音、独特的语调、鼻化音及较强的歌唱性，歌唱中要先熟练朗读歌词，体会其优雅浪漫的韵味，再与旋律音调融合。其次，注意把握法国歌曲的柔美、优雅和西班牙音乐的热情、奔放风格。歌曲A段描述了三对姑娘小伙去斗牛场，并在草地上欢乐地跳起波列罗舞曲的场景。演唱者要做好情绪准备，旋律线条流畅轻快，连贯抒情，在第17~20、26~29小节极富特点的长句尾要保持声音的弹性和良好的气息支持。在宣叙性的B段要把握语气语调，像口语一般亲切自然，抑扬顿挫，带有妩媚、挑逗的意味，演唱时还可加上眼神、表情和肢体语言，表现出姑娘活泼自信的性格。再次，花腔部分需要良好的技术支持，如A段一字多音的长句尾和A^1段的大跳音程、颤音、装饰音等，要运用沉稳、流动的气息和稳定的头腔共鸣，以使声音集中、灵活、清晰、柔美、干净利落有弹性，展现花腔艺术的无穷魅力。另外，要注意减七度、增二度、半音等变化音的音准，较好地演绎出西班牙姑娘活泼洒脱的性格特点和音乐的特有韵味。

歌曲适合高级程度的女高音演唱。

（孙会玲）

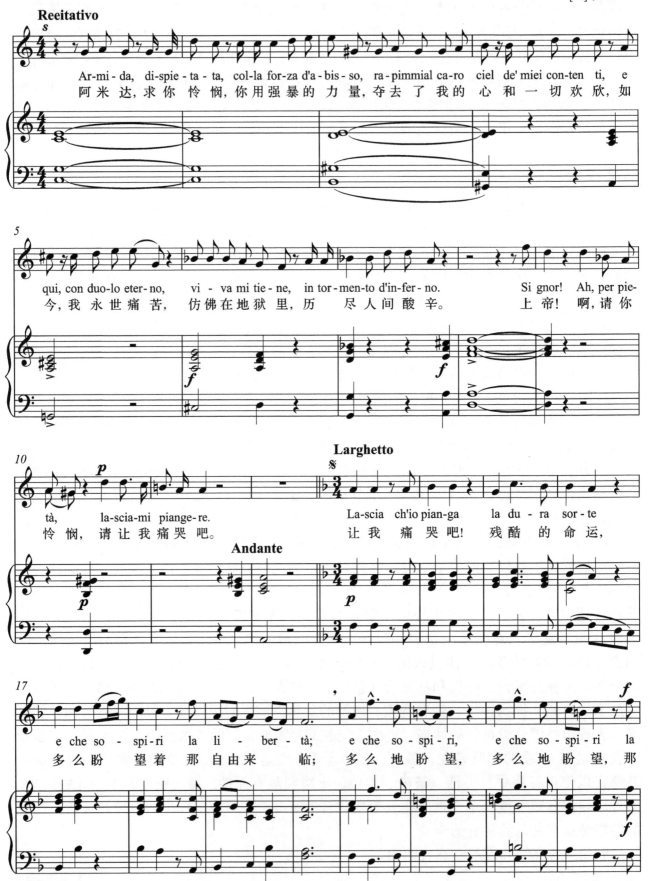

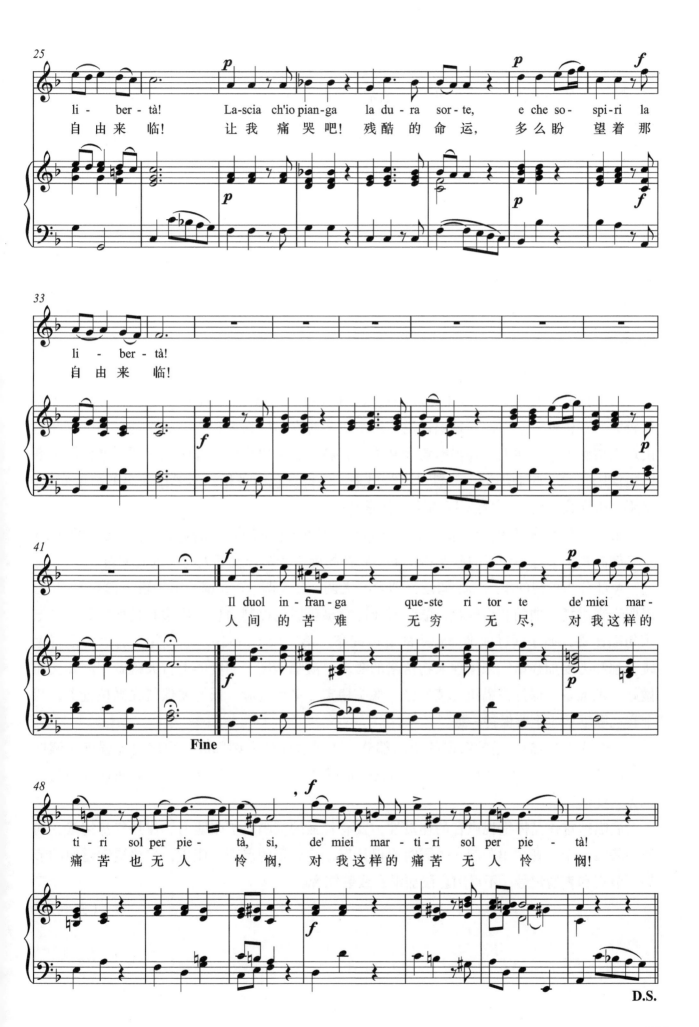

背景知识

乔治·弗里德里希·亨德尔（George Frideric Handel,1685—1759），英籍德国作曲家，巴洛克音乐的杰出代表。他在60年的艺术生涯中，创作了50部歌剧、32部清唱剧和大量器乐曲，获得了巨大声誉。他的创作代表了巴洛克音乐的最高成就，是世界音乐史上的宝贵财富。

《让我痛哭吧》选自亨德尔1710年创作的歌剧《里纳尔多》（*Rinaldo*）。歌剧讲述了第一次十字军战争时期，圣殿骑士里纳尔多爱上了贵族少女阿尔米列娜。但阿尔米列娜被女巫的情人看中。为此，里纳尔多很痛苦，但他最终与阿尔米列娜有情人终成眷属，女巫和她的情人也成为基督徒。《让我痛哭吧》出现于该剧第二幕第四场，是里纳尔多在花园里悲叹自己不幸的命运时咏唱的。

演唱提示

作品由宣叙调和咏叹调构成。

第一部分为宣叙调，4/4拍，弱拍进入，调性为a小调—d小调—a小调，旋律线条起伏较大，戏剧性、念白性的歌唱诉说了里纳尔多对女巫的恳求和心中的痛苦，为咏叹调的出现做情感铺垫。演唱中要根据意大利语语音特点，突出重音，音断意不断，严格按照谱面来演唱，像"喃喃细语"一般"说"出来。保持气息的平稳，不要做太多的力度变化，采用"阶梯式力度"，注意不同调性的色彩变化。

第二部分为咏叹调，3/4拍，具有西班牙舞曲的强弱特点。结构为带完整再现的ABA复三部曲式。通过小广板的速度和庄重、质朴的旋律音调抒发了人物的内心痛苦。

A部分为再现的单三部，调性分别为F大调、C大调、F大调。第一段（13~20）开始以弱音来烘托歌曲的悲伤气氛，歌唱时要注意横膈肌的控制力量，用柔和且均匀的气息把乐句唱连贯，循序渐进地推动音乐的旋律线条。第二段（21~26）通过往高音区的上行大跳音程和力度加强语气来体现人物情绪的激动。演唱六度、四度的上行大跳音程需要提前做好心理准备，保持横膈肌继续扩张，喉头稳定，平稳过渡，低音要保持在高位置上，两个音在歌唱状态上要保持一致。

B部分（43~54）是咏叹调的中间部分，也是全曲的高潮部分，力度对比强烈，调性为d小调、a小调，抒发了人物强烈的哀叹情感"人间的苦难无穷无尽，对我这样的痛苦也无人怜悯"。

演唱这首作品需重视声音的连贯性，要有较强的横膈肌扩张能力，保持气息持续、均衡，将每一个母音"串"起来。同时要保持巴洛克音乐的严谨、庄重，严格遵守谱面的节拍、节奏和表情记号，不可随意添加滑音或装饰音。

（王雯婧）

你们可知道
Voi che sapete

[奥]莫扎特 曲

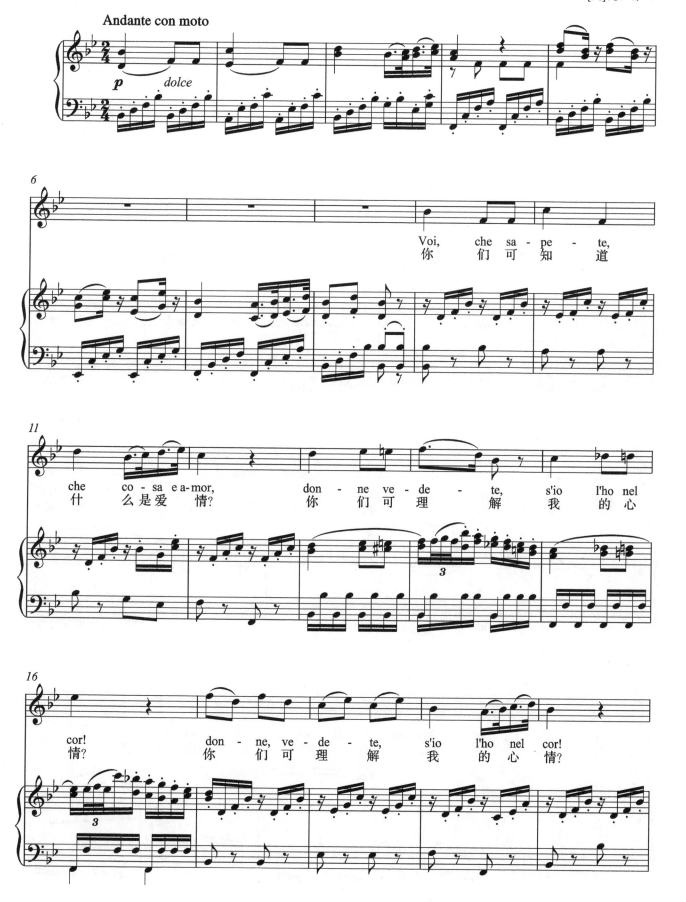

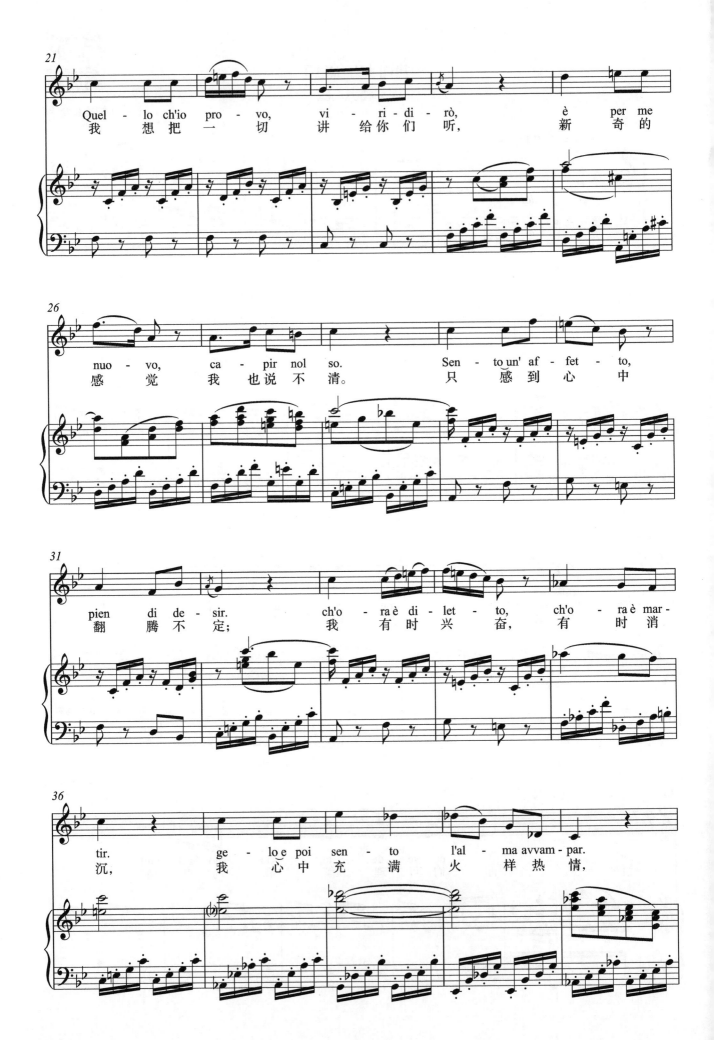

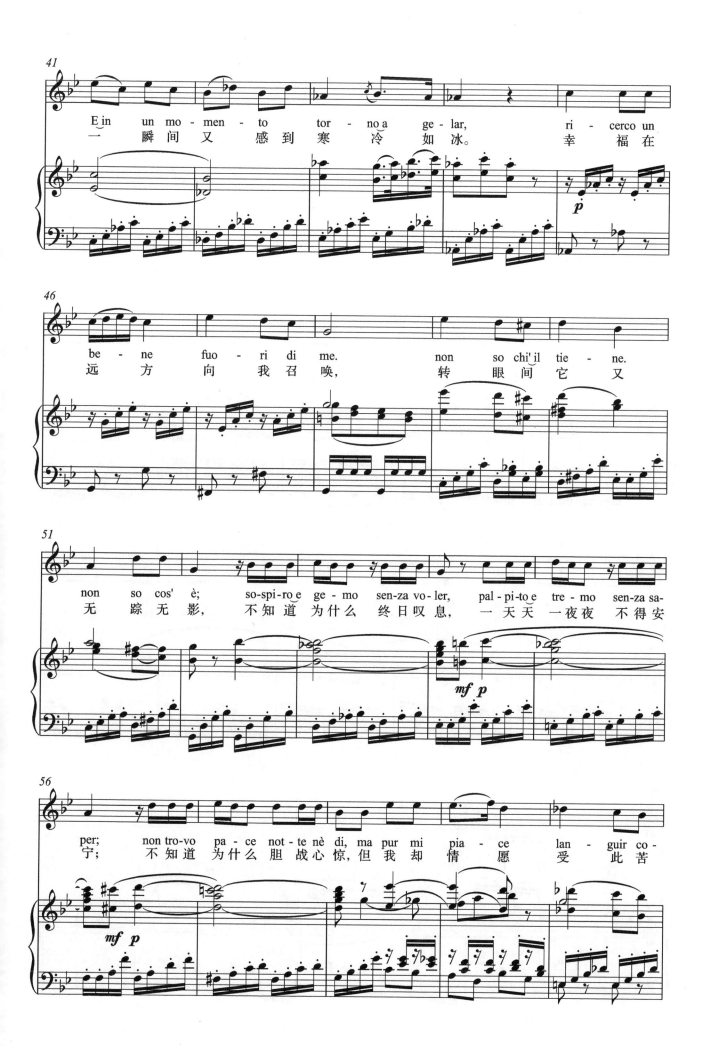

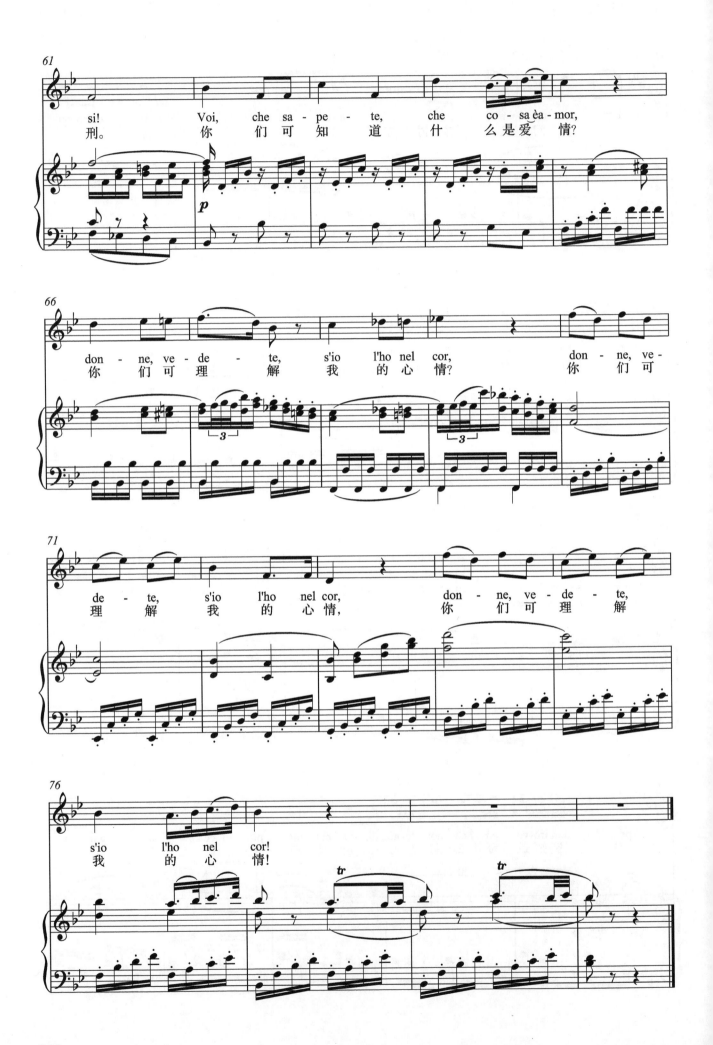

背景知识

莫扎特是古典音乐时期的代表作曲家，他的音乐旋律优美，结构严谨，风格明朗而又含蓄，生动而又典雅，热情而又理性。四幕喜歌剧《费加罗的婚礼》是他著名的三部喜歌剧之一，创作于1786年。这部歌剧的主角不是皇室贵族，而是第三等级的仆人侍女，从而使歌剧充满活力和平民精神。它表现的是一场激烈的阶级斗争，具有鲜明的反封建的政治倾向性，严厉批判了封建等级制度，描绘出人类微妙的情感世界。莫扎特通过性格鲜明的人物形象塑造、错综复杂的人物关系和情节发展、诙谐生动的音乐风格，讲述了费加罗、苏珊娜等仆人与主人伯爵斗智斗勇，从而争取到自己的自由和尊严的故事。

《你们可知道》是歌剧第二幕第三场中的唱段。伯爵的童仆凯鲁比诺即将入伍，他穿着军装来向大家辞行，于是，他在苏珊娜的六弦琴伴奏下，怀着孩子气的害羞和热情，对伯爵夫人唱起了这首浪漫曲，表达了这个天真单纯、情窦初开的年轻小男仆对爱情心生向往而心神不宁、不知所措的感受。

演唱提示

歌谣式的《你们可知道》音乐轻快、活泼，又带着忧愁和困惑，极富有个性，对人物的复杂情感刻画得非常细致，它不像一般咏叹调那样连绵抒情、舒展起伏，而是通过流畅跳跃的伴奏拨奏（弦乐器模拟的分解和弦）、清澈悦耳的歌唱旋律、简短的结构和丰富细腻的色彩变化，生动地表现了歌剧中的场景和凯鲁比诺的性格特点。

作品结构紧凑而清晰，为带再现的 A B A¹ 的三段体。A 段包括三个乐句。B 段是作品的主体，这部分开头部分乐句结构规整对称，调性变化频繁，第21小节开始于F大调，经过 d 小调、f 小调的离调，到第37小节 ♭A 大调，再到第47小节 g 小调，生动地塑造出人物形象和内心为爱所困的激动与无措。第53~61小节，极富特色地运用动机模进手法，形成宣叙性的快速垛句，把音乐推上高潮。

演唱中要了解故事情节和人物性格特点，掌握每个单词的意思，准确清晰地咬字吐字，灵活地运用气息，保持积极诉说的歌唱状态，同时，注意多处变化音的音准节奏的正确，并在连贯的基础上，随着音乐的音高变化，细腻地做出细微的力度变化。情感表达可以稍稍夸张些，运用符合人物年龄、身份的纯净音色以及调性变化中的色彩转换，描绘出一个对爱情充满幻想的羞涩少年的烦恼、困惑和迷惘。

凯鲁比诺是尚未成熟的年轻男中音，按照西方歌剧习惯，由女中音来扮演，也常作为女高音教学中的经典曲目，适合初、中级程度的女中音、女高音声部。

（孙会玲）

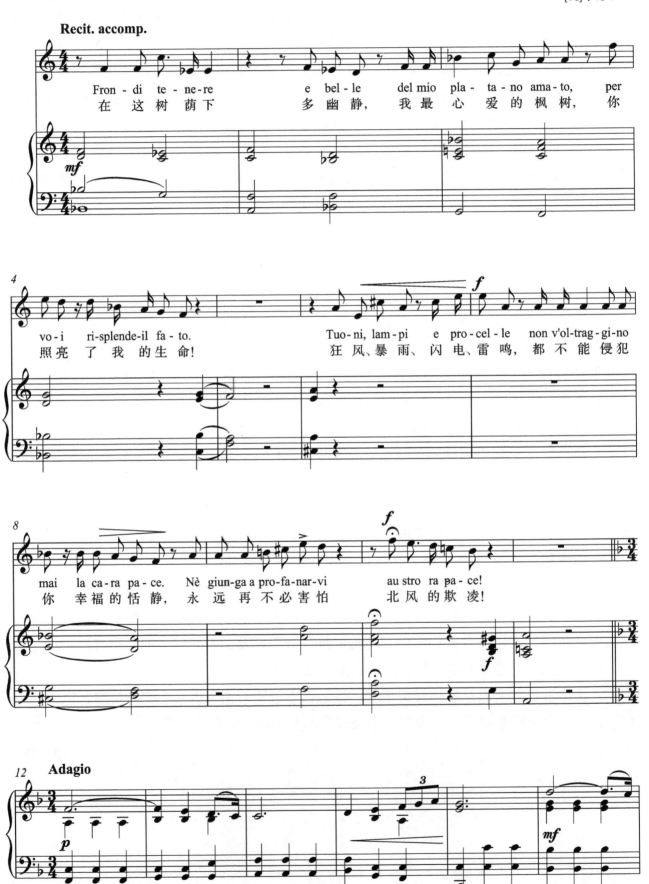

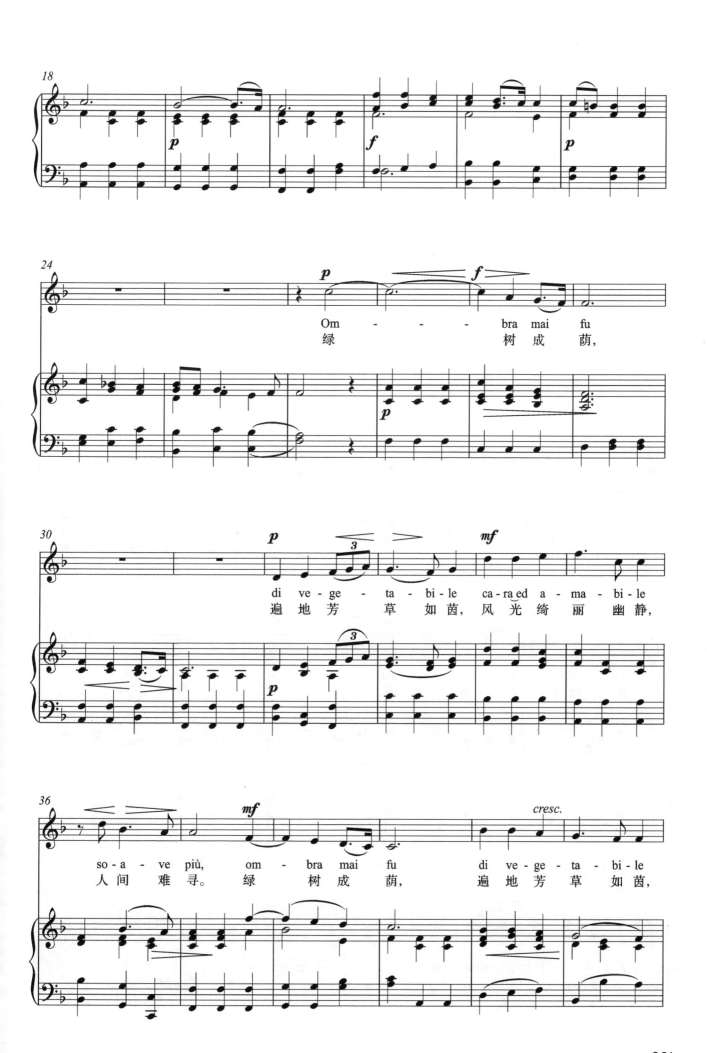

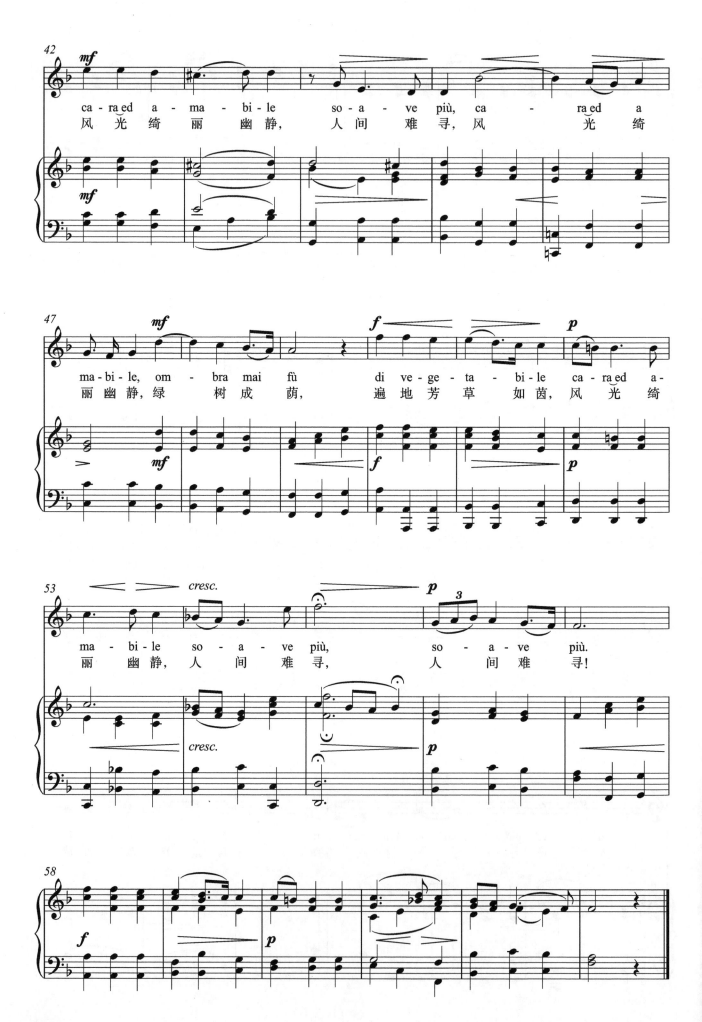

背景知识

亨德尔是巴洛克时期的音乐巨匠、代表作曲家，他的音乐充满了崇高气质和典雅美。这首咏叹调选自亨德尔的歌剧《塞尔斯》。这部意大利风格的歌剧完成于 1738 年，讲述了古波斯王塞尔斯看上了弟弟阿尔塞迈纳斯的恋人，所以利用种种阴谋手段，企图拆散他们，但以失败告终的故事。《绿树成荫》是第一幕第一场塞尔斯的咏叹调。虽然这个人物行为并不光彩，但亨德尔给了他这个优美抒情、气势恢宏、平稳从容的唱段，讲述了塞尔斯在王宫后花园里，见到暴风雨后绿树葱郁、枝繁叶茂，不由得心旷神怡，发出了由衷赞美，表现出人们对真善美、对美好爱情、对大自然的追求和人文情怀。

演唱提示

作品分为宣叙调和咏叹调两个部分。

宣叙调是叙述性的段落，其节奏多样、音程跨度大、调式变化频繁（\flatB—F—d—a），内涵丰富，表现出主人公面对美景的心潮起伏。演唱中要准确朗读歌词、理解词意，尊重乐谱上的节奏安排，但不能过于死板，要适当灵活、自由些，从而唱出惬意、满足的情绪和语言的叙说感。

第二部分是咏叹调，这部分歌词内容简洁，反复咏唱了三遍。音乐速度较慢，旋律线条庄严连贯，近乎一字一音，力度变化频繁，伴奏织体简单明了。演唱时要立足于人物赞叹、感慨的情绪，用较平稳有力的气息控制，做出各种力度的细腻变化，在宽广柔美的旋律中营造出平和、宁静和诗意，抒发从容淡定而又心满意足的感觉。注意在旋律上行以及大音程跳进时，提前做好准备，调整好气息，保持喉头位置的稳定和通道的畅通。

（孙会玲）

天神赐粮
Panis angelicus

[法]弗朗克 曲

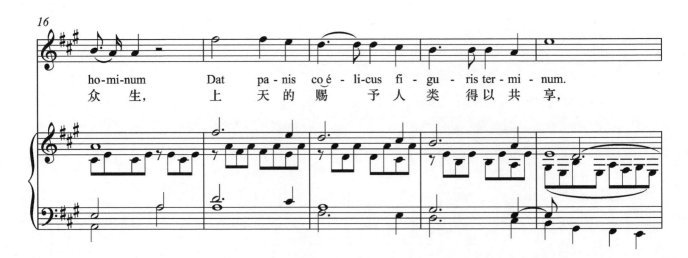

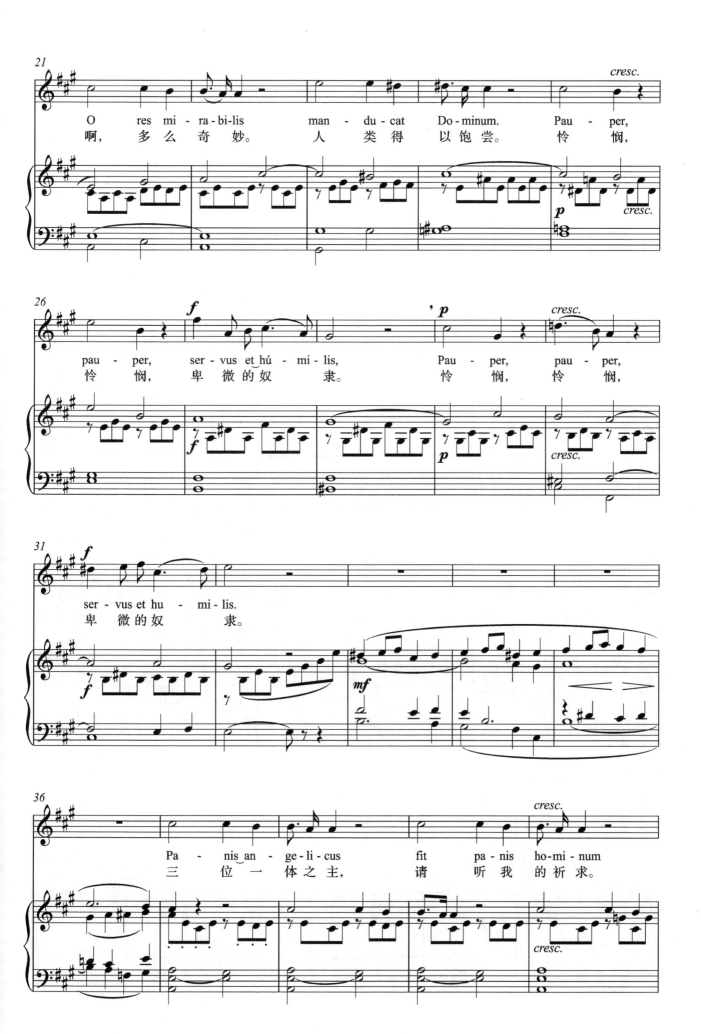

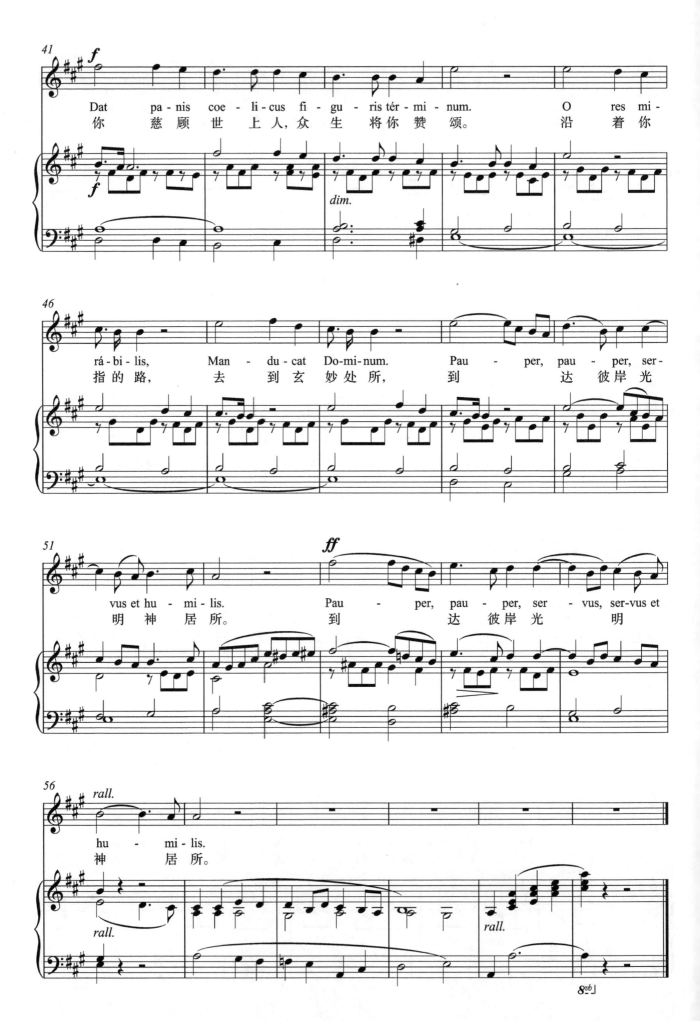

背景知识

　　清唱剧是产生于西方宗教的一种大型声乐体裁。清唱剧 oratorio 一词本身源于 oratory，即教堂的祈祷室，是在教堂祈祷室内演出的小型宗教剧，与中世纪的神迹剧有一定关联，大约在 1600 年发展起来，并于 18 世纪达到顶峰。清唱剧内容取自圣经或者史诗，用拉丁语原文或意大利语演唱，演唱形式包含独唱（宣叙调、咏叹调）、重唱、合唱，故事情节常由一位叙述者以宣叙调讲述，乐队伴奏，但更加突出合唱，且一般没有服装、布景和舞台表演。著名的清唱剧有亨德尔的《弥赛亚》《参孙》《以色列人在埃及》、巴赫的《圣诞节清唱剧》、海顿的《创世纪》《四季》、门德尔松的《以利亚》、布里顿的《战争安魂曲》等。中国著名的清唱剧有黄自的《长恨歌》、陈田鹤的《河梁话别》等。

　　塞萨尔·奥古斯特·弗朗克（Cesar Auguste Franck，1822—1890），法国籍比利时裔作曲家、管风琴家，也是一位虔诚的天主教徒，他的音乐具有浓郁的浪漫主义气质，创作教会音乐、歌剧，包括清唱剧、经文歌、弥撒曲等 150 多首。

　　《天神赐粮》选自他创作于 1860 年的清唱剧《索莲尼弥撒》，歌词是中世纪哲学家托马斯·阿奎那为基督圣体节所作。这部三声部的清唱剧原来是为女高音、男高音和男低音及管弦乐队而作，1872 年乐队编制减少为管风琴、竖琴、大提琴和低音提琴，并插入了《天神赐粮》这首后来被广泛传唱的男高音歌曲。《天神赐粮》也深受女高音及各声部歌唱家们的青睐，成为音乐会上的经典曲目。

演唱提示

　　《天神赐粮》风格朴实、细腻、庄重、神圣，表达了世人对天神赐予人类食物的感恩，充满虔诚和敬畏之情。歌曲为由两个乐段构成的复乐段，分别结束在属调、主调。音乐结构工整，每段五个乐句，四小节为一个乐句，A 大调，气息悠长，音调平稳但内含起伏，宁静中富有激情。

　　12 小节的引子旋律音调婉转连绵，宽广平缓，低声部的半音上行推动音乐的流动。第一段音调以级进下行为主，情感含蓄、深沉而内在，节拍平稳，但后面三个乐句在柔美的声乐线条下运用了丰富的和声手法，使歌曲情感色彩较为饱满，音乐富有内在张力，如第 23 小节的 $V_7/Ⅲ$、第 24 小节的 $Ⅶ_7/Ⅱ$、第 25 小节的 $Ⅶ_7/V$、V_7/V，以及第 27 小节的 V_7/V、第 28 小节的 $V_7/Ⅲ$、第 30 小节的 $V_9/Ⅵ$、第 31 小节的 V_9/V 等重属、副属和弦。第二段前四句歌唱声部与钢琴高声部错开一小节轮唱，强化了音乐的生动性，并有效地推动了音乐的发展和情感表达的深度。在段落中，语气不断加强，直至第五句在 ff 力度上，舒展、宽广的旋律达到歌曲的高潮，并在主调上完全终止，完满结束歌曲。

　　演唱这首作品时，要体会宗教音乐的崇高、圣洁之美，起音柔和，音调平稳流畅，音色纯净饱满，气息流动积极，细腻地把握旋律音调的内在起伏和强弱变化，把宗教音乐中对于神的无比崇敬和感恩灌注到悠长、委婉而又富有表现力的旋律音调中。注意拉丁文咬字吐字的准确，每一个音节都要饱含情感地诉说。这首作品适合初、中级程度的男女高音声部演唱。

<div style="text-align:right">（孙会玲）</div>

世上没有优丽狄茜我怎能活
Che farò senza Euridice

[德]格鲁克 曲

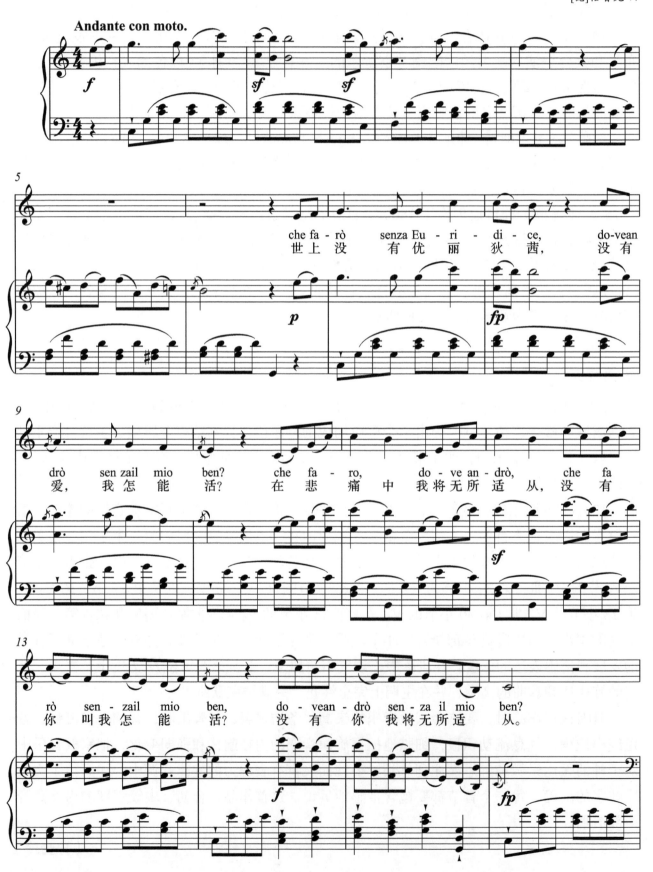

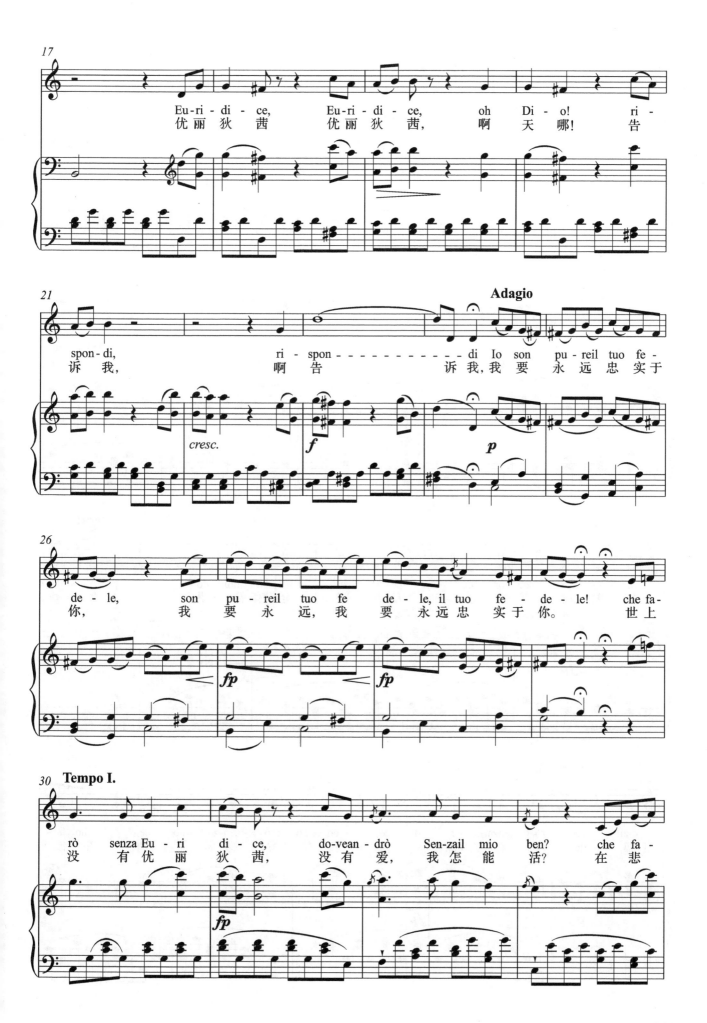

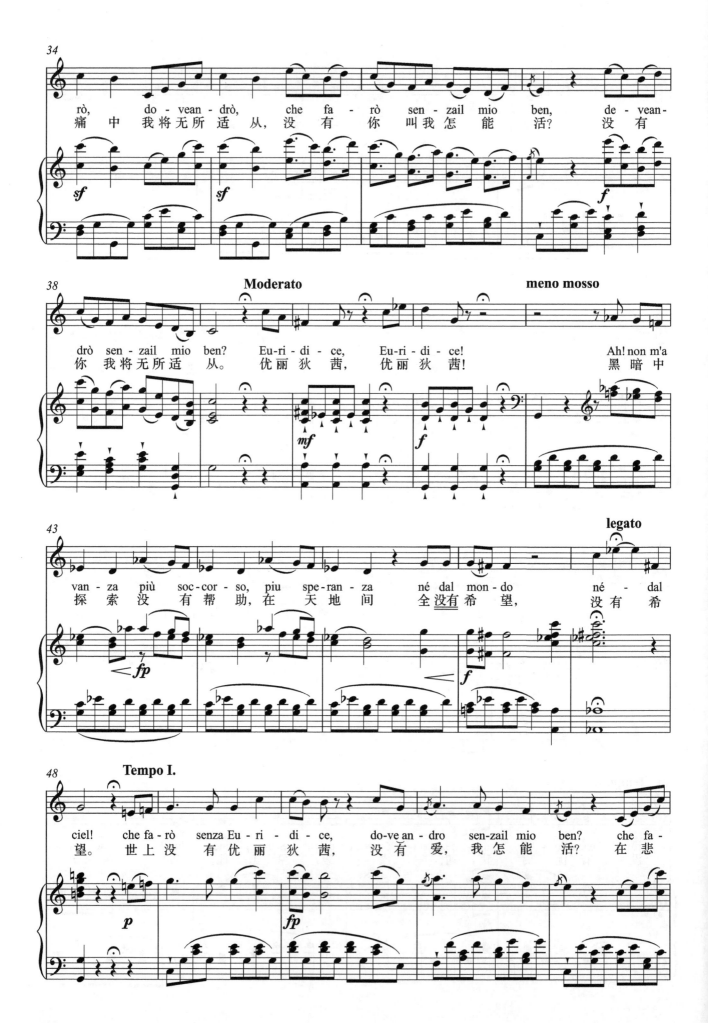

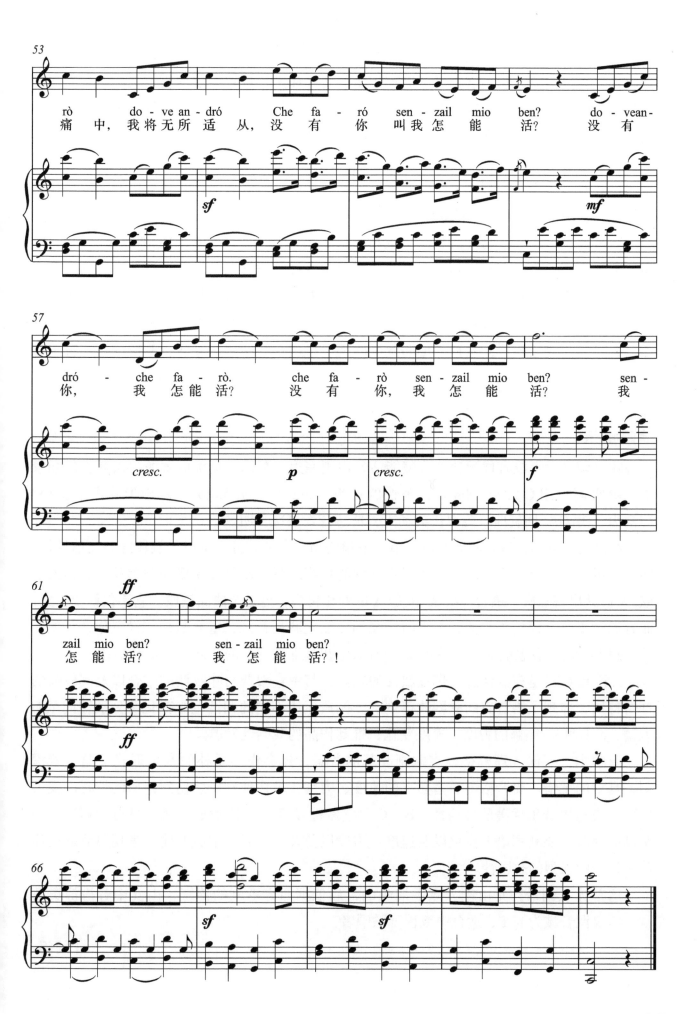

背景知识

18世纪格鲁克歌剧改革是西方音乐史上的重要事件，它是启蒙运动在音乐领域的体现。格鲁克反对意大利正歌剧过分追求华丽的装饰和声乐技巧的炫耀等形式主义，而强调"音乐服从于诗歌"，追求戏剧的真实和形式的简朴，将宣叙调和咏叹调紧密融合，合理运用合唱、乐队和舞蹈场面，突出歌剧的戏剧性。歌剧《奥菲欧与优丽狄茜》是体现格鲁克歌剧改革理想的一部歌剧。在这部剧中，他强化了音乐戏剧的整体性，赋予宣叙调更多的旋律性和戏剧表现力，删除了咏叹调中的华彩炫技段，而以简洁朴实的旋律表达深切动人的情感，实现了情感与形式的联结与统一。

三幕歌剧《奥菲欧与优丽狄茜》取材于古希腊神话，1762年在维也纳首演。剧情是：奥菲欧失去了心爱的妻子优丽狄茜，他悲伤地谴责神的残酷无情。爱神被他哀婉的歌声感动，准许他去地狱救回爱妻，但必须牢记在返回人间之前不得回头看她。奥菲欧如愿以偿地找到了优丽狄茜，但禁不住她的恳求，回头看了一眼，导致她再次死去。奥菲欧悲痛欲绝，要自杀与妻子相伴。爱神为他的爱所感动，再次让优丽狄茜复活。歌剧以丘比特神庙中的欢庆大团圆结局。

演唱提示

咏叹调《世上没有优丽狄茜我怎能活》出现在第三幕第一场优丽狄茜再次死去的场景中。咏叹调采用C大调，4/4拍，稍快的行板（andante con moto），音乐形式简洁质朴，结构为ABACA1回旋曲，旋律优美动人，情感抒发层次分明。

A段包含五句，音乐明朗清晰，节奏平稳均衡，三和弦分解构成的旋律线条简洁流畅，同时，级进进行、倚音运用，以及三度音程的环绕进行，使得旋律更加委婉动人、扣人心弦。A段共出现三次，最后一次A^1段是A的变化再现，也是全曲高潮段。它不仅篇幅扩大，而且通过重复、模进等手法，在不断增强的力度上和高音区，重复歌词"没有你，我怎能活？我怎能活？我怎能活？"，淋漓尽致地表达出奥菲欧深切的悲痛、自责和绝望。

B段和C段是充满情感、带宣叙性的段落，其中宣叙调与咏叹调的结合以及其较强的抒情特质，体现了格鲁克的歌剧改革观念。两段运用不同的调性色彩变化（分别转调至G大调、c小调）、频繁的力度、速度变化，推动作品的戏剧性发展。

演唱中，要深入理解格鲁克歌剧改革的背景，体会作品质朴的音乐形式下蕴含着深刻、真挚的感情。要严格遵照谱面上的速度、力度要求，处理好悲伤到绝望的情感的发展层次，表达出音乐优美的抒情性。B、C段宣叙性段落与A段形成对比，是对优丽狄茜的悲恸的呼唤，要利用语气变化以及速度、力度以及音乐色彩的细腻变化，表现奥菲欧的痛苦和音乐中强烈的悲剧性。

这首咏叹调最初是由阉人歌手演唱的，后依据西方歌剧的传统，由女中音扮演奥菲欧。咏叹调音域为b~f^2，适合中级程度歌唱者。

<div style="text-align:right">（周闵）</div>

美妙时刻即将来临
Deh vieni, non tardar

[奥]莫扎特 曲

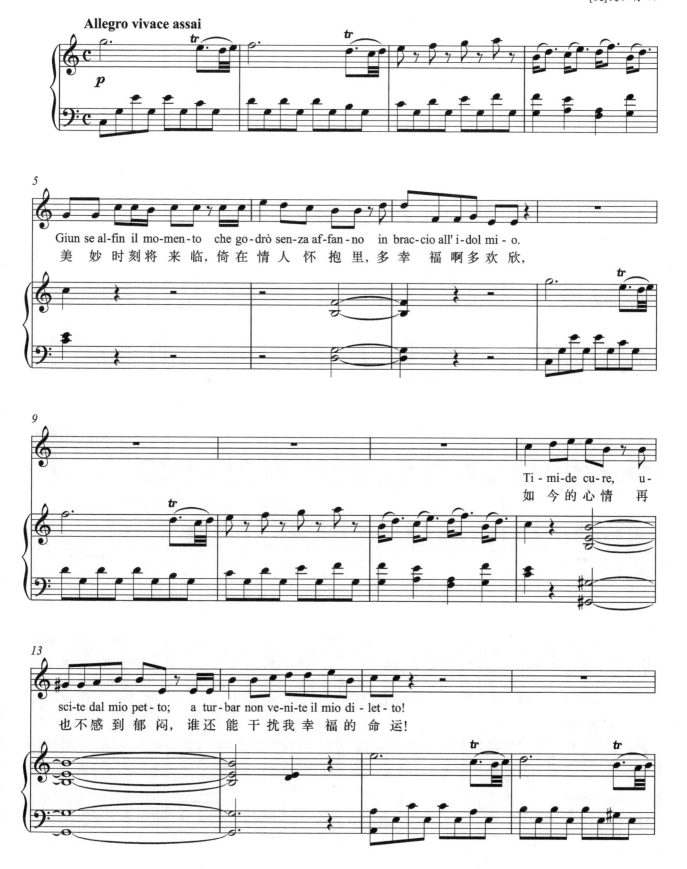

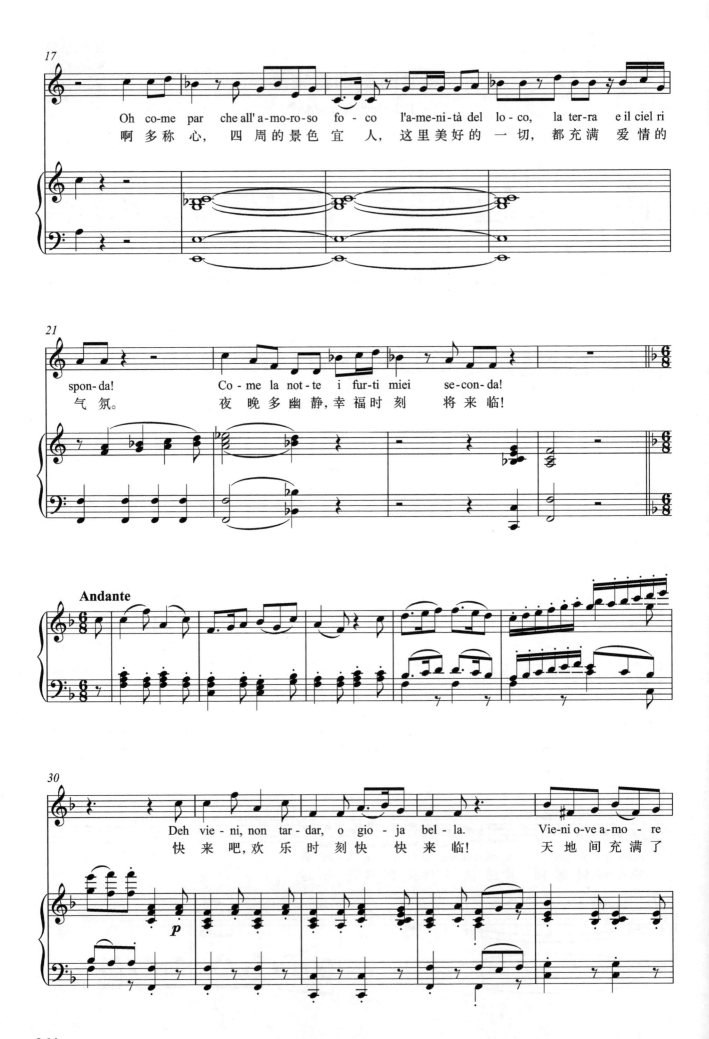

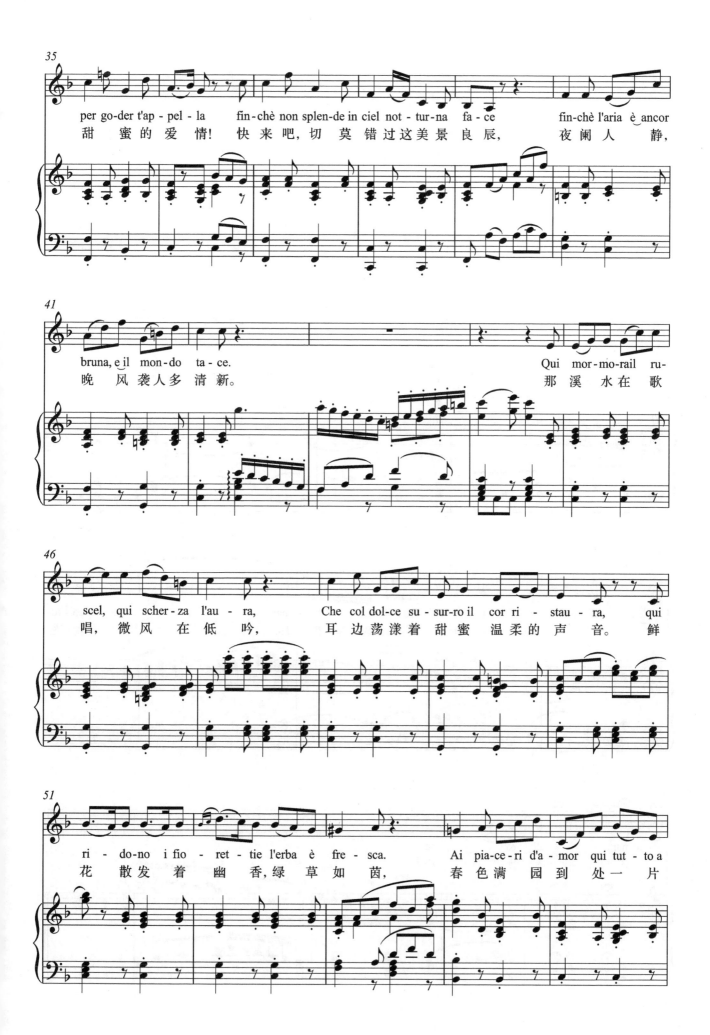

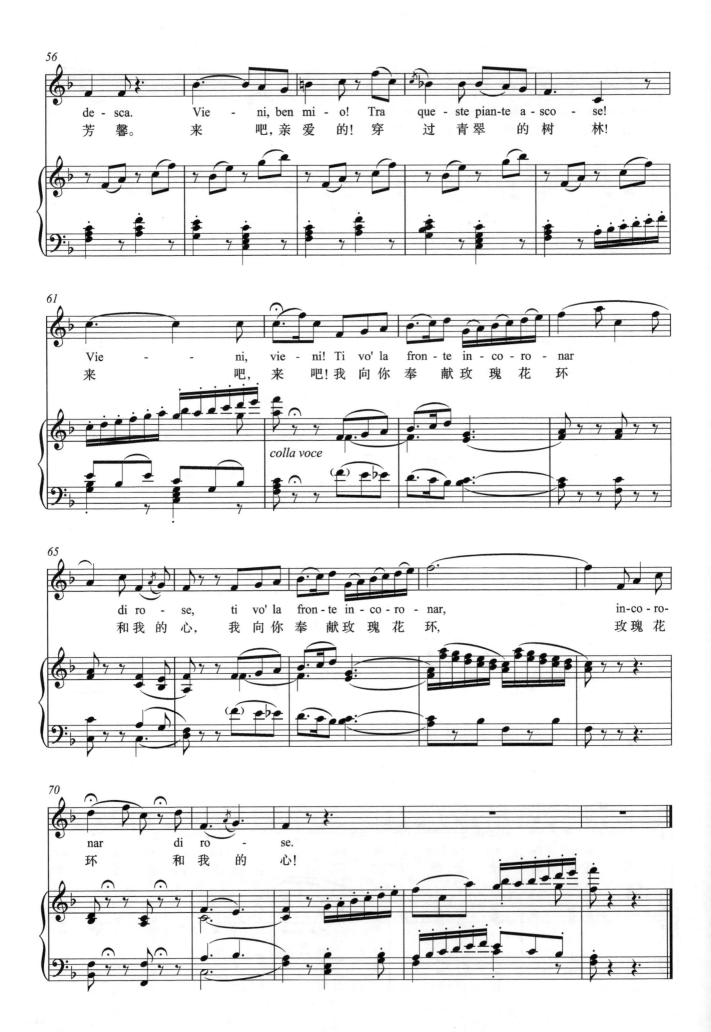

背景知识

《费加罗的婚礼》是莫扎特所创作的 20 余部歌剧中最著名的一部喜歌剧，描写了费加罗结婚这一天里发生的喜剧故事，揭露了以伯爵为代表的封建贵族阶层的腐朽和堕落，歌颂了受压迫阶层的机智、勇敢，体现了上升期资产阶级的坚定、乐观和民主思想，是世界歌剧史上的不朽之作。歌剧中人声分量很重，包含多首优美、动人的抒情咏叹调，对人物的性格、心理刻画细腻生动。

这首咏叹调是女仆苏珊娜在第四幕第十场的唱段，由宣叙调和咏叹调构成。剧情是：苏珊娜为了摆脱伯爵的觊觎而能够顺利地与费加罗成婚，与伯爵夫人设计，由苏珊娜约伯爵来后花园私会，再由伯爵夫人假扮苏珊娜前往赴约。费加罗不知是计，以为苏珊娜爱上了伯爵，而怒气冲冲地赶来。独自在舞台上的苏珊娜知道他躲在一边偷听，就想跟他开个玩笑，唱起了这首优美动听的咏叹调。

演唱提示

作品的宣叙调部分 4/4 拍，快板，C 大调，欢快活泼，表现了苏珊娜想到自己捉弄伯爵的计划将要成功，而不由得兴高采烈的心情。歌唱时要把握意大利语的读音，把握语言重音和旋律线条的协调，用生动、略夸张的语气表达人物内心的激动和幸福甜蜜感。咏叹调部分 6/8 拍，行板，F 大调，旋律优美动听，婉转连绵，富有律动感。演唱时注意气息的连贯和音色的纯净，大音程跳动的演唱要遵循节拍的强弱规律，处理好它与旋律高低走向的关系，保持旋律线条的流畅，做到既富有热情，但也有理性控制，体现古典音乐的优雅、美好和纯洁。

这首作品是声乐教学中的经典之作，适合初、中级程度的女高音声部演唱。

（孙会玲）

求爱神给我安慰
Porgi amor

[奥]莫扎特 曲

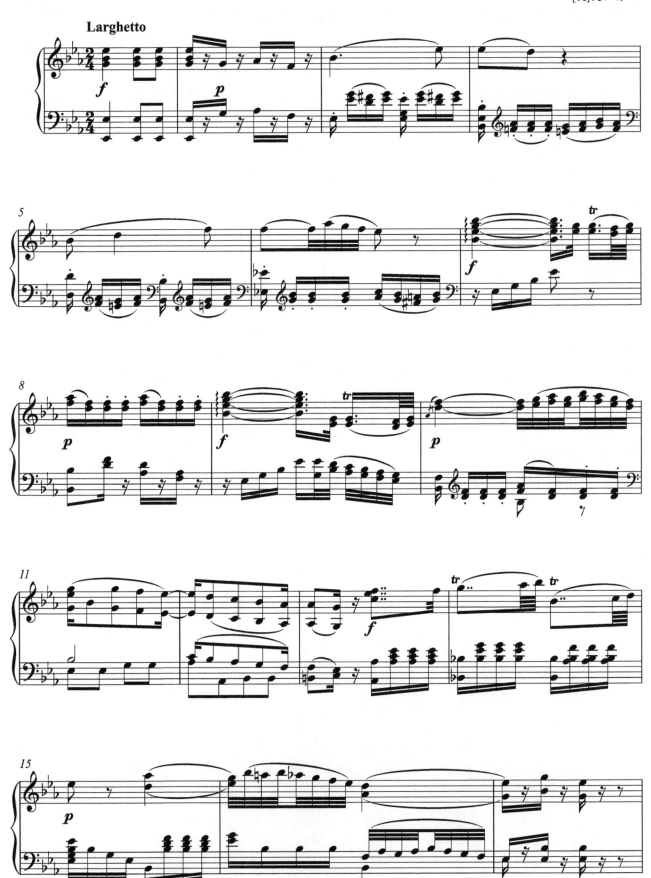

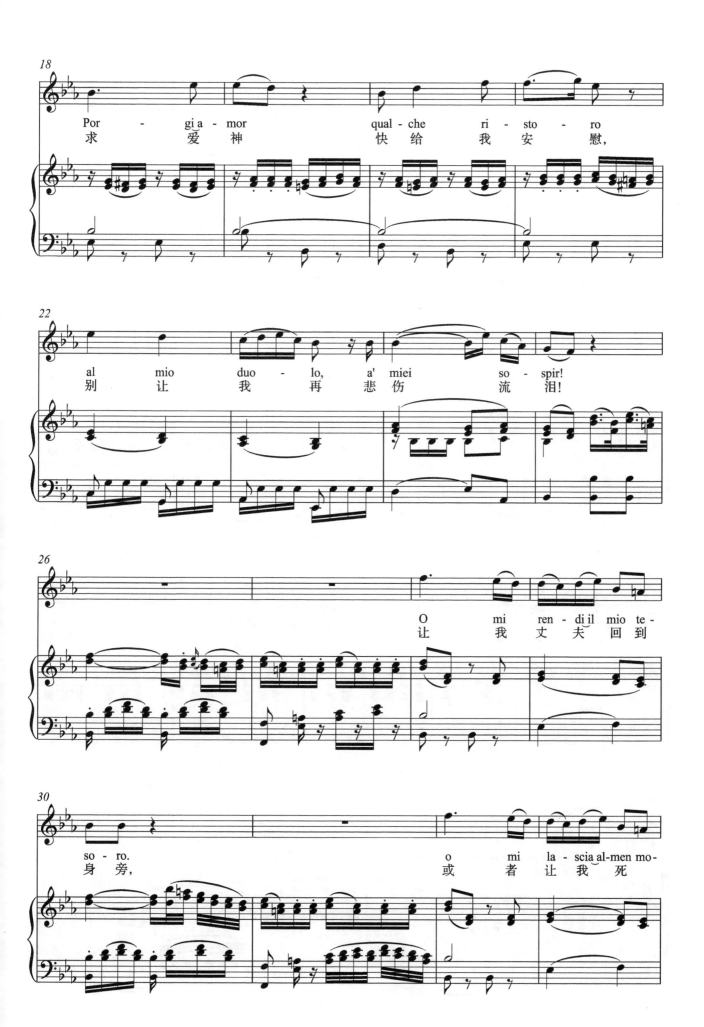

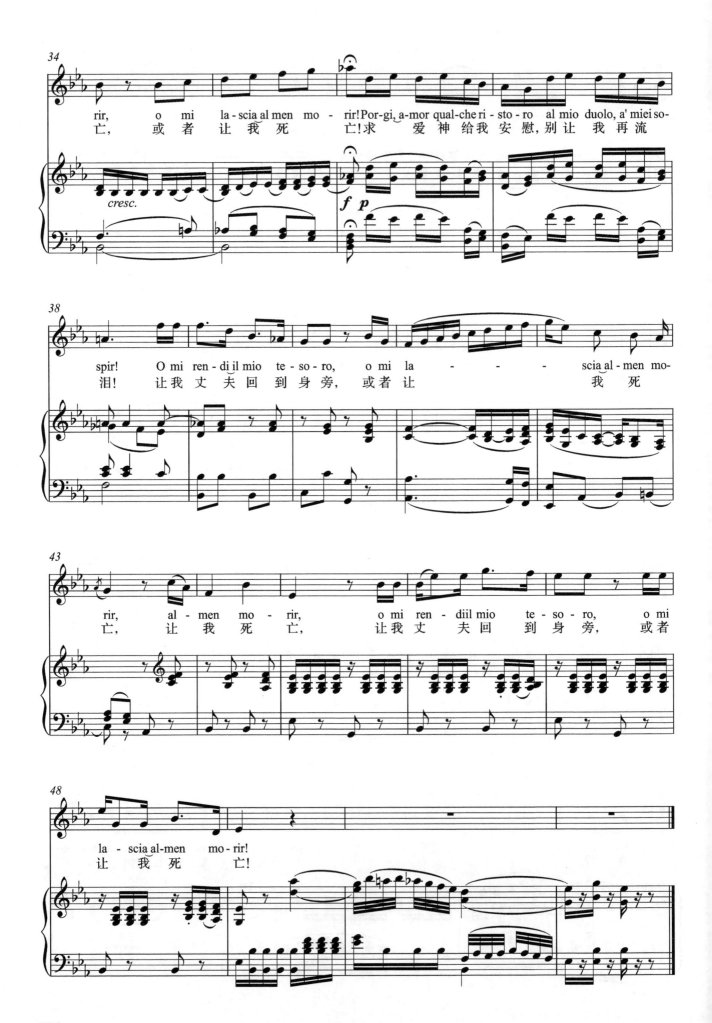

背景知识

《求爱神给我安慰》是《费加罗的婚礼》第二幕第一场中伯爵夫人的谣唱曲，诉说了伯爵夫人由于花心的伯爵对自己的爱情逐渐淡漠而感到忧郁、悲伤，她独自在房间里向爱神祈祷，希望能够使丈夫重新回到身边。

谣唱曲（cavatina）是一种结构简单、篇幅短小的抒情咏叹调，常常是乐段结构，所表达的感情也比较单一，没有强烈的戏剧冲突，一般是剧中人物初次出场时演唱。

演唱提示

这首谣唱曲是伯爵夫人首次出场时演唱的，$^\flat$E 大调，宽广、舒缓的小广板，2/4 拍。开始是长达 17 小节的前奏，舒缓流动，克制优雅，营造了忧伤而又生动的情境。歌唱部分篇幅只有八个乐句，把四句歌词重复一遍。音乐速度很慢，线条悠长，情感抒发细腻，演唱中需要良好的气息支持和声音控制能力，保持音与音之间充分的连贯圆滑，尤其在第 35~36、41~42 小节的慢速音阶上行音调，可做渐强处理，要做好充分的气息、发声通道和高位置准备。对这首作品的情感处理不能追求戏剧性，要保持古典主义音乐的优雅节制，即使是最高音 $^\flat a^2$ 的延长，也要圆润、优美、松弛，要表达出一种符合伯爵夫人贵族身份的"高雅的忧伤"。

作品在声乐教学中具有很高的训练价值，适合中级程度的女高音声部演唱。

（孙会玲）

我去向何方？
Vado, ma dove?

[奥]莫扎特 曲

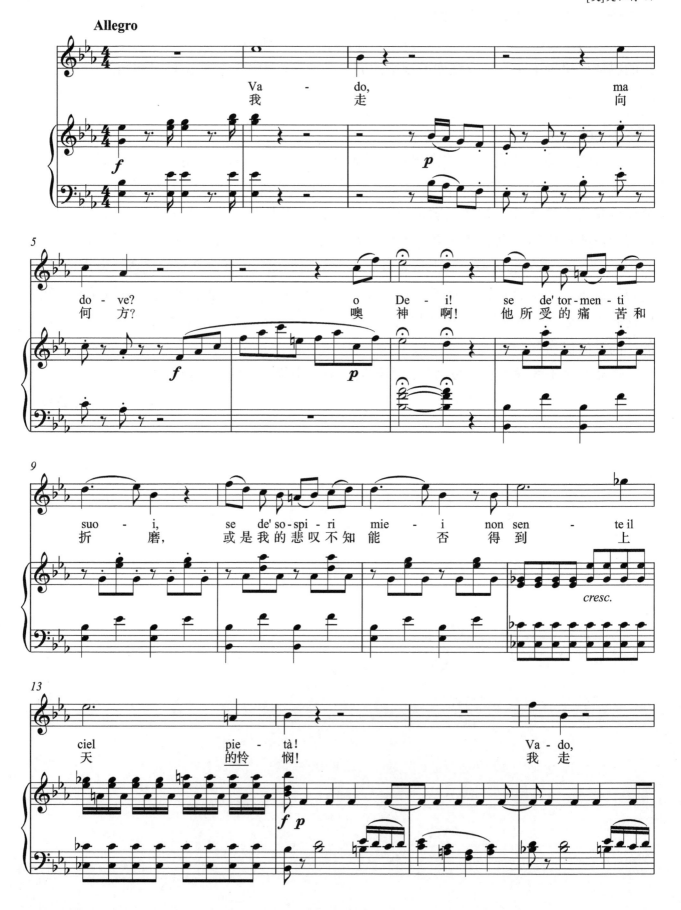

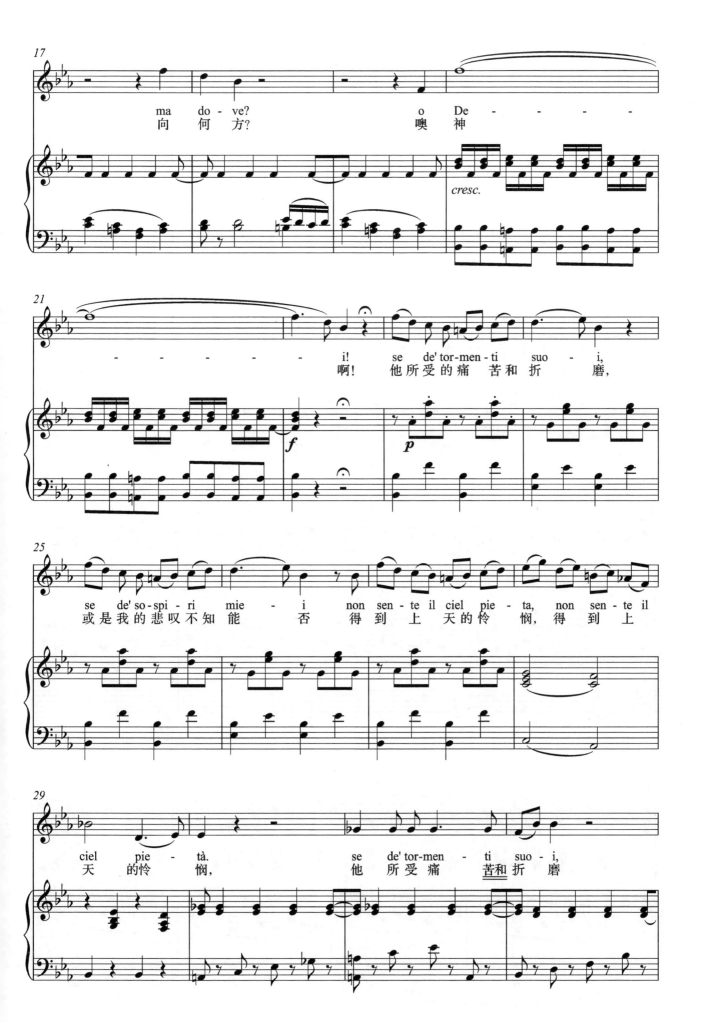

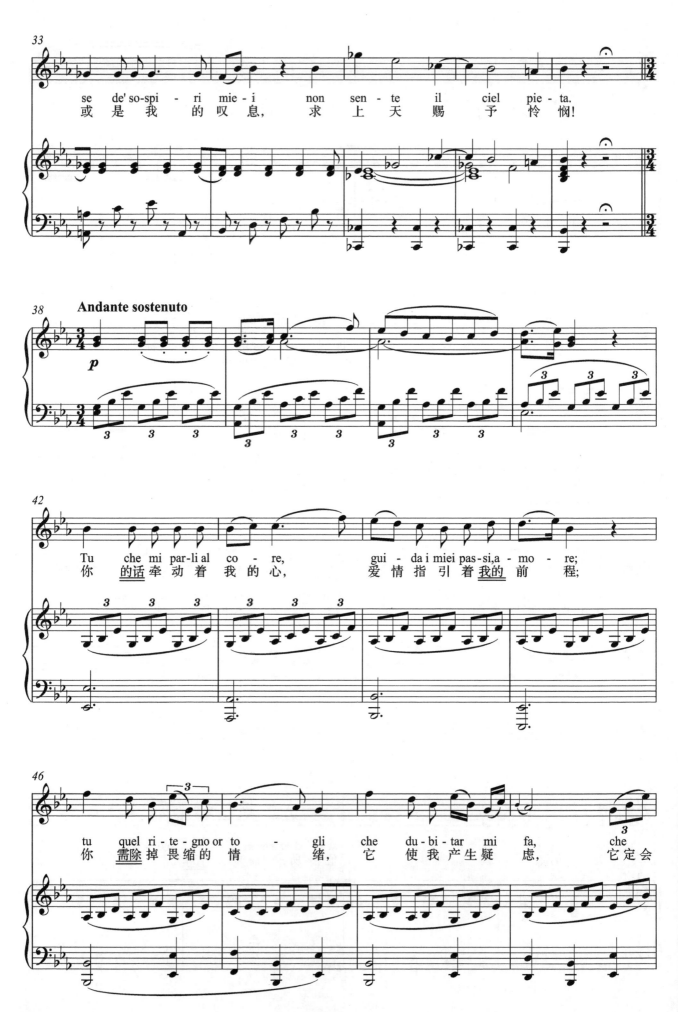

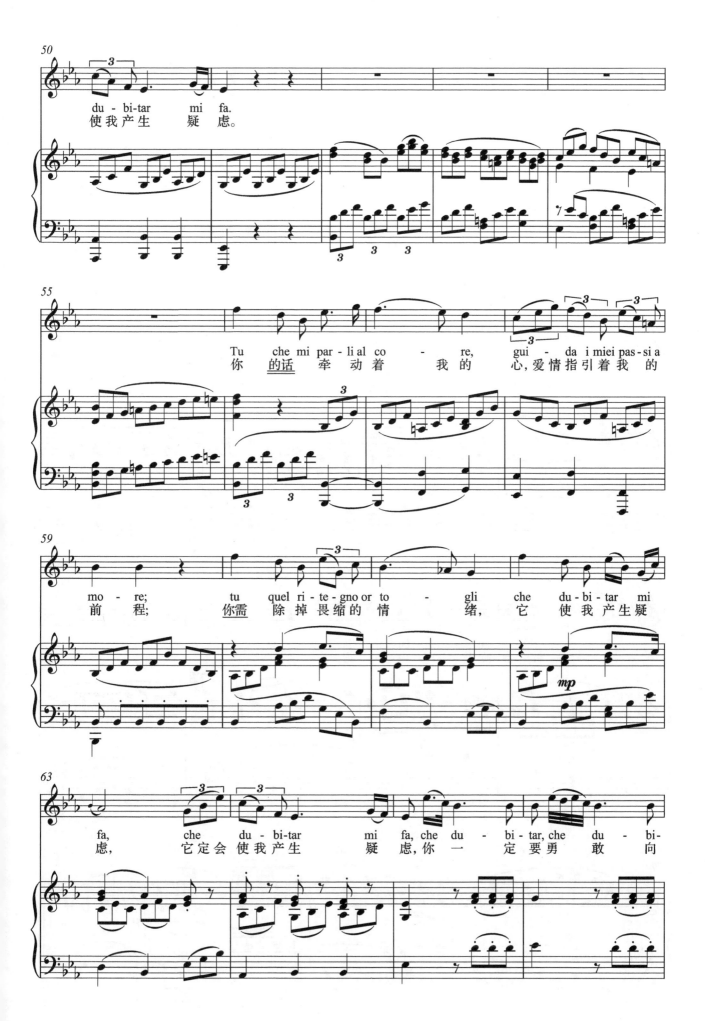

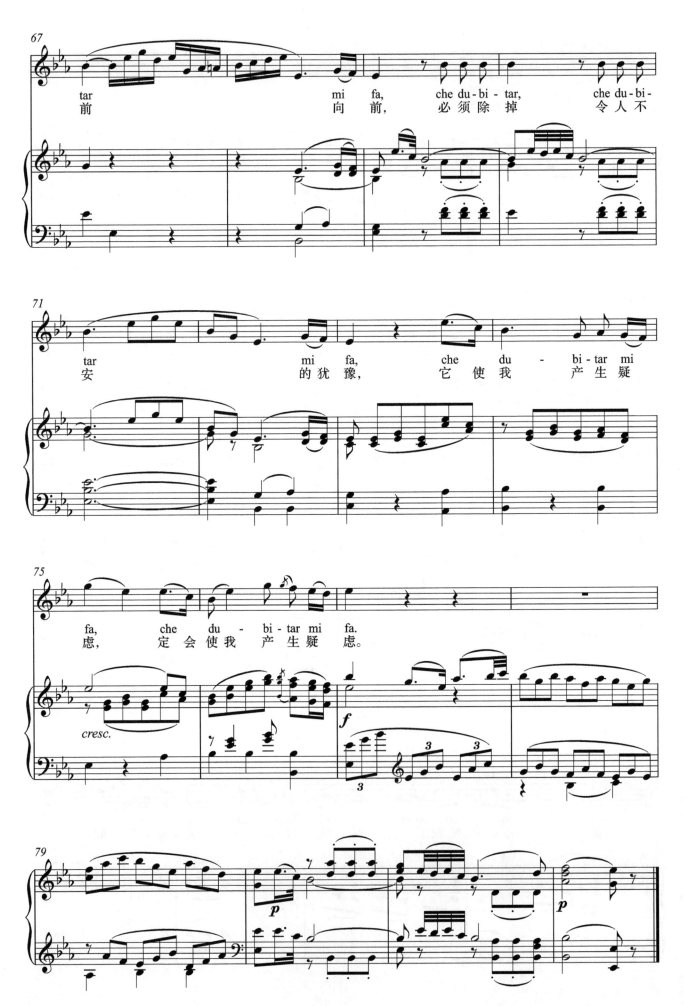

背景知识

音乐会咏叹调是一种不同于歌剧咏叹调和艺术歌曲的声乐形式，是为音乐会独唱而创作的。它具有完整的戏剧情节和较强的抒情性，以生动地塑造人物形象，表达人物丰富的情感变化。它常常是根据某位歌唱家的嗓音特点而量身定制，或为特定的场景和某些特殊事件而创作，有较高的艺术价值和技巧性。莫扎特共创作了 54 首具有独特艺术魅力的音乐会咏叹调，其中 36 首为女高音声部而作，9 首为男高音声部而作，8 首为男低音声部而作，1 首为女中音声部而作。

《我去向何方？》是莫扎特在 1789 年为女高音路易丝·维尔纳夫（Louise Villeneuve）所创作的三首咏叹调的第三首。此曲原本是用作歌剧《好心的粗暴人》中的插曲，后来被收录在莫扎特音乐会咏叹调中，其内容主要表达了一位年轻女子在恋爱中内心的痛苦、悲叹，以及对上天的祈求。

演唱提示

这部作品在莫扎特女高音音乐会咏叹调中难度偏小，篇幅不大，结构为由对比性的 AB 两部分构成的复二部曲式。演唱这首咏叹调需要用极为纯净、圆润、澄澈的音色，严格按照谱面上各种力度、速度要求，富有感情色彩地表达出作品的情感内涵。

A 部分（1~37）是 4/4 拍的快板，包含变化重复的两个乐段 a、a^1，情绪激烈，表现了恋爱中的少女较为痛苦、彷徨的心情，希望得到神的指引和庇护。钢琴引子简短，只有一小节，要提前准备，打开喉咙、气息沉下，声音保持在高位置，在节奏重音以及语言重音上要强调咬字，以体现出人物的迷惘心情。第 7 小节的两个自由延长记号，由强到弱，把所有对感情的期望都交给万能的神，强烈抒发出对神的祈求。第 8~14 小节，每一乐句第一个字头咬字清晰肯定，气息连贯流畅，可以带些跳跃地演唱。第 19~22 小节的八度大跳做渐强，保持气息和喉头的稳定。第 23~30 小节弱唱，表达主人公的身心饱受痛苦和折磨，表现出悲叹的情绪，期望上苍能够怜爱她。

B 部分（38~82）是 3/4 拍，庄严且稍慢的行板，也包含两个段落。情绪与 A 部分形成对比，强调抒情性，要柔和、连贯地演唱。第 42 小节开始弱唱，女主人公回忆往昔历历在目，在舒缓的节奏中向爱人倾诉衷肠，表现出自己的疑惑和不安。注意第 37~38 小节、第 41~42 小节一字多音，在气息的支持下要保持声音的连贯和音高的准确。

歌曲音域为 d^1~g^2，适合中级程度的演唱者。

（朱莹）

你发火，就爱生气
Stizzoso, mio stizzoso

[意]佩尔戈莱西 曲

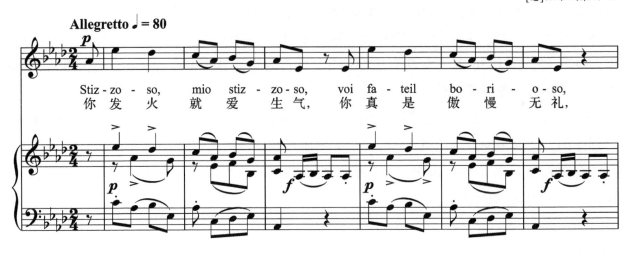
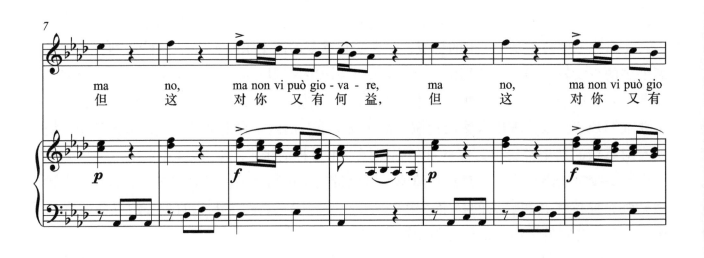
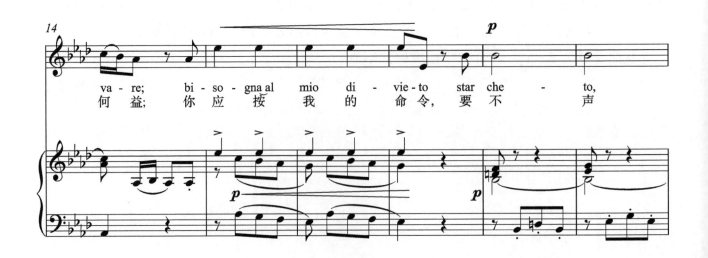

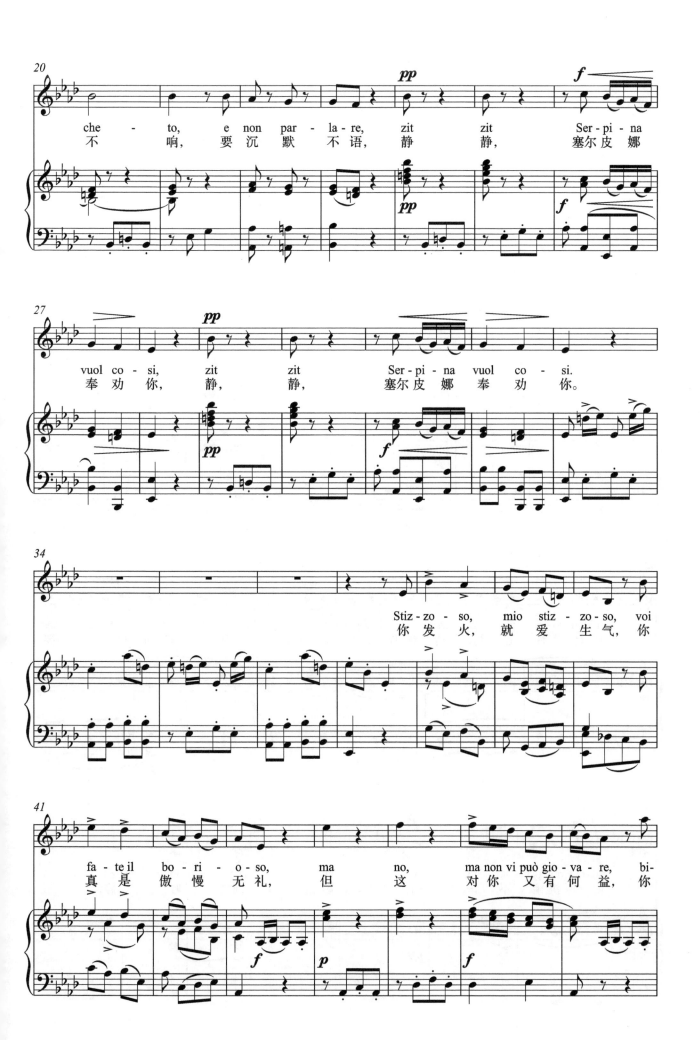

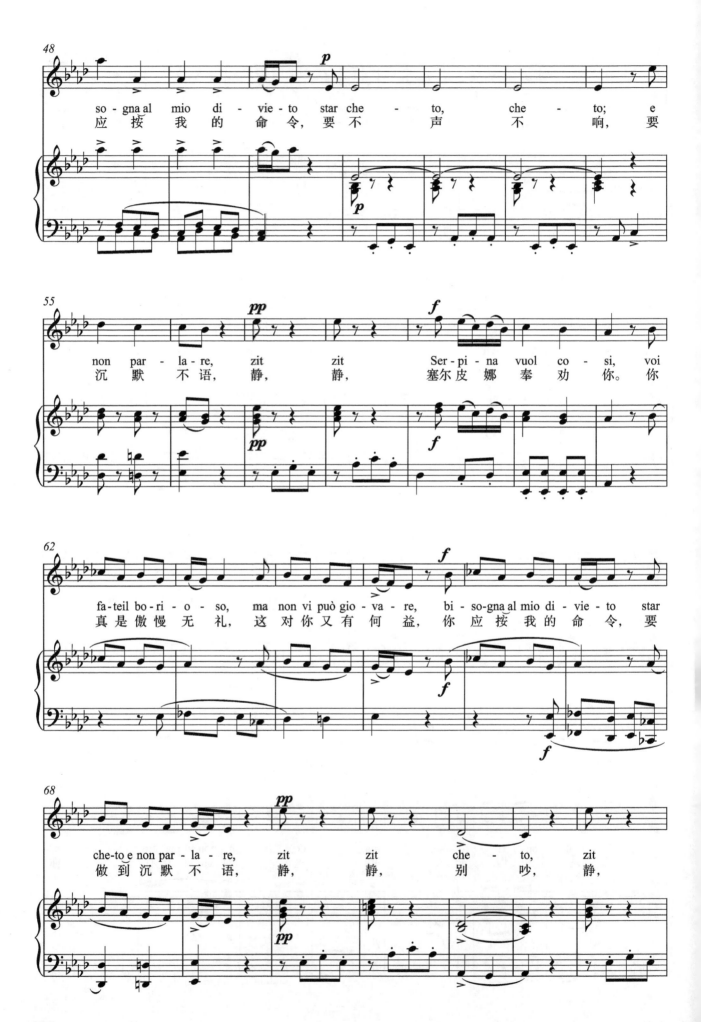

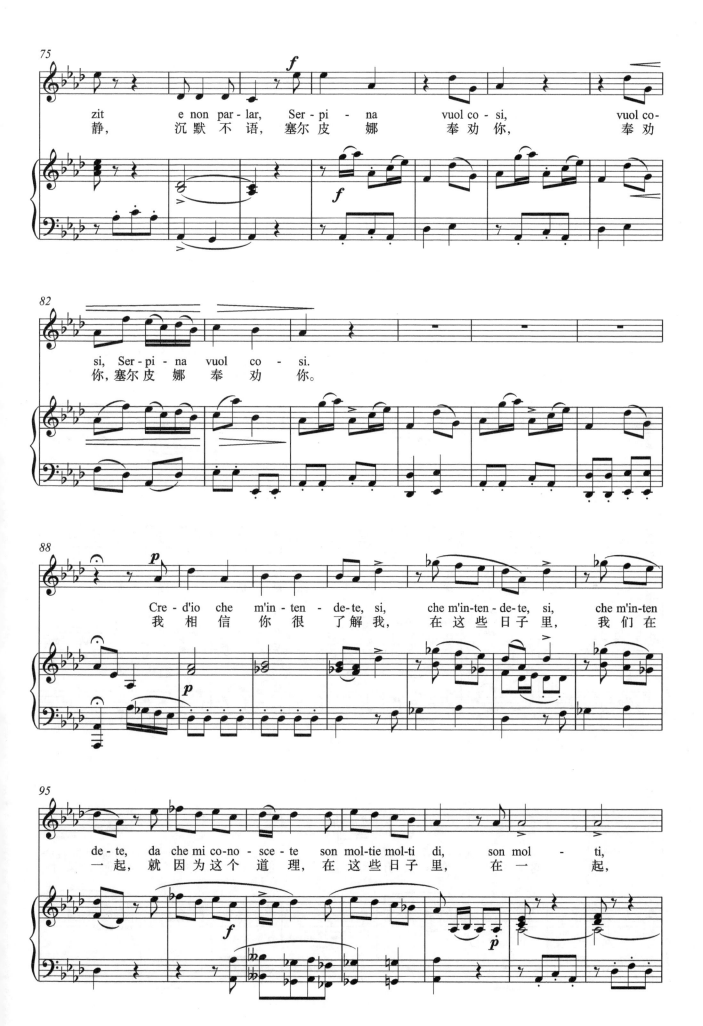

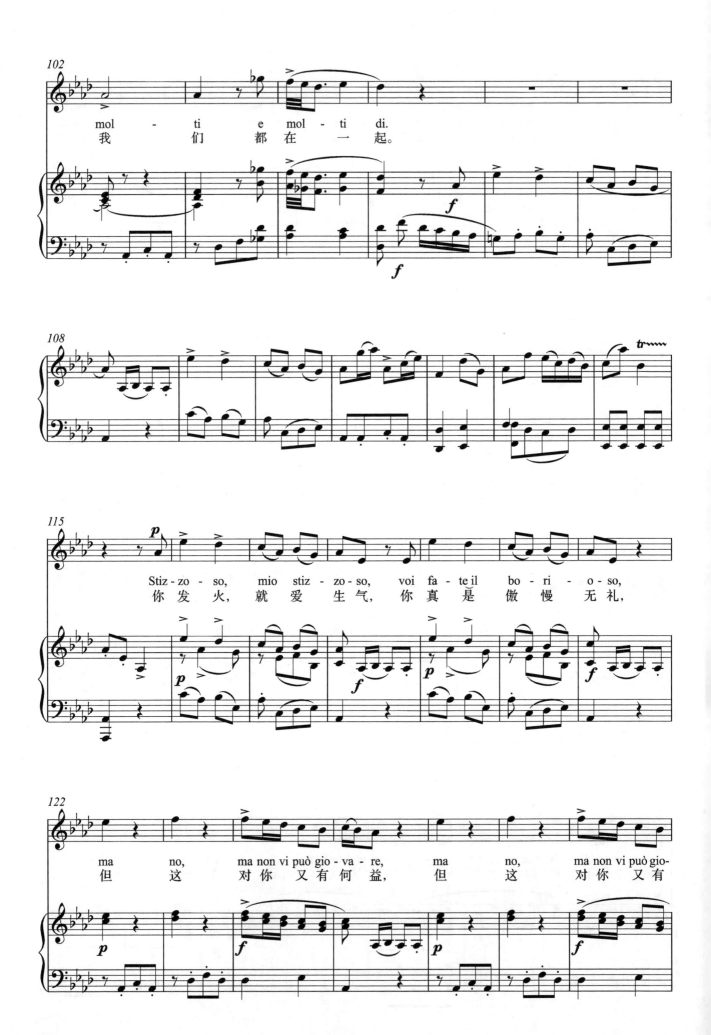

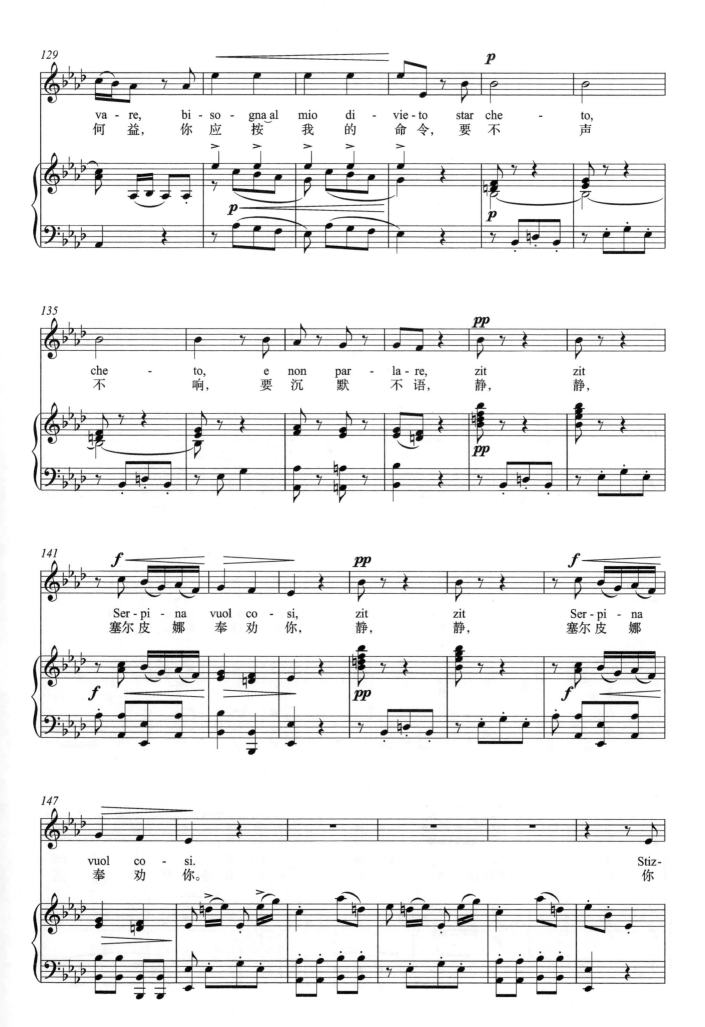

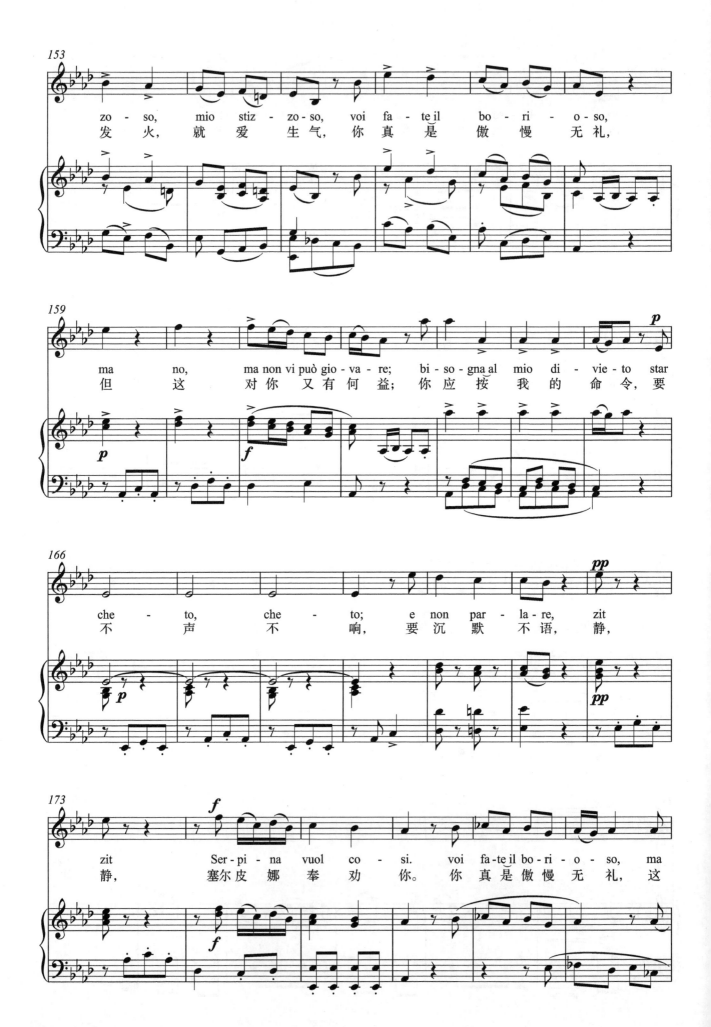

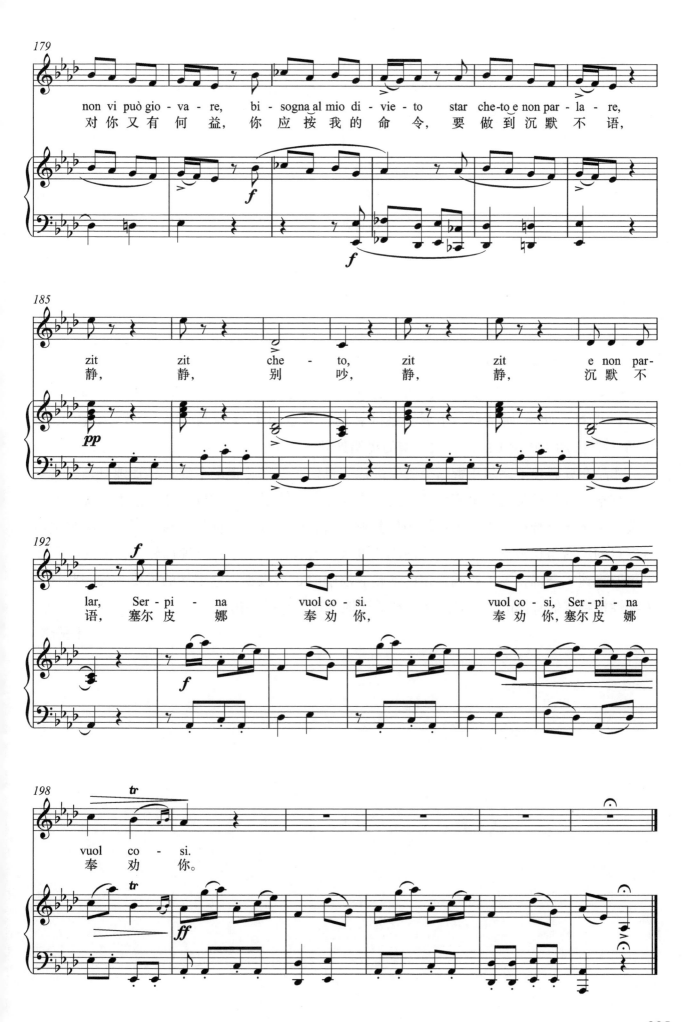

背景知识

 这首咏叹调选自佩尔戈莱西于1733年创作的意大利喜歌剧《女仆夫人》（又译为《管家女仆》）。这是音乐史上第一部喜歌剧，是佩尔戈莱西的正歌剧《囚徒》演出时加演的幕间剧，描写了伶俐美貌的年轻女佣塞尔皮娜运用自己的聪明才智使她的主人——一个富有但吝啬的老鳏夫乌贝尔托从依赖她，到离不开她，并最终娶她为妻的喜剧故事。这部内容生动风趣、风格活泼诙谐、音乐优美的风俗性喜歌剧在意大利剧院上演后，引起了18世纪中叶有名的"喜歌剧论战"。启蒙主义者认为它恢复了自然，而保守主义者则认为它破坏了神圣的歌剧传统。《女仆·夫人》标志着意大利喜歌剧的诞生，也促进了法国喜歌剧的产生。

演唱提示

 《你发火，就爱生气》是歌剧中塞尔皮娜一首著名的咏叹调。小快板，整体结构为带完全再现的三段体，但A段变化重复了两次，形成了咏叹调A（1~33）—A^1（38~61）—A^2（62~84）—B（89~105）—A—A^1—A^2的结构形式。流畅活泼的旋律以$^\flat$A大调为主，多次出现$^\flat$E、$^\flat$D的属关系、下属关系的转调，并运用了$^\flat$a小调—$^\flat$A大调（A^2段）、$^\flat$d小调—$^\flat$D大调（B段）的同名大小调的离调处理。

 作品充分展现了塞尔皮娜这个管家泼辣、自信、八面玲珑的个性，尽管她只是一名女佣，却早已在乌贝尔托的家庭生活中处于支配地位。音域达十四度之宽，但由于旋律流畅活泼、声区布局合理，是声乐训练的好教材，适合中、高级程度的女高音演唱。演唱中注意气息的灵活与积极支持，尤其在演唱八度大跳音程时。由于作品速度较快，因此咬字吐字更要迅速、准确，不能影响声道的通畅。演唱时也可根据情绪表达的需要，加一些符合人物性格特点的身体语言，以更加生动活泼地表达出作品的内涵。

<div style="text-align:right">（岳李）</div>

受伤的新娘
Sposa son disprezzata

[意]维瓦尔第 曲

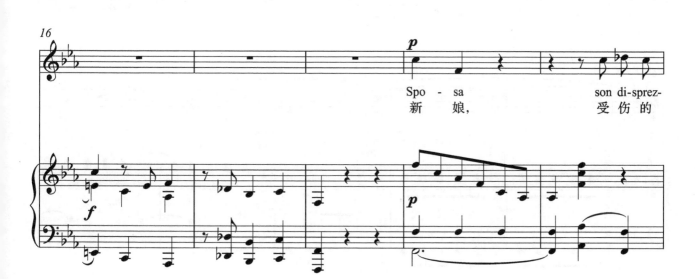

Spo - sa　　　son di-sprez-
新　娘，　　　受伤的

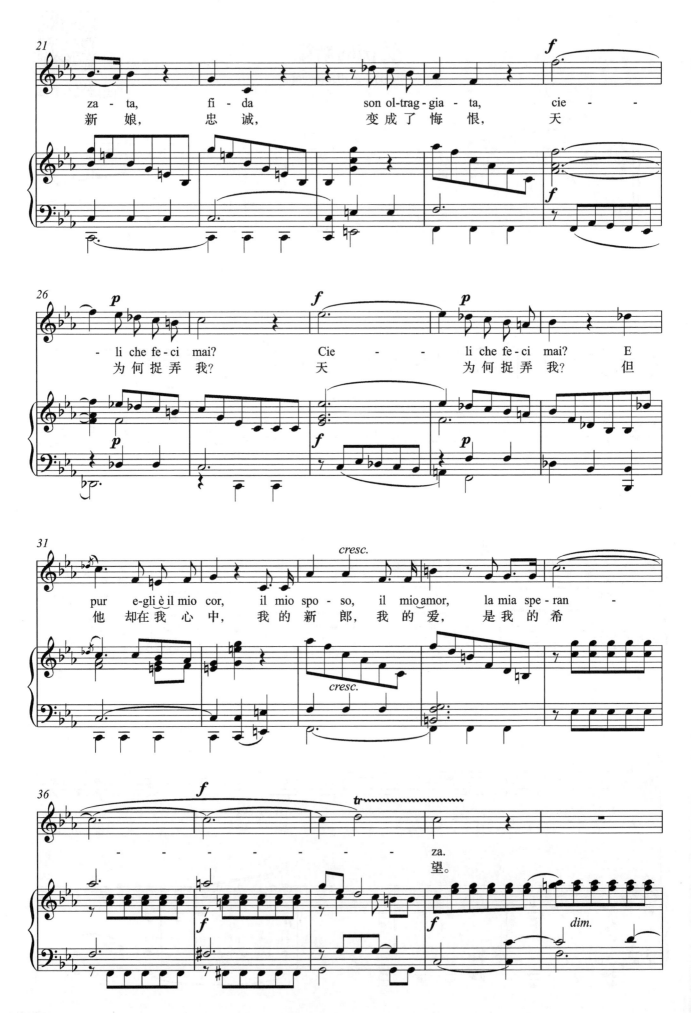

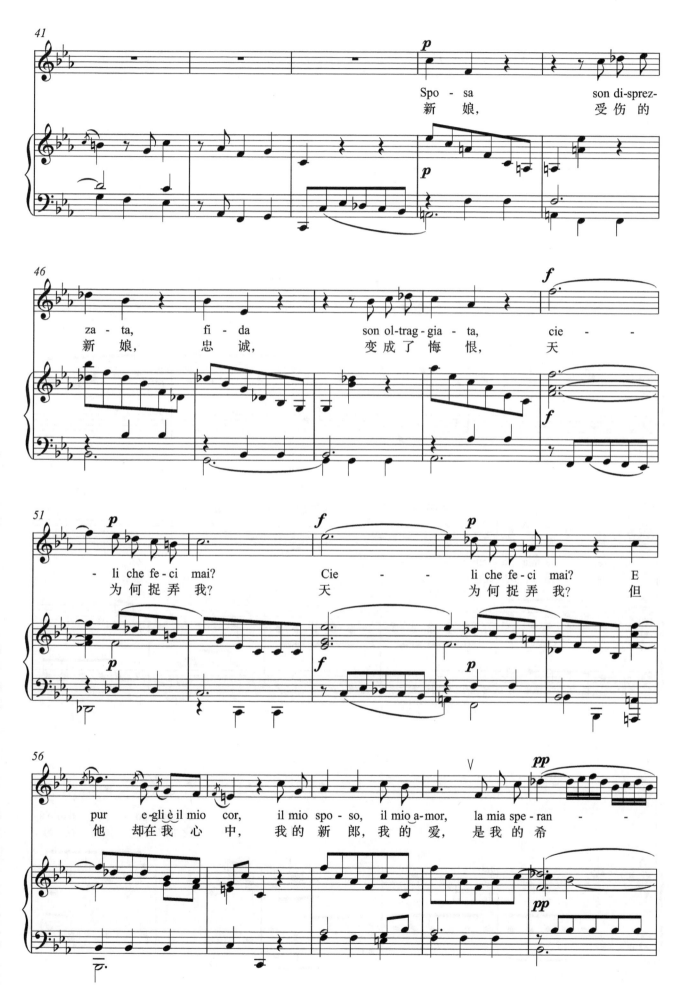

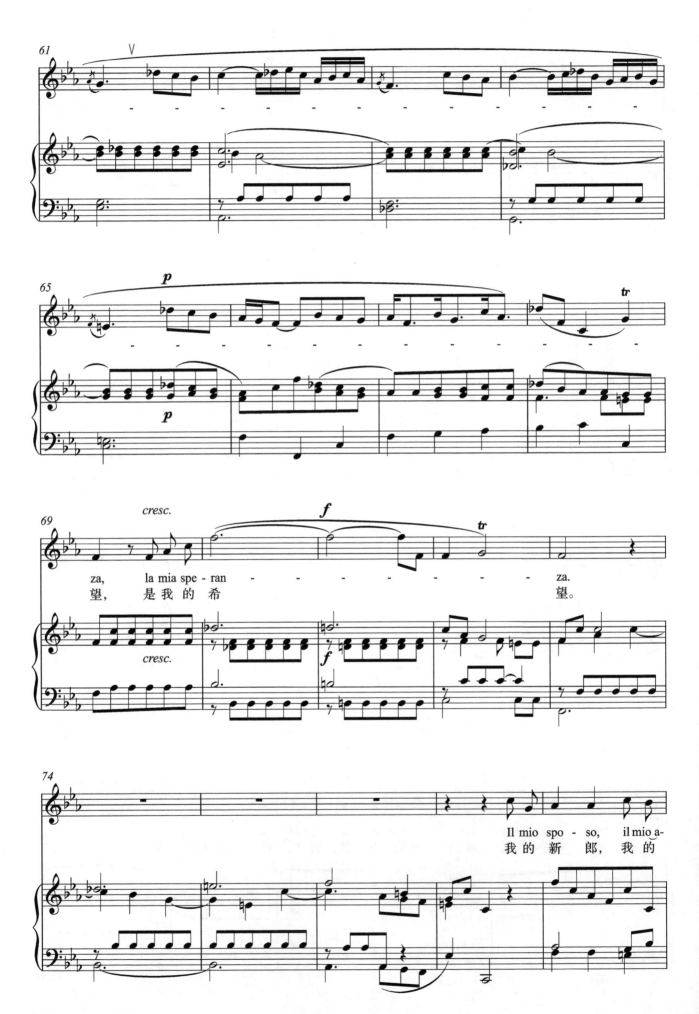

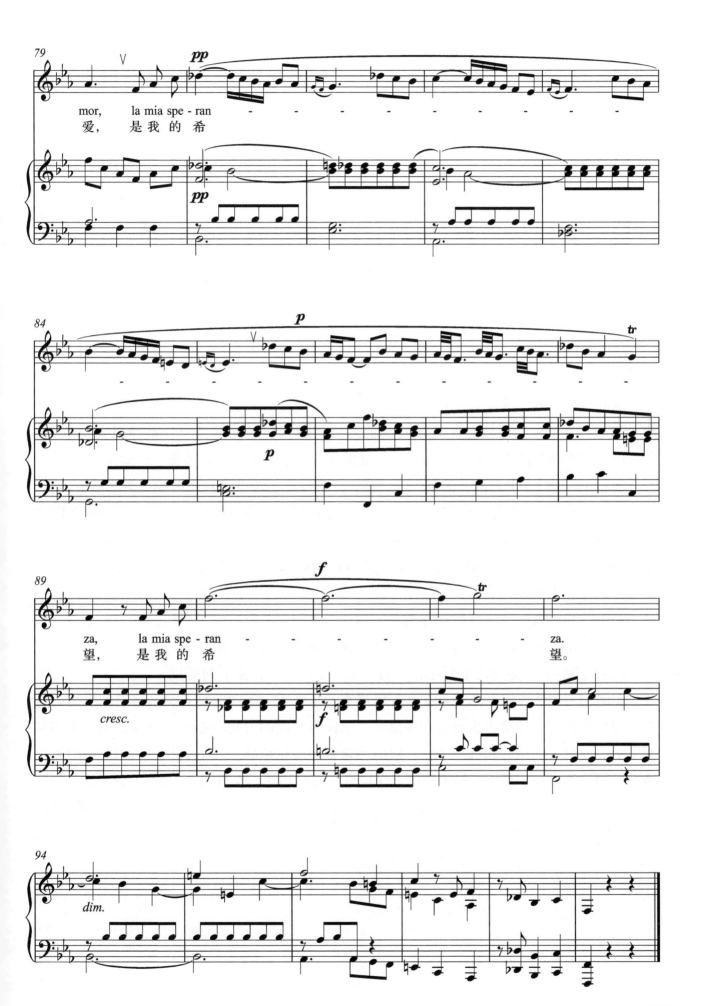

背景知识

安东尼奥·卢奇奥·维瓦尔第（Antonio Lucio Vivaldi，1678—1741）是巴洛克时期意大利重要作曲家、小提琴家，也是一位神父。维瓦尔第创作了大量的作品，包括歌剧、大合唱、交响乐、宗教作品，及数百首独奏、重奏作品。他被称为"协奏曲之父"，对协奏曲的发展做出了突出贡献，确立了大协奏曲三乐章快—慢—快的形式；首创小提琴协奏曲体裁，对小提琴演奏技巧、配器法以及独奏协奏曲形式的发展起了决定性的作用。他的声乐作品具有鲜明的巴洛克音乐风格，代表了早期歌剧和美声唱法的特征。

咏叹调《受伤的新娘》选自维瓦尔第的歌剧《巴亚泽》（*Bajazet*）第二幕。该歌剧是一部由作曲家本人或其他作曲家的咏叹调组成的集成歌剧，首演于1735年。巴亚泽是14世纪土耳其苏丹，在与帖木儿的战争中失败被囚。帖木儿打算占有巴亚泽的女儿阿斯特莉亚，而将自己的未婚妻艾琳公主送予盟友。温柔、优雅的艾琳公主获悉自己将被抛弃，非常愤恨、悲伤与无助，唱起了这首咏叹调。

演唱提示

咏叹调 f 小调，结构为 A、A^1 + 尾声的乐段，缓慢而从容的广板。情感基调忧伤、悲痛、屈辱、矛盾，音乐具有古典咏叹调的理性、典雅、华丽等特点。旋律特点体现在：①五度音程和音阶级进下行的叹息音调；②器乐化的华彩乐句；③装饰音的运用。

前奏（1~18）：分解和弦的下行音调似一声声叹息，为歌声进入做好了情绪铺垫。

A 段（19~39）共有三个大乐句。乐句 a（19~24）旋律线条短小，是主人公的悲叹和泣不成声的诉说。b（25~32）旋律悠长、连绵，是对不幸命运的长叹。c（33~39）是表现人物失落、心碎状态的进一步发展，最后在属调 c 小调上，以 14 拍的长音结束段落，淋漓尽致地抒发内心的痛苦。

A^1 段（44~73）是 A 段的变化重复，以主调 f 小调结束。除了音调的部分变化外，扩充了具有巴洛克特点的华彩句，充分表达了人物内心挥之不去的悲伤。

尾声（78~93）是变化重复花腔乐句，进一步倾诉了对爱情的期望。

演唱中需要注意以下几点：①理解巴洛克音乐庄重、华丽的特点，严格遵守乐谱的速度、力度等标记，注意休止符的表现意义。②注重力度的变化与控制。作品力度变化多且幅度大，气息要灵活、深沉、平稳，以内在含蓄地表达情感。③加强花腔乐句的流动和松弛，做到节拍稳定，节奏、时值准确，保持好气息的均匀、连贯以及声音的高位置。

（孙会玲）

你再不要去做情郎

Non più andrai, farfallone amoroso

[奥]莫扎特 曲

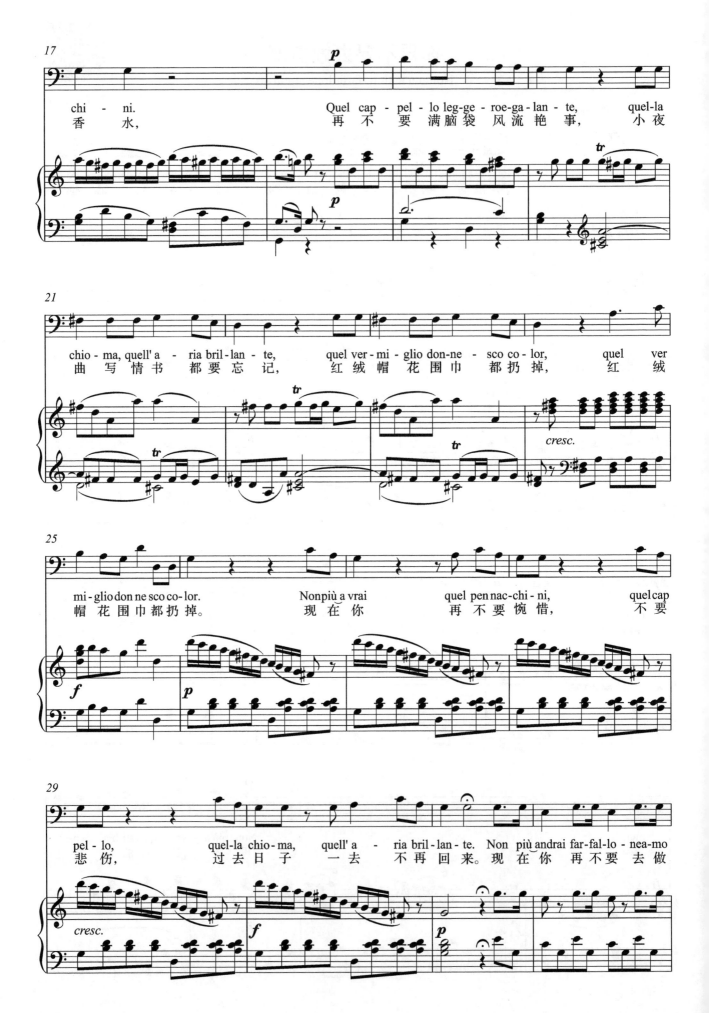

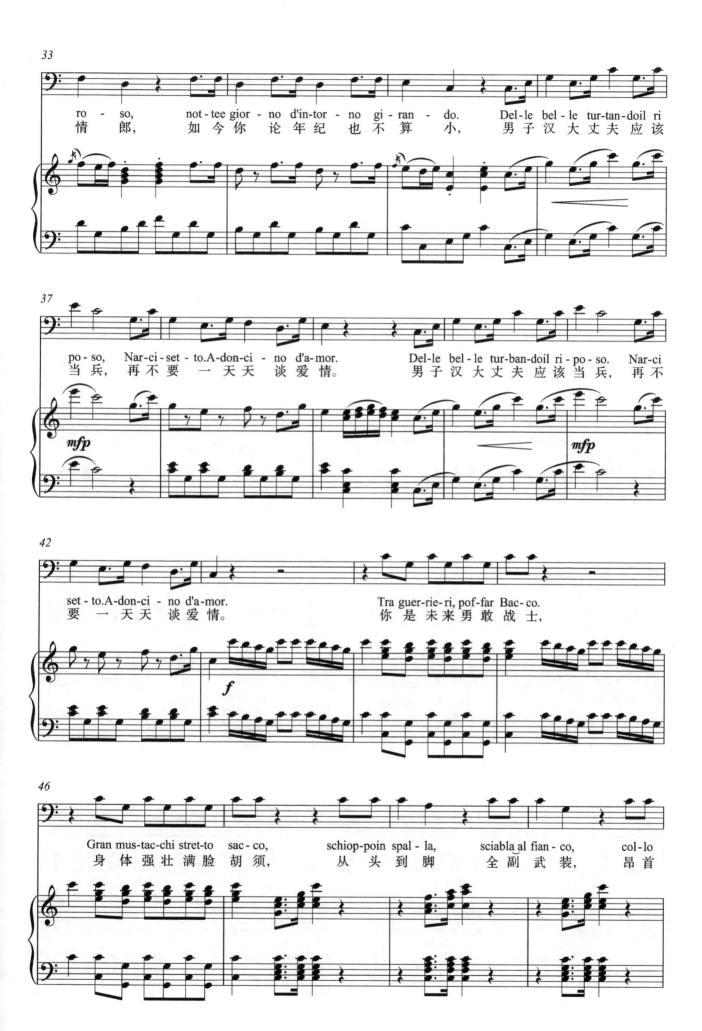

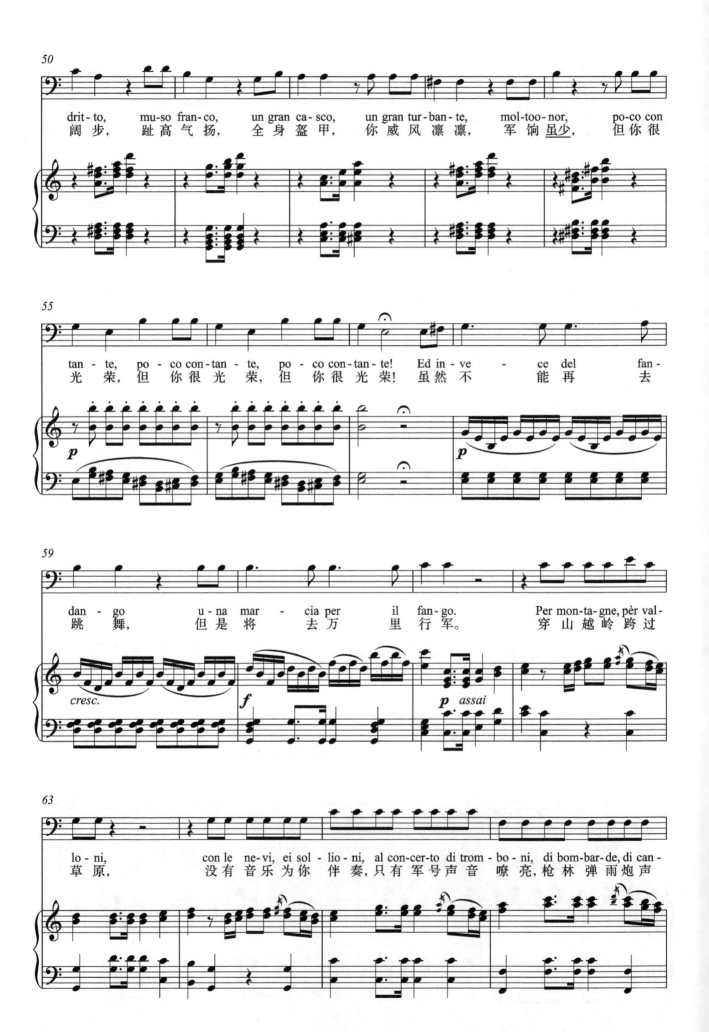

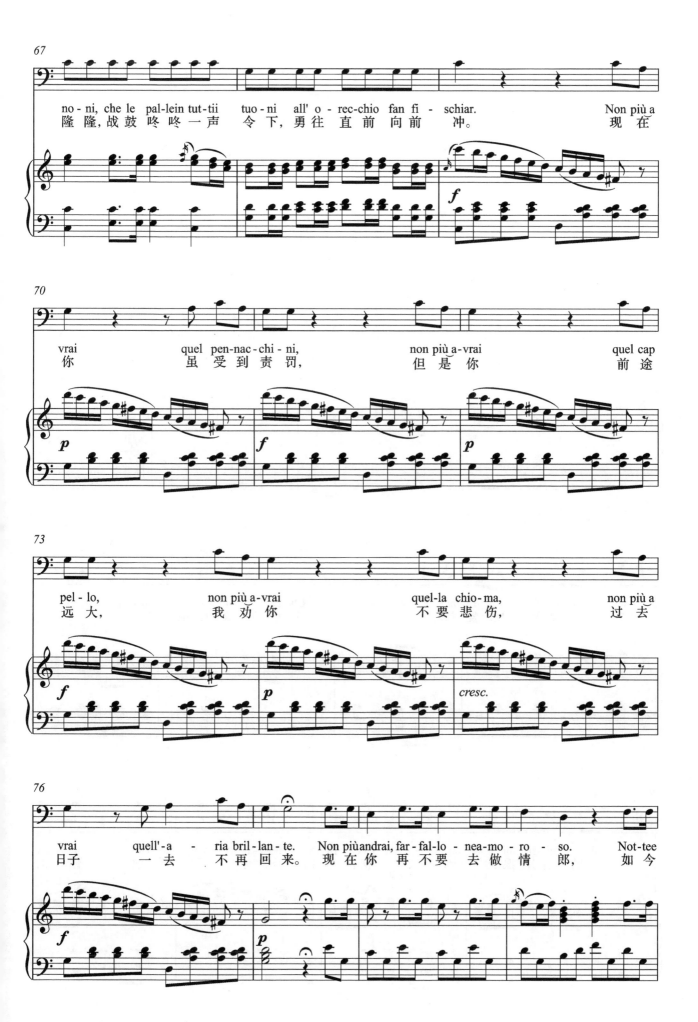

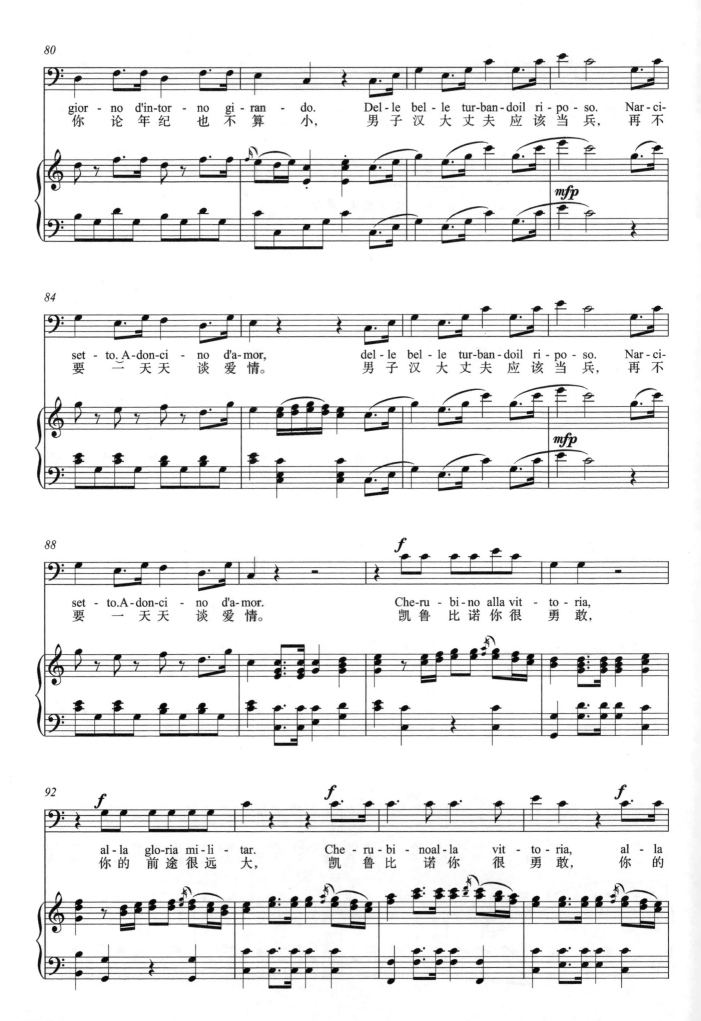

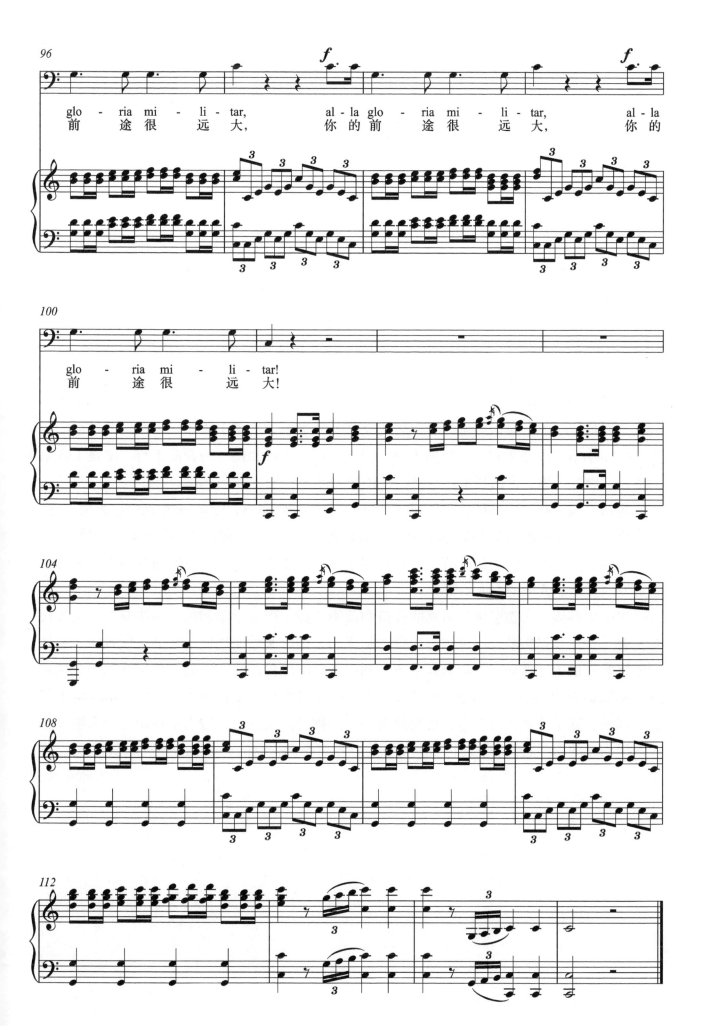

背景知识

这首男中音咏叹调是《费加罗的婚礼》第一幕第八场中费加罗的经典唱段，也是男中音歌唱家们的音乐会保留曲目。歌剧剧情是：年轻男仆凯鲁比诺情窦初开，对爱情充满幻想，他跟园丁的女儿巴巴丽娜幽会，又暗恋着伯爵夫人，因此惹恼了伯爵，将被处罚到部队去当兵，他对此非常沮丧。费加罗演唱了这首雄壮有力、活泼明朗的咏叹调鼓励他，要像个男子汉一样去当兵，不要再整天谈情说爱。

演唱提示

咏叹调以C大调为主，4/4拍，ABACA+尾声的回旋结构，音乐坚定果敢、诙谐生动，具有鲜明的进行曲风格，塑造了费加罗机智、勇敢的人物形象。

主部主题A段（2~13）结构规整，节奏鲜明，伴奏由主、属和弦构成，旋律音调围绕着主和弦，以跳进为主，广泛运用附点节奏，使音乐热情明朗、生气勃勃，尤其第三句、第五句"男子汉大丈夫应该当兵"运用主和弦转位上行，勇往直前，情绪坚定昂扬。

插部B段（16~31）与A段形成对比，调性G大调，旋律以级进为主，语气优雅委婉，是费加罗对凯鲁比诺恳切、耐心的劝说："再不要梳油头喷上香水……"段落结束前的第27~31小节音调变为宣叙调性的果断，伴奏运用了颤音和快速的音阶下行，增强了音乐的活跃、幽默性格，为回到主部主题做了较好的过渡。

插部C段（45~77）篇幅长大，调性色彩丰富（C大调—G大调—e小调—G大调），生动描绘了军人威武雄壮的风采，进行曲式的音调铿锵有力，短小带停顿的乐句幽默风趣。

尾声部分（90~101）雄壮有力，音调在主音、属音四度跳进，情绪昂扬振奋，表达了费加罗对勇敢、光荣的军人的赞美。

演唱中要体会人物坚定、乐观的性格和阳刚之美，声音干净利落、明快有力，又要松弛富有弹性，诙谐幽默，不可因为力度的加强和音调的刚劲而唱僵；作品速度较快，要做到咬字吐字的迅速准确，保持元音的统一和声音的高位置；注意不同段落中音色的变化和不同旋律形态的歌唱状态调整，B段开始部分的连贯柔和，要有委婉、恳切地劝说的语气感；同时，除了注重声音技术，还要具有一定的舞台表演能力，恰当地运用符合人物性格和歌词内涵的面部表情和肢体语言，更加生动地表现出人物的勇敢、智慧和幽默感。

（孙会玲）

请你到窗前来吧
Deh vieni alla finestra

[奥]莫扎特 曲

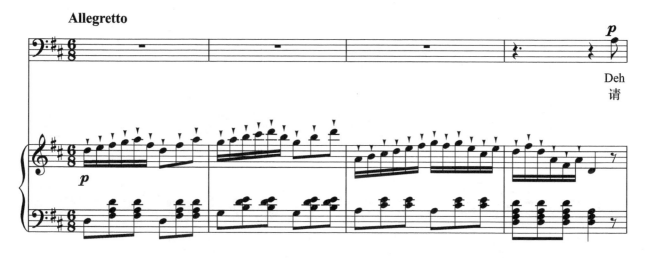
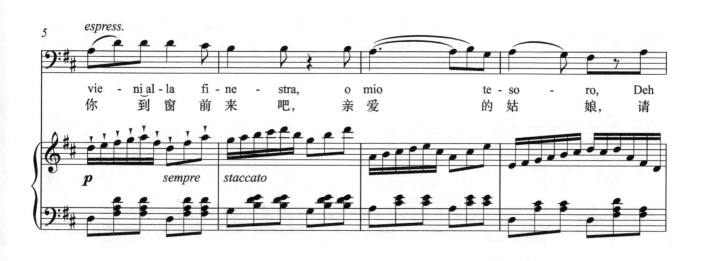
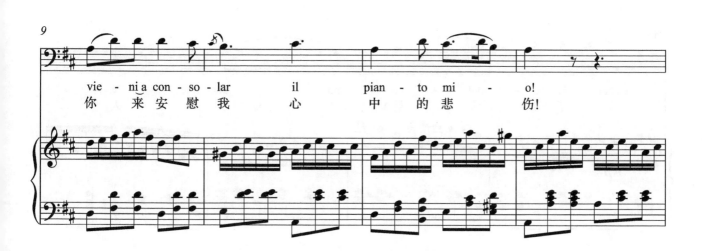

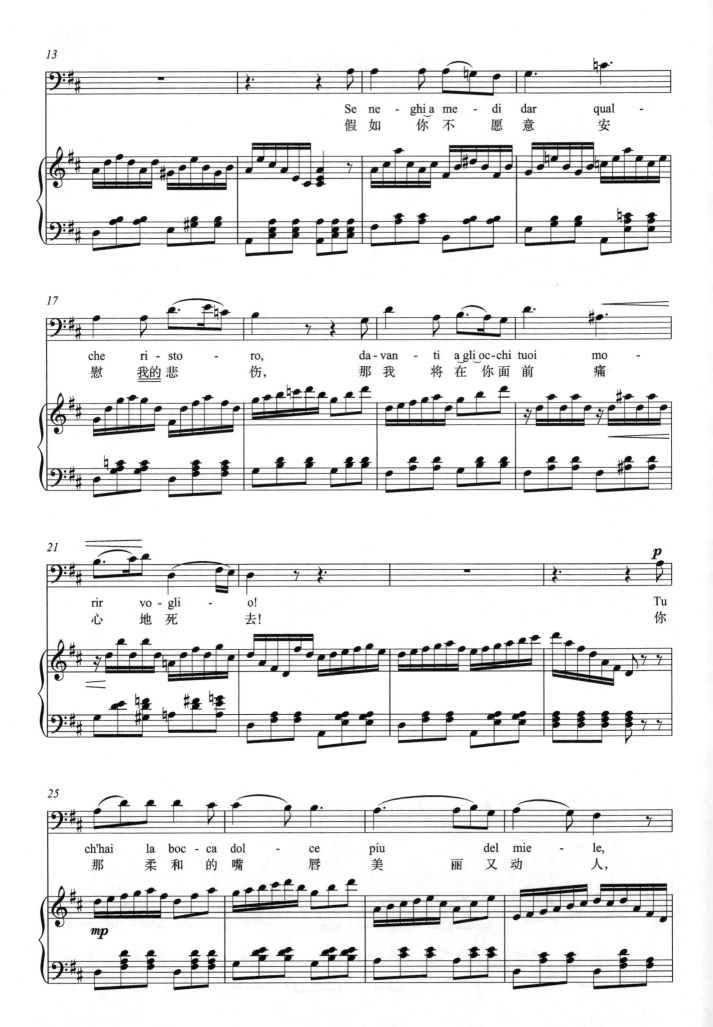

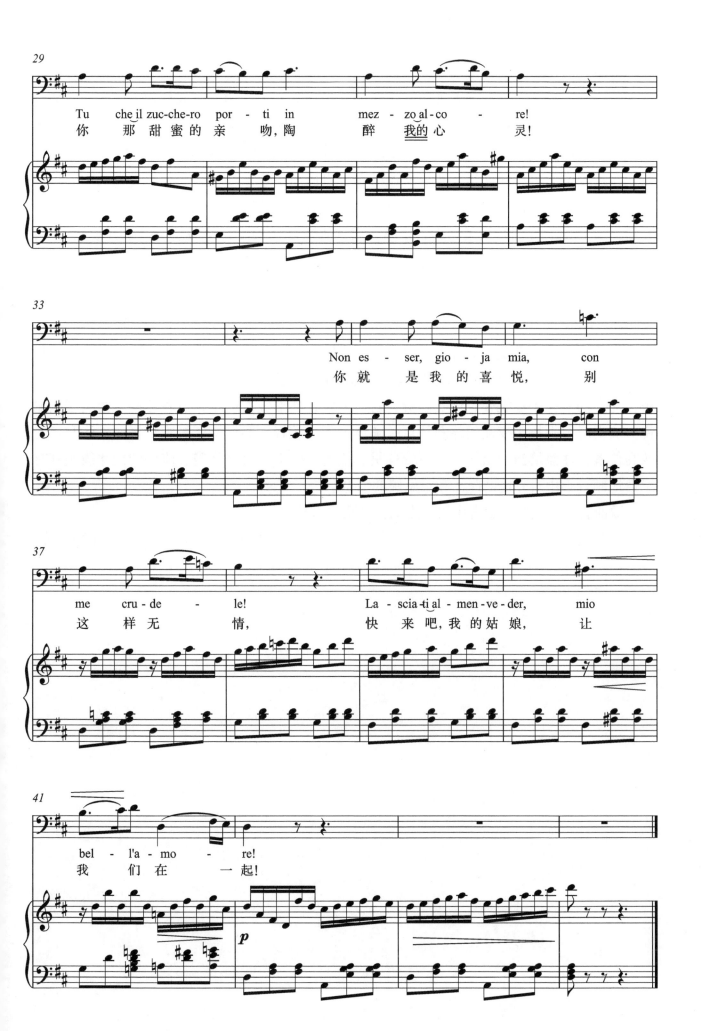

背景知识

　　唐璜是西班牙家喻户晓的传说中的人物。这个贵族青年既英俊、勇敢、不信鬼神，又生性风流、厚颜无耻、玩弄女性。关于他的文学作品有上千部，但形象有所不同，有的是善良、正义的唐璜，有的是玩世不恭的唐璜，但都是好色之徒。1787年，莫扎特采用了洛伦佐·达·蓬特的歌剧脚本，创作了两幕歌剧《唐璜》，并在布拉格剧院进行了成功的首演。

　　在歌剧中，唐璜到处拈花惹草。他抛弃了贵族小姐埃尔维拉，又趁黑夜闯入骑士长的女儿安娜的房间，还跟农家姑娘采琳娜调情。歌剧第二幕第一场中，他对埃尔维拉始乱终弃后，又对她的女佣产生了兴趣，于是，唐璜逼着随从莱波雷洛假扮自己引开埃尔维拉，自己则弹起曼陀林，在窗下对女佣唱起这首优美的小坎佐纳"唐璜小夜曲"。

演唱提示

　　这首小夜曲十分优美、单纯，D大调，6/8拍，篇幅短小，形式简洁，结构清晰。作品采用AB二部曲式，A段结束于属调A大调，B段经过e小调、G大调，回到主调D大调。级进为主的旋律平稳婉转，优美动听，富有表情，伴奏轻盈优雅，意境恬静，情绪轻松愉悦。演唱时要把握小夜曲的体裁特点，整体上力度较轻，要保持横膈膜积极的扩张和声音的高位置，注意恰当的语气感，声音连贯、松弛、生动，通过优美、流畅的旋律线条富有感情地倾诉心中对爱情的向往和对姑娘的情意。

　　歌曲音域为九度，适合中级程度的抒情男中音声部。

（孙会玲）

偷洒一滴泪
Una furtiva lagrima

[意]多尼采蒂 曲

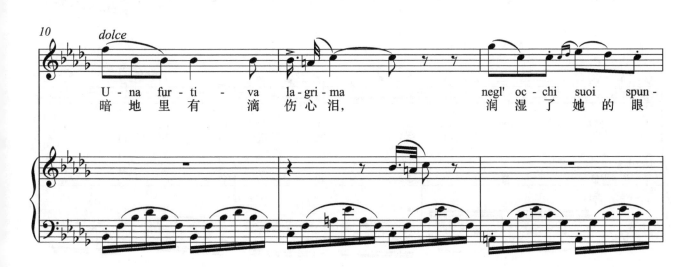

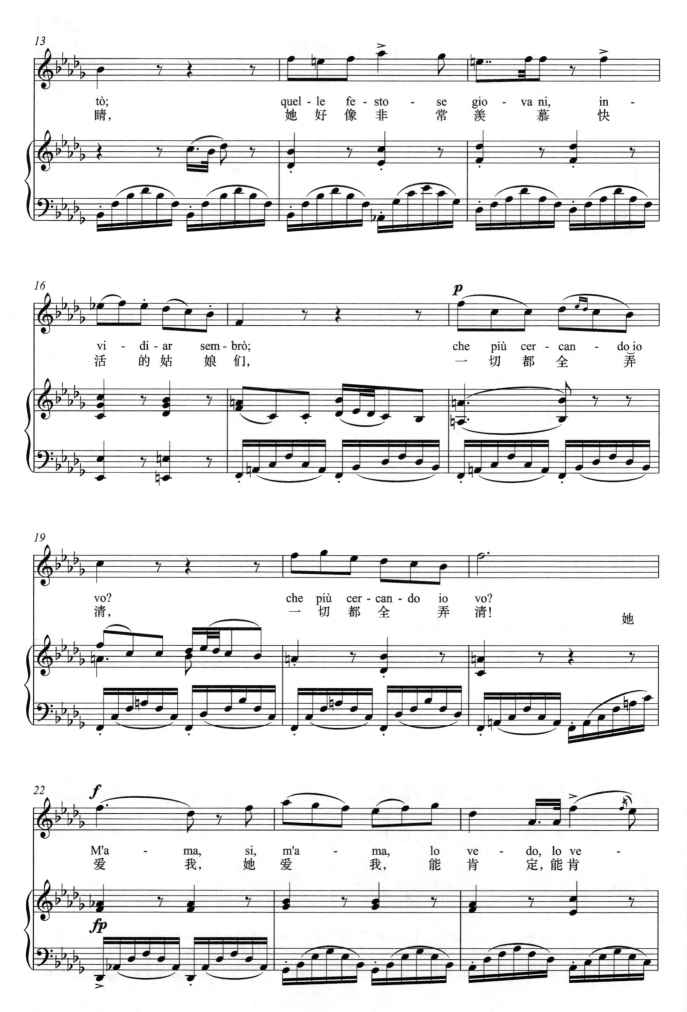

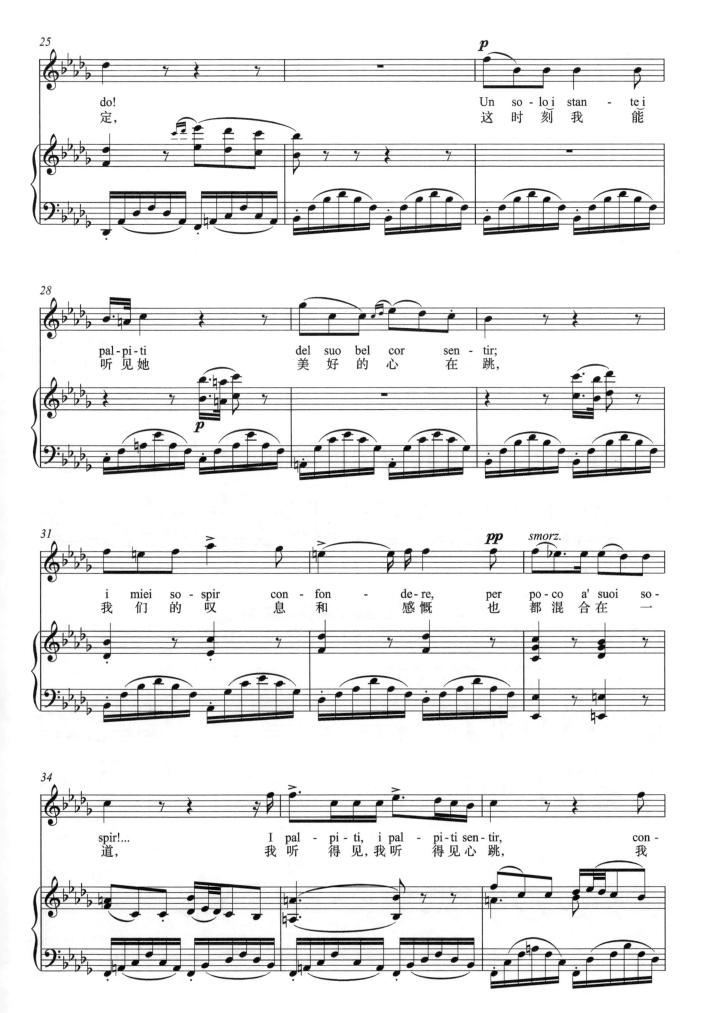

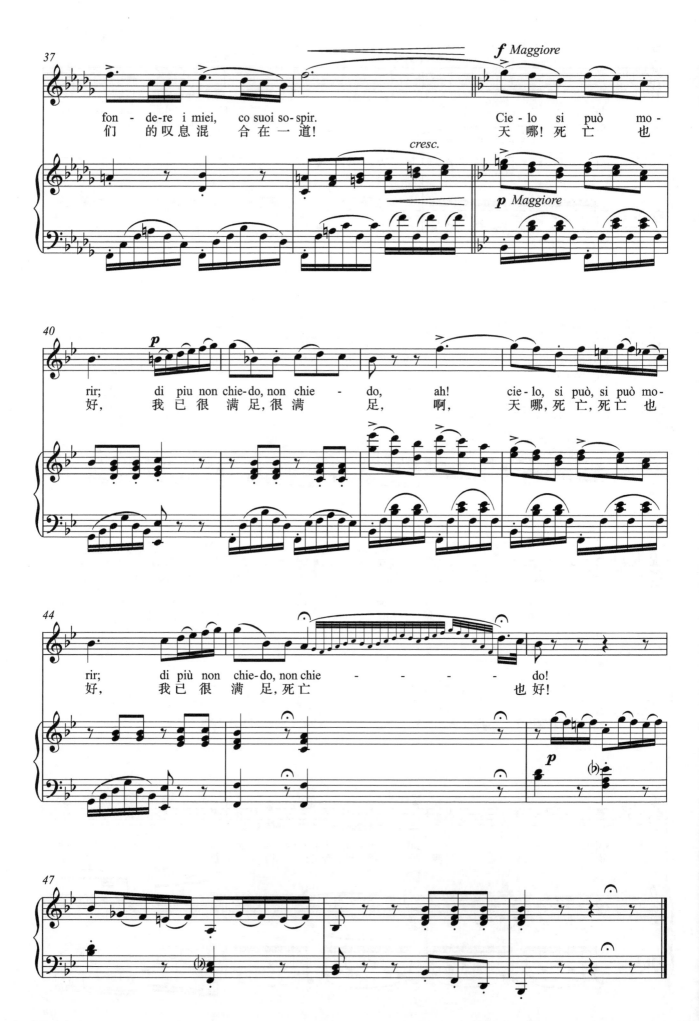

背景知识

多尼采蒂（Domenico Gaetano Maria Donizetti，1797—1848），19世纪上半叶意大利浪漫主义歌剧的代表作曲家，与罗西尼、贝里尼并称为"美声学派"的三巨头。作为一个多产且创作速度惊人的作曲家，他创作了包括喜歌剧、浪漫主义抒情歌剧、正歌剧等多种类型的歌剧70多部，代表作有《拉美莫尔的露琪亚》《爱的甘醇》《军中女郎》等。他的创作受罗西尼的影响，也深刻影响了威尔第的歌剧创作。他的多部歌剧反映了意大利争取民族独立、解放的精神，喜歌剧中的人民形象生动，体现了意大利民族特有的幽默、乐观性格，同时也与民族民间戏剧有密切的联系。他擅长写作优美、抒情的声乐线条，因此备受歌唱家们青睐。

意大利喜歌剧经典之作《爱的甘醇》创作于1832年，它的完成只用了两周时间，充分展现了多尼采蒂的喜歌剧创作才华。歌剧有两幕，讲述了发生在意大利乡村的爱情喜剧。憨厚、淳朴的乡村青年内莫里诺爱上了美丽的女农场主阿迪娜，但由于双方经济条件的差距，他没有勇气向她表白，因此向江湖医生购买了能帮助他得到爱情的"爱的甘醇"。第二幕中，阿迪娜听说内莫里诺为了能得到买药的钱决定去当兵，而深深感动，并萌发了对他的爱情。内莫里诺看到阿迪娜眼里闪烁的泪光，明白了她的情意，于是心中充满了幸福、甜蜜，唱起了这首抒情男高音咏叹调。

演唱提示

这首咏叹调具有典型的多尼采蒂音乐创作特点。篇幅不大，节拍平稳，6/8拍，旋律优美悠长连绵、婉转起伏，线条舒展，极富有歌唱性。虽然和声与配器上显得单薄，但掩盖不了其旋律动人的魅力。调性色彩变化丰富，主调为$^\flat$b小调，但两段分别结束于$^\flat$D大调、$^\flat$B大调。整首咏叹调没有辉煌的高音，但叹息式的音调亲切动人，同时乐句间又内含上行和细腻的情感起伏，充满浓郁的浪漫色彩和朴实的乡村气息。

作品的起音直接在f^2音上，随后乐句的线条不断上扬，演唱时要做好充分的心理和生理准备，打开身体，喉头放下，有积极有力的气息支持和良好的声音控制能力，保持声音的连贯、流动和抒情男高音明亮的音色，元音统一在一个状态里，柔和地哼唱在高位置上，做出符合人物内心情感发展逻辑和旋律走向的力度变化。尤其在第21~22小节、38~39小节转调处的渐强处理，要有较强的横膈膜支持能力，弱音保持头腔位置和下叹感觉，以情带声，充分表达出乡村青年憨厚、单纯、真诚的性格特点和感动、幸福及略带忧伤的情感状态。

这首著名的咏叹调是声乐教学中的常用曲目，音域为f^1~$^\flat a^2$，适合中高级程度的抒情男高音演唱。

（孙会玲）

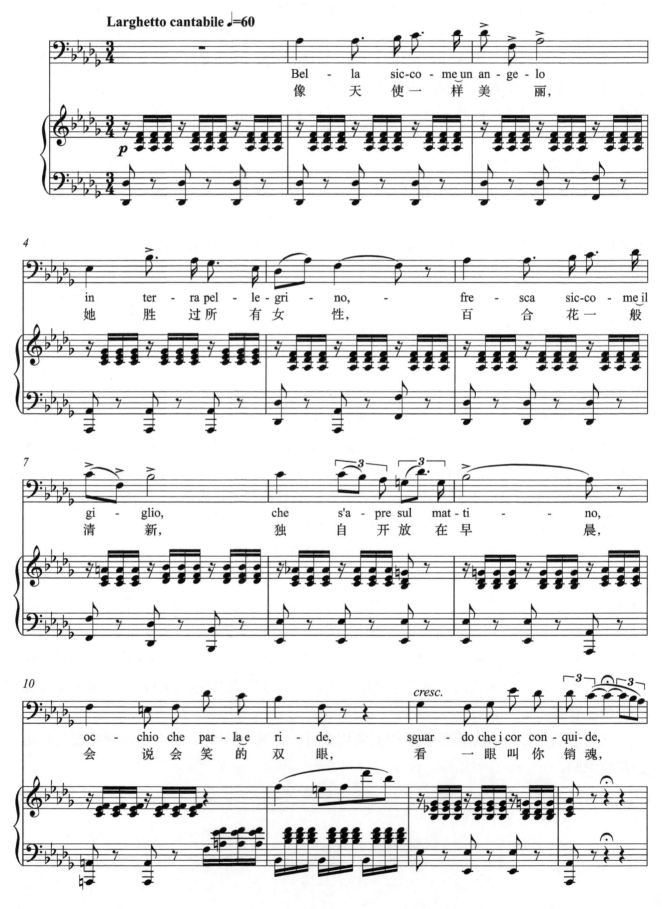

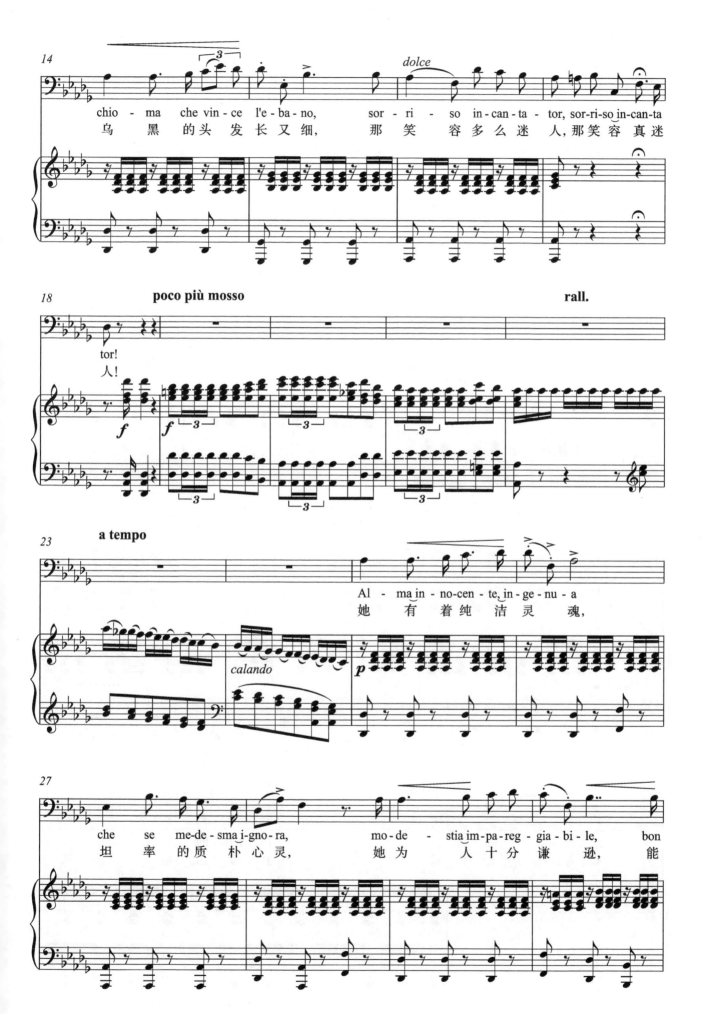

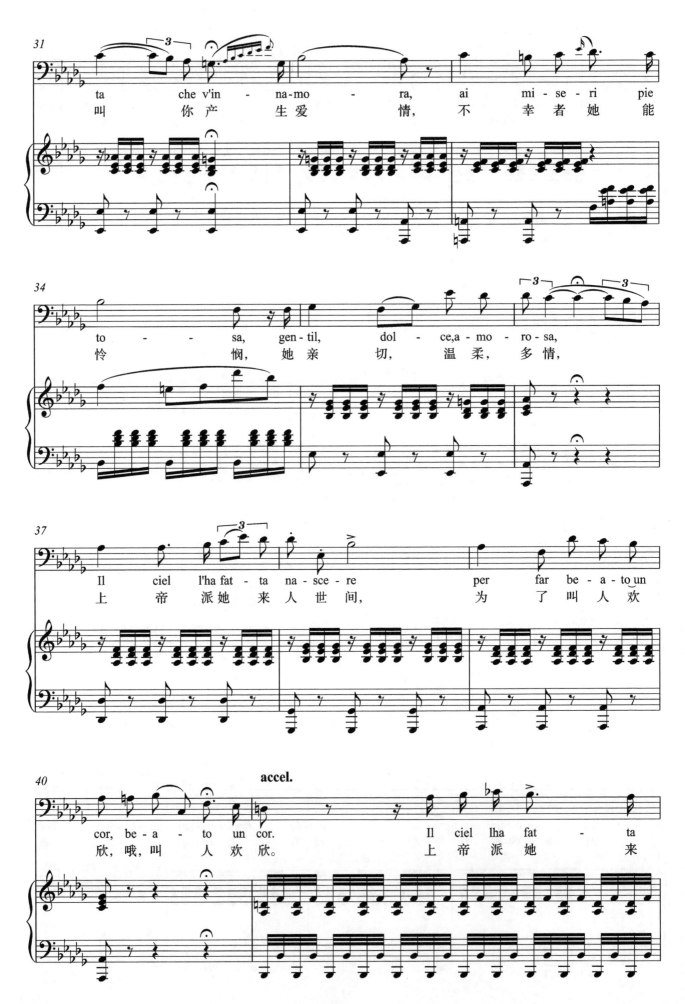

背景知识

男中音咏叹调《像天使一样美丽》选自多尼采蒂的三幕喜歌剧《唐帕斯夸勒》。这部歌剧创作于1842年，是他的最后一部歌剧，与《爱的甘醇》及罗西尼的《塞维利亚的理发师》一道被誉为最受观众喜爱的三部意大利喜歌剧。剧中，独身的老富翁唐帕斯夸勒反对侄儿埃内斯托与寡妇诺丽娜的相恋，威胁说，自己将再娶，使侄儿埃内斯托得不到他的遗产。歌剧围绕着这一冲突展开，充满了风趣、幽默和意大利民间生活气息。在第一幕第一场中，唐帕斯夸勒的朋友和医生马拉泰斯塔为帮助埃内斯托，热情地把他的"妹妹"（由埃内斯托的恋人诺丽娜假扮）介绍给了唐帕斯夸勒。他唱起了咏叹调《像天使一样美丽》，描绘了她天使般的容貌、迷人的笑容、纯洁的灵魂，打动了唐帕斯夸勒的心。

演唱提示

这首著名咏叹调是 $^\flat$D 大调，3/4 拍，小广板，结构为带尾声的分节歌形式，共两段。咏叹调情绪轻松诙谐，旋律优美动听，线条流动抒情，描述了女主人公的美好形象，具有较强的艺术感染力。尾声具有较强的戏剧性效果，钢琴伴奏运用了连续属九和弦和同名小调的重属变和弦，歌唱声部运用模进手法和华彩乐句，情感抒发夸张、充分。

演唱时要把握好作品抒情、生动的整体风格和幽默、活跃的人物性格，遵守谱面上的速度、力度及表情记号，以积极有力的气息支持、流动舒展的声音线条和夸张的情绪，表达出对诺丽娜的赞美，并渲染气氛，推动剧情发展。咏叹调歌词较多，要多朗读，把握语言的节奏重音，歌唱中保持元音的准确，将其统一在稳定的共鸣腔体里。要在良好的气息控制下，做到旋律线条的连贯、起伏和节奏的弹性，同时注重力度变化的表现作用。如第9、13、17 小节，以及第 31、36、40 小节，速度适当放慢，旋律拉宽，力度不要太重，把声音挂在高位置上，诙谐、生动地描绘女主人公的美丽迷人。尾声部分要唱准变化音，更要注意音乐层次的处理，对华彩句尤其要做到声区衔接自然，保持气息的松弛和积极支持，以及声音的连贯和情绪的饱满、热情。

咏叹调音域 c~f^1，对歌唱者的声音控制能力和舞台表现有较高要求，适合中高级程度的男中音演唱。

（孙会玲）

哈巴涅拉舞曲
（爱情像一只顽皮的鸟儿）

Habanera(L'amour est un oiseau rebelle)

[法]比 才 曲

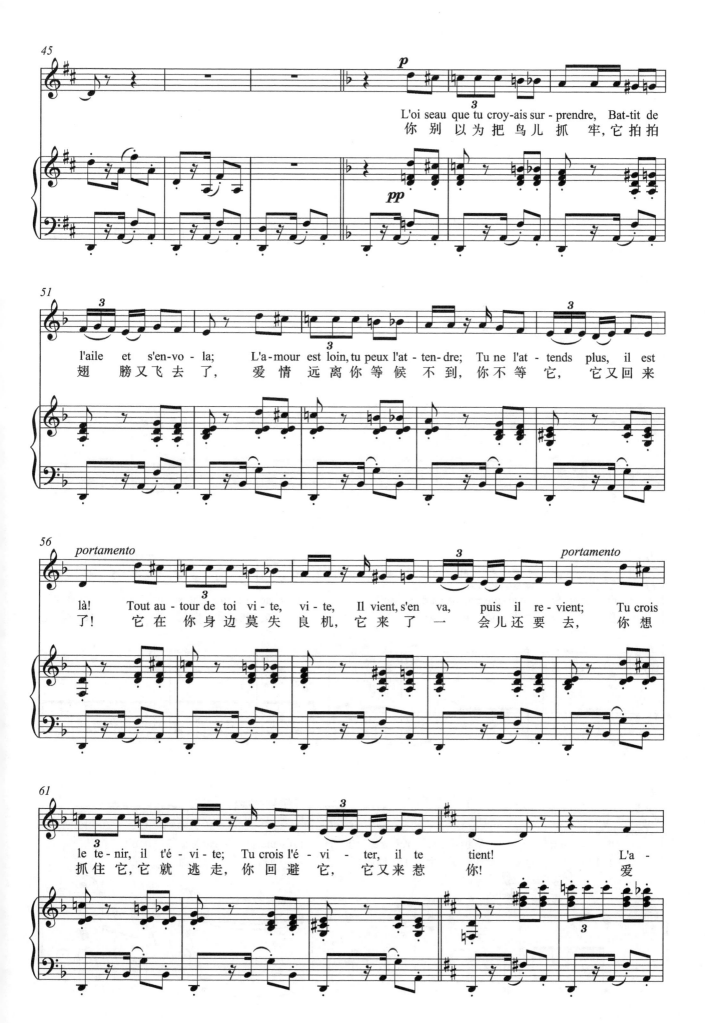

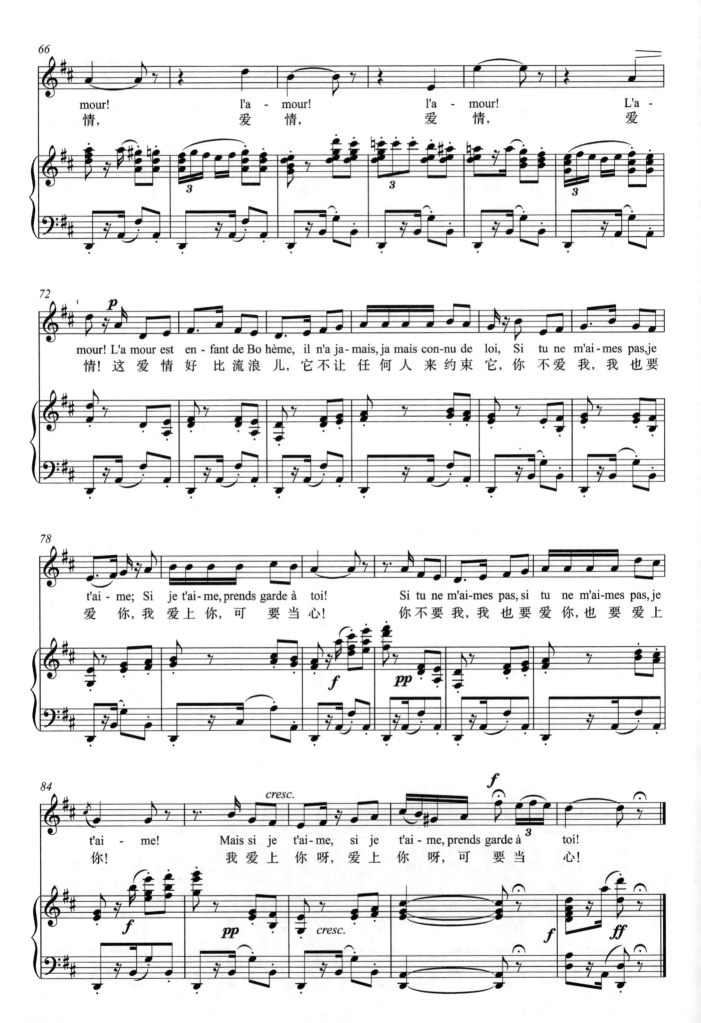

背景知识

比才（Georges Bizet,1838—1875），法国现实主义歌剧作曲家，他的创作代表了19世纪法国歌剧的最高成就，并对后来的歌剧创作风格产生了重要影响。比才的音乐作品多表现底层人民的生活和感情，音乐具有鲜明的民族色彩，富有表现力。创作于1874年的歌剧《卡门》取材于法国现实主义作家梅里美的同名小说，是一部以女中音为主角的四幕歌剧，也是世界舞台上公演率极高的不朽之作，其中《哈巴涅拉舞曲》《斗牛士之歌》是人们耳熟能详的经典曲目。

歌剧《卡门》中的故事发生在1820年左右的西班牙塞维利亚城。青年军官唐·何塞爱上了美丽迷人又放浪不羁的烟厂女工卡门。他逃离军队，背叛母亲，舍弃温柔善良的未婚妻卡米拉，并追随卡门加入了走私团伙。但卡门后来却爱上了斗牛士埃斯卡米里奥。面对唐·何塞的哀求与恐吓，她无动于衷，最终死在绝望的唐·何塞的匕首之下。

"哈巴涅拉"是源于非洲的黑人舞曲，后经由古巴传入西班牙，中速，二拍子，节奏富有弹性。卡门的这首咏叹调《哈巴涅拉舞曲》又名《爱情像一只顽皮的鸟儿》，出现在歌剧的第一幕第五场。在工厂休息时间，卡门和众多卷烟厂女工走出工厂大门，享受和男人们聚会的欢乐时光。面对形形色色的男人们的追求，她对一个漠视自己美丽的青年军官唐·何塞产生了浓厚兴趣，唱起了这首咏叹调。这是卡门这一角色给人的最初印象，承载了奔放、倔强的吉卜赛姑娘卡门宁死也不放弃爱情自由的恋爱观。

演唱提示

咏叹调开始前有一小段宣叙调："我什么时候能爱你？可能永远不会，也可能是明天，但绝不是今天！"但这段往往在演唱中被省略了。而后具有非凡诱惑力的咏叹调勾画了卡门与众不同的吉卜赛人的生活态度及爱情哲学，下行音和三连音的旋律线条在作品中被广泛使用，使音乐充满了悠闲放纵的情感。d小调和D大调的交替使用表现了不同色彩的变化。作品音域仅十度，虽有音域较高的版本但并不常用。

演唱时要注重声音色彩的变化，而不是力度和音域的变化，同时需要注重旋律音调半音下行的音准和滑音的灵活运用，必须在每个音符上清晰地唱出元音，在重复段落中需要用不同的语气和声音色彩宣泄情感，加强音乐表现力，生动地塑造出卡门热情奔放、洒脱倔强的形象。

（周闵）

我亲爱的爸爸
O mio babbino Caro

[意]普契尼 曲

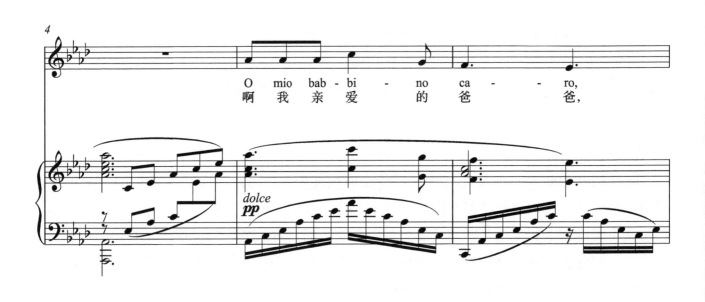

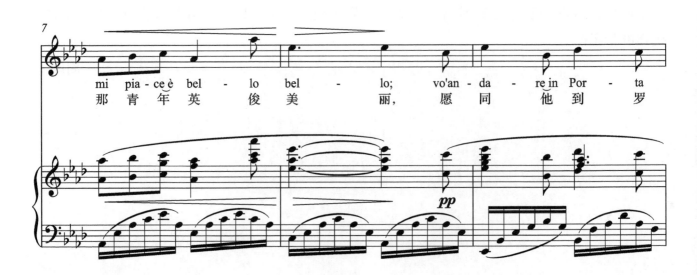

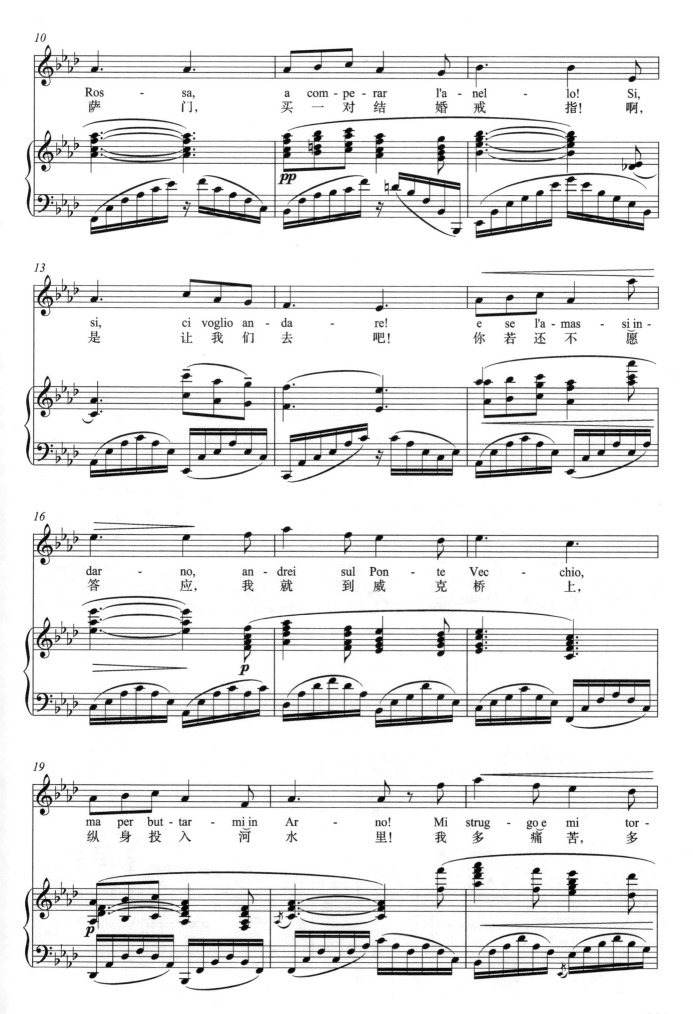

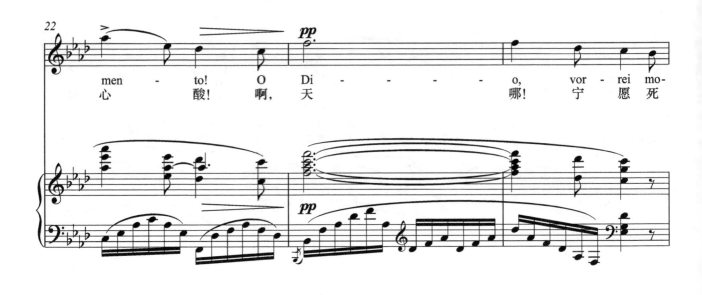
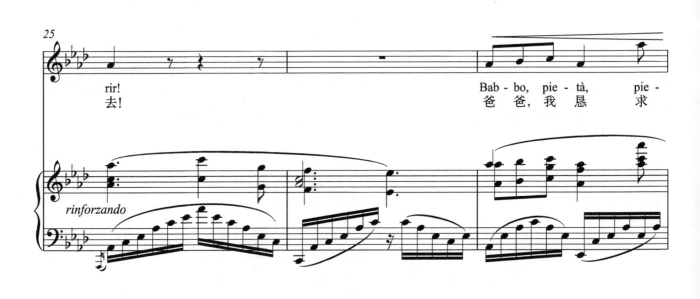
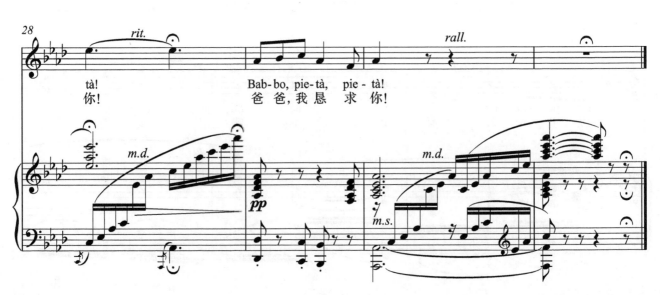

背景知识

贾科莫·普契尼（Giacomo Puccini，1858—1924）是享誉世界的意大利歌剧作曲家，创作了《托斯卡》《波西米亚人》《蝴蝶夫人》《图兰朵》等12部歌剧，其中多部成为世界歌剧舞台上最常演的剧目。他被称为真实主义作曲家代表，歌剧创作中关注社会现实生活，表现底层人物的生活和命运，且多为悲剧，其主角多为平凡但善良、勇敢、坚毅的女性。音乐具有浓郁的异国情调和浪漫色彩，和声色彩丰富，旋律优美流畅、委婉细腻，却又充满内在力量，感人至深。

《我亲爱的爸爸》是普契尼的单幕喜剧《贾尼·斯基基》中的著名唱段。这部歌剧于1918年在纽约大都会歌剧院首演，描写了富商博索去世后，亲戚们发现他立遗嘱将财产全部捐赠给了教会，在大失所望之下，想方设法挽回局面、获得遗产。他们找到博索的侄儿里努奥的恋人劳蕾塔的父亲，让他假冒生命垂危的博索重新分配遗产。

演唱提示

《亲爱的爸爸》这首咏叹调短小精练，旋律连绵悠长、婉转流畅，情感真挚热烈，细腻表达了劳蕾塔对父亲的恳求和对爱情的热烈追求，是女高音美声学习者学习和舞台上的经典曲目。作品 $^\flat$A 大调，音域 $^\flat e^1 \sim {}^\flat a^2$ 只有十一度，但采用了平稳的6/8拍，旋律音调整体呈下行走向，在中低声区连绵不断的恳切诉说中，加入三个直达最高音的八度大跳音程，以及第16~17、20~22小节三个连续高音上行，赋予了歌曲柔美、忧伤的色彩基调和强烈的抒情性，表达了劳蕾塔内心所受的痛苦煎熬。

演唱中，要有较强的气息控制能力、清晰准确的咬字吐字、积极流动又松弛统一的声音，流畅地抒发少女内心的伤感和急切的恳求。要在了解剧情的基础上，体会人物单纯的性格和作品的情感表达内涵，多朗读歌词，把握歌词的语气语势。同时，保持气息和声音的舒展、流动，中低声区要保持高位置和吸着唱的感觉，声音在腔体里，高音区及八度音程跳进时，横膈膜有力地扩张，积极打开身体，声音富有热情而又具有柔韧性。另外，注意弹性速度和圆润细腻的滑音的处理，速度伸缩不可太自由，滑音同样要适度，保持流畅的声音线条和悲伤、痛苦的情感表达。

（孙会玲）

每逢那节日到来
Tutte le feste al tempio

[意]威尔第 曲

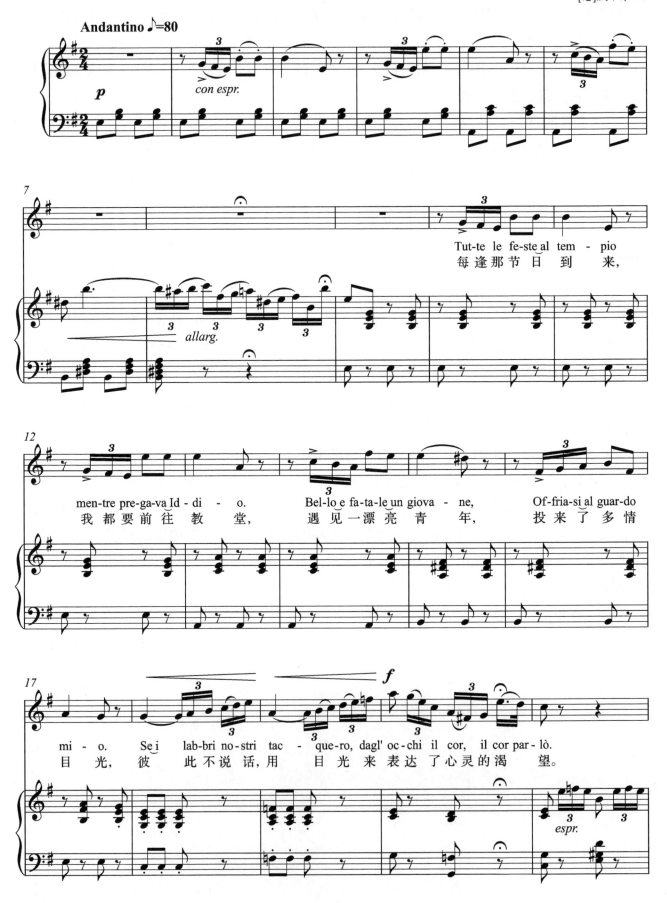

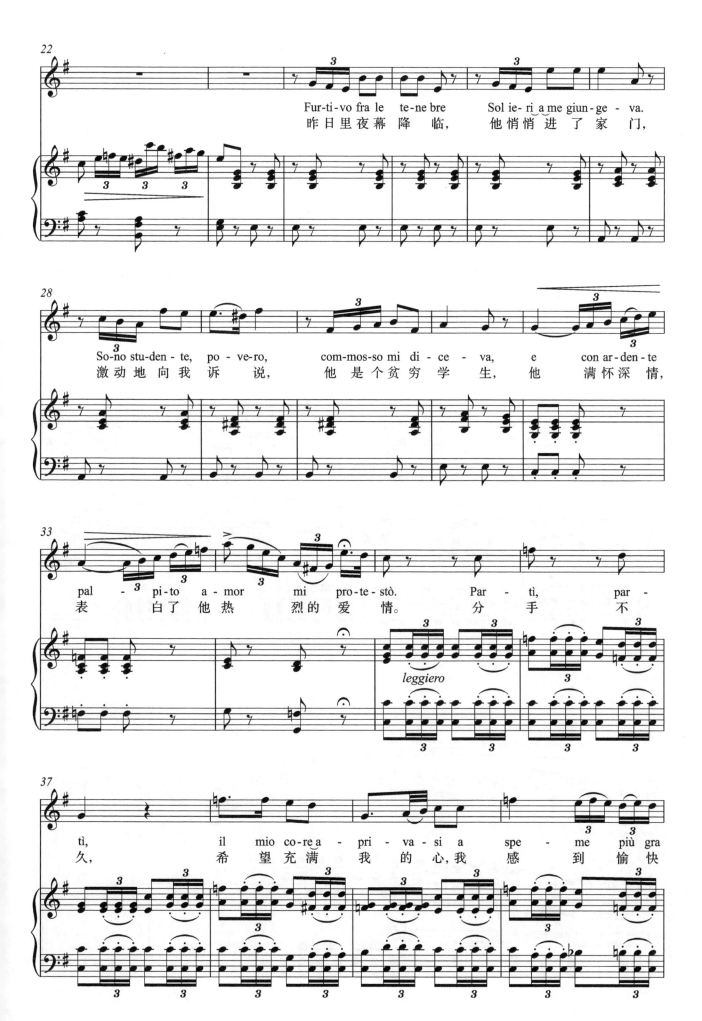

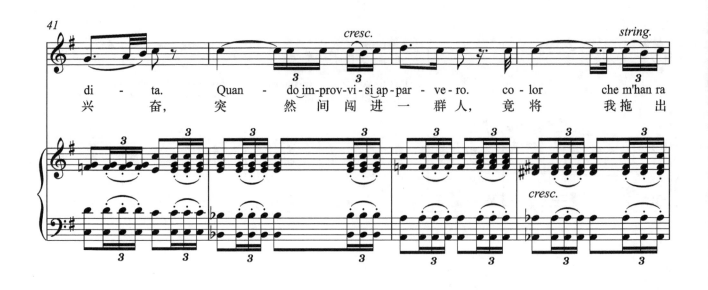
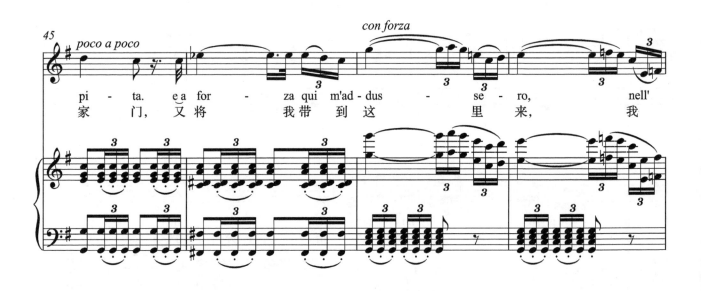
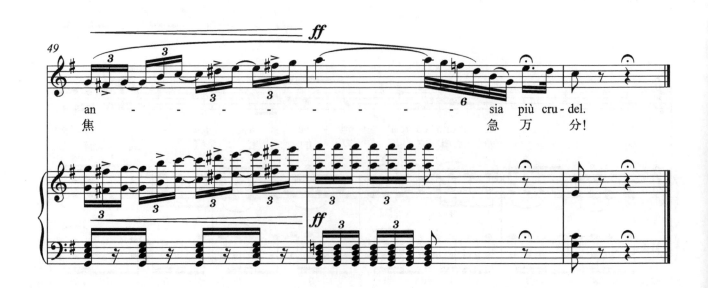

背景知识

朱塞佩·威尔第（Giuseppe Verdi，1813—1901），19世纪伟大的意大利歌剧作曲家，创作了26部歌剧，为世界歌剧艺术做出了重要贡献。他的作品具有现实性的题材、生动质朴的人物形象、占据主导地位的声乐演唱、优美动人的旋律以及音乐与戏剧的完美结合，其代表作《茶花女》《弄臣》《奥赛罗》《阿依达》等在世界歌剧舞台上常演不衰。

《每逢那节日到来》选自歌剧《弄臣》。这部歌剧作于1850—1851年，1851年首演于威尼斯。剧本由M.皮亚维根据维克多·雨果的讽刺戏剧《国王寻欢作乐》改编。主人公里戈莱托貌丑背驼，在宫廷里当一名弄臣。年轻的曼图亚公爵专以玩弄女性为乐，而里戈莱托常为公爵出谋划策，帮他勾引朝臣妻女，引起了人们的愤恨。大家设计对里戈莱托进行报复，使他万般保护的女儿吉尔达被公爵诱拐欺骗。里戈莱托发现后，悲愤地决定雇刺客杀死公爵，然而最后他看到装尸袋里竟然是奄奄一息的女儿。原来，单纯美丽的吉尔达对虚情假意的公爵一往情深，甘愿为爱情而替他一死。

《每逢那节日到来》是歌剧第二幕中吉尔达演唱的咏叹调。她被曼图亚公爵侮辱后向父亲诉说她所经历的一切，表达了她从爱慕、甜蜜到惊慌恐惧再到悲伤的心理变化和内心情感。

演唱提示

咏叹调由AB两部分构成，2/4拍，小行板。

A段为e小调—C大调，是吉尔达对受骗过程的悲伤回忆。音乐节拍平稳，伴奏织体为简洁的分解柱式和弦，前八小节弱起的旋律动机短小精练，诉说感强，后四小节转至C大调，旋律悠长，音域宽广，情绪激动。

A段重复后，进入戏剧性更强烈的B段。该段叙述了吉尔达被不明身份的一群人强行抢来的经过。通过附点、三连音节奏、伴奏织体加厚、离调、重属和弦、重音转移等手法推动音乐发展，增强音乐戏剧性，生动地表现出人物惊恐、焦急的心情。

这首咏叹调是吉尔达惊魂未定下对父亲的哭诉，演唱前要了解故事背景，把握好作品悲伤的情感基调，体会人物纯洁美丽的少女的性格特点和此时复杂的情感状态。A段叙述了吉尔达与冒充学生的公爵的相识过程，演唱时要在悲伤中带着对美好爱情的向往、回忆和甜蜜感，语气感强，富有表情，最后四小节的上行乐句要运用气息和力度的变化进行强烈情感的抒发。B段保持情绪的激动，运用积极的气息支持，一气呵成，在强力度上对父亲描述出她的可怕经历，尤其是段尾连续的大音程跳动和渐强至*ff*的力度运用，淋漓尽致地表达人物的惊惧心情。同时，要注意对语言的正确理解和准确分句。

（周筠）

第三部分

——中小学歌曲弹唱篇

中小学歌曲弹唱中的"唱"

唱歌是人类的天性，是促进中小学生掌握一定的歌唱技能，培养对音乐的兴趣，发展感受音乐、理解音乐和表现音乐的能力的必要手段，也是提高审美能力、促进身心健康发展的有效途径。因此，在中小学，尤其是九年义务教育阶段，歌唱是音乐教学中不可或缺的内容，歌曲在教材中占较大的比例。

中小学歌曲的自弹自唱能力是中小学音乐教师必备的教学基本功，强化师范生这一基本能力，体现了高师声乐教学的师范性和应用性特点。要想形象生动、富有艺术表现力地演唱好中小学歌曲，必须了解中小学生的嗓音特点，理解中小学歌曲的类型，掌握正确的、符合中小学生年龄特点和审美习惯的歌唱方法，从而在教学中，通过良好的范唱和积极的引导，使中小学生获得丰富的情感体验，培养积极乐观的态度和团结友爱的精神，增强学习兴趣，提高审美能力。

中小学生的嗓音特点

人在不同的年龄阶段会有不同的嗓音特点。中小学生处在嗓音的儿童期和变声期，其嗓音发育程度和用声状态与成年人有很大的不同。

1. 儿童期。儿童期一般为6~12岁之间。这个时期的嗓音特点表现为音调较高、音域较窄，一般都在小字 c^1~c^2，以真声为主，声音色彩比较清脆、亮丽、纯净、甜美。男女生的嗓音属于天籁童声音质，几乎听不出性别之分，音域宽度和音色丰富程度也比成年人低。

儿童阶段的发声器官较娇嫩，呼吸较浅，多用头声发声，7岁后随着身体逐渐发育，慢慢过渡到胸声发声，音量变大，并逐渐进入变声期。

2. 变声期。变声是人声由童声变为成年人声的发展变化过程，是青春期第二性征的表现。男女生的变声期个体差异比较大，一般来说，从10岁开始（大约小学五年级）进入变声前期，男生13~15岁（大约初二年级~高中一年级）、女生14~16岁（大约初三年级~高二年级）进入变声中期，17~20岁为变声后期。在变声期中，男女生的身高、体重快速增长，同时，雄性激素的分泌会促进喉部的快速生长，从而使嗓音发声明显地变化。男生声带平均要增长7毫米左右，喉头增大大约1.5倍，女生声带增长3毫米左右，喉头增大大约0.3倍。变声期间的嗓音特点表现在：

（1）变声初期。嗓音变化不大，说话、唱歌仍用童声，但有时对嗓音失去控制能力，发声不听使唤，高音困难，声音不能持久，唱歌容易走调或出现怪音。

（2）变声中期。男女生的喉头有了显著的生理形态差别。男生喉头逐渐宽大，声带拉

长，喉结突出，声音变得重浊、低沉；女生喉头较于男生变化不大。这个时期嗓音的变化比较明显，男生嗓音比变声前低八度左右，女孩子则降低三度左右，说话声调变低变粗，虽然声音仍带童音，但童声成分越来越少，成人声的成分逐渐增加。

（3）变声后期。基本已变成成人的声音，但存在声音不稳定、控制不自如的现象。

中小学歌曲的类型及特点

一、中小学歌曲的分类

中小学音乐教材中歌曲数量较多。以江苏凤凰少年儿童出版社近年出版的小学和初中音乐教材为例，小学阶段每册教材包括八个单元，每单元2~3首歌曲，共196首歌；初中阶段每册教材六个单元（九年级下册五个单元），每单元1~2首歌曲，共67首歌。这些歌曲内容非常丰富，从不同的角度来看，有不同的类型。从地域来分，有外国歌曲、中国歌曲；从音乐（艺术）课程标准学段划分来看，可分为不同学段歌曲，如2011年"音乐课标"将其分为1~2年级、3~6年级、7~9年级三个学段，2022年"艺术课标"将其分为1~2年级、3~5年级、6~7年级、8~9年级四个学段；从体裁分，除了专门创作的儿歌外，主要有中外民歌、古诗词歌曲、戏曲歌曲、流行歌曲，以及少数学堂乐歌和外国歌剧选段、器乐主题改编曲等；从歌曲情绪分，有欢快活泼类、优美抒情类、坚定有力类、诙谐幽默类；从题材内容来看，分为游戏活动类、生活常识类、同伴友爱类、大自然类、爱国情感类等；从演唱形式分，有独唱（齐唱）、二声部合唱、表演唱。

虽然歌曲类型的划分是相对的，但是对歌曲进行大致的分类，有利于更好地了解各类歌曲的特点，从而可以准确把握不同类型歌曲的演唱特点及要求。在为中小学歌曲编配伴奏时，对同一类歌曲或歌曲片段运用大致相同的伴奏方法，更加简洁、便利和高效。本教材将结合不同学段教学目标和歌曲的情绪及表现内容，分析、讨论中小学歌曲的特点及演唱。

二、中小学歌曲的特点

中小学歌曲在体裁上几乎涵盖了成人歌曲的各种类型，但由于不同年龄段学生的身心发展水平和认知特点不同，这些歌曲在内容、结构、音域、音区等方面都有不同于成人歌曲的特点，并表现出不同年龄段的区别。

一般来说，1~2年级的小学生处在幼小衔接阶段，因此歌曲带有唱游性质，结构简单，乐句短小，节拍平稳，多为2/4、3/4拍，节奏变化少，常为两个或四个乐句构成的乐段结构，包含8小节或16小节。大多数歌曲音域较窄，常在一个八度之内（有些只有三度、四度、五度），且在人声自然音区 c^1~c^2，情绪单一，对比性不强。音乐大多欢快活泼，天真单纯，内容富有童真童趣，体现了低年龄小学生活泼可爱的性格特点（见例1、例2）。

例1:《小手拉小手》(一年级上册)

例2:《小花猫和小老鼠》(二年级下册)

3~6年级歌曲在低年级歌曲短小、音乐材料集中的基础上,篇幅有所加大,出现了带再现的二段、三段体,乐句更连贯、悠长,表达的情感也更丰富细腻些。歌曲体裁多样,其中中外民歌分量加大,不仅选用了我国江苏、安徽、重庆、河南、河北、陕西、台湾民歌,以及蒙古族、维吾尔族、苗族、藏族、彝族、哈尼族等少数民族民歌,同时,还收入不少世界其他各国包括美国、日本、法国、英国、奥地利、俄罗斯、德国、匈牙利等国的民歌,体现了教材编写中传承、弘扬我国民间音乐文化的意识和尊重、了解世界各国多元音乐文化的理念,使学生能够在多姿多彩的世界民族音乐艺术的学习、聆听、演唱中感受其魅力(见例3)。

例3:《田野在召唤》(五年级下册)

意大利民歌
盛茵 译配

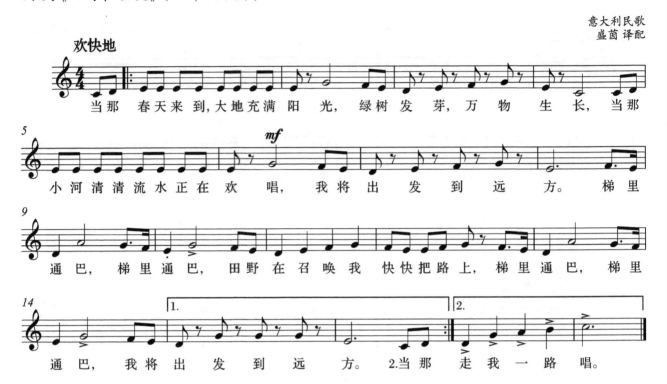

中学生随着年龄的增长,身心逐渐趋向成熟,对音乐的理解力和感受力也不断增强。这一学段的歌曲类型更广泛,题材有着更丰富的人文内涵,有各国民歌、戏曲、西方歌剧选段、交响乐音乐,还增加了不少内容积极向上的流行歌曲,如七年级上册《我和你》《弯弯的月亮》《让世界充满爱》,七年级下册《好大一棵树》,八年级上册《青春与世界互联》,九年级下册《亲亲我的宝贝》《朋友》等。同时,歌曲的篇幅增大,结构常常扩展为二段体、三段体,且段落之间形成一定的对比和高潮。音域拓宽,有的歌曲达到十一度。但由于学生处在变声期,歌唱发声状态不稳定,嗓音容易疲劳,因此歌曲的音区降低,仍以自然音区为主,常在a~e^2之间,歌曲的情绪也丰富多样,如八年级下册《共和国之恋》,九年级《天路》《月之故乡》《同一首歌》等。

中小学歌曲的演唱

作为成人歌唱者,音乐学师范专业大学生具有一定的歌唱发声技术和艺术表现能力,但是,由于成人歌曲与中小学歌曲在题材内容、音域音区、旋律风格以及演唱形式等方面的不同,他们在演唱中小学歌曲时,常常会出现一些明显的不适应的情况,导致原本已建立起来的歌唱状态失去平衡,演唱效果不尽如人意。主要表现在:

1.发声技术问题。如假声太多,导致声音虚、飘,感觉"有力使不上",失去了良好的音色和音质;真声太多,导致声音发白发紧,缺乏灵活性和柔韧性,美感不足;真声假声衔接不自然,忽真忽假,缺乏连贯感和完整性;模仿童声歌唱,气息浅,声音挤、扁、捏,缺乏通透、优美和圆润;咬字吐字不清晰,无法表现歌曲内容;过于强调歌唱共鸣,

声音太过洪亮和严肃，失去了中小学歌曲的纯真、优美和亲和力等。

2.情感表现问题。这一方面是由于上述歌唱技术所导致，另一方面是由于缺少对中小学生身心发展特点的关注和对中小学歌曲的情感、内容、教学目标的理解，而只是简单套用成人歌曲演唱的技术要求，使得歌唱缺乏生动性和感染力，在教育教学实践中难以准确、生动地表达歌曲内涵，激发中小学生的兴趣，取得较好的教学效果。

要解决以上问题，应该了解不同学段学生的身心发展状况及相应的教学目标，依据不同歌曲的情感内容、风格特点，调整歌唱发声技术，以科学的、更加符合中小学生嗓音和心理发展状态的歌唱，生动、准确地表达中小学歌曲的情趣和情感。

总体来说，在歌唱发声技术上，要有积极、协调的歌唱状态。主要包括以下几点：

1.自然的歌唱姿势。与演唱成人歌曲相同，要有良好的歌唱姿势，坐姿或站姿要积极、舒展、自然，以有利于歌唱发声。

2.正确的歌唱呼吸。由于中小学歌曲乐句较短，音域多在一个八度内，且音区在自然声区，因此，与成人歌唱相比，中小学歌曲的演唱，在气息的用量和深度上要适量，但仍需运用积极的胸腹式联合呼吸，以保持声音的灵活性和亲切感。

3.适度的歌唱共鸣。为了获得优美的音色、圆润的声音、扩大音量和提高声音的穿透力，更为了获得中小学歌曲亲切、自然的演唱效果，歌唱中，不必过于强调歌唱腔体的充分打开和共鸣的获得，在头腔共鸣、口腔共鸣、胸腔共鸣这三类共鸣中，要注重头腔共鸣，加大口腔共鸣的比例，而适度运用胸腔共鸣。

4.比例协调的真假声运用。在歌唱发声方面，需要合理运用真假混合声，避免纯真声带来的声音僵化、音色苍白和纯假声导致的虚、空、乏力感。应该保持吸气状态，打开喉咙和牙关，并在良好的气息带动下，下行时逐步融入真声，上行时逐步融入假声，低声区保持声音的高位置，中高音区保持往下唱的感觉，逐步达到发声的自然，获得明亮、圆润、亲切、通畅的声音。

5.准确、亲切的歌唱语言。与成人演唱相同，要求保证子音的迅速准确、母音的圆润统一，以及字尾收韵的清晰纯正，同时保持字与字的连贯、完整，并把握好语言的语气、节奏、韵律、色彩，体现歌词的音乐性和亲切感。

在歌曲情感表达上，必须结合不同年龄段中小学生的身心发育特点，分析歌曲的表现内容、情绪特点和教学目标，运用恰当的歌唱技术和形象的形体动作及面部表情。

1~2年级低学段小学生的歌曲演唱运用自然发声，音乐课程教学以唱游为主。这是一种边唱歌边游戏的活动，是通过律动、歌表演、音乐游戏等活泼多样的教学方式，使小学生直接感受音乐、表现音乐，提高身体的协调性、节奏感和表现力，从而达到培养他们"能体验音乐的情绪和情感，了解音乐的基本特征，感知音乐的艺术形象，对音乐产生兴趣""享受艺术表现的乐趣"（2022年版《义务教育艺术课程标准》）的音乐教学目标。因此，教师在歌唱中，需了解歌曲的基本特征，感知音乐形象，并以唱游的方式生动地表现歌曲。

如一年级上册具有表演性质的歌曲《小蚂蚁搬米粒》（见例4），结构简洁，题材简单，情绪活泼，歌词生动。歌曲乐句短小，一小节为一句，四句为一段，节奏规整统一，音乐

富有律动感。歌曲两段之间加入戏曲板式——数板（按照一定节奏念词的板式），增强了歌曲的表演性，非常符合儿童活泼、好动的性格特点。演唱时，要运用正确的腰部气息，适当打开喉咙和口腔，用集中、轻快、带弹性的声音演唱"一只小蚂蚁，要搬一粒米"。"嗨哟嗨哟嗨哟"咬字吐字干净利落，气息短促、有力，突出切分音，还可夸张地模仿艰难搬运重物的动作和表情。歌词韵脚是 i 韵母，属于齐齿呼，要注意牙关打开，以获得良好共鸣。中段的数板要注意节奏的准确、稳定和咬字的轻快、清晰，同时，要求口腔共鸣和气息支持，使说与唱保持声音统一。

演唱这首歌曲时，根据歌词内容，设计符合音乐律动的身体动作和生动形象的表情，不仅增强了歌曲的趣味性，符合低学段小学生的认知特点，使他们在轻松愉快的唱游中感受音高、节奏、律动感，更能使他们在潜移默化中明白团结友爱力量大的道理。

例 4：《小蚂蚁搬米粒》（一年级上册）

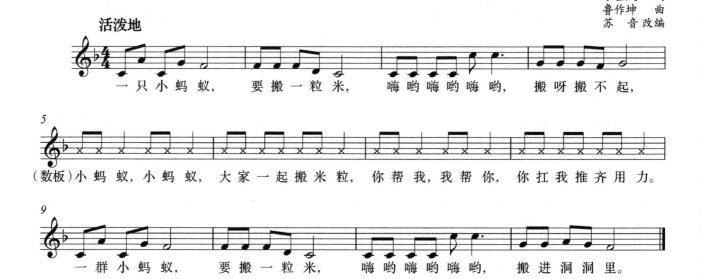

随着年龄的增长，3~6 年级学段的小学生体验和感受音乐的能力以及音乐表现和创造能力不断增强，音乐教学目标在于培养他们"具有丰富的音乐情绪和情感体验"，引导他们了解和喜爱中国音乐文化，有表情地演唱歌曲，并参与音乐表现和创造活动。三年级下册的《铃铛舞》是一首具有苗族风情、情绪欢快的歌曲，3/4 拍，每句节奏型统一，音域 c^1~c^2，音调简单，朗朗上口，律动感较强，描绘了伴随着铃铛清脆、悦耳的丁当声，苗族小姑娘欢乐地载歌载舞的情景（见例 5）。

演唱时，首先要把握歌曲三拍子的舞曲性质，感受音乐本身的舞蹈性，以及苗族歌曲质朴清新的风格和音乐前短后长的节奏律动。其次要运用清晰的咬字吐字、轻快活跃的声音、纯净的音色表现出活泼可爱、能歌善舞的苗族小姑娘形象。歌曲的乐句长度以及旋律起伏幅度比 1~2 年级的歌曲有所增加，所以，随着音调的上下起伏，气息要给予积极的支持，尤其注意不同乐句中的气息运用。如前两句描绘了苗族小姑娘的形象，音调委婉抒情，气息必须连贯流畅，后两句表现小姑娘舞蹈时清脆的铃铛声，旋律活泼、跳跃，并运用了休止符，演唱时要与前两句有所区别，气息有弹性，声音干净利落有停顿。歌唱语言

方面，歌曲韵脚是"ang"，属于开口呼，要抬起上腭，保持声音的圆润、集中、高位置，而"铃铛"的"铃"、"丁当"的"丁"的韵母属于齐齿呼，要适当加大口腔空间。

这首歌曲具有较强的舞蹈性，教学中常加入打击乐进行音乐表现和创造活动，歌唱时更要求生动、愉快的面部表情和积极、自然的身体律动。

例5：《铃铛舞》（三年级下册）

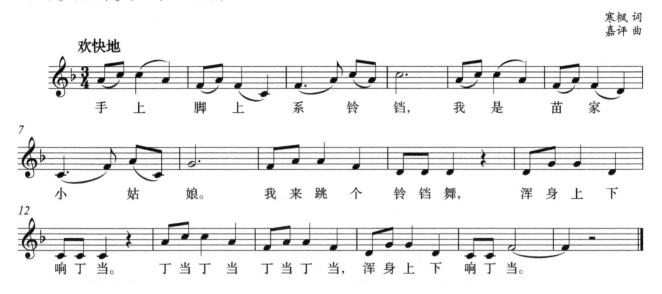

5~6年级的学生逐步进入变声期，歌曲教学中需注意学生的嗓音保健，因此歌曲选择上，有不少抒情性强、音色柔和的作品。如五年级上册《甜甜的秘密》，音域 c^1~d^2，音乐形象鲜明，情感真挚，细腻地表达了学生们对老师的爱戴之情。歌曲为二段体，每段包含四句，前后两段的旋律和情感形成了鲜明对比。第一段"悄悄地，悄悄地，悄悄地把秘密装进金黄的橘子里……"，旋律以级进和同音反复为主，并运用大量休止符，使得音调轻巧、短促、有弹性，吻合"悄悄""秘密"的歌词情境；第二段音调跳进上扬，线条更加连贯、悠长，抒发了学生对老师的一片深情。

演唱时要把握音乐的抒情性质，做好两段音调的连、顿和情感对比。第一段要在气息支持下，声音集中、短促，保持每个音的弹性和干净，咬字不能拖泥带水，同时控制好力度，要唱出歌词内容的神秘感。第二段更加强调抒情性，气息更流动、连贯，咬字要亲切自然，吐字行腔要柔和，保持口腔、喉咙打开的状态，以"软起音"为主，运用好口腔共鸣和头腔共鸣，做到声音的圆润、动听，在低声区声音不虚，保持语气的亲切感和情感的真挚。

例6：《甜甜的秘密》（五年级上册）

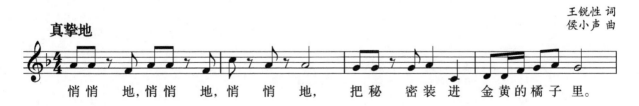

7~9年级的初中生对音乐的理解更加深入，歌曲的体裁、题材都较为丰富，情绪特点比较多样，音域也有所扩展。音乐教学注重培养学生"把握音乐的思想感情和内涵意蕴""提高创意实践能力和艺术表现水平"等。演唱时要深入理解作品中蕴含的情感，以丰富的想象力和创造力表现多样化的歌曲内容。

由于学生处在变声期，歌曲仍以抒情类创作歌曲和民歌为主，如《爱星满天》《大海啊，故乡》《同一首歌》等，演唱中要深入分析歌曲的表现内容和音乐表现元素，理解歌曲的音乐特点和发展层次，运用舒展流动的气息、亲切自然的咬字和真挚丰富的情感抒发出歌曲内涵。

7~9年级歌曲中也有进行曲体裁的歌曲，它们一般情绪较为坚定有力。演唱这一类朝气蓬勃的歌曲，有着与抒情类歌曲不同的要求。如九年级上册《祖国不会忘记》是创作于20世纪90年代初期的成人歌曲，音域$a\sim e^2$。歌曲以铿锵有力的音调和充沛饱满的热情，歌颂为了祖国的航天事业默默奉献、勇往直前的科技工作者，抒发了他们热爱祖国、勇攀高峰的崇高精神和不畏艰难、乐观向上的人生态度。演唱中发音必须有力短促，积极主动咬准字头，喷吐要有力，声音饱满，多用横膈膜的力量，但不能因咬准字头而影响声音的流畅性和歌唱性，要保持音与音、字与字之间的连接自然圆润，不能生硬；同时，要注意不能过于追求声音的响亮，而要保持声音通道打开，唱在头腔，位置集中统一，做到在坚定中饱含深情。

中小学歌曲弹唱中的"弹"

中小学歌曲弹唱中的"弹"是指中小学歌曲的钢琴伴奏编配与弹奏，具有即兴伴奏的性质。本章将讲述相关基本知识。

伴奏编配的必备知识与技能

在中小学歌唱教学中，钢琴伴奏能明确给出歌曲的调式调性、音高、速度、节拍等，使学生能顺利进入歌曲的演唱。好的伴奏能营造出歌曲或欢快活泼、或优美抒情、或坚定有力、或诙谐幽默的特定情绪，吸引学生的注意力，激发学生的歌唱欲望和艺术表现力，从而取得良好的课堂教学效果，达到歌唱教学目的。总之，钢琴伴奏是歌曲演唱中重要的艺术表现手段，同时也是中小学歌唱教学中音乐教师必须掌握的一项重要技能。给歌曲编配钢琴伴奏之前，必须掌握相应的基础知识和技能。

一、识谱视奏能力

中小学音乐教材有五线谱版和简谱版，线谱视唱有首调唱名法和固定唱名法，它们各有优点。五线谱版采用固定音名法，不论属于什么调式调性，旋律中各音都直接对应固定的键盘位置，便于看谱弹奏；简谱则采用移动唱名法，不论何种调式调性，都用音名1、2、3、4、5、6、7标记，各音级之间音程关系固定，因此更加简单易学，便于识记。五线谱视唱中运用固定唱名法，易于对应音符的键盘位置；运用首调唱名法需要根据旋律的调性而变换同一音级的唱名，建立不同的音级位置概念，但熟练以后，易于移调。因此，最好能熟练掌握两种乐谱和两种唱名法，并能在拿到一首歌谱后，迅速、准确、流畅地唱出来。

视奏是学好钢琴演奏和伴奏编配的重要环节，是把识谱、唱谱转化成弹奏的方式。掌握了初步的视奏能力，易于形成旋律与键盘位置的对应关系，建立键盘弹奏的手感和内心听觉，快速把握歌曲的音高、节奏、速度、表情及内容、风格，从而为伴奏编配做好准备。

二、和声学基本知识

掌握和弦、三和弦、七和弦、原位和弦、转位和弦、正和弦、副和弦、正和弦连接的基本概念。

和弦是由三个或三个以上不同的音按照一定音程关系纵向叠置而成。

三和弦是三个音按三度关系叠置而成，七和弦由三和弦再加上根音上的七度音构成。和弦最低音叫作根音，其他音根据其与根音的音程关系，分别称为三音、五音、七音。

原位和弦是根音在低音位置的和弦，其他音在低音位置的和弦就叫转位和弦。和弦的第一转位是指低音为三音的和弦形式；五音为低音的，是和弦第二转位；七音是低音的，是和弦第三转位（见例7）。

例7：

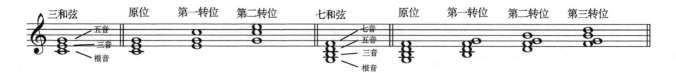

正和弦是指大小调式中的主和弦、下属和弦、属和弦和属七和弦（Ⅰ、Ⅳ、Ⅴ、V_7）。其中Ⅰ最稳定，具有核心地位；Ⅳ不稳定，Ⅴ更不稳定；V_7比Ⅴ的紧张度和不稳定性更强。正和弦包含了调式的所有音级，它们构成了调式Ⅰ—Ⅳ、Ⅳ—Ⅰ、Ⅰ—Ⅴ、Ⅴ—Ⅰ、Ⅳ—Ⅴ、Ⅰ—Ⅳ—Ⅴ（V_7）—Ⅰ的和声进行，是伴奏编配的主要和声材料。

副和弦是大小调体系中，建立在音阶上主音、中音、下中音和导音上的和弦，分别被称为Ⅱ、Ⅲ、Ⅵ、Ⅶ，它们处于调式功能的次要地位。伴奏中适当运用副和弦可以丰富音响色彩，增强音乐表现力（见例8）。

例8：正三和弦、副三和弦

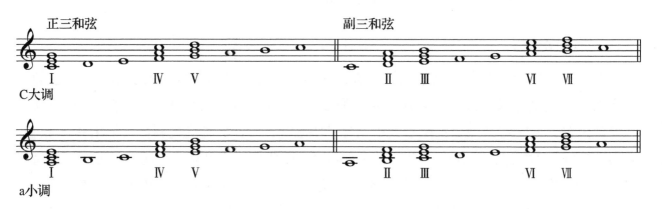

副三和弦与正三和弦有共同音，因此它们具有不同的调式功能属性（见例9）。

Ⅱ与Ⅳ有两个共同音，因此具有下属功能，常用的和声进行是（Ⅰ、Ⅳ、Ⅵ）—Ⅱ—Ⅴ。

Ⅲ与Ⅰ、Ⅴ都有两个共同音，因此具有主、属双重功能。显示主功能时，常用的和声进行是（Ⅰ、Ⅵ）—Ⅲ—Ⅳ；显示属功能时，常用的和声进行是Ⅲ—（Ⅵ、Ⅰ）。

Ⅵ与Ⅳ、Ⅰ都有两个共同音，具有下属和主能的双重功能。显示下属功能时，常用的和声进行是Ⅵ—Ⅴ、Ⅰ—Ⅵ—Ⅱ—Ⅴ等；显示主功能时，常用的和声进行是Ⅴ—Ⅵ，这个进行用在终止式时，称为阻碍终止。

Ⅶ是减三和弦，运用较少，常用第一转位形式代替Ⅱ，有时候用七和弦$Ⅶ_7$。

例 9：副三和弦的功能属性

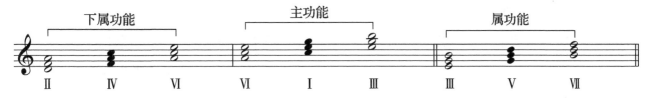

三、键盘演奏能力

掌握正确的钢琴弹奏方法，包括规范的手型，正确的指法、触键方法，熟悉常用的大小调音阶及和弦连接的键盘位置。例 10 为 C 大调、a 小调音阶及 Ⅰ—Ⅳ—Ⅴ—Ⅰ 的正和弦连接，其他各调类推。

例 10：

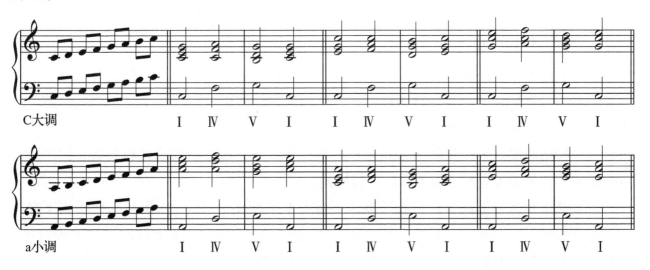

中小学歌曲旋律的弹奏

歌曲钢琴伴奏的织体包括带旋律伴奏和不带旋律伴奏。一般来说，带旋律的伴奏可以帮助学生更准确地把握旋律的音高节奏，容易建立他们的信心，增强歌唱的艺术表现力，所以中小学歌曲伴奏常运用带旋律的伴奏。一般情况下，右手在高声部弹奏旋律，左手弹奏和声，但有时候为了不同的效果和对比变化，旋律也会短暂地出现在左手低音声部。

弹奏歌曲旋律的步骤，主要包括两点：

1. 准确地演唱旋律。在演唱中，分析旋律的调式调性、节拍节奏，正确分句，把握音乐的律动感和发展层次，结合歌词，准确理解歌曲的内容和情绪特点。

2. 安排好指法。虽然弹奏的指法安排并非是唯一的，但方便、合理的指法安排能够使旋律弹奏更加简单、节约，使乐句更加流畅、连贯、自然。

在实践中，常常运用如下几种指法：

1. "固定把位"指法

这是借鉴弓弦类乐器的把位概念,指弹奏中可以在一个自然手位内完成一个乐句的连贯演奏,而不需要有手的位置变化,是钢琴弹奏中的基本指法。中小学歌曲一般音域不宽,一个乐句常在五六度之内,因此,"固定把位"指法是中小学歌曲尤其是小学歌曲中使用较多的指法(见例11)。

例 11:《小小雨点》(一年级下册)

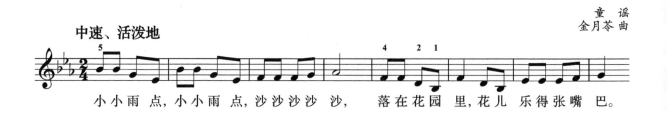

2. "移动换把"指法

这是指由于乐句的音域较宽,所包含的音的距离已超出一个自然手位,必须在弹完一个把位内的音以后,运用其他指法换把到一个新的把位,以使旋律弹奏更加流畅自然。这些指法包括以下几种(见例12):

(1)扩指和缩指。扩指是相邻的两个手指扩张距离,演奏跳进的音程关系;缩指是指不相邻的手指弹奏级进的音程关系,进行换把。

(2)穿指和跨指。穿指是指右手旋律上行或左手旋律下行时,1指从其他手指下穿过去,连贯地弹奏其他音级。反之,跨指是右手旋律下行或左手旋律上行时,其他手指从1指上跨过去,连贯演奏1指弹奏的音级后的音。这两种指法在音阶练习中广泛运用。

(3)同音换指,也叫垫指。在同音反复弹奏两次或多次而后面的音已超出当下的手位时,就可用同音换指进行换把。

例 12:

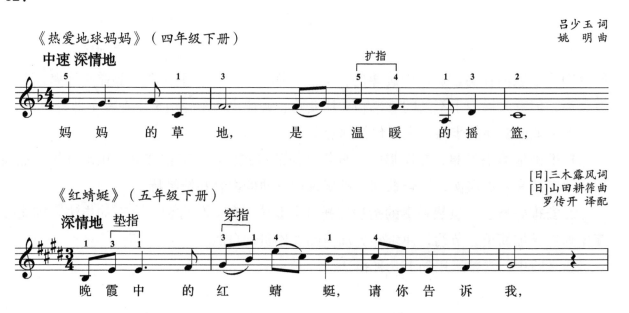

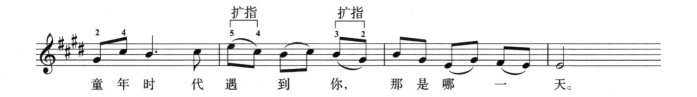

歌曲旋律的指法编配没有固定标准，而且大多数中小学歌曲乐句较简短，指法安排相对不太复杂，要依据顺手、便利和自然的原则，进行比较，选择最合理的指法。指法确定后，最好将其固定下来，反复练习，直至稳定、熟练。

中小学歌曲的伴奏编配

中小学歌曲的伴奏编配包含几个步骤。

一、结构分析

通过结构分析，确定歌曲旋律属于乐段，还是单二部、单三部结构？乐段内包含几个乐句？乐段之间以及乐段内部乐句之间的音乐发展手法是重复、模进，还是对比？

二、和声安排

和弦选择需要注意几方面的问题。

1. 选择和弦。根据调式调性和旋律进行，合理划分和弦外音，找出其内在的和声功能倾向，选择合适的和弦，并处理好和声进行（见例13，其中"+"表示和弦外音）。

例13：《大鹿》（一年级下册）

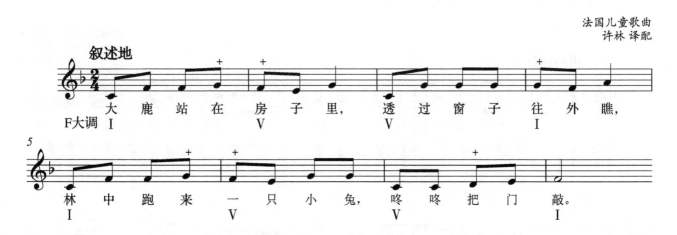

2. 确定终止式。在乐句或者乐段以及全曲结束处的和声进行叫作终止式，一般有以下几种：

（1）正格终止：V（V_7）—I

（2）变格终止：Ⅳ—Ⅰ

（3）半终止：Ⅰ—Ⅳ、Ⅰ—Ⅴ（V₇）、Ⅳ—Ⅴ（V₇）

（4）阻碍终止：Ⅴ（V₇）—Ⅵ

在进行编配时，也可以先确定终止式和声，再安排其他部位的和弦。

中小学教材歌曲相对篇幅不大，情感内涵单纯，可以尽量配以简单的和声，多数歌曲可以只使用正和弦，并减少太多的和声变化。

三、伴奏音型选择

伴奏音型是指和弦在和声进行中的呈现方式。常用的有以下类型：

1.柱式和弦音型。指和弦各音以纵向方式呈现，同时发声，一般用于进行曲风格的歌曲伴奏中。有时候，柱式和弦也以其他方式出现，应用在不同风格歌曲中。常用音型及应用（见例14至例16）。

例14：

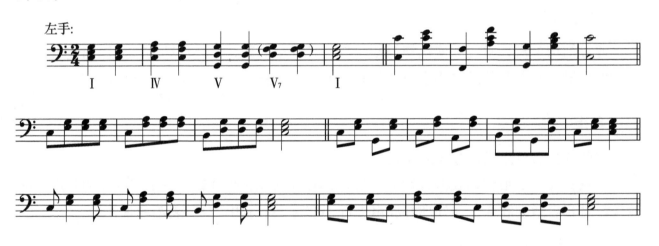

例15：《旅行之歌》（三年级下册）

斯堪的纳维亚歌曲
陈寒 译词
播谷 配歌

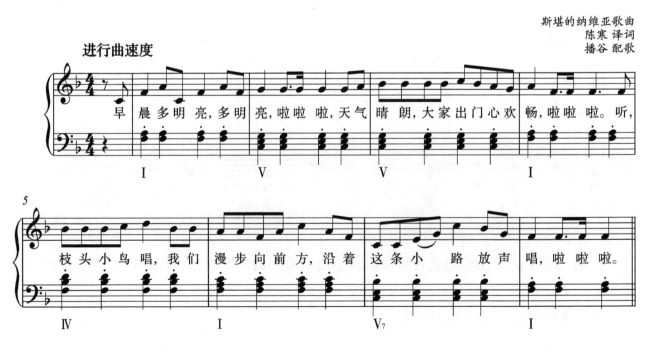

例16:《铃铛舞》(三年级下册)

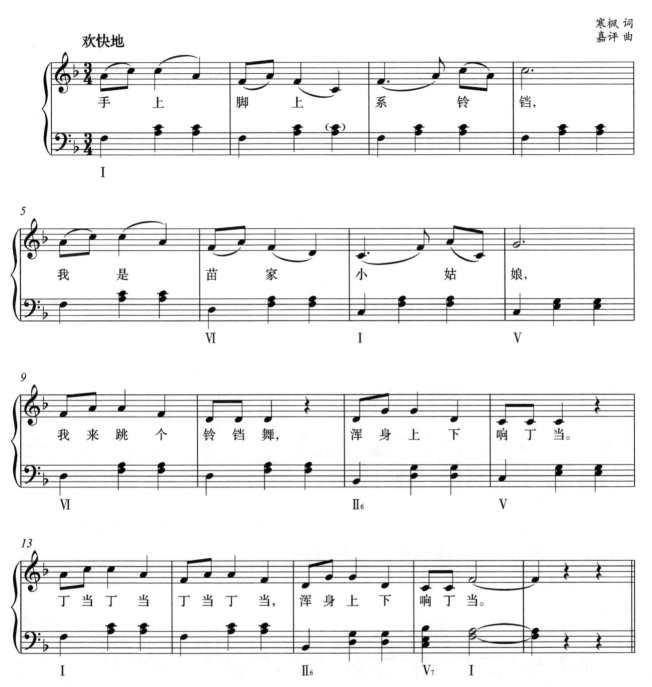

2. 分解和弦音型。指和弦音以先后出现的方式弹奏的音型(见例17、例18)。

例17:

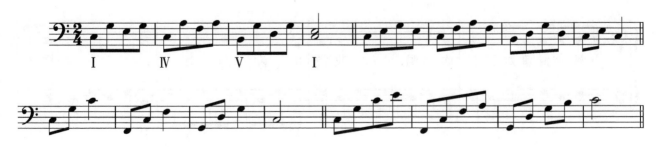

例18:《大树妈妈》(二年级上册)

在实际应用中,音型的选择并不是一成不变的,而要根据音乐的不同情绪和发展,运用兼具以上两种音型的综合伴奏音型(见例19、例20)。

例19:《田野在召唤》(五年级下册)

例 20:《希望与你同行》(七年级上册)

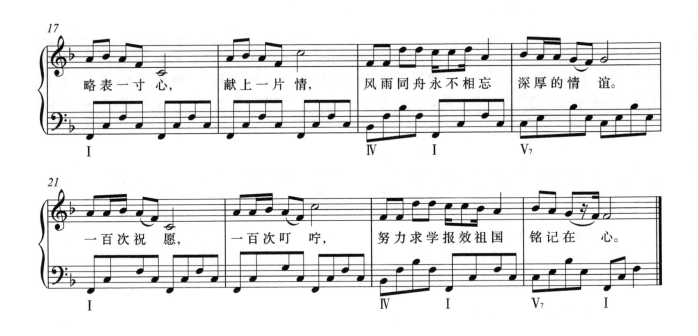

民族调式中小学歌曲的伴奏编配

中小学歌曲除了大小调式歌曲外，还有大量建立在民族五声调式基础上的中国各地民歌和民歌风格的歌曲。中国传统审美重视音乐的色彩和旋律线条的横向发展，追求音乐的意境和韵味，而没有像西方大小调式体系建立起统一的民族和声体系。因此，为民族调式的中小学歌曲编配伴奏，只有参照大小调式和声体系手法，并保持自身鲜明的民族特色。

一、民族五声调式

民族调式是建立在五声音阶基础上的，它包括五个正音：do、re、mi、so、la，名称分别为宫、商、角、徵、羽。加入不同的偏音后，会构成三种不同类型的七声音阶：清乐音阶、雅乐音阶和燕乐音阶。

五声调式中五个正音都可以作为调式主音，构成五种民族调式：宫调式、商调式、角调式、徵调式、羽调式。要判断一首歌曲属于哪个调式，需要把歌曲中的所有音按照音高顺序排列，确定宫音，再根据宫音确定歌曲结束音的音名，从而明确歌曲的调式。

二、为民族调式配和声

民族五声调式与大小调式的区别在于：五声调式在同一调号里，可以构成五个不同调式，且常常缺少 fa、si 两个偏音。因此，五声调式的和弦标记、和声结构及和声进行有别于传统大小调式。

1. 和弦标记法

和弦标记有多种方式，如固定音名标记法、首调音级标记法、基准音标记法。固定音名标记法是以和弦根音音名，加上不同的符号标识其结构，如 F 大调各级和弦分别为 F、Gm、Am、♭B、C、Dm、Edim、F，其中"m"表明该和弦结构为小三和弦，"dim"表明

该和弦结构为减三和弦（带有"+"的和弦表示其结构为增三和弦）。固定音名标记法常用在流行音乐中，便于演奏者快速找到和弦进行演奏，而不必考虑和声进行及功能性。首调音级标记法是常用的标记法，指在大小调体系中，根据和弦根音音级，用罗马大写数字标记和弦级数，任何大小调的各级和弦均为Ⅰ、Ⅱ、Ⅲ、Ⅳ、Ⅴ、Ⅵ、Ⅶ，它能较清晰地显示该和弦的级数和功能性，也能展现和声进行关系。本书前面的论述都运用了该和弦标记法。

在民族五声调式中，存在宫音和主音不一致的情况。如C宫系统除了C宫调式外，还可以构成D商调式、E角调式、G徵调式和A羽调式。是以宫音C为Ⅰ级，还是调式主音为Ⅰ级？这在不同的著作中都出现过。笔者认为，以首调唱名法为基础，将宫音固定为Ⅰ级的标记法更加简单方便，暂且将其命名为"固定宫音音级标记法"。如C宫系统中的徵调式的调式主音为Ⅴ，商调式的主音为Ⅱ（见例21）。

例21：C宫系统的徵调式、商调式和弦标记法

2. 非三度叠置和弦

民族五声调式大量运用三度叠置和弦，同时，为了特有的民歌风格和民族韵味，有时候常用省略偏音、邻近正音代替偏音，或者附加音等方式，弱化偏音，突出正音，尤其是调式主音的地位，从而构成非三度叠置和弦，如叠加二度、四度、六度音和弦（见例22）。

例22：

3. 民族调式的和声进行

五声调式的和声进行参照了传统大小调式的基本功能性，但更注重和声的色彩性和音乐的风格性。由于五个正音都可成为调式主音，因此调式交替较为常见，和声序进上也较为自由、灵活，但终止式中如果采用属—主的进行，则可加强调式感觉。实践中应多注意低声部的五声性线条以及和声的民族化音响效果。

五个民族调式中，宫调式和徵调式具有大小调式中大调的功能属性，羽调式、商调式和角调式接近小调色彩。在和声进行上基本可按照大小调来编配，但更加自由，并常采用非三度叠置和弦，弱化偏音及和声进行的功能性，形成相应的民族风格（见例23至例26）。

例 23：《杨柳青》（四年级下册）

例 24：《彝家娃娃真幸福》（一年级下册）

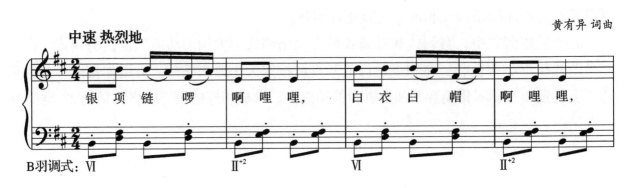

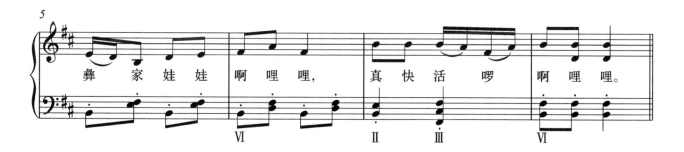

例25:《牛角出来尖对尖》(六年级上册)

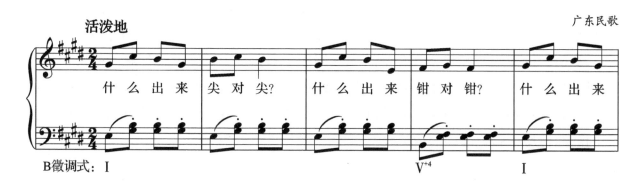

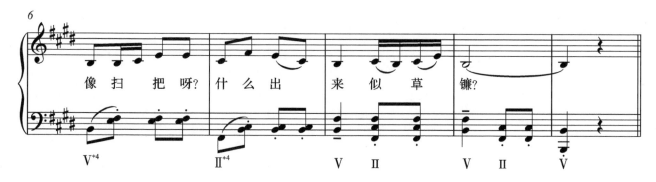

例26:《太阳出来喜洋洋》(四年级上册)

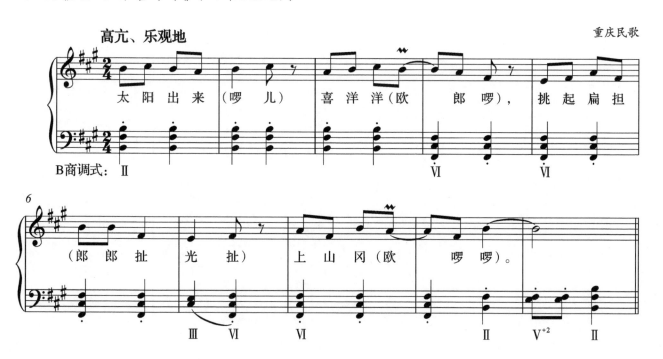

以上所述的是中小学歌曲编配伴奏的基本方法，随着学习者键盘弹奏能力、内心和声听觉能力，以及对不同歌曲风格的把握能力的提高，可以采用更加多样化的伴奏手法。这需要平时多练习、多尝试，注意倾听、比较不同的和声和伴奏音型配置的不同效果，增强伴奏的艺术表现力。

最后，需要提醒的是，在中小学歌曲弹唱中，要处理好弹与唱的关系。"唱"在弹唱中占主要地位，通过生动的"唱"，传达出歌曲的音高、节奏、情绪、情感、内容等，从而带动学生感受音乐的魅力，愉悦心情，陶冶情操，提高审美能力和表现能力。师范生在弹唱时，常常会因为认识不足或钢琴伴奏技术能力不足，而较多关注弹奏，无暇注意歌唱状态和情感表达，从而导致弹唱缺乏美感和表现力。弹唱者需要勤加练习，讲究练习方法，从旋律的演唱与弹奏，到左手的和弦编配、和弦练习、音型化伴奏的弹奏，到双手配合至弹唱配合，逐步提高钢琴弹奏和伴奏编配能力。并分清弹唱中"唱"与"弹"的主次关系，理性控制弹奏的力度，感受和声内涵及和声色彩变化，以有感染力的弹唱，营造生动的歌曲情境，强化准确的情感表达。

演唱MP3目录

曲　名	演唱者	钢琴伴奏
1. 问	余觊儒	朱　沁
2. 点绛唇·赋登楼	余觊儒	朱　沁
3. 思乡	赵晓晓	杨诗铃
4. 玫瑰三愿	李羽彤	杨诗铃
5. 大江东去	李政隆	袁因杙汶
6. 嘎达梅林	程昱旻	袁因杙汶
7. 黄水谣	李羽彤	杨诗铃
8. 松花江上	李羽彤	杨诗铃
9. 杨白劳	程昱旻	袁因杙汶
10. 游移的月亮	余觊儒	朱　沁
11. 伏尔加船夫曲	李政隆	袁因杙汶
12. 世上没有优丽狄茜我怎能活	赵晓晓	杨诗铃
13. 我去向何方？	赵晓晓	杨诗铃
14. 受伤的新娘	赵晓晓	杨诗铃
15. 你再不要去做情郎	周云飞	王僖潮
16. 请你到窗前来吧	周云飞	王僖潮
17. 哈巴涅拉舞曲	杨子安	袁因杙汶
18. 每逢那节日到来	郭盈君	朱　沁

启　事

关于本书所选作品涉及的著作权问题，我们已委托中国音乐著作权协会办理。敬请被选用作品的作者相互转告或与我们联系。

地址：南京市玄武区四牌楼2号　　东南大学出版社

邮编：210096

电话：025-83795606